한(조선)반도 개념의 분단사

문학예술편 1

한(조선)반도 개념의 분단사

문학예술편 1

2018년 2월 13일 초판 1쇄 인쇄
2018년 2월 27일 초판 1쇄 발행

지은이 구갑우·이하나·홍지석
펴낸이 윤철호·김천희
펴낸곳 (주)사회평론아카데미

편집 김천희
디자인 김진운
마케팅 강상희

등록번호 2013-000247(2013년 8월 23일)
전화 02-2191-1133(편집), 02-326-1182(영업)
팩스 02-326-1626
주소 03978 서울특별시 마포구 월드컵북로12길 17

ISBN 979-11-88108-40-4 94600

* 이 저서는 2016년 대한민국 교육부와 한국학중앙연구원(한국학진흥사업단)의
 한국학 총서 사업의 지원을 받아 수행된 연구임(AKS-2016-KSS-1230006)

한(조선)반도
개념의 분단사

문학예술편 1

구갑우 · 이하나 · 홍지석 지음

사회평론아카데미

차례

제1장 **개념의 분단사를 시작하며** 11

1. 한반도적 맥락을 담지한 개념사 연구 13
2. 한반도 문화예술 개념의 분단사 15
3. 남북한 통합을 지향하는 기초 연구로서의 개념의 분단사 17

제2장 **한반도 민족 개념의 분단사** 19

1. 문제 설정 21
2. 민족 개념의 '원(原)분단'(proto-division): 발생, 전파, 번역, 전유,
 변용, 분단 25
 1) 네이션 개념의 발생 25
 2) 네이션 개념의 전파, 번역, 변용: 서구에서 일본으로, 일본에서
 중국으로 30
 3) 한반도에서 민족 개념의 형성: 전파와 변용 37
3. 민족 개념의 분단시대 60
 1) 반공주의적 혈통론 대 경제공동체론, 1948~1962년 60
 2) 남북한의 핏줄공동체로서의 민족 개념, 1961~1979년 67
 3) 반미적 민족 개념의 출현, 1980~1993년 81
 4) 탈민족 담론과 민족 개념의 다원주의 대 김일성민족과 민족의 넋,
 1993년~현재 90
4. 잠정 결론 98

제3장 '민족문화' 개념의 분단과 도전 109

1. 머리말: 왜 '민족문화'인가? 111

2. 한말~일제하 '민족문화' 개념의 태동과 담론의 등장 117

3. 해방 후~1960년대 '민족문화' 개념의 분단 128

4. 1970~1980년대 '민족문화' 개념의 분화와 심화 143

5. 1990~2000년대 '민족문화' 개념에 대한 도전과 반전 158

6. 맺음말: '민족문화' 개념의 분단사가 의미하는 것 167

제4장 민족미학 개념의 분단사 179

1. 개념들의 탄생: 해방 전후(前後) 민족미 담론 181

　　1) 식민지 시대의 유산 - 최초의 개념들 181

　　　　(1) 비애미(悲哀美)와 민예미(民藝美)

　　　　(2) '무기교의 기교'와 '적조한 유머'

　　　　(3) 미(美)의 시대성과 지역성: '아름다움'이라는 우리말

　　　　(4) 동양의 정신성: '청아(淸雅)한 맛'과 '한아(閑暇)한 맛'

　　2) 해방기 민족미 담론의 지평과 쟁점 211

　　　　(1) 자연미와 예술미: 유기적인 조화와 청초미(淸楚美)

　　　　(2) 백색주의와 백의(白衣)의 미

　　　　(3) 암흑을 배제한 선명한 명랑성

2. 민족미학과 국가미학: 1950~1960년대 223

　　1) 남한: 한국미의 미적 범주들 223

 (1) 익살과 해학, 그리고 풍아

 (2) 은근과 끈기, "멋"의 미학

 (3) 한(恨)의 정서

 2) 북한: 민족적 형식과 인민의 미감 233

 (1) 사회주의적 내용과 민족적 형식

 (2) "밝고 선명하며 간결한" 조선 인민의 미감

 (3) 맑은 소리와 약동적인 율동, 그리고 소박성

 3. 미감의 분절: 1970~1980년대 248

 1) 자연에 대한 두 가지 태도: '자연의 인간화'와 '인간의 자연화' 248

 (1) 자연과 무아(無我)

 (2) 소박미와 질박미

 (3) 해학, 흥(興), 신명(神明)

 2) 주체미학과 민족적 특성 266

 (1) 함축과 집중의 원리

 (2) 유순한 선률

 (3) 애국정신과 고상한 정서

부록·1차 자료 283

찾아보기 295

문학예술편 2

제1장 '(민족)문학' 개념의 남북 분단사

　　1. 서론: 왜 '(민족)문학' 개념의 남북 분단사인가

　　2. '(민족)문학' 개념의 근대적 정착과 해방기 남북 분단

　　3. 분단체제하 '(민족)문학' 개념의 분단과 교류

　　4. 결론: 신냉전기 남북한 문학 개념의 소통을 위하여

제2장 '민족문학' 개념의 남북한 상호 영향 관계 연구

　　1. 서론

　　2. 키워드 검색과 빈도 분석

　　3. 1987~1989년의 '민족문학' 개념의 분석

　　4. 1987~1989년의 민족문학 개념의 의미장

제3장 '민족적 음악극' 개념사 연구

　　1. 머리말

　　2. '민족적 음악극' 개념의 현황

　　3. 남북한 '민족적 음악극' 개념의 비교

　　4. 용례로 본 '민족적 음악극'

　　5. 맺음말

제4장 미술에서의 '민족' 개념의 분단사

　　1. 민족 개념과 민족미술 형식의 문제

　　2. 미술에서의 민족 개념과 국가주의

　　3. 세계화 시대 미술에서의 민족 개념과 형식의 변화

　　4. 결론

문학예술편 3

제1장 민족영화 개념의 분단사

1. 서론: '민족영화' 혹은 '민족적 영화' 개념의 분단사
2. 해방 전: 영화 개념의 수입과 정착
3. '조선영화'에서 '코리안 시네마': '한국영화' 개념의 등장과 확산
4. 북한 민족영화 개념의 조영
5. 결론

제2장 민족음악 개념의 분단사

1. 들어가는 말
2. 해방 전: 개념어의 탄생 – 속악, 조선(음)악, 민족음악
3. 해방 후~6·25전쟁기
4. 분단 이후~1960년대: 개념어의 선택과 한정, 그리고 확대
5. 나가는 말

제3장 민족무용 개념의 분단사

1. 서론
2. 북한 민족무용의 개념
3. 민족무용 관련 용어와 용례
4. 시기별 민족무용 관련 개념의 흐름
5. 남한에서의 민족무용의 흐름과 개념
6. 결론: 남북 무용의 흐름과 통섭의 과제

개념의 분단사를 시작하며

구갑우 북한대학원대학교

1. 한반도적 맥락을 담지한 개념사 연구

한반도 분단은 개념의 분단을 포함한다. 비무장지대(DMZ)로 상징되는 한반도의 물리적 분단이 물질세계와 정신세계를 매개하는 역할을 하는 개념의 분단을 수반하고 있다는 의미이다. 역으로 개념의 분단은 물리적 분단을 공고화한다. 같은 단어로 표현되는 개념을 서로 다르게 해석할 때 또는 기능적으로 등가이지만 다른 단어로 개념이 표현될 때 소통의 장벽이 형성되기 때문이다. 즉 사유의 집인 개념의 분단은 사유의 분단을 초래하고 물리적 분단을 (재)구성하는 역할을 한다. 따라서 개념의 분단은 상호 이해를 위한 개념의 번역 또는 남북 대화를 위한 통역을 필요하게 할 수 있다. 예를 들어 남북한의 평화 개념은 근본적 차이를 보인다. 남한의 평화가 전쟁이 없는 상태를 의미한다면, 북한의 평화에는 계급평화론과 정의의 전쟁론이 담겨 있다.

한반도의 분단처럼 개념의 분단도 식민적 유산이다. 식민 시대

에 탈식민적(postcolonial) 전략을 둘러싼 정치적, 사회적 갈등이 해방 직후 강대국의 개입과 연계되면서, 한반도에는 탈식민적 분단 국가들이 형성되었다. 이 분단국가들은 서로 다른 이념과 전략을 가지고 독자적 발전을 추구하면서도, 최소한 담론의 수준에서는 하나의 국가, 즉 통일이라는 개념을 포기하지 않았다. 식민적 유산인 사회적 장벽(social partition)은 탈식민 시대에도 분단국가들의 갈등을 생산하는 기제로 기능하고 있다.[1] 식민지를 경험한 한반도에서 근대적 개념은 일본을 경유한 중역(重譯)의 수입품이었다. 식민 시대에 정치적, 사회적 주체들은 수입 개념 해석을 통해 자신들을 호명하며 경쟁했고, 물리적 분단과 더불어 개념의 분단을 재생산해 왔다.

식민 이후 남북한은 정치적, 지정학적 분단과 더불어 개념과 관념의 분단으로 나뉘어 있다. 식민 시대와 해방 공간을 거치며, 남한에서는 개념의 경쟁과 개념 해석의 경쟁이 존재했다면, 북한에서는 개념을 조선로동당이 '독점'하는 사태가 벌어졌다. 남북한 개념의 분단사에서 나타나는 근본적 차이이고, '개념의 분단체제'가 가지는 종별적 특성이다. 남과 북이 통일을 지향하는 특수한 관계임을 감안할 때, 그리고 통일이 개념의 통일을 필요로 한다고 할 때, 여기서 우리가 할 수 있는, 그리고 해야 하는 일은 남한에서의 개념의 경쟁과 북한에서의 개념의 독점이 이루어지는 과정에 대한 비교 분석이다.

.......

1 J. Cleary, *Literature, Partition and the Nation State: Culture and Conflict in Ireland, Israel and Palestine*, Cambridge: Cambridge University Press, 2002.

즉 탈식민적 분단국가에서 수행되는 개념사 연구는 개념의 '분단-민감성'을 고려해야 한다. 한국적 시공간만을 고려한 개념사 연구는 개념의 선택과 형성 과정에서 작용하는 갈등하는 타자의 개입에 방법론적으로 괄호를 치게 한다. 분단이라는 사회적 장벽은 개념의 운동 과정에서 검열과 자기검열의 기제를 작동한다. 예를 들어 분단국가의 수립 초기 남한에서 국가로부터 자율적인 주체로서의 인민의 개념을 포기하게 된 이유는 북한이 그 개념을 선점했기 때문이다. 개념의 분단사는 이와 같은 남북한에서 발생한 타자에 대한 배제가 개념의 분화 과정에 어떻게 작용했는지를 분석하는 것이다.

2. 한반도 문화예술 개념의 분단사

한반도 문화예술 개념의 분단사는, 문학, 미술, 음악, 공연, 영화, 미학 등에서 사용되는 보편적, '한반도 특수적' 개념들이 자생적 근대와 번역된 근대가 충돌하던 시점에서부터 해방공간을 거쳐 분단의 길로 가는 역사를 탐색하는 작업이다. 문화예술 분야에서 개념의 수입과 수용, 그리고 전통적 개념의 (재)발견이 해방 공간의 백가쟁명을 거쳐 분단 이후 남북한에서 각기 다른 고유의 의미를 획득하면서 변용되는 과정에 대한 서술이 문화예술 개념의 분단사 연구의 목적이다.

언어 실천이 역사적 관계의 현현이라면,[2] 개념의 분단사는 물리적 분단이 행위 주체에게 관념화되는 역사에 대한 서술이다. 관념

의 물질화는 개념이 매개한다. '문화예술'은 관념의 절정이다. 문화가 자연에 대한 인간의 개입이라면, 예술은 그 개입 속에서 아름다운 것을 만드는 일이다. 즉 문화예술은 인간의 이성적, 윤리적 활동과 구분되는 미적 활동이다. 문화예술은 "삶을 위한 장비"로 그 존재 이유를 갖는다.[3] 예술을 위한 예술조차도 그 자신의 사회적 기능 내에서 의미를 갖는다. 쓸모없음의 쓸모로 문화예술을 정의할 때에도 문화예술의 비정치성의 정치성이 드러나게 된다.[4] 즉 문화예술은 그 자체로 "정치행위를 수행"한다.[5] 대중의 정서를 재현하고 구성하는 매체로서 문화예술은 특정 정세 속에서 서로 다른 태도와 선택을 만들게끔 한다는 의미에서 전략의 성격을 갖는다. 즉 문화예술의 작품들은 인간의 희로애락을 위한 전략, 그리고 문화예술과 정치가 분리될 수 없다면 미적 대상을 매개로 적과 친구를 선택하는 전략일 수 있다. 이러한 의미에서 문화예술은 다시금 삶을 위한 장비이다.

탈식민의 전략을 추구할 때 '민족'은 가장 선도적인 기본 개념이라고 할 수 있다. 식민 시대부터 현재에 이르기까지 남북한은 문화예술 분야에서 민족이라는 관형어를 붙여 한반도 특수적 문화예술 개념들을 발명해 왔다. 민족문학, 민족미술, 민족음악, 민족영화, 민족미학 등은 남북한이 함께 사용하는 공동의 기표이지만, 민족의

.......

2 리디아 라우, 민정기 역, 『언어횡단적 실천』, 소명출판, 2005.
3 K. Burke, "Literature as Equipment for Living," Direction 1, 1938, Reprinted in D. Richter, ed., *Classic Texts and Contemporary Trends*, Boston: Bedford Books, 1998.
4 김현, 『한국 문학의 위상』, 문학과 지성사, 2009.
5 자크 랑시에르, 유재홍 역, 『문학의 정치』, 인간사랑, 2009.

정의부터 식민 시대 민족과 문화예술의 해석, 그리고 분단 이후 전개 과정에 이르기까지 각기 다른 의미를 부여해 온 개념들이다. 예를 들어 남한과 달리 북한에서는 민족이 혁명 또는 주체와 같은 의미를 가지는 관형어로 사용되곤 했다.

민족 담론과 개념이 문화예술 분야로 이식되었을 때에는 관형어로서의 민족은 민족 개념 자체가 아니라 '민족적인 것'과 관련된 공동체의 전망과 기대가 투영되어 관념을 매개하는 개념으로 작용하게 된다. 대중의 정서를 표현하는 동시에 구성하기도 하는 관념화의 매개로 문화예술 분야의 개념들을 분석함으로써 현실을 구성하는 요소로서의 문화예술 개념의 역동적 측면을 조명할 수 있다.

문화예술의 영역이 사람들의 정서 구조의 구성체이자 표상임을 감안할 때, 문화예술은 그만큼 분단으로 비틀어지고 변형된 한반도 사람들의 심성을 짐작해 볼 수 있는 자원이다. 즉 개념사적 접근으로 문화예술을 살펴본다는 것은 탈식민적 분단이 생성하고 변용한 관념(들)이 행위 주체의 심성과 정서 구조와 어떤 관계성을 지니는지의 면면을 역사적으로 추적하는 작업이다.

3. 남북한 통합을 지향하는 기초 연구로서의 개념의 분단사

개념사는 사회사의 대척처럼 보인다. 사회사가 현실 또는 실재의 운동에 주목한다면, 개념사는 언어와 언어의 구성물인 텍스트(text)를 다루는 관념사이다. 그러나 정신적 표상인 개념이 물질과

정신을 매개한다면, 개념사는 사회사를 위한 이론적 전제이다. 개념사는 "한 개념의 역사에서 당대의 경험공간과 기대지평을 측정하"는 방식으로 어떤 개념의 지속과 변화를 통시적으로 살피려고 한다.[6] 한 개념이 현재와 미래에서 과거와 균열을 일으킨다면, 개념사는 기원과 기표(signifier)의 동일성을 가지는 한 개념의 기의(signified)에 나타나는 비동시적인 것의 동시성에 주목하는, 공시성을 통시적으로 탐색하는 '계보학'(genealogy)이 된다. 개념의 기의들의 탈구가 사회사적 맥락을 배제하고는 이해될 수 없는 것이라고 한다면, 개념사 연구는 관념을 축으로 물질을 포섭하는 총체사의 성격을 지니게 된다.

6·25전쟁을 비롯해 정치체제, 통일 정책, 경제 협력, 문화 교류 등 다양한 분야에서 남북한 분단사가 진행되어 왔다. 문화 교류의 측면에서 남북한의 분단을 다룬 연구는 있으나 문화예술 그 자체에 대한 통합 지향 연구는 매우 제한적으로 진행되었다. 남북한의 이질성이 심화되는 현재, 높은 '사회문화적 장벽'을 넘을 수 있는 가능성이 가장 큰 분야는 문화예술이다. 문화예술 분야는 남북한의 개념적·실천적 차이가 있음에도 불구하고 장벽의 극복 가능성이 크다는 점에서 양가적 특징을 지닌다. 그런 측면에서 남북한 통합에 필요한 사회적 동력을 확보하는 데 기여할 수 있는 분야는 문화예술 연구이며, 그 가운데서도 개념의 분단사 연구는 개념의 통합을 지향하는 기초 연구라는 의미를 지닌다.

.......

6 라인하르트 코젤렉, 한철 역, 『지나간 미래』, 문학동네, 1998.

한반도 민족 개념의 분단사

구갑우 북한대학원대학교

1. 문제 설정

서구 사회에서 '네이션(nation)'은 본질적으로 논쟁적인 개념이다.[1] 첫째, 네이션 개념의 지시 대상에 대한 합의가 없다. 민족주의적 감정과 같은 주관적 요소를 강조하는 정의와 인종과 같은 객관적 요인에 주목하는 입장이 경쟁하고 있다. 둘째, 네이션 개념의 탄생과 관련해서도 민족주의가 민족을 만들었다는 발명론과 인종적 정체성이 민족으로 진화했다는 발견론이 대립하고 있다. 전자가 네이션을 사회적 구성물로 보는 근대주의적(modernist) 견해라면, 후

.......

1 W. Gallie, "Art as an essentially contested concept," *The Philosophical Quarterly* 6, 1956; D. Collier, F. Hidalgo, and A. Maciuceanu, "Essentially contested concepts: Debates and applications," *Journal of Political Ideologies* 11(3), 2006. 민족과 민족주의에 대한 다양한 견해에 대한 연구 성과로는 J. Hutchinson and A. Smith, eds., *Nationalism*, Oxford: Oxford University Press, 1994와 J. Hutchinson and A. Smith, eds., *Nationalism: Critical Concepts in Political Science*, Vol. I, II, III, IV, V, London: Routledge, 2000을 참조할 수 있다.

자는 네이션이 인종에 기초하여 재구조화된 것으로 보려는 원초론(primordialism)이다. 셋째, 네이션은 고정된 개념이 아니다. 네이션 개념은 사회사와 상호작용하며, 그 의미에 주기적 수정이 발생하곤 한다. 넷째, 불가피하게 담론과 운동인 민족주의의 기초가 되는 네이션 개념은 민족주의에 대한 행위 주체들의 선호에 따라 수용과 폐기가 논의되곤 한다.

한반도에서도 네이션의 번역어 가운데 하나인 '민족(民族)'은 '보다' 본질적으로 논쟁적인 개념이다. 서구에서 네이션 개념을 둘러싼 논쟁과 더불어 한반도적 특수성이 이 논쟁에 중첩·투사되고 있기 때문이다. 첫째, 한반도에서 네이션은 19세기 후반 일본이 서구의 'nation'을 민족으로 번역한 후 중국의 사상가 량치차오(梁啓超)가 민족 개념을 수입한 것을 재수입한 것이었다.[2] 또한 민족 개념을 수용한 매체는 영국의 *Daily News of London*의 기자였던 어니스트 베델[Ernest T. Bethell, 한국명 배설(裵說)]이 후에 대한민국 임시정부 국무령을 역임한 양기탁과 함께 창간한 『대한매일신보』였다. 여기서 우리는 한반도에 네이션 개념이 전파되는 경로, 즉 지구적 네트워크의 존재를 확인할 수 있다.

따라서 지구사(global history) 연구자들이 주장하는 것처럼,[3]

.......

2 민족이라는 용어가 중국에서 5세기 말 이래로 사용된 단어이고 고대 전적(典籍)에서도 반복적으로 발견된다는 근거로 민족 개념이 중국에서 일본으로 수출되었다는 반론도 있지만, 일본의 네이션 개념은 서구와의 직접 교류를 통해 형성되었음을 밝히고 있는 연구로는 최승현, 「고대 '民族'과 근대 'Nation'의 동아시아 삼국의 전파 및 '中華民族'의 탄생에 관한 소고」, 『중국인문과학』 54, 2013이 있다.

3 Hagen Schulz-Forberg, ed., *A Global Conceptual History of Asia, 1860-1940*, London: Pickering & Chatto, 2014.

네이션 개념이 가지고 있던 의미론적 장(semantic field)이 번역과 수입을 거치면서 어떻게 수용된 언어권에서 새롭게 전유하는 변용이 이루어졌는가에 주목할 수밖에 없다. 독일의 개념사 연구자인 라인하르트 코젤렉(Reinhart Koselleck)이 언급한 것처럼,[4] 개념사가 연대기적으로 상이한 시대에서 연유하는 한 개념의 의미의 다층성을 규명하는 시간적 켜(temporal layers)를 고려했다면, 지구적 개념사 연구에서는 개념의 전파 경로를 고려하는 공간적 켜(spatial layers)를 생각한다.[5] 한반도적 맥락에서는 이 공간적 켜 속에서 민족 개념의 전유와 변용을 고민할 수밖에 없다. 식민적 상황으로 근접하고 있는 경험공간에서 근대적 의미의 민족국가/국민국가(nation-state)의 수립이라는 기대지평을 만들며 과거의 경험에서 추출할 수 없었던 민족 개념의 전유와 변용이 발생한 것이다.[6] 지구적 개념사 연구자들이 주장하는 것처럼, A라는 개념은 또 다른 A와 같지 않다.

둘째, 한반도에서는 1945년 이후 분단이라는 공간적 분리로 인해 서구적 맥락과 달리 '개념의 분단체제'가 형성되었다. 즉 전유와 변용을 거친 민족 개념이 다시금 남한의 민족 개념과 북한의 민족

.......

4　라인하르트 코젤렉, 한철 역, 『지나간 미래』, 문학동네, 1998.

5　Hagen Schulz-Forberg, "The Spatial and Temporal Layers of Global History: A Reflection on Global Conceptual History through Expanding Reinhart Koselleck's *Zeitschichten* into Global Spaces," *Historical Social Research*, 38(3), 2013.

6　"한 개념의 역사에서 당대의 경험공간과 기대지평을 측정하고 그 개념의 정치적, 사회적 기능과 계층에 따른 독특한 용법을 조사하면서, 즉 공시적 분석이 시대상황을 함께 다루면서 개념사의 방법은 이 두 계기를 넘어서 더욱 세분화되었다." 라인하르트 코젤렉, 『지나간 미래』, p.130. 즉 특정 시기에 발생하는 개념은 미래의 기대지평과 현재의 경험공간을 접합하는 역할을 한다.

개념으로 분화되었다. 개념의 분화는 개념의 사용과 관련하여 사회적·정치적 갈등을 수반하면서 구성하는 역할을 한다. 개념이 마음과 세계의 매개체이기 때문이다. 한반도의 분단은 개념을 둘러싼 헤게모니 기획을 불가피한 현실로 만들었다. 같은 용어를 사용하면서도 개념이 가지는 의미는 서로 다른 개념의 분단체제를 형성했고, 개념의 헤게모니를 가지기 위한 쟁투에서 민족 개념은 2차 변용을 거치게 되었다. 이 2차 변용도 공간적 켜를 염두에 두어야 한다. 남북한에서 민족 개념의 전개 과정은 해외에서의 민족해방 투쟁과 연결해서 설명되어야 한다. 예를 들어 북한적 민족 개념의 형성은 만주에서 중국공산당에 소속되었던 김일성을 중심으로 한 만주파 공산주의자의 활동을 배제한 채 설명되기 어렵다. 또한 개념의 분단과정에서도 개념의 한반도적 네트워크 및 개념의 글로벌 네트워크가 작동했다고 가정할 필요가 있다.

다른 한편, 개념의 분단체제가 비대칭적 성격을 지니고 있었음에 유의할 필요가 있다. 북한에서는 민족 개념의 전유와 변용을 1967년 정치적 반대파의 소멸이라는 결과를 가져온 유일사상체계가 확립된 이후 공식적으로 국가가 독점했다. 반면 남한에서는 민족주의라는 이데올로기를 분단의 극복을 지향하는 진보·좌파 진영이 전유하면서 민족 개념을 생산하는 두 주체로 국가와 정치적 반대파의 공간인 시민사회가 경쟁하는 구도가 형성되었다. 따라서 개념의 분단체제의 구조에서, 남북한 두 국가의 민족 개념을 둘러싼 적대적 공존과 더불어 북한의 국가와 남한 시민사회가 생산한 민족 개념의 암묵적, 명시적 연대가 발견되곤 한다. 이 구조의 비대칭은 개념의 분단체제 속에서 활동하는 행위자들의 개념을 매개로 한 남북한 사

이의, 그리고 남한 내부의 사회적·정치적 갈등에 투사되었다.

2. 민족 개념의 '원(原)분단'(proto-division):
발생, 전파, 번역, 전유, 변용, 분단

1) 네이션 개념의 발생

서구에서 네이션(nation)이라는 용어는 출생(something born)의 의미를 지닌 라틴어 'natio'에서 유래했다. 로마시대에는 외국인들을 지칭하는 용어로 'natio'라는 단어가 사용되었다. 로마의 인민은 'populus'로 불렸다. 중세시대에는 네이션에 같은 고향 출신의 공동체라는 의미와 더불어 의견의 공동체가 추가되었다. 16세기 초 잉글랜드(England)에서 귀족 또는 엘리트라는 의미로 사용되던 네이션이 인민(people)과 같은 의미로 사용되는 의미론적 전환(semantic transformation)이 발생했다. 개념 혁명으로 불리는 이 전환은 서민으로 취급되던 인민이 엘리트와 같은 의미인 'nation'으로 상승한 것이었고, 인민과 네이션이 주권의 담지자라는 긍정적 의미를 준 계기였다. 1789년 프랑스 혁명의 문자적 표현인 '인간과 시민의 권리선언'에는 주권적 대중의 의미로 프랑스어 'nation'이라는 표현을 사용했다.[7] 네이션=국가(state)=인민이 등치되었지만, 이

.......

7 G. Zernatto, "Nation: the history of a word," in Hutchinson and Smith, eds., *Nationalism: Critical Concepts in Political Science*, Vol I: L. Greenfeld, "Nationalism: five roads to modernity," in Hutchinson and Smith, eds., *Nationalism: Critical Concepts*

선언에서 네이션의 구성요소가 무엇인지가 명확하지는 않았다.[8]

서구에서 주권적 대중을 지칭하는 네이션이라는 개념의 출현은 민족주의의 등장과 연계되어 있었다. 18세기 후반 유럽과 북아메리카, 그리고 라틴아메리카에서 만연하게 된 민족주의는 정치적 단위와 민족적(national) 단위가 일치해야 한다는 이론과 실천 또는 이데올로기와 담론이었다.[9] 근대적 산물인 네이션과 관련하여 제기되는 질문인 민족주의와 네이션의 선후 관계에 대한 근대주의적 해석이든 원초론적 입장이든, 민족주의의 핵심에는 네이션이란 개념이 자리잡고 있었다.[10] 네이션과 함께 의미론적 장을 형성하고 있던 개념은 '민족주의'와 '국가(state)', 그리고 '종족성(ethnicity)'과 '종교(religion)' 등이었다. 네이션이 하나의 사회적 실체가 되기 위해서는 근대적인 영토국가인 네이션국가(nation-state)와 관련되어야 했지만,[11] 네이션이라는 개념의 정의를 위해서는 종족성과 종교가 동원되곤 했기 때문이다.[12] 유럽의 네이션들은 선택받은 인민이었던 고대 이스라엘 네이션이 하나의 왕국에 대한 기억을 공동의 정체성으로 했던 성경의 담론을 소환했을 뿐만 아니라,[13] 16세기 즈음

......

 in Political Science, Vol II; 장문석, 『민족주의』, 책세상, 2011.

8 E. Hobsbawm, *Nation and nationalism since 1780: Programme, myth, reality*, Cambridge: Cambridge University Press, 1992, p.25.

9 E. Gellner, *Nation and Nationalism*, Ithaca: Cornell University Press, 2006, p.1.

10 Greenfeld, "Nationalism: five roads to modernity," p.559.

11 E. Hobsbawm, *Nation and nationalism since 1780: Programme, myth, reality* pp.9-10.

12 A. Hastings, "The nation and nationalism," in Hutchinson and Smith, eds., *Nationalism: Critical Concepts in Political Science*, Vol II.

13 S. Grosby, "Religion and nationality in antiquity: the worship of Yahweh and ancient Israel," in Hutchinson and Smith, eds., *Nationalism: Critical Concepts in Po-*

성경이 토착어(vernacular)로 번역되고 인쇄자본주의(print capitalism)를 매개로 확산되면서 네이션이 상상될 수 있는 계기가 마련되었다.[14]

유럽에서의 민족주의가 영국, 프랑스, 네덜란드, 미국 등에서 나타난 시민적(civic) 민족주의와 독일인과 러시아인이 채택한 종족적(ethnic) 민족주의로 분화되면서, 최초 주권적 인민을 지칭했던 네이션은 보다 포착하기 어려운 개념으로 변용되었다.[15] 특정 인간 집단을 범주화(categorization)하는 집합적 정체성으로서의 네이션을 시민적 민족주의에서는 시민권과 등치했다면, 종족적 민족주의는 과거의 기억으로부터 집합적 정체성을 소환하고자 했다. 예를 들어 근대적 의미의 네이션국가인 통일독일이 존재하지 않던 시절, 즉 정치적 단위와 민족적 단위를 일치시켜야 한다고 생각할 즈음인 1807~1808년에 철학자 피히테(J. G. Fichte)는 프로이센이 사실상 프랑스의 속국이 된 상황에서 『독일 네이션에게 고함』(*Raden an die Deutsche Nation*)이라는 강연을 하면서 아직 등장하지 않은 네이션으로 '독일인'을 정의하는 방식으로 민족주의를 고취하고자 했다.

.......

litical Science, Vol II.

14 B. Anderson, *Imagined Communities: Reflection on the Origin and Spread of Nationalism*, London: Verso, 2006.

15 Greenfeld, "Nationalism: five roads to modernity," pp.563-567. 차기벽은 근대 유럽에서 영국·프랑스형, 독일·이탈리아형, 동유럽형의 세 민족국가가 출현했다고 본다. 뒤의 두 유형에서는 문화적 네이션이 먼저 형성되고 이후 정치적 네이션으로 발전했다면, 영국과 프랑스에서는 네이션이 처음부터 문화적 속성과 정치적 성격도 지녔다고 주장한다. 차기벽, 『민족주의원론』, 한길사, 1990, p.47.

『독일 네이션에게 고함』의 네 번째 강연의 제목은 "독일인과 게르만 특유의 혈통을 가진 다른 인민 사이의 주요한 차이"(The Chief Difference between the Germans and the other Peoples of Teutonic descent)였다.[16] 피히테는 독일인이 "게르만 인종(race)의 분파"임을 인정했다. 그러나 "같은 뿌리"이지만 독일인은 조상 전래의 거주지를 유지하고 있는 반면 다른 분파들은 그렇지 못하고, 독일인은 조상 전래의 "원래 언어(original language)"를 사용하지만 다른 분파들은 그렇지 못함을 지적했다. 그리고 거주지의 변화가 민족적 특성을 변화시키지 못한다고 주장하면서 "언어의 변화"를 독일인과 다른 게르만 인종 분파를 구분하는 특징으로 만들었다. 그러면서 "사람이 언어에 의해 형성되는 것이 언어가 사람에 의해 형성되는 것보다 훨씬 더 크다."고 주장했다. 네이션으로서의 독일인, 즉 독일인의 민족적 특성이 인종에 기초한 '언어공동체'임을 주장하고 있는 셈이다. 피히테에 따르면, 이 "정신적 문화(mental culture)"가 바로 게르만 혈통의 한 분파를 네이션으로 만들었다.

다른 한편, 시민적 민족주의의 길을 간 프랑스에서는 네이션 개념에 대한 주관적 정의가 생산되었다. 유대어(Semitic language)와 문명에 관한 전문가이자 사상가였던 에르네스트 르낭(Ernest Renan)은 1882년의 강연인 "네이션이란 무엇인가"(Qu'est-ce qu'une nation?)에서[17] 네이션은 "영혼"이자 "정신적(spiritual) 원리"

.......

16 J. G. Fichte, *Addresses to the German Nation*, translated by R. Jones and G. Turnbull, Chicago: The Open Court Publishing Company, 1922.

17 E. Renan, "Qu'est-ce qu'une nation?" in Hutchinson and Smith, eds., *Nationalism*, pp.17-18.

라고 주장했다. 이 원리를 구성하는 두 요소로 르낭은 과거에 경험한 "추억의 유산(legacy of remembrance)"이라는 공통점과 "함께 살려는 바람(desire)"이라는 현재적 동의를 언급했다. 르낭에게 네이션은 희생의 감정에 의해 구성된 장대한 연대이자 계속적인 동의를 필요로 하는 "매일의 인민투표(plebiscite)"였다. 과거와 현재의 결합으로 네이션이 만들어진다고 생각했던 르낭은 네이션이 영속하지 않겠지만, 당대에 네이션국가를 대체하는 "유럽연합(European confederation)"이 등장할 것은 아니기에 네이션을 당대의 "도덕적 양심(moral conscience)"으로 호칭했다.

근대적인 영토국가, 즉 네이션국가와의 관련하에서만 네이션이 하나의 사회적 실체가 된다고 주장하는 영국의 마르크스주의 역사학자인 에릭 홉스봄(Eric Hobsbawm)에 따르면,[18] 'nation'은 1884년 『스페인왕립아카데미 사전』(The Dictionary of the Royal Spanish Academy)에 특정 인간 집단을 범주화하는 개념으로 등장했다. 스페인어 'lengua nacional'은 한 나라의 공식어이자 문어(文語)와 구어(口語)의 의미였다. 형용사 'nacional'은 'nation' 내부의 사투리나 다른 'nation'의 언어를 구분하는 용어였다. 즉 'lengua nacional'은 국어(國語)였다. 1884년 즈음 이베리아 반도에서는 한 국가의 거주자의 집합 정도로 정의되었던 네이션이 국가와 정부 같은 정치체(political body), 영토, 공동의 전통과 갈망과 이익 등과 연계된 집합적 정체성과 함께 의미론적 장을 구성했다.

.......

18 Hobsbawm, *Nation and nationalism since 1780: Programme, myth, reality*, pp.14-15.

2) 네이션 개념의 전파, 번역, 변용: 서구에서 일본으로,
 일본에서 중국으로

1860년대에 동아시아 국가 가운데 하나인 일본에 네이션 개념
이 수입·번역되었다. 서구에서 네이션이 다양하게 정의되는 시점
이었다. 1868년 왕정복고 쿠데타인 메이지유신(明治維新)을 전후
로 근대 국가 만들기에 나서고 있던 일본에서는 서양의 정보를 얻고
자 했고, 그 방법은 책과 개념의 '번역'이었다.[19] 이 번역 사업의 중
심에 있던 일본적 근대의 사상가인 후쿠자와 유키치(福澤諭吉)는
1867년에 출간된 『서양사정』(西洋事情) 외편(外篇)에서 'people'
과 'nation'을 근대 이전 중국적 세계 질서에서 조공국의 민(民)을
의미했던 '국민'(國民)으로 번역했다.[20] 막부 말기인 1865년에 출간
된 헨리 휘턴(Henry Wheaton)의 『만국공법』(*Elements of Interna-*
tional Law, 1836년 초판)과 더불어 베스트셀러였던 『서양사정』의
외편은 1852년에 영국에서 간행된 챔버스 형제(William and Rob-

<hr />

19 마루야마 마사오, 가토 슈이치, 임성모 역, 『번역과 일본의 근대』, 이산, 2000. 마루야마 마
 사오는 메이지유신 전 막부(幕府)시대인 에도(江戶)시대에 한문을 읽고 쓸 줄 알았고 중
 국의 고전을 자기 교양으로 생각했던 지식인 가운데 한 명인 오규 소라이(荻生徂徠)가 오
 랜 시간 읽고 있던 유교의 경전인 『논어』나 『맹자』가 외국어로 쓰여 있고, 번역해서 읽고
 있을 뿐임을 지적했음에 주목하고 있다. 외부의 문물을 받아들이는 과정 그 자체를 근대
 이전에도 번역으로 인식했음을 강조하는 것이다.
20 박양신, 「근대 일본에서의 '국민' '민족' 개념의 형성과 전개」, 『동양사학연구』 104, 2008.
 국민은 네이션 개념의 수입 이전에도 사용되었다. 동아시아 문명권에서 국(國)은 봉건 제
 후의 영지 또는 중국적 세계 질서의 일원인 조공국이었고, 국민은 이 국(國)에 속한 민
 (民)을 가리키는 개념이었다. 즉 동아시아 문명권에서 국민은 국제정치적 맥락 속에서 사
 용되던 개념이었다. 강동국, 「근대 한국의 국민·인종·민족 개념」, 『동양정치사상사연구』
 5(1), 2006.

ert Chambers)의 『정치경제학교본』(*Political economy, for use in schools, and for private instruction*) 전반부의 번역이었다고 한다. 후쿠자와 유키치는 국민을 국가의 구성원이라는 의미로 사용했고, 국민을 네이션의 번역어로 명확히 하는 것은 『학문의 권장』(1872~1876년)과 『문명론의 개략』(1875년)에서였다.[21] 당시의 경험공간인 일본에 정부는 있지만 기대지평으로서의 국민이 없다고 썼던 후쿠자와 유키치에게 국민 '되기'와 함께 의미론적 장을 형성하고 있던 개념들은 애국심을 구성하는 보국(報國)과 국민과 국가의 독립(獨立), 그리고 'nationality'였다.[22]

'nationality'는 영국의 사상가인 존 스튜어트 밀(John Stuart Mill)의 1861년 책 『대의정부론』(*Considerations on Representative Government*) 16장 "Of Nationality, As Connected With Representative Government"에 등장한 개념이었다.[23] 밀은 'nationality'를 "공감(common sympathies)"에 의해 결합된 "인류의 일부"로 정의했다. 밀은 'nationality'란 "느낌(feeling)"의 형성이 그들과 구별되는 "인종과 혈통의 정체성", "언어공동체와 종교공동체"에 기인한 것이고 "지리적 경계"도 그 원인 가운데 하나이지만, 무엇보

.......

21 후쿠자와 유키치, 남상영 외 역, 『학문의 권장』, 소화, 2003; 후쿠자와 유키치, 임종원 옮김, 『문명론의 개략』, 제이앤씨, 2012. 『학문의 권장』에서는 "일신이 독립해서 일국이 독립한다."고 썼던 자유주의적 경향의 후쿠자와 유키치가 『문명론의 개략』에서는 개인의 독립보다는 바람직한 사회조직에 관심을 기울이는 공동체론자로 변모했다고 평가된다. 오네하라 겐, 「일본에서의 문명개화론: 후쿠자와 유키치와 나카에 쵸민을 중심으로」, 『한국동양정치사상연구』 2(2), pp.211-212.

22 박양신, 「근대 일본에서의 '국민' '민족' 개념의 형성과 전개」, pp.238-241.

23 J. S. Mill, *Considerations on Representative Government*, London: Savill and Edwards, 1861.

다도 과거와 연관된 "정치적 선행 사건들", 예를 들어 "민족적 역사의 소유", "기억의 공동체", "집합적 긍지와 수치, 기쁨과 후회" 등이 적극적 역할을 하는 것으로 기술했다. 물론 이 구성요소 가운데 어느 것도 'nationality'를 구성하는 필요충분조건은 아니라는 언명과 함께였다. 『대의정부론』에서 'nationality'가 언급된 이유는 집단으로서 'nationality'가 "동일한 정부(same government)"를 구성하려는 "바람(desire)"을 가지고 있다고 생각했기 때문이다. 결국 'nationality'가 하나의 국가를 조직할 때 또는 적어도 미래에 하나의 국가에서 살려는 공동의 의지를 품을 때 네이션이 되는 기제였다.[24]

민족체 또는 준민족, 다른 식으로 해석하면 국민의 전 단계로서 민족을 의미할 수 있는 밀의 'nationality' 개념을 후쿠자와 유키치는 '국체'(國體)로 번역했다. 후쿠자와 유키치는 'nationality' 형성의 가장 중요한 요소로 밀의 논의를 수용하여 "같은 인종의 인민이 같은 역사적 경험을 겪어 회고(懷古)의 감정을 함께 하는 것"을 제시했다.[25] 그러나 이 '국체'의 고유성은 문명의 차이가 시간적 선후에 있다고 생각한 후쿠자와 유키치의 생각과 모순되는 것이었고, 후

.......

24 인도에서 발간된 고학년 정치학 교과서의 해석이다. D. K. Sarmah, *Political Science(+2 Stage), Vol. II*, New Delhi: New Age International, 2007, p.2. 밀은 『대의정부론』에서 스위스는 강한 'nationality'의 감정을 가지고 있지만, 스위스라는 연방국가를 구성하는 주(cantons)가 각기 다른 인종, 언어, 종교를 가지고 있음을 지적한 바 있다. 인도 또한 스위스와 비슷하게 다양한 인종, 언어, 종교의 기반 위에 네이션국가를 이루고 있다.

25 후쿠자와 유키치, 『문명론의 개략』; 오네하라 겐, 「일본에서의 문명개화론: 후쿠자와 유키치와 나카에 쵸민을 중심으로」, pp.213-214. 박양신, 「근대 일본에서의 '국민' '민족' 개념의 형성과 전개」, pp.241-242. 밀의 한글 번역본에는 16장의 제목이 "대의정부와 민족문제"이다. 존 스튜어트 밀, 서병훈 역, 『대의정부론』, 아카넷, 2012.

쿠자와 유키치는 이 모순을 국체의 존망이 국가의 국민이 정권을 유지하는 국가의 독립에 달려 있는 것으로 해석했다. 후쿠자와 유키치가 마주했던 당대의 전통적 국체론이 일본 황실의 연속성을 강조하는 것이었다면, 후쿠자와 유키치는 국가의 독립이 국체의 본질이라고 주장했던 것이다.[26] 국가건설(state-making)이 영토 내에서 경쟁자를 제거하거나 중립화하는 것이라고 할 때,[27] 네이션국가를 만드는 주체로서 네이션을 국민으로 호명한 후쿠자와 유키치는 네이션이 국가를 구성하는 주권적 대중이라는 의미로 사용된 잉글랜드적 전통을 수용하면서, 그 국민 되기의 한 구성요소인 네이션의 전 단계로서 'nationality'를 일본적 맥락을 고려하면서 국체로 변용의 번역을 했다.

그러나 네이션은 그 개념이 시민적 민족주의는 물론 종족적 민족주의와도 연계되어 있었기 때문에, 동아시아 한자문화권에서는 종족적 정체성을 담은 용어로 번역될 소지를 안고 있었다. 또 다른 메이지 시대 사상가였던 가토 히로유키(加藤弘之)는 1876년에서 1879년 사이에 스위스 태생 독일의 법학자로 '유기체적 국가론'을 전개한 요한 블룬칠리(Johann C. Bluntschli)의 책 *Allgemeines Staatsrecht*(『일반국법』)을 『國法汎論』으로 출간하면서 원서 2권에 있는 개념인 독일어 'Nation'과 'Volk'를 '민종(民種)'과 '국민'으로 번역했다.[28] 블룬칠리는 피히테처럼, 가토 히로유키의 한글 번역

.......

26 오네하라 겐, 위의 글, pp.213-214.
27 C. Tilly, "War Making and State Making as Organized Crime," in P. Evans, D. Rueschemeyre, and T. Skocpol, *Bringing the State Back In*, Cambridge: Cambridge University Press, 1985.

판을 인용한다면, 언어공동체를 '민족'공동체의 지표로 보았다. 그리고 '민족'을 문화 개념으로 주장하면서 국가 안에서, 그리고 국가를 통할 때 '민족'이 국민이 된다고 적었다.[29] 독일 유학을 하고 일본 정부 내에서 독일식 법제를 만드는 작업을 했던 히라타 도스케(平田東助)는 블룬칠리의 『일반국법』의 축약본인 *Deutsche Staatslehre für Gebilder*(『교양 계급을 위한 독일 국가학』)의 일본어 번역본을 1882년에 『國家論』으로 출간하면서 'Nation'을 '족민(族民)'으로 'Volk'를 '국민'으로 번역했다.[30] 민종 또는 족민으로 번역되던 '민족'은 1888년에 창간된 『일본인』이라는 잡지를 통해서 정착되었다고 한다.[31]

독일어 'Nation'의 일본어 번역이 민종과 족민이 된 이유는 네이션이라는 서구어가 중첩된 의미를 지니고 있었기 때문이기도 하지만, 블룬칠리가 문명(civilization)의 관념을 함축하는 독일어의 'Nation'을 영어/불어의 'people/peuple'과 등치하고 어원학적으로 '탄생'의 의미를 가지는 영어의 'nation'이 독일어에서는 'Volk'와 같다고 했기 때문이다.[32] 그러나 1885년에 출간된 영어판에는 영어

......

28 블룬칠리는 입헌군주제의 당위를 인정하는 보수주의자였지만 아래로부터의 국가 형성을 부정하지 않는 자유주의자로서 유기체국가론을 전개했기 때문에 메이지시대에 주목을 받았던 국가학자였다. 박근갑 해제, 「요한 카스파 블룬칠리, *Allgemeines Staatsrecht*: 가토 히로유키, 『國法汎論』」, 『개념과 소통』 7, 2011, p.244. 이 해제에는 민족과 국민과 관련된 블룬칠리의 독일어 원문 일부와 해당 부분에 대한 가토 히로유키의 『國法汎論』의 한글 번역본이 실려 있다.

29 위의 글, pp.259-260.

30 박양신, 「근대 일본에서의 '국민' '민족' 개념의 형성과 전개」, pp.242-251.

31 최승현, 「고대 '民族'과 근대 'Nation'의 동아시아 삼국의 전파 및 '中華民族'의 탄생에 관한 소고」.

32 J. K. Bluntschli, *The Theory of the State*, Oxford: The Clarendon Press, 1885, p.82. 가

의 'people'이 독일어의 'Volk'와 같은 정치적 의미를 가지고 있다는 주석이 달려 있었다.[33] 블룬칠리는 'people', 즉 독일어 'Nation'을 일체감의 느낌을 제공하는 공동의 문명 속에서의 언어와 습속에 의해 결합되는 공동의 정신, 느낌, 인종의 공동체로 정의했다. 역사적 사회에서 상이한 사회계층의 통합체로 'people(Nation)'을 정의한 것이다. 반면 'Volk'는 국가를 통해 통일되고 조직된 것으로 국가의 모든 구성원의 사회로 이해했다. 즉 'Volk'는 국가의 창조와 더불어 존재하게 되는 것으로, 'Volk(국민)'를 'Nation(민족)'보다 우위에 두려고 했다. 유대인처럼 'Volk'가 국가에 선행할 수 있기는 하지만, 'Volk'는 국가에서 일체감을 형성한다는 것이었다. 'Volk'와 'people'을 구분하는 기준은 정치적 일체감이었다.[34] 블룬칠리가 통상적인 독일어의 용법과 달리 'Nation'을 민족처럼, 'Volk'를 국민처럼 사용했기 때문에 일본에서 'Nation'이 민족으로 되었다. 히라타 도스케는 『國家論』에서 블룬칠리의 용법에 따라 민족(Nation)은 하나의 문화 개념이고 국민(Volk)은 하나의 국법 개념이며 국가를 통할 때 비로소 민족(Nation)은 국민(Volk)이 된다는 번역문을 만들었다.[35]

.......

토 히로유키가 『國法汎論』으로 번역한 블룬칠리의 저작의 영어본은 1885년에 출간되었다. 영어판은 2000년에 Batoche Books에서 다시 출간되었다.

33 1885년 영어본에서는 독일어 'Nation'을 'nation'으로 표기하고 'nation'이 'Volk'를 의미하는 경우 괄호로 'Volk'를 써 주고 있고, 2000년 영어판은 블룬칠리가 주장했던 것처럼 'people'이라고 쓰고 괄호에 'Nation'을 병기하고 'Volk'의 경우에는 'nation'으로 번역하면서 괄호에 'Volk'를 써 주고 있다. J. K. Bluntschli, *The Theory of the State*, Kitchener: Batoche Books, 2000.

34 이상의 'Nation'과 'Volk'에 대한 진술은 J. K. Bluntschli, *The Theory of the State*, 1885, p.86을 참조.

히라타 도스케의 『國家論』은 1899년에 『國家學』이라는 이름으로 일본인 학자에 의해 한문으로 중역되었다.[36] 외세에 맞서 중국적 근대화를 추진했던 1898년의 무술변법(戊戌變法)이 실패로 돌아간 후 일본으로 망명했던 량치차오는 일본에서 블룬칠리의 저작을 만날 수 있었다. 자생적 근대화의 길로 들어서지 못한 중국이 1890년대 중반 청일전쟁에서의 패배를 계기로 동아시아 차원에서도 중국 중심의 천하질서에서 근대 네이션국가들의 체제로의 이행을 경험하던 시기였다. 량치차오는 일본의 번역본을 따라 블룬칠리의 'Nation'을 족민으로, 'Volk'를 국민으로 수용했다. 1903년 이후 족민 대신에 민족이라는 용어를 사용한 량치차오는 블룬칠리를 따라 민족을 지리·혈통·형상·언어·문자·종교·풍속·경제 등의 공동체로 정의했다. 그리고 이 민족이 국가를 건립하지 못하면 국민이 될 수 없다는 주장을 전개했다.[37] 즉 새로운 네이션국가를 건설해야 하

.......

35 박근갑 해제, 「요한 카스파 블룬칠리, *Allgemeines Staatsrecht*: 가토 히로유키, 『國法汎論』」, p.260. 20세기에 들어서면서 일본에서는 독일어 'Nation'과 영어 'nation'의 번역어로 '민족'의 정착이 이루어진다. 블룬칠리의 독특한 용법에 대한 일본적 맥락에서의 논의와 족민의 민족으로의 전화에 대해서는 박양신, 「근대 일본에서의 '국민' '민족' 개념의 형성과 전개」, pp.247-251을 참조.

36 박근갑 해제, 위의 글, p.245. 히라타 도스케의 일역본 『國家論』이 1899년 『淸議報』에 게재되었을 때, 역자 이름이 나와 있지는 않지만 1902년 량치차오가 번역한 『국가학강령』과 『淸議報』에 실린 내용이 일치한다는 것을 근거로 『國家論』을 량치차오가 번역했다는 주장도 나왔다. 이춘복, 「청말 중국 근대 '民族' 개념 담론 연구: 문화적 '民族' 개념과 정치적 '國民' 개념을 중심으로」, 『중앙사론』 29, 2009, p.144.

37 최승현, 「고대 '民族'과 근대 'Nation'의 동아시아 삼국의 전파 및 '中華民族'의 탄생에 관한 소고」, p.401; 이춘복, 위의 글, pp.148-150. 량치차오의 민족에 관한 1902~1903년경의 자신의 주장을 담은 논설, 예를 들어 "신민설(新民說)"에서는 민족주의를 유럽의 진보의 동력으로 파악하고 있을 뿐만 아니라 서구의 민족제국주의(national imperialism)에 대항하는 방법은 민족주의라는 논지를 폈다고 한다. 량치차오의 민족은 신민을 대체하는

는 과제에 직면해 있던 중국의 정세 속에서 량치차오가 후쿠자와 유키치처럼 네이션을 국민으로 수용할 수는 없었을 것이다. 달리 표현하면, 서양의 종족적 민족주의에서 나타나듯이, 피히테가 당시 존재하지 않았던 독일 네이션을 부르는 방식으로, 즉 근대적 산물인 민족을 원초적 실체로 정의하는 방식의 수용이었다.

3) 한반도에서 민족 개념의 형성: 전파와 변용

19세기 후반 한반도에서는 독립협회(1896~1898)가 활동하면서 민족이라는 용어를 사용하지는 않았지만 기능적 등가물로 '동포(同胞)'라는 개념이 기관지인 『독립신문』에 등장하곤 했다. 조선시대에도 사용된 동포는 국가의 구성원 전체라는 의미와 더불어, 중화질서에 속해 있는 사람들을 지칭하는 사해동포(四海同胞)라는 표현에서 볼 수 있듯이, 국가를 넘어서는 개념이기도 했다.[38] 조선시대의 동포가 신분제에 기초한 부자 관계를 표시했다면 동포는 독립협회의 활동을 통해 형제애에 주목하는 방식으로, 사해동포는 기독교 문명권을 지칭하는 것으로 전통적 개념의 '자체 변용'이 이루어졌다. 그러나 독립협회 운동이 집합적 주체로 호명하고자 했던 동포는 '충군애국(忠君愛國)'과 연관된 개념이었기 때문에, 동포가 근대적 의미

.......

네이션국가의 주체로 호명되었다. 그는 이 시기에 만주족의 국가인 청(淸)에 대한 저항을 위해 한족(漢族)을 민족으로 만들어야 했다. 그러나 량치차오의 민족 개념은 한편으로는 인종(人種)으로 쓰이면서 다른 한편 네이션과 등치되고 있다는 점에서 한계적이기도 했다는 평가도 있다. 강동국, 「근대 한국의 국민·인종·민족 개념」.

38 권용기, 「『독립신문』에 나타난 '동포'의 검토」, 『한국사상사학』 12, 1999.

의 민족 개념과 기능적 등가물이었는가는 논란의 대상이 될 수밖에 없다.[39] 동포는 근대적 의미의 정치적 주체인 '민(民)'으로 가는 길에 출현한 변용된 전통 개념이었다.[40]

한반도에서 민족이라는 용어의 최초 출현은 1900년 1월 12일 『황성신문』(皇城新聞)의 "기서"(奇書)에 실린 담우생(淡憂生)이라는 필명의 "서세동점(西勢東漸)의 기인(起因)"이라는 기사에서였다. 이 기사에서는 한·중·일의 '동방민족(東方民族)'과 '백인민족(白人民族)'이 대비되었다.[41] 즉 가토 히로유키나 량치차오처럼 민족을 국가를 매개로 한 국민의 전 단계로 사고한 것이 아니라 인종과 같은 의미로 사용했다고 볼 수 있다. 민족의 범위도 일국이 아닌 동양의 삼국이었다.[42] 서구의 네이션의 번역어로서의 민족 개념이 한반도에서 전유되는 시점은 1904년 한일의정서, 1905년 러시아와의 전쟁에서 승리한 일본이 조선에 강제한 을사늑약(乙巳勒約)의 체결로 대한제국(大韓帝國)의 위기가 가시화되면서였다. 대한제국에 대

......

39 예를 들어 권용기의 「『독립신문』에 나타난 '동포'의 검토」에서는, 독립협회가 반제(反帝)의 기치 아래 근대적 의미의 개인의 창출을 위한 운동을 전개했다는 신용하의 입론(『독립협회연구』, 일조각, 1976)과 사회진화론을 수용했기 때문에 반제의식을 결여했고 우민관(愚民觀)을 가지고 있었다는 지적을 하는 주진오의 글(「독립협회의 대외인식의 구조와 전개」, 『학림』 8, 1986)을 대척하고 있다.

40 정병준, 「한말·대한제국기 '민(民)' 개념의 변화와 정당정치론」, 『사회이론』 43, 2013.

41 『皇城新聞』, 1990. 1. 12. 민족이라는 용어가 처음 등장한 인쇄매체는 일본에 관비로 유학 중인 학생들이 1897년 12월에 발간한 『대조선유학생친목회회보』로 알려져 있다. 그러나 당시의 민족은 종별성을 가진 개념어가 아니라 인민, 국민, 동포와 같은 인간 집단을 지칭하는 것이었다고 한다. 김동택, 「대한매일신보에 나타난 '민족' 개념에 관한 연구」, 『대동문화연구』 61, 2008, p.413.

42 백동현, 「러·일전쟁 전후 '民族' 용어의 등장과 민족인식: 『皇城新聞』과 『大韓每日申報』를 중심으로」, 『한국사학보』 10, 2001.

한 일본 제국주의의 침탈이 가시화되면서 그에 맞서는 개념 투쟁으로 네이션의 번역어인 민족이 필요했던 것이다. 한반도에서 민족 개념도 제국주의에 저항하는 특정 인간 집단을 범주화하기 위해 사용하는 방식으로 수입되었다.

한반도에서 네이션의 번역어는 서구에서 일본으로, 일본에서 중국으로, 그리고 중국의 량치차오의 민족 개념을 한반도로 수입하는 경로를 거쳤다. 직수입이 아닌 이 이중의 경로는 한반도에서 네이션의 번역어로 국민보다는 민족을 선택하게끔 한 계기가 되었다. 20세기에 진입하기까지 일본에서 간행된 일영사전이나 일본어사전에서 국민과 달리 민족은 독자적 항목으로 존재하지 않을 정도였다.[43] 그러나 20세기에 들어서 제국주의론이 일본에 수입되고, 특히 민족주의의 연장으로 제국주의, 즉 민족제국주의를 인식하게 되면서 1907년에는 민족이 사전에 등재되었다. 한반도에서 '개념'으로서의 민족은 1908년 7월 30일에 『대한매일신보』에 실린 논설인 "국민(國民)과 민족(民族)의 구별(區別)"에 등장했다.[44] 이 논설은 블룬칠리의 정치학을 소개한 량치차오의 1903년 저작 『政治學大家伯倫知理之學說』의 내용을 소개한 것으로 알려져 있다. 민족과 국민의 차이가 "매우 큼"을 강조하는 이 논설에서, 민족은 혈통, 거주, 역사, 종교, 언어를 같이하는 집단으로 정의되었다. 그러나 이 민족이 반드

........

43 강동국, 「근대 한국의 국민·인종·민족 개념」. 일본에서 네이션의 번역어로 등장한 국민과 민족은 청일전쟁에서 일본이 승리한 이후인 1890년대 후반에 서로 독립적인 자율적 개념으로 분리되어 국민은 전쟁과, 민족은 국체 및 제국주의와 의미망을 형성하게 된다. 박양신, 「근대 일본에서의 '국민' '민족' 개념의 형성과 전개」, p.263.

44 『대한매일신보』, 1908. 7. 30.

시 국민이 되는 것은 아니며 고대에는 국민 자격이 없는 민족이 존재했다고 적었다. 민족의 정의 위에 동일한 정신, 이해(利害), 행동이 결합될 때 국민이 된다는 논리였다. 국민을 민족보다 상위에 두는 블룬칠리의 생각과 같은 논리적 구조를 보여 주는 민족의 개념화였다.[45]

네이션의 번역어로서의 국민과 민족 두 개념 사이의 힘의 균형은 조선의 식민화의 진전으로 민족으로 기울었다. 1906년부터 일본 제국주의의 통감부와 대한제국이 공존하고 있었지만, 1910년 일본이 대한제국을 합병하면서 국민이라는 개념이 존재할 수 있는 정당성이 사라졌다. 대한제국의 국민은 공식적으로 제국일본의 '신민(臣民)'이 되었다. 네이션의 번역어로 국민을 유지한다면, 제국일본에 소속된 인간 집단을 의미하는 것이었다. 대한제국의 국민으로서의 집합적 정체성을 유지하는 것이 제국일본에 저항하는 한 방법이었다면, 네이션국가가 부재한 상황에서 네이션의 번역어로서의 민족이 제국일본에 대한 저항을 고려해 보다 적절한 번역어로 부상할 수밖에 없는 정치적 상황이었다.[46] 한반도의 인간 집단을 범주화하는 개념으로 민족이 폭발적으로 사용된 계기는 바로 조선의 식민지화라는 정치적 변화였다.

국민과 민족 두 개념의 일치가 사라져 가는 상황에서, 그리고 그 조건에서 민족 개념은 한반도적 맥락을 고려한 역사적 소급의 길을 걷게 된다. 제국주의에 저항하는 민족의 현재 존재를 정당화하고 탈

.......

45 김동택, 「대한매일신보에 나타난 '민족' 개념」, p.420; 강동국, 「근대 한국의 국민·인종·민족 개념」.
46 강동국, 위의 글.

식민 네이션국가의 건설이라는 민족주의에 입각한 미래를 공유하기 위해서는 민족의 역사성을 발견 또는 발명하는 방법을 선택할 수밖에 없었다는 의미이다. 민족 개념이 수입된 후 『대한매일신보』와 『황성신문』에는 단군(檀君)과 기자(箕子)의 후손이라는 담론을 통해 조선 민족을 혈연공동체와 백두의 지맥에서 발원한 삼천리강산이라는 지리공동체로 정의하려는 시도들이 나타났다. 즉 민족 개념의 한반도적 변용은 식민지로 전락하려는 정세 속에서 종족적 정체성에 기초한 네이션국가를 건설하려는 기대지평을 담고 있었다. 대표적인 사례가 1905년경부터 『대한매일신보』에 참여했던 구한말의 지식인 단재 신채호의 민족 담론과 민족 개념이었다.

신채호는 1908년 8월 27일부터 12월 31일까지 『대한매일신보』에 사론적(史論的) 성격의 한반도 고대를 다룬 『독사신론(讀史新論)』을 연재하며 첫머리에서 "민족정신으로 구성된 유기체"로 "국가"를 정의했다.[47] "단순한 혈족으로 전래한 국가"는 물론 "혼잡한 각족(各族)으로 결집된 국가"도 "특별종족(特別種族)"이 있어야 "국가"가 된다는 논리였다. 『독사신론』은 민족 개념의 정의를 위해 "인종"과 "지리"를 동원했다. "아족(我族)"인 "동국민족(東國民族)"이 선비족(鮮卑族), 부여족(夫餘族), 지나족(支那族), 말갈족(靺鞨族), 여진족(女眞族), 토족(土族)의 "육종(六種)"으로 구성되어 있다는

.......

47 『독사신론』은 신채호, 『단재 신채호 전집: 제3권 역사』, 독립기념관 한국독립운동사연구소, 2007 참조. 신채호는 1909년 8월에 『대한매일신보』에 게재한 글에서 동양의 제 국가들이 단결하여 서양에 맞서야 한다는 '동양주의'에 대해서도 "국가는 주인이요 동양주의는 손님"이고 따라서 '국가주의'가 '동양주의'에 우선해야 한다는 논리를 개진한 바 있다. 신채호, 「동양주의에 대한 비평」, 최원식·백영서 편, 『동아시아인의 '동양' 인식: 19-20세기』, 문학과지성사, 1997.

것이 신채호의 주장이었다.[48] 다인종이 하나의 민족으로 구성되었다는 논리였다.[49] 신채호는 이 여섯 종족 가운데 "신성종족(神聖種族) 단군자손(檀君子孫)"인 부여족이 형질상, 정신상으로 다섯 종족을 정복, 흡수하여 동국민족의 지위에 올랐고, 따라서 동국의 역사는 부여족의 역사라고 정리했다. 신채호는 지리와 관련하여 이는 역사와 밀접한 관계를 지닌 것으로, 동국의 초민시대의 문명은 압록강 유역에서 발원했다고 적었다. 그리고 지리란 민족의 특질과 습속을 제공하고 인심, 풍속, 정치와 밀접한 관계를 가진다고 생각했다. 신채호는 『독사신론』에서 인종과 지리의 결합으로부터 형성된 '민족'의 역사를 단군의 고조선에서부터 시작했다.

『대한매일신보』에서 활동하던 지식인들이 수입·변용한 민족 개념은, 1910년 8월 대한제국이 일본에 편입된 경술국치(庚戌國恥) 이후 신채호를 비롯한 민족주의 역사학자 박은식, 정인보, 문일평, 안재홍 등의 역사 만들기 저작들이 민족의 '실체'를 역사 연구를 통해 확인하는 것뿐만 아니라 '민족정신'을 기초로 민족 개념을 정의하는 데 기여했다.[50] 이 저작들은 대중이 수입·변용된 민족 개념을 수용할 수 있는 매개체였다. 정치적으로는 대중적인 독립운동이었

......

48 신채호가 1931년 6월부터 10월까지 『조선일보』에 연재한 『조선상고사』에는 "아의 동족" 으로 여진, 선비와 더불어 '몽고(蒙古)'와 '흉노(匈奴)'가 언급되었다.

49 신채호는 구한말 제국주의에 저항하는 주체로 민족을 호명했으나, 1920년대 무정부주의를 수용하면서 '민중'에 의한 조선혁명을 주장하기 시작했다. 주인석, 박병철, 「신채호의 '민족'과 '민중'에 대한 이해」, 『민족사상』 5(2), 2011.

50 김기승, 「식민지시대 민족주의 사학자들의 역사인식」, 『내일을 여는 역사』, 25, 2006. 박은식의 『안중근전』(1914), 『한국통사』(1915), 『대한독립운동지혈사』(1920), 정인보의 『오천년간 조선의 얼』(1935-1936), 문일평의 『대미관계 50년사』(1934), 안재홍의 『조선상고사감』(1946, 1947) 등이 그 저작들이다.

던 1919년 3·1운동과 문화적으로는 1920년대 신문·잡지를 비롯한 출판의 활성화로 민족 개념이 대중에게 전파될 수 있었다.[51] 서구에서 인쇄자본주의와 민족주의가 민족 개념을 만들었던 것과 유사한 과정이었다. 한반도적 맥락에서는 무엇보다도 식민지라는 조건 속에서 독립이라는 네이션국가를 만들려는 운동을 추동한 민족의식이 민족을 발견하게 했다는 점에 주목할 필요가 있다. 역사적 소급의 근거가 되는 종족성과 지리성에 기초한 민족 개념은 민족주의 운동과 민족의식을 정당화하는 역할을 했다.

그러나 다른 민족과 구분되는 조선 민족의 실재에 대한 인정이 경쟁하는 정치사회 세력이 민족 개념에 대한 합의를 가지고 있었음을 의미하는 것은 아니었다. 1919년 3·1운동의 실패 이후, 민족자본가 상층과 민족주의 우파의 동요 그리고 일본 식민세력의 자치론 검토, 아일랜드, 인도, 필리핀 등 약소민족의 독립 운동과 자치 운동의 영향으로 한반도에서도 1920년대에 들어 자치 담론이 등장했다.[52] 1920년대 조선의 자치를 주장했던 세력들은 문화공동체로서 조선 민족의 실재를 인정했지만, 일본 민족과의 차이를 극복하는 것은 불가능하다고 생각했다. 예를 들어 소설가 이광수는 민족성을 민족 도덕성으로 이해하는 전형적인 주관적 민족 개념을 피력하면서 민족개조의 내용을 허위와 무신을 극복하는 무실(務實), 나타와 겁나를 극복하는 역행(力行), 비사회적 이기심과 사회성의 결핍을 극복하는 사회봉사심의 함양으로 정리했다. 이광수의 민족개조론은

.......

51 박찬승,『민족·민족주의』, 소화, 2016, pp.89-107.
52 박찬승,『한국근대정치사상사연구: 민족주의 우파의 실력양성운동론』, 역사비평사, 1992, p.306.

결국 자치론으로 연장되었다.[53] 독립의 과정을 정치경제적 근대화로 생각했던 자치론자들은 근대화 과정에서 제국주의 국가를 모방하는 것이 불가피하다고 생각했다.[54] 따라서 현실적으로 일본과 조선이 병합되어 있는 하나의 주권 국가를 유지해야 한다는 논리를 전개했다. 서구의 민족주의 운동과 달리 정치적 단위와 민족적 단위를 분리시키는 사고였다. 더 나아가 문화적 존재인 민족이 장기적으로는 정치적 단위 속에서 해체될 것이라는 주장도 등장했다. 조선 민족을 인정하면서도 결국은 하나의 국가 속에서 하나의 국민이 되면 민족이 해체된다는 논리였다.[55] 즉 일본 제국주의의 조선합병을 정당화하는 민족 담론이었다. 달리 표현하면, 민족적 단위와 정치적 단위를 일치시켜야 하는 민족주의 운동에서 식민지적 조건을 고려하여 정치적 단위를 민족적 단위에 우선하는 변용이었다. 결국 자치론자의 민족 개념에서는 민족의 영속성이 삭제될 수밖에 없었다.

1930년대에는 식민지에서의 독립이라는 네이션국가 만들기와 관련하여 민족주의자와 사회주의자가 대립하고 있었고, 두 세력의 민족 개념에도 근본적 차이가 있었다. 핵심은 자치론자들이 삭제하고자 했던 민족의 영속성 문제였다. 조선 민족의 종족적 순수성을 강조하는 민족주의자들은 혈연, 지역, 생활, 언어공동체와 더불어 역사적 경험을 같이한 문화공동체로서 민족의 영속성을 주장했다. 종족적 순수성이 민족의 필요조건이었다면, 문화공동체를 가능

·······
53 김용달, 「이광수의 「민족개조론」에 나타난 민족성」, 『역사비평』 편집위원회 편, 『논쟁으로 읽는 한국사』, 역사비평사, 2009, pp.86-93.
54 강정민, 「자치론과 식민지 자유주의」, 『한국철학논집』 16, 2005.
55 이태훈, 「민족 개념의 역사적 전개 과정과 그것이 의미하는 것」, 『역사비평』 98, 2012.

하게 하는 민족정신은 육체를 잃은 국가를 지속시킬 수 있는 충분조건이었다. 민족주의자들에게 민족정신은 민족을 호명하는 마법과 같은 주문이었다. 독일의 사회학자 막스 베버(Max Weber)가 20세기 초반에 객관적 기준보다는 문화적 공통성을 가지는 '감정의 공동체' 또는 '위신의 공동체'로 민족을 정의했던 것과 유사했다.[56]

민족이 해체의 길을 갈 것이라는 담론은 1920년대부터 수입된 마르크스주의 원전을 수용한 사회주의자의 몫이었다.[57] 카를 마르크스(Karl Marx)와 프리드리히 엥겔스(Friedrich Engels)는 민족이 자본주의의 산물이라는 경제주의적 견해를 가지고 있었다. 1848년 마르크스와 엥겔스는 『공산당선언』에서 민족들 간의 차이와 적대는 부르주아의 발전, 상업의 자유, 세계시장, 생산양식과 그에 따른 생활조건에서의 제일성 등으로 인해 날이 갈수록 사라져 가고 있다고 썼다. 민족문학들도 결국은 민족들 간의 상호의존을 통해 하나의 세계문학이 될 것이라고도 덧붙였다.[58] 마르크스와 엥겔스에게 민

.......

56 M. Weber, "The Nation," in Hutchinson and Smith, *Nationalism: Critical Concepts in Political Science*, Vol. I, pp.5-12. 베버의 민족론이 민족 개념에 대한 근대주의적 해석자인 겔너와 달리 민족과 민족주의가 가지는 마법과 같은 주문을 고려하고 있다는 글로는 Z. Norkus, "Max Weber on Nations and Nationalism: Political Economy before Political Sociology," *Canadian Journal of Sociology* 29(3), 2004를 참조.

57 1910년대 중반부터 수입된 사회주의 사상이 마르크스주의로 전일화되면서, 1921년 3월 식민지 조선에서 공개적인 출판물로 마르크스의 『정치경제학 비판을 위하여』 서문이 "유물사관요령기(唯物史觀要領記)"로 등장했다. 마르크스의 이 짧은 글은 사회주의의 필연성을 강조하고 있다. 1921년 9월에는 일본어 중역본으로 『공산당선언』도 비밀출판물로 등장했다. 식민지 조선에서 『공산당선언』이 공개적으로 등장한 시점은 1925년 3월이었다. 박종린, 「1920년 초 공산주의 그룹의 맑스주의 수용과 '유물사관요령기'」, 『역사와현실』 67, 2008; 류시현, 「1920년대 전반기 「유물사관요령기」의 번역·소개 및 수용」, 『역사문제연구』 24, 2010.

58 카를 마르크스·프리드리히 엥겔스, 이진우 역, 『공산당 선언』, 책세상, 2002.

족 개념의 출현은 자본주의적 현상이었고 민족주의는 부르주아 계급의 지배 이데올로기였다. 즉 민족정신 또는 감정이 민족을 만든 것이 아니라 자본주의가 민족을 만들었다는 경제주의적 논리였다.[59] 이 민족과 민족주의를 지양하는 주체는 국제주의적으로 연대를 실현하는 보편계급 프롤레타리아로 설정되었다. 즉 민족주의 대 국제주의의 이항대립과 후자를 통한 전자의 지양은 마르크스주의 특유의 문제 설정이었다.

민족이 자본주의적 현상이라는 전제하에, 엥겔스는 민족(nation)과 '민족체' 또는 '준민족(nationality)'을 구분했다. 엥겔스는 민족체 또는 준민족이 종족이라는 자연적 기초 위에서 성립한 인간 집단이고 봉건적 사회 구성에 조응하는 것으로 정리했다.[60] 그리고 이 준민족이 다른 역사적 민족에 동화 또는 포섭된다는 역사관을 피력했다. 예를 들어 동유럽의 민족(체)들을 서유럽의 역사적 민족들과 달리 자본주의 생산양식에 기초한 민족국가로 발전하지 못할 비역사적 민족 또는 반혁명적 민족으로 규정했고, 이 비역사적 민족은 소멸의 대상이었다.[61] 그러나 19세기 후반에 이르면 마르크스주의 진영 내부에서도 민족의 초역사성에 대한 논의가 생겨났다. 대표적으로 독일의 마르크스주의자인 카를 카우츠키(Karl Kautsky)는 1887년 '근대적 민족'이라는 용어의 사용을 통해 '고대 민족'을

.......

59 임지현, 『마르크스·엥겔스와 민족문제』, 탐구당, 1990, p.37.
60 위의 책, pp.41-52.
61 구자정, 「'맑스(Marx)'에서 '스탈린(Stalin)'으로: 맑시즘 민족론을 통해 본 소비에트 민족 정책의 역사적 계보」, 『史叢』 80, 2013, pp.455-458; C. Herod, *The Nation in the History of Marxian Thought: The Concept of Nations with History and Nations without History*, New York: Springer, 1976.

설정했다. 근대적 민족이 자본주의의 산물이기는 하지만, 민족을 구성하는 요소로 '언어'에 주목했을 때 고대 민족도 성립 가능한 개념이었다. 반면 오스트리아의 마르크스주의자인 오토 바우어(Otto Bauer)는 언어가 민족의 구성원들의 교류를 가능하게 해 주는 매개체이기는 하지만, 언어를 민족이라는 문화공동체의 부분 현상으로 규정했다.[62]

특히 바우어는 민족주의에 맞서는 국제주의를 견지하면서도 자본주의적 현상인 민족의 소멸이 불가피하다고 생각했던 마르크스와 엥겔스의 견해를 전복하는 마르크스주의의 "민족적 전환"을 시도했던 이론가였다.[63] 1907년 합스부르크 제국(Habsburg Empire)의 오스트리아 절반에서 민주적으로 선출된 의회가 출범했을 때, 사회민주당은 독일, 체코, 이탈리아, 루테니아 민족으로 구성되어 있었다. 이 민족들의 갈등을 해결하기 위한 민족론이 바우어의 1907년 저작 『민족 문제와 사회민주주의』(The Question of Nationalities and Social Democracy)였다. 바우어는 초판 서문의 첫머리에 민족 문제에 관한 유럽 사회민주노동당의 입장이 정치적 논의에 중심에 있다고 썼다. 바우어는 민족을 환상으로 보는 마르크스주의와 자유주의, 그리고 민족을 자연으로 보는 민족주의와 달리 민족과 인종을 역사적, 사회적 구성물로 보고자 했다. 바우어에게 근대 민족

.......

62 카우츠키의 민족 개념에 대해서는 박호성, 『사회주의와 민족주의』, 까치, 1989, pp.180–188 참조.
63 구자정, 「'맑스(Marx)'에서 '스탈린(Stalin)'으로: 맑시즘 민족론을 통해 본 소비에트 민족정책의 역사적 계보」, pp.459–467; O. Bauer, The Question of Nationalities and Social Democracy, translated by J. O'Donnell, Minneapolis: University of Minnesota Press, 2000, p.3.

은 운명의 공동체에서 출현하는 존재의 구체적 표현인 특성의 공동체(community of character)이고, 공동의 언어 또는 기원이라는 기준에 의해 자연적으로 주어지는 것이 아니라 문화적으로 변화가 가능한 것이었다. 역사적 민족인 독일, 이탈리아, 폴란드 민족과 더불어 엥겔스가 소멸할 대상으로 본 비역사적 민족인 루테니아, 슬로베니아, 세르비아 민족이 스스로 자각하는 역사적 맥락 속에서, 바우어는 오스트리아 사회민주당의 이론가로서 마르크스와 달리 민족적 차이를 인정하고 각 민족에게 문화적 자율성을 부여한 바탕 위에서 그 차이를 초월하는 계급적 연대를 모색하고자 했다.

1차 세계대전 전야인 1913년 소련 공산당의 볼셰비키 가운데 한 명인 이오시프 스탈린(Joseph Stalin)은 바우어의 민족 개념 비판을 위해 "마르크스주의와 민족 문제"라는 글을 발표했다.[64] 핵심 내용은 민족이 다시금 자본주의적 발전의 산물임을 강조하는 것이었다. 스탈린은 "민족은 인종적, 종족적인 것이 아니라 역사적으로 구성된(constituted) 공동체"라고 주장하면서 민족을 "공동의 언어, 영토, 경제생활 그리고 공동의 문화로 나타나는 심리적 기질에 기초하여 형성된, 역사적으로 구성된 안정적인 인민의 공동체"로 정의했다. 민족 개념의 객관적, 주관적 기준 모두를 고려한 것이었다. 따라서 민족은 변화의 법칙에 따르고 그 나름의 역사를 가지며 시작과 끝이 있다는 논리를 전개했다. 바우어가 민족적 성격(national char-

.......

64 J. Stalin, "Marxism and the National Questions," in B. Franklin, ed., *The Essential Stalin: Major Theoretical Writings 1905-1932*, London: Croom Helm, 1973. 블라디미르 레닌(Vladimir Lenin)은 스탈린에게 바우어의 민족 개념에 대한 비판을 요청했고, 스탈린이 작성했던 글의 원제는 바우어의 것과 같은 "민족 문제와 사회민주주의"였다.

acter)과 공동의 운명을 민족 개념의 정의의 중심에 놓고 민족을 하나의 실체로 간주하고 있다는 것이 스탈린의 바우어 비판의 핵심이었다.

그러나 1917년 사회주의 혁명 이후 스탈린도 이른바 비역사적 민족에 주목할 수밖에 없었다. 첫째 국제 공산주의 운동에서 비역사적/피압박 민족이 연대의 대상으로 부각되었고, 둘째 러시아 혁명 이후 다민족 사회주의 국가를 건설하는 과제가 제기되었기 때문이다. 따라서 비역사적 민족이 소멸의 대상이 아니라 사회주의 운동의 주체로 호명되었다. 1917년부터 1921년까지의 전시 공산주의가 끝난 후인 1922년에 스탈린은 다민족 국가로서 "독립적인 민족적 공화국들(national republics)"의 "연방(union)"을 건설하는 문제를 제기했다. 아제르바이잔(Azerbaijan), 그루지야(Georgia), 아르메니아(Armenia), 벨로루시(Byelorussia), 우크라이나(Ukraine) 등이 언어, 문화, 생활양식, 관습의 공동체인 "준민족"에서 "민족" 국가로 발전하여 "소비에트사회주의공화국연방(Union of Soviet Socialist Republics, USSR)"에 참여해야 한다는 발상이었다. 스탈린은 이 민족적 공화국들에 평등한 권리를 보장하고 연방에서 탈퇴할 수 있는 권한도 부여하고자 했다.[65] 스탈린은 러시아 혁명의 지도자인 레닌 사후 이론적 후계자가 되기 위해 1924년에 발표한 "레

.......

65 J. Stalin, "The Question of the Union of the Independent National Republics: Interview with Pravda Correspondent(November 18, 1922)"; J. Stalin, "The Union of the Soviet Republics: Report Delivered at the Tenth All-Russian Congress of Soviets(December 26, 1922), *Works Volume 5, 1921-1923*, Moscow: Foreign Language Publishing House, 1953, pp.141-147, 148-158.

닌주의의 기초(The Foundations of Leninism)"에서도 "민족 문제 (national question)"를 하나의 항목으로 할애했다.[66] 스탈린은 "문명(civilized)" 민족과 관련해서만 논의되던 민족 문제가 레닌의 시대에 접어들어 "비문명(uncivilized)" 민족까지를 포괄하게 되었고, 레닌이 서구의 사회주의 혁명을 위해서는 제국주의를 전복하려는 식민지 민족해방 투쟁과의 연대가 필요함을 지적했음을 강조했다. 오스트리아의 마르크스주의자인 바우어가 비역사적 민족에게 부여하는 민족자결의 권리를 문화적 자율성으로 제한했다는 점과, 작은 민족들에게 연방에서 탈퇴할 수 있는 권리를 제공해야 한다는 비판과 함께였다.[67] 스탈린의 이 논리는 더 확장되어 반소비에트 항쟁의 중심이었던 중앙아시아 지역의 비역사적 민족을 역사적 민족으로 전환시키는 작업, 즉 소련 내부에서의 민족해방을 통해 카자흐인 (Kazakh), 키르키즈인(Kirghiz), 아르메니아인(Armenian), 그루지야인(Georgian), 아제리인(Azeri)이라는 민족의 창조로 이어졌고, 결국 사회주의 시대에도 민족의 존재를 인정하는 마르크스주의의 민족적 전환을 수행했다. 이 '민족 창조'는 1936년 이른바 "사회주의 완전 승리"의 한 구성요소였다.[68]

.......

66 J. Stalin, "The Foundation of Leninism," in B. Franklin, ed., *The Essential Stalin: Major Theoretical Writings 1905-1932*, pp.145-154.

67 스탈린이 『레닌주의 기초』를 출판한 때와 거의 동일한 시점인 1924년 4월에 바우어는 『민족 문제와 사회민주주의』 2판 서문에서 "운명의 공동체에서 성장한 성격의 공동체로서 민족에 대한 나의 정의가 민족적 성격이란 개념에 대한 맑스주의 학파의 불신 때문에 맑스주의 진영에서 강한 저항에 마주쳤다."고 썼다. 그리고 프랑스와 영국의 자연과학 연구에서 나타나는 민족적 성격을 언급하면서 자신의 정의의 정당성을 확보하고자 했다. O. Bauer, op. cit., pp.7-9.

68 구자정, 「'맑스(Marx)'에서 '스탈린(Stalin)'으로: 맑시즘 민족론을 통해 본 소비에트 민족

식민지 시대 조선인 사회주의자들은 스탈린을 경유하여 마르크
스주의적 민족 개념을 수용했다. 따라서 민족의 영속성을 주장한 민
족주의자들에 맞서 민족은 씨족, 종족을 거쳐 온 역사적 현상이고
자본주의와 함께 민족도 소멸할 것이라는 입장을 가지고 있었다.[69]
역사적 실재로서 민족은 인정했지만, 스탈린의 민족 개념에 근거하
여 민족 개념의 주관적 구성요소인 민족의식 그 자체에 대해서는 부
정적이었다. 사회주의자들은 단군묘 개척 또는 단군 유적 순례, 권
율·이순신 사당 건축, 정약용 사거 1백주년 기념 활동, 조선학 운동
등의 '조상 숭배', '민족정신 작흥', '고전 부활' 등을 '민족주의자'의
속임수로 비난할 정도였다.[70] 그러나 사회주의자 가운데도 민족의
탄생을 고대로 환원한 사례도 있었다. 1930년대 조선공산당의 이
재유가 조선의 독특한 4천 년 역사와 문화, 혈통을 중시하고 일제가
언어, 풍속, 습관까지 동화를 강화하고 있는 것을 경계한 데서도 추
측할 수 있듯이, 민족의 역사에 대해 나름대로 긍지를 표한 사회주
의자들도 있었다.[71] 특히 1938년 말 이후 일제가 일본과 조선의 동
화정책을 강화하자, 사회주의자들은 조선어가 소멸할 수 있는 사태
를 마주하면서 민족적인 것이 무엇인지를 재고할 수밖에 없었다. 예
를 들어 1930년대에 사회주의 경향의 문학평론가 임화는 스탈린의
민족의 정의에서 핵심적 구성요소인 언어를 민족적인 것을 표출하

　　　　‥‥‥

　　정책의 역사적 계보」, pp.481-483.
69　박찬승, 『민족·민족주의』, pp.104-107.
70　서중석, 『한국현대민족운동연구: 해방후 민족국가 건설운동과 통일전선』, 역사비평사,
　　1991, p.145.
71　위의 책, p.147.

는 수단으로 간주하여 '비민족주의적 민족'을 포착하고자 했다.[72]

다른 한편, 1945년 해방 후 북쪽으로 귀환하여 정치권력을 장악한 김일성을 비롯한 만주파 공산주의자들은 1930~1940년대에 한반도 밖의 공간인 만주에서 민족 개념을 '경험'했다. 당시 만주에 있던 서울-상해파, ML파, 화요회 등 다양한 분파의 조선인 공산주의자들은 1919년에 창설된 공산주의자들의 국제 조직인 공산주의 인터내셔널[코민테른(Comintern)]의 일국일당 지침에 따라 1931년경 개별 입당의 형식으로 중국공산당 만주성위원회에 소속되어 항일무장 투쟁을 전개했다.[73] 조선인 공산주의자들은 프롤레타리아 국제주의 원칙에 따라 중국공산당 산하에서 초민족적 연대를 하고 있었지만, 조선의 독립이라는 민족주의적 과제는 중국공산당의 이해관계와 충돌할 소지가 있었다. 사회주의 운동의 역사에서 드러나듯이, 소수민족의 사회주의자들은 민족의식을 강조한 오스트리아의 사회주의자 바우어의 민족 개념에서 알 수 있듯이 전면적인 문화적 자율권과 소수자 권리를 보장받고자 했다.[74] 중국공산당 만주성위원회에서 다수를 점하고 있던 조선인 공산주의자와 상대적 소수였지만 간부들에서는 다수였던 중국인 공산주의자 사이의 갈등은 1930년대에 이른바 '반민생단 투쟁'으로 나타났다.

중국공산당의 좌경노선에 따라 만주 일대에 만든 소비에트인 유

........

72 장용경, 「일제하 林和의 언어관과 '民族'의 포착」, 『사학연구』 100, pp.183, 195-213, 2010.

73 이덕일, 「민생단 사건이 동북항일연군 2군에 미친 영향」, 『한국사연구』 91, 1995, pp.134-135.

74 로버트 영, 김택현 역, 『포스트식민주의 또는 트리컨티넨탈리즘』, 박종철출판사, 2005, pp.214-216.

격구에 침투한 일제의 간첩을 숙청한다는 취지로 1932년부터 1936년까지 진행된 반민생단 투쟁의 과정에서 조선인 공산주의자 수백 명이 같은 공산주의자들에 의해 학살되었다.[75] 중국공산당 동만특위(東滿特委)는 당시 한인의 자치를 주장하는 친일 단체인 민생단이라는 조직을 한국 민족주의와 동일시하고 있었다고 한다.[76] 마르크스주의와 민족주의는 19세기 마르크스주의의 출현 시점부터 갈등 관계였지만, 마르크스주의자들은 식민지 민족해방 투쟁의 등장과 더불어 민족주의와의 통일전선을 의제로 설정할 수밖에 없었다.[77] 1935년 코민테른 제7차 총회에서 반파시즘 인민전선이 승인되면서 식민지 민족해방 운동의 자율성이 다시금 인정되었고,[78] 코민테른의 지시에 따라 중국공산당은 1936년 2월 만주에서 반민생단 투쟁을 중지하는 결정을 내렸다. 조선인들만으로 조선인민혁명군이나 조선독립혁명군을 결성한다는 결정과 함께였다. 이로써 조선인의 민족해방 투쟁의 자율성이 확보된 셈이었다.

그러나 조선인민의 '민족 군대'를 창설한다는 결정은 김일성을 비롯한 조선인 공산주의들의 반대로 무산되었다. 반민생단 투쟁의 여진이 남아 있는 조건에서, 김일성을 비롯한 만주파 공산주의자들이 조선인민혁명군의 결성이 조선인의 고립을 초래할 수도 있다는 고려를 했기 때문이었다.[79] 그러나 반민생단 투쟁은 김일성과 만

.......

75 김성호, 「민생단사건과 만주 조선인 빨치산들」, 『역사비평』 51, 2000.
76 이덕일, 「민생단 사건이 동북항일연군 2군에 미친 영향」, p.145.
77 민생단 사건은 "상처받은 민족주의(wounded nationalism)"로도 묘사된다. 한홍구, 「민생단 사건의 비교사적 연구」, 『한국문화』 25, 2000.
78 로버트 영, 『포스트식민주의 또는 트리컨티넨탈리즘』, pp.268-277.
79 이덕일, 「민생단 사건이 동북항일연군 2군에 미친 영향」, pp.158-160.

주파 공산주의자들에게는 민족이 주체가 되는 항일무장 투쟁 및 공산주의 운동을 경험한 결정적 계기였다. 물론 김일성이 1942년 소련 영내에서 작성하여 중국인 상관에게 보고한 글에서 반민생단 투쟁을 반혁명 조직에 대한 숙청으로 정당화하는 기술을 하기도 했지만, 프롤레타리아 국제주의와 민족주의가 충돌했을 때 김일성과 만주파 공산주의자들은 민족주의에 무게를 둘 수밖에 없었다. 북한은 1959년경부터 항일무장 투쟁 회상기를 발간하면서 1930년대의 반민생단 투쟁의 기억을 토대로 주체로서 민족을 재정의하게 된다. 그뿐만 아니라 지구적 수준에서 냉전이 해체될 즈음인 1990년대 초반 위기에 직면한 김일성은 1930년대를 회고하면서 국제당과 대국의 공산당에 대한 비판과 더불어 다시금 민족을 불러오게 된다.

식민지 시대에 나타난 민족 개념의 '원분단'은 문화공동체로서 민족의 영속성을 강조하는 민족주의자와 스탈린의 정의에 따라 민족 개념의 객관적, 주관적 기준을 수용하지만 민족이 한시적이라고 생각했던 사회주의자의 대립으로 나타났다.[80] 이 원분단과 더불어 민족주의자 내부에서도 독립과 자치라는 정치적 목표에 따라 민족의 영속론과 한시론이 출현했다. 사회주의자 내부에서도 프롤레타리아 국제주의에 입각한 민족소멸론과 민족을 주체로 생각한 사회주의 운동이 공존했다.

.......

80 배개화, 「민족어, 민족문학, 리얼리즘: 임화의 경우」, 『현대소설연구』 37, 2008. 물론 민족
주의와 사회주의라는 이분법이 적절하지 않다는 비판도 있다. 예를 들어 좌우 합작조직이
었던 신간회의 초대 회장인 월남 이상재는 "민족주의는 사회주의의 근원이며, 사회주의는
민족주의의 본류"라고 말했다고 한다. 서중석, 「일제시대 사회주의자들의 민족관과 계급
관: 1920년대를 중심으로」, 박현채, 정창렬 편, 『한국민족주의론 III』, 창작과비평사, 1985.

민족 개념의 원분단 상태에서 해방을 맞이한 이후 좌우파의 민족 개념에서는 혈통에 기초한 '단일민족론'이 강조되었다.[81] 1945년 후반에 안재홍, 신익희, 김구 등은 단일민족론을 내세우며 민족의 분열이란 있을 수 없다는 입장을 정당화했다. 1945년 12월 모스크바 삼상회의에서 한반도에 대한 신탁통치가 발표되자, 천도교청우당, 여운형의 조선인민당 등 신탁통치에 반대하는 정치세력들도 단일민족론을 신탁통치 반대의 논리로 동원했다. 5천 년의 유구한 역사를 강조하는 단일민족론은 한반도의 분단을 봉쇄하고 하나의 네이션국가의 건설을 위해 다양한 정치세력이 다시금 발명한 민족 개념의 구성요소였다. 식민지에서 탄생한 문화공동체라는 민족 개념에 탈식민을 위해 역설적으로 보다 전근대적인 혈연이라는 구성요소가 전면에 부각된 것이었다.

따라서 혈연에 기초한 민족 '감정'에 대한 집착의 기원을 해방 직후에서 찾으려는 연구의 문제의식은 정당할 수 있다.[82] 그러나 좌우파 모두 해방 공간에서 혈연공동체가 추가된 단일민족론으로 경사된 것은 아니었다. 민족 개념을 둘러싼 식민지 시대의 원분단이 개념의 분단체제를 형성하게 되는 시점이었던, 그럼에도 민족 개념을 좌우파 모두 사용하지 않을 수 없었던 해방 공간에서, 예를 들어 '민족문학'을 언급했던 남쪽의 좌파 잡지인 조선문학가동맹의 『문

........

81 해방 직후 남쪽의 단일민족론에 대해서는 박찬승, 『민족·민족주의』, pp.108-117 참조.
82 배주영, 「해방 직후 소설에 나타난 '민족'개념 형성 고찰」, 『한국현대문학연구』 13, 2006. 이 '도발적' 논문에서는 해방 직후의 문학작품을 연구 대상으로 선택하여 귀국이나 귀향과 연계되어 있는 민족 개념의 재구성, 기의 없는 민족 정체성의 형성, 타 민족의 시선이 반영된 자기성찰 등을 언급하고 있다.

학』과 우파 잡지인『백민』 그리고 북쪽의 북조선예술총동맹의 기관지인『문화전선』이 각기 다른 민족 개념을 가지고 있었다. 보다 정확히 말한다면, 민족 개념을 자신들의 이념과 연관된 다른 개념들과 연관 짓는 방식으로 소환했다. 즉 역사로 채워진 듯하지만 텅 빈 기호인 민족 개념은 다른 개념과의 연관 속에서만 생명력을 발휘하게 되었다는 의미이다.

1945년 12월에 창간된『백민』은 창간호의 권두언을 통해 "문화에 굶주린 독자"를 위한 "대중의 식탁"을 자처하여 해방과 자유를 등치하며 '자유'를 기치로 "계급이 없는 민족의 평등과 전 세계 인류의 평화"를 위한 문학을 언급했다.[83] 1946년 6월에 미소공동위원회가 결렬되고 38선을 기점으로 한 한반도 분단의 가능성이 높아진 직후 이승만이 정읍 발언을 통해 단독정부 수립 가능성을 언급했을 즈음,『백민』에는 '민족 진영'과 '좌익 진영'을 구분하는 이항대립이 등장했다. 민족을 반공(反共)과 연계한 것이었다. 1947년 중반부터『백민』의 이론가인 소설가 김동리는 '민족문학' 개념을 영토와 혈통과 같은 전근대적 전통과 연계하면서도 핵심에서는 '정치'와 분리된 '순수문학'으로서 민족문학을 정의하면서 남쪽 내 좌파와 북쪽의 문학과 구별, 정립하는 기표로 민족문학 개념을 사용했다.[84]

1946년 2월에 설립된 문학가동맹의 기관지인『문학』은 1947년

.......

83 『백민』의 창간사는 천정환,『시대의 말 욕망의 문장』, 마음산책, 2014, p.52 참조.
84 김동리, 「민족문학과 경향문학: 문학의 각태」,『백민』10, 1947. 이 글은 신두원, 한형구 외 편,『한국 근대문학과 민족-국가 담론 자료집』소명출판, 2015에 실려 있다.이민영, 「1947년 남북 문단과 이념적 지형도의 형성」,『한국현대문학연구』39, 2013, pp.441-446; 김한식,「『백민』과 민족문학: 해방 후 우익 문단의 형성」,『상허학보』20, 2007, pp.231-270.

7월의 창간사에서 "민족문학"의 재건으로 그 주장을 시작했다. "근대적인 민족문학을 늦도록 가지지 못하였다."는 반성은 그 다음이었다.[85] 즉 『문학』은 근대 국가를 건설할 주체로 민족을 호명하는 작업 속에서 민족문학의 개념을 제시하고자 했다. 당시 좌파의 과제를 사회주의 혁명이 아닌 "부르죠아 민주주의 혁명 단계"로 규정한 것과 같은 맥락이었다. 특히 "국수주의"의 배격이 창간사에 포함되어 있음에 주목할 필요가 있다. "단군"과 "홍익인간"을 내세우는 국수주의는 "혁명적 민족문학"와 수립이 아닌 것이라는 주장에서 식민지 시대 사회주의자들이 민족을 근대적 현상으로 인식했던 반복이기도 했다. 그러나 민족 개념의 갱신이 없었던 것은 아니었다. 『문학』의 이론가로 1947년 11월에 월북한 임화는 민족이 근대 자본주의의 산물이라고 생각하면서 "정신에 있어 민족에 대한 자각"과 모어(母語)로 돌아가는 것이 문학과 언어와 민족의 결합체로서 민족문학을 건설하는 데 필수적 요건임을 지적했다.[86]

남쪽의 해방 공간에서 정치권에서는 단일민족론을, 문학계에서는 서로 다른 민족 개념을 산출되고 있던 즈음, 북쪽에서는 1945년 10월에 대중 앞에 등장한 김일성이 나라와 민족과 민주를 사랑하는 "전민족"이 단결하여 "민주주의자주독립국가"를 건설하자는 발언을 했다. 이 연설에서 김일성은 "우리 민족"과 "조선 족"과 "조선인

.......

85 창간사는 천정환, 『시대의 말 욕망의 문장』, p.67 참조.
86 1946년 조선문학가동맹에서 주최한 제1회 조선문학자 대회에서 임화가 한 발표인, 「조선민족문학건설의 기본과제에 관한 일반보고」가, 신두원. 한형구 외 편, 『한국 근대문학과 민족-국가 담론 자료집』에 실려 있다. 장용경, 「일제하 林和의 언어관과 '民族'의 포착」, p.205; 하정일, 「임화의 민족문학론과 언어론」, 『한국근대문학연구』 23, 2011, p.10.

민"을 등가어로 사용했다. 또한 전 민족의 단결은 국가 건설을 위한 "민주주의민족통일전선"의 형성을 의미했다. "민족문화"의 발전도 언급되었다. 북조선임시인민위원회 위원장이었던 김일성은 1946년 3월에 모스크바 삼상회의의 신탁통치안에 대한 암묵적 동의를 표하며 이른바 "민주주의적 정부"의 건설을 위한 토대로 "20개조 정강"을 제시하면서 17조에 다시금 "민족문화"의 발전을 등장시켰다.[87] 한반도 북쪽을 점령한 소련군은 1945년 9월부터 소비에트 질서의 도입이 아니라 부르주아 민주주의 권력을 수립할 것을 요구하고 있었는데,[88] 따라서 김일성의 민족에 관한 언명들은 이 맥락에서 이해될 수 있는 것이었다.

그러나 소련군을 해방군으로 생각했던 김일성이 민족을 자본주의적 현상으로 이해한 스탈린의 민족 개념을 수정할 수는 없었을 것이다. 더불어 소련이 민족주의를 부르주아 이데올로기로 규정했기 때문에 민족주의는 금기어였다. 그럼에도 민족은 문화와 연결되어 의미망을 형성하고 있었다. "20개조 정강"에서 민족문화를 언급한 김일성은 1946년 5월 "문화인들은 문화전선의 투사로 되어야 한다."는 연설에서 "조선의 민족문화를 발전시키"는 문제를 언급했고, 그 방법으로 "자기의 고유한 문화가운데서 우수한 것은 계승하고 락후한 것은 극복하며 선진국가들의 문화가운데서 조선사람의 비위에 맞는 진보적인것들을 섭취하"는 것을 민족문화 발전의 방안으로 제시했다.[89] 1946년 7월에 '북조선예술총연맹'의 기관지로 발간

......

87 김일성, 『김일성전집 2』, 평양: 조선로동당출판사, 1992, pp.137-143; 김일성, 『김일성 선집 제1권』, 평양: 조선로동당출판사, 1954, pp.44.
88 와다 하루끼, 남기정 역, 『북한 현대사』, 창비, 2014, p.50.

된 『문화전선』 창간호에 실린 문학평론가 안막의 글에서도 새로운 민주주의 문화가 조선 민족의 생활환경, 생활양식, 전통, 민족성 등의 "민족형식"을 통해 발전된다는 표현이 등장했다.[90]

다른 한편, 북쪽에서도 '단일민족론'이 등장했다. 1947년에 월북한 경제사학자 백남운은 1933년에 간행한 『조선사회경제사』에서 조선 경제사를 "조선민족의 발생사"로 규정했던 것처럼, 1946년 발간한 『조선민족의 진로』에서 "조선민족은 문화적 전통, 언어, 역사적 혈연, 그리고 정치적 공동운명 등의 역사적 조건으로 보아서 세계사상에 희귀한 단일민족"으로 규정했다.[91] 이 단일민족론에서 민족은 통일과 연관되어 있었고, 백남운은 민족통일을 지역적 통일과 민주통일을 의미한다고 적었다. 남북의 지역적 통일이 이루어진다고 해도 정치 성격에 있어서 진정한 민주적 통일이 못 된다면 민족통일이 완성된 것이 아니라는 논리였다. 1947년에 '조선전사'를 편찬하려던 북한 역사학계도 마르크스주의 역사학을 지칭하는 과학적 사관에 입각하고자 했음에도 사회적 삶의 기본 단위로 단일민족을 설정했다.[92]

.......

89 김일성, 『사회주의문학예술론』, 평양: 조선로동당출판사, 1975, p.19.

90 안막, 「조선문학과 예술의 기본임무」, 『문화전선』 7, 1946. 이 글은 신두원, 한형구 외 편, 『한국 근대문학과 민족-국가 담론 자료집』에 실려 있다. 이민영, 「1947년 남북 문단과 이념적 지형도의 형성」, p.437.

91 백남운, 『조선민족의 진로 · 재론』, 종합출판 범우, 2007, p.13.

92 김광운, 「북한 민족주의 역사학의 궤적과 환경」, 『한국사연구』 152, 2011, pp.278-279.

3. 민족 개념의 분단시대

탈식민국가(post-colonial states)에서 민족주의는 종족적이면서 동시에 시민적인 모습으로 등장한다. 종족적 차원은 개인들에게 독특한 정체성을 부여하는 '원초적(primordial)' 충성에 대한 헌신으로, 시민적 차원은 새로이 등장한 근대 국가에서 시민권을 향한 열망으로 묘사된다.[93] 국가의 경계와 종족적 경계가 충돌하면 고질적인 갈등이 발생하게 된다. 특히 한반도는 1948년 남북한의 독자적인 네이션국가의 수립과 더불어 이 두 경계가 개념적으로 충돌하는 전형적 공간이 되었다. 민족적 단위와 정치적 단위의 불일치로 서로가 최소한 담론으로는 민족의 통일을 국가 목표로 설정하면서, 민족 개념 또한 남북한의 국내 정치, 남북 관계 그리고 한반도를 둘러싼 국제 관계의 변화에 따라 수정의 과정을 거치게 되었다.

1) 반공주의적 혈통론 대 경제공동체론, 1948~1962년

대한민국의 국가 수립을 전후로 한 남한의 민족 개념은 혈통에 기초한 단일민족론이었다. 대한민국 초대 국무총리를 지낸 이범석은 민족의 구성요소로 혈통, 영역, 문화, 운명의 네 가지를 제시했고, 특히 혈통의 공통성을 민족의 핵심으로 생각했다. 이범석의 민족론은 1948년의 시점에서 "강토 완정(完整)"과 "민족통일"과 연계되

.......

93 C. Geertz, "Primordial and Civic Ties," in Hutchinson and Smith, *Nationalism*, pp. 29-34.

어 있었다.[94] 초대 대통령 이승만도 분단국가의 수립을 주도했음에
도 혈통, 전통, 언어, 습속, 생활방식을 공유하는 단일민족론을 강조
하면서 동시에 민족주의에 반공주의를 결합한 '일민주의'를 이념으
로 제시했다. 일민주의는 하나의 국민을 만든다는 국민 통합의 이념
에 공산주의에 반대하는 반공주의가 결합되어 있는 이념이었다.[95]
1950년 1월에 이범석 국무총리가 국무원고시 제7호를 통해 "우리
나라의 정식 국호는 대한민국이나 사용의 편의상 대한 또는 한국이
라는 약칭을 쓸 수 있되, 북한 괴뢰정권과의 확연한 구별을 짓기 위
하여 조선은 사용하지 못한다."고 하면서, 한반도에는 '한국 민족'
대 '조선 민족'이 대립하는 구도가 공식화되었다.[96]

　북한의 사회주의자들도 민족의 형성이 자본주의와 같이 발생하
고 소멸할 것이라는 스탈린의 정의를 수용하면서도 단일민족론을
내세웠다. 1949년에 출간된 김일성종합대학 교재로 연안파 공산주
의자 최창익이 편집한 것으로 알려진 『조선민족해방투쟁사』의 "서
문"은 "조선민족은 계급사회의 역사적발전과정에서 형성된 단일민
족으로 장구한 역사를 가진 것이다."로 시작했다.[97] 그리고 "단일민
족의 발전사상에서 유일의 최대비극"이 "일본제국주의자의 대륙침

.......

94 전재호, 「해방 이후 이범석의 정치 이념: 민족주의와 반공주의 중심으로」, 『사회과학연구』
　　37(1), 2013.
95 전재호, 「한국 민족주의의 반공 국가주의적 성격에 관한 연구: 식민지 시기 '부르주아 우
　　파'와 국가형성 초기 '이승만 세력'을 중심으로」, 『사회과학연구』 35(2), 2011; 박찬승, 『민
　　족·민족주의』, pp.116-119.
96 김명섭, 『전쟁과 평화: 6·25전쟁과 정전체제의 탄생』, 서강대학교출판부, 2016, pp.27-
　　28.
97 김일성종합대학 편, 『조선민족해방투쟁사』, 평양: 조선로동당 출판사, 1949, pp.5-7.

략의 기지"가 되어 "민족문화와 언어까지 말살"되었다는 문장이 이어졌다. 그러나 "민족주의적 문화운동이나 독립운동은 인민을 기만하는 개량주의가아니면 매국적반동"이었다고 주장하며 민족은 인정하지만 민족주의는 부정했다. 조선 민족의 해방 투쟁은 마르크스-레닌주의 사상과 공산주의 운동의 영향으로 "반제반봉건투쟁"으로 전개되었다는 점을 강조하며 그 가운데 대표적 사례로 "장백산"을 근거로 한 김일성의 "빨찌산운동"을 제시했다.『조선민족해방투쟁사』의 서문은 계급과 민족이 모순처럼 결합되어 있는 진술이었다.

1940년대 후반 남한에서는 단일민족이라는 개념이 통일과 관련하여 의미론적 장을 구성하고 있다면, 북한에서도 민족 개념은 평화와 통일과 연계되어 있었다. 1949년 4월에 프랑스의 파리에서 열릴 세계평화대회에 참가하기 위해 북한은 1949년 3월 '조선평화옹호전국민족위원회'를 조직했다. 민족과 평화의 연계였다. 물론 이 평화는 폭력적 방법에 의한 평화를 포함한 개념이었다. 북한은 이 시점에서 전쟁을 통한 통일을 생각하고 있었다.[98] 세계평화대회에 북한 대표로 참가했던 소설가 한설야는 귀국 보고에서 한반도의 평화를 주한미군의 철수, 국토 완정, 그리고 조국의 완전한 자주독립과 연계했다.[99] 그리고 이 귀국 보고를 토대로 1949년 6월에 '조국통일

.......

98 1950년 한국전쟁 발발 직후, 북한은 말로는 "평화적 방법으로 조국을 통일시키"려 했다고 주장했다. 김일성,「전 조선 인민들에게 호소한 조선민주주의 인민공화국 내각 수상 김일성 장군의 방송연설」,『조선중앙년감국내편 1951-1952』, 평양: 조선중앙통신사, 1952, p.13.
99 구갑우,「북한 소설가 한설야(韓雪野)의 '평화'의 마음(1), 1949년」,『현대북한연구』 18(3), 2015.

민주주의전선'이 조직되었다. 북한은 이 전선이 "남북조선을 통한 71개의 애국적 민주 정당, 사회 단체 지도자들의 참가하에 결성되었다."고 주장했다.[100] 이 조국통일민주주의전선을 결성할 때의 보고자는 민족주의적 공산주의자라고 할 수 있는 허헌이었다. 결국 북한은 1950년 6월에 자신들이 "조국해방전쟁"으로 명명한 폭력을 감행했다.[101]

다른 한편, 한국의 시민사회에서는 한국전쟁을 북한의 남침으로 규정하면서도 이승만 정부와 대립하며 민족 개념을 만들어 가고 있었다. 1953년에 장준하의 주도로 창간된 『사상계』의 전신인 『사상』은 1952년 창간사에서 "한국 민족은 광막한 아세아 대륙의 동단에 그 역사를 창시"했다고 주장하면서 6·25동란의 책임으로 "우리들 민족 내부의 분열 상쟁"을 지적했다. 그 분열의 원인은 "자민족의 전통과 긍지를 잊고 사대와 의타와 당쟁을 일삼던 주체의 병폐"였다. 더불어 이승만 정부의 무력통일론을 비판하면서 북한의 주의 주장에서도 장점을 취하는 방식으로 "전 민족의 지향과 이상을 하나로 귀합시킬 수 있는 사상과 이념의 통일이 선행하여야" 함을 강조했다.[102] 창간 초기에 안으로는 독재를 강화하고 밖으로는 배타성을 보이는 이승만 정부의 민족주의를 '병든 민족주의'라고 칭하던 『사상계』의 민족 개념도 공간적 범위는 남한만으로 한정되곤 했다.

.......

100 1949년에 출간된 『조국통일민주주의전선 선언서·강령』.

101 김일성은 1951년 신년사에서 한국전쟁을 "조국해방전쟁"으로 명명했다. 김일성, 「1951년을 맞이하면서 전국 인민들에게 보내는 조선민주주의 인민공화국 내각 수상 김일성 장군 신년사」, 『조선중앙년감국내편 1951-1952』, p.37.

102 『사상』의 창간사는 천정환, 『시대의 말 욕망의 문장』, pp.116-119 참조.

1950년대 말에 이르면 북한을 민족 개념에서 배제하기 위해 혈연, 언어, 풍습의 공통성에 기초한 민족 개념은 더 이상 통용될 수 없다는 인식이 『사상계』에 나타났다.[103] 사상계의 필자 가운데 예외가 있다면 퀘이커(Quakers) 교도인 함석헌이었다. 그는 1958년에 『사상계』에 실은 "생각하는 백성이라야 산다"는 논설을 통해,[104] 한반도의 분단이 미소라는 강대국에 의해 이루어졌고, 따라서 한국전쟁은 꼭두각시놀음이었으며, 남쪽도 북쪽도 '동포'라는 논리를 전개했다. 이승만 정부하에서 상대적으로 진보적 역할을 했던 『사상계』 필자들의 민족 개념도 서로 충돌하고 있었다.

한국 시민사회에서 반정부적 민족 개념이 출현할 즈음인 1957년에 북한에서 출간된 『대중 정치 용어 사전』에서는 민족을 "사회 발전의 일정한 단계에서 언어, 지역, 경제생활 및 문화의 공통성에 의하여 력사적으로 형성된 사람들의 집단"으로 정의했다. 이 가운데 어느 하나가 없어도 민족이 되지 못한다는 주장과 함께였다.[105] 이 정의는 스탈린적 민족 개념의 반복이었다. 그리고 스탈린을 포함한 마르크스주의자들의 민족 이론에 등장하는 준민족의 개념도 1956년에 발간된 『조선통사』 상권에 등장했다. 신라, 고구려, 백제의 삼국통일 이후 지역적 공통성을 지닌 "조선 준민족"이 출현했다는 주장이었다.[106] 『대중 정치 용어 사전』에서, "민족 문화", "민족적

........

103 장규식, 「1950-1970년대 '사상계' 지식인의 분단인식과 민족주의론의 궤적」, 『한국사연구』 167, 2014.

104 함석헌, 『생각하는 백성이라야 산다』, 한길사, 1996.

105 김상현·김광헌 편, 『대중 정치 용어 사전』, 평양: 조선로동당출판사, 1957, pp.114-117에 민족 관련 항목이 있다.

106 김태우, 「북한의 스탈린 민족이론 수용과 이탈과정」, 『역사와 현실』 44, 2002, pp.260-

자부심”, “민족적 전통”, “민족적 형식과 사회주의적 내용” 등의 민족과 연관된 항목에서는 “오랜 역사적 과정”에서 형성된 생활양식, 사상, 풍습, 문화, 민족어 등을 긍정했다. 반면 민족주의는 “전 민족의 리익이라는 미명하에 각 민족의 근로자들 간에 민족적 반목과 타민족에 대한 압박을 선동하며 부르죠아지의 지배와 착취를 옹호하는 반동적 부르죠아 사상 및 그 정책”으로 부정적으로 정의되었다. 김일성도 “남조선민족”을 포함한 “조선민족의 리익”을 언급하면서도 민족주의를 국제주의와 대립하는 사상으로 이해했다.[107] 소련에 의해 해방되었다는 담론이 지배했던 그 시점에서 민족의 자주성이 민족주의가 아니라 국제주의에 입각해 있다고 보는 사회주의의 전통적 입장을 견지했다.

비평화적, 무력적 방법에 의한 평화로서 통일을 추구했던 한국전쟁이 실패로 종결된 이후, 북한은 1960년 김일성의 8·15해방 15주년 경축대회 연설에서 통일 방안으로 “남북조선의 련방제”를 제안했다. 이 연방제의 최고 기구는 “조선민주주의인민공화국 정부와 대한민국 정부”의 대표들로 구성되는 “최고민족위원회”였다. 남북한의 정치 제도를 유지하는 조건하에서 이 최고민족위원회의 기능은 “경제문화발전을 통일적으로 조절하며 북과 남의 협력과 단합을 도모하”는 것이었다. 즉 북한은 이 연방제를 통해 스탈린적 민족 개념의 한 구성요소인 ‘경제생활의 공동체’를 창출하고자 했다. 만약

.......

262; 「북한 민족주의 역사학의 궤적과 환경」, p.282.
107 김일성, 「사회주의진영의 통일과 국제공산주의운동의 새로운 단계: 조선로동당 중앙위원회 확대전원회의에서 한 보고, 1957년 12월 5일」, 『김일성저작집(11)』, 평양: 조선로동당출판사, 1981, pp.409-410.

이 연방제를 받아들일 수 없다면 "순전한 경제위원회"라도 구성하자는 제안까지 있었다.[108] 마치 탈냉전·민주화 시대 남한 정부의 대북 화해협력 정책을 연상하게 하는 통일 담론과 대남 정책이었다.

북한이 민족 개념의 공간적 범위를 확대한 것은 1960년 남한의 4·19혁명이라는 정치적 격변의 반영이었다. 그러나 4·19 당시 혁명의 주체들은 통일 문제에 대해 소극적이었다. 오히려 이승만 정부의 일민주의처럼 반공주의에 투철한 모습을 보였고, 따라서 4·19의 시민혁명적 민주주의와 민족주의로 "북한 민중을 포괄하려는 의지를 보여주지 못"했다는 평가가 후일 나올 정도였다.[109] 그럼에도 제1공화국이 붕괴하고 1961년 5·16군사쿠데타가 발생하기까지 민족과 통일을 연계하는 담론이 남한의 정치사회와 시민사회에 등장했다. 허정 과도내각도 반공주의를 전면에 내세우고 있었지만, 당시 민주당과 혁신정당들은 통일 담론을 개진했다. 그러나 집권이 예상되는 민주당의 통일 방안에는 "통일 전 남북교류 문제는 공산 파괴공작이 진정하게 정리되리라는 보장이 없으므로 이를 거부한다."는 내용이 담겼고, 이 조항은 사실상 북한이 제안한 최고민족위원회 설립에 대한 거부를 의미했다. 『사상계』의 지식인들도 평화적인 자유·민주통일의 원칙을 고수했지만, 통일 논의 그 자체를 긍정적으로 인식하면서 남북 대화의 필요성은 인정했다. 민족 개념과 관련하여 『사상계』의 전환은 공산주의에 대항하는 경제전을 전제하고 있었지만, 경제적 자립을 위한 '경제적 민족주의'로의 경도였다.[110]

.......

108 공제민, 『고려민주련방공화국창립방안』, 평양: 사회과학출판사, 1989, pp.17-22.
109 성유보, 「4월혁명과 통일논의」, 송건호, 강만길 편, 『한국민족주의론 II』, 창비, 1983.
110 장규식, 「1950-1970년대 '사상계' 지식인의 분단인식과 민족주의론의 궤적」, pp.305-

이 경제적 민족주의는 사실상의 선(先) 건설 후(後) 통일론이었다. 4·19 이후 선거에서 참패하는 사회당을 비롯한 혁신 세력들은 민주민족청년동맹, 통일민주청년동맹, 민족통일학생연맹 등의 연합조직인 민족자주통일협의회를 구성하고 진보적 통일 운동을 모색했고, 특히 민주민족청년동맹과 통일민주청년동맹은 민족 문제를 전략적으로 상위에 놓인 과제로 생각했다.[111] 학생운동 세력은 '민족통일연구회'의 구성과 남북학생회담 제안을 할 정도로 민족과 통일을 연계하는 의식 전환을 보여 주었다.

2) 남북한의 핏줄공동체로서의 민족 개념, 1961~1979년

1961년 5·16군사쿠데타로 집권한 박정희는 7월 3일 국가재건최고회의 의장에 취임하면서 "국가의 기강"과 "민족정기"의 앙양을 내세웠다. 국민생활의 향상, "공산주의"의 침략 저지, 진정한 "민주복지국가"의 건설 등이 하위 목표였다.[112] 같은 해 8월 "북한 동포에게 고함"이라는 연설에서는 "우리는 한 줄기의 피를 이어받은 한 나라 겨레"라는 핏줄공동체로서의 민족 개념이 등장했다. 그리고 공산주의자가 북한을 "점거"하고 있기 때문에 "혈육을 나눈 동족(同族)"이 분단되었지만 북한 동포는 "대한민국의 국민"이라는 논리를

.......

306.

111 김기선,「한국 민중운동사의 거대한 뿌리, 박현채 2」, http://www.kdemo.or.kr/blog/people/post/234 참조.

112 대통령비서실 편,『박정희대통령 연설문집 1: 최고회의편 1961년 7월-1963년 12월』, 대통령비서실, 1973, pp.3-4. 이하에서 인용하는 박정희의 연설문은 국립중앙도서관 사이트 www.nl.go.kr에서 전자책으로 볼 수 있다.

전개했다.[113] 1962년 1월 박정희의 신년사에서는 "1961년을 우리 민족 근대사상 일대 전환점을 가져온 변혁의 해"로 정리하며 "경제 재건"을 민족 개념과 결합했다.[114] 즉 박정희 정부는 이승만 정부의 종족적 민족 개념을 수용하면서 민족 개념의 연관어로 반공통일(反共統一)과 경제개발을 제시했다. 1962년은 경제개발 5개년 계획이 실행되는 첫해였다.

박정희의 핏줄공동체로서의 민족 개념의 또 다른 연관어는 자유민주주의였다. 박정희는 1962년 4월 4·19기념사에서 "4·19의거"를 민주주의를 수호하는 "민족정기"의 표현으로 규정했지만, 박정희에게 "주체세력과 조직"이 부재했던 "4·19의거"의 "연장"인 "5·16혁명"은 "멸공과 민주 수호로써 국가를 재생하기 위한 긴급한 비상 조치"로 묘사되었다.[115] "친애하는 국민 여러분!"과 "전국의 백만학도 여러분!"으로 시작하는 1963년 4·19기념사에서는 4·19와 5·16이 "근본 지향"을 같이한다는 언명과 함께 "자유민주주의적 민족세력"이라는 표현이 등장했다.[116] "승공통일"을 위해 호명된 주체가 바로 자유민주주의를 수용한 민족이었다. 1963년 제5대 대통령 선거에서 민주공화당 후보로 출마한 박정희는 "'자주'와 '민

⋯⋯⋯

113 박정희, 「國家再建最高會議 議長 就任辭(1961년 7월 3일)」, 『박정희대통령 연설문집 1』, pp.21-22.
114 박정희, 「北韓同胞에게 告함(1961년 8월 6일)」, 『박정희대통령 연설문집 1』, pp.157-159.
115 박정희, 「四·一九紀念式에서의 紀念辭(1962년 4월 19일)」, 『박정희대통령 연설문집 1』, pp.222-224.
116 박정희, 「四·一九 第三周年 紀念式 紀念辭(1963년 4월 19일)」, 『박정희대통령 연설문집 1』, pp.414-415.

주'를 지향한 민족적 이념이 없는 곳에서는 결코 진정한 자유민주주의는 꽃피지 않는 법"이라고 말하며 윤보선 대 박정희의 대통령 선거를 "민족적 이념을 망각한 가식의 자유민주주의 사상과 강력한 민족 이념을 바탕으로 한 자유민주주의 사상과의 대결"로 만들었다.[117] 이 민족은 박정희의 제5대 대통령 취임사의 첫머리처럼 "단군성조(檀君聖祖)가 천혜의 이 강토 위에 국기(國基)를 닦으신 지 반만년"을 이어 온 "한 핏줄기의 겨레"였다.[118]

5·16군사쿠데타로 집권했으며 5·16을 4·19혁명의 연장으로 정당화한 박정희에게 핏줄공동체로서의 민족 개념은 자유민주주의의 기초였다. 그러나 "반봉건적", "반식민지적" 잔재에서 벗어나야 하는 탈식민적 주체로서의 민족 개념은 민주주의보다는 근대화에 개념적으로 인접해 있었다. 민족의 제1과제는 "민족주의적 정열"을 통해 "근대화의 분위기"를 만드는 것이었고, 두 번째로 "경제의 자립"이었으며, 마지막이 "민주주의의 한국화"였다.[119] 박정희의 '방어적 근대화 민족주의'에서 북한 동포를 제외한 북한 정권이라는 '적'과의 싸움에서 최종 승리를 의미하는 통일은 1960년대 초반에도 경제 재건 이후 실현 가능한 개념이었다.[120] 민족 개념과의 거리에서 근대화와 경제 자립이 지근이었다면, 민주주의와 통일이 가장 뒤에

.......

117 박정희,「中央放送을 통한 政見發表(1963년 9월 23일)」,『박정희대통령 연설문집 1』, pp.519-521.

118 박정희,「第五代 大統領 就任式 大統領 就任辭(1963년 12월 17일)」,『박정희대통령 연설문집 2: 제5대편 1963년 12월-1967년 6월』, 대통령비서실, 1996, pp.3-7.

119 박정희,『우리 民族의 나갈 길: 社會再建의 理念』, 동아출판사, 1972.

120 김일영,「박정희 시대와 민족주의의 네 얼굴」,『한국정치외교사논총』28(1), 2006, p.228.

위치했던 셈이다.

한국 사회에서 진보 담론을 이끌던 『사상계』의 장준하는 4·19를 민주주의혁명으로 긍정했지만, 4·19 이후의 무능과 부패와 무질서를 종식시킨다는 명분을 가진 5·16군사쿠데타를 처음에는 "민족주의적 군사혁명"으로 수용했다.[121] "민주주의 이념"에는 부합하지 않으나 "민족적 현실"에서 볼 때 5·16은 불가피했다는 논리였다. 『사상계』도 박정희처럼 5·16을 4·19의 "계승"과 "연장"으로 인식했다. 물론 반공에 대한 동의와 함께였다. 『사상계』의 주 필진들도 혁신 정당들이 민족자주통일중앙협의회를 건설하고 학생운동이 남북학생회담을 주장하는 것에 위기의식을 느낀 소산이었다. 탈식민적 주체로서의 민족 개념을 긍정하고 민족 개념이 경제 건설과 접변한다는 점에서 1960년대 초반 박정희와 『사상계』의 차이는 없었다. 그러나 『사상계』 내에서도 함석헌은 예외였다. 함석헌은 독재를 하다가 점진적으로 민주정치를 해야 한다는 논리를 거부했을 뿐만 아니라 혁명은 "민중"의 것이라는 의견을 개진했다.[122] 탈식민적 주체로서의 민족이 민주주의의 주체로서의 '민중'과 접변하는 계기였다.

민족적 민주주의를 경제 자립, 수구주의와 사대주의 반대, 양키즘을 배격한 민족 주체성 등으로 정리한 김종필과 그 민족적 민주주의가 감성적 국가지상주의, 복고주의, 파시즘으로 흐를 수 있음을 경고했던 『사상계』가 1960년대 초반 갈등하기도 했지만,[123] 당시 한

.......

121 장준하, 「권두언: 5·16혁명과 민족의 진로」, 『사상계』, 1961(6); 장규식, 「1950-1970년대 '사상계' 지식인의 분단인식과 민족주의론의 궤적」, pp.307-308.
122 함석헌, 「5·16을 어떻게 볼까?」, 『사상계』, 1961(7).

국의 국가와 시민사회는 진보적 세력도 포함해서 종족과 민족을 동의어로 사용하고 있었다.[124] 박정희가 제5대 대통령 취임사에서 언급한 '단군'부터 내려온 핏줄공동체, 심성공동체, 문화공동체는 박정희, 『사상계』에서 상대적 진보성을 보인 함석헌, 1963년 베스트셀러로 '한국인'을 표상하고자 했던 『흙 속에 저 바람 속에』를 펴낸 이어령 등이 공유했던 민족 개념이었다. 민족이 개념의 출발부터 타자를 의식한 집단적 주체로 호명되었던 것처럼, 1960년대 초반 선진적인 타자를 추격하고자 하는 상대적으로 후진적인 한국인은 근대화의 주체이자 탈식민적 주체로 국가와 시민사회에서 동일한 내용과 형태로 민족으로 호명되었다.

1964년 한국과 일본의 수교 협상을 둘러싼 국가와 시민사회의 충돌은 민족 개념을 '외세'와의 연관 속에서 정의하게 한 계기였다. 박정희는 1964년 3·1절 기념사에서 임진왜란까지 거슬러 올라가 일본을 비판하면서도 한국의 "견실한 주체성"의 기반 위에서 한일수교가 아시아에서 "반공맹방관계(反共盟邦關係)", "반공유대(反共紐帶)"를 형성하는 것이었음을 밝혔다. 한일수교에서 얻을 수 있는 "이점"을 "승공통일"(勝共統一)에 사용하겠다는 것이 박정희가 한일수교 반대 진영에 던진 논리였다.[125] 1964년 6월 3일 대규모의 한일협정 반대 투쟁이 전개되고 계엄령이 선포될 즈음을 전후한 이른

.......
123 장규식, 「1950-1970년대 '사상계' 지식인의 분단인식과 민족주의론의 궤적」, pp.310-312.
124 권보드래·천정환, 『1960년을 묻다』, 천년의상상, 2012.
125 박정희, 「第四五回 三一節 慶祝辭(1964년 3월 1일)」, 『박정희대통령 연설문집 2』; 「韓·日會談에 關한 特別談話文(1964년 3월 26일)」, 『박정희대통령 연설문집 2』, pp.55-57, 72-75.

바 6·3국면에서 진보적 시민사회를 대표했던『사상계』는 민족 개념의 연관어로 미국식 자유민주주의 대신 제3세계를 설정하는 방식으로 담론의 질적 전환을 이루게 되었다. 한일수교가 불평등 협정을 담은 굴욕 외교라는 한일협정 반대 논리를 구성하면서 박정희 정부의 민족적 민주주의와 진보적 시민사회의 민족자주와 자립 경제가 대립하는 형국이 조성되었다.『사상계』는 이 과정에서 주권자 대중으로서 국민을 그 구성원으로 하는 민족 주체성이라는 담론을 전개하며 민족 주체성은 민중의 몫이고 사대(事大)는 집권자의 것이라는 담론을 구성했다. 더불어 한일회담의 배후에 반공 동맹을 결성하고자 하는 미국이 있다는『사상계』의 인식은 민족을 외세와의 관련 속에서 재정의하려는 개념적 전환이었다.[126]

1964년은 한국의 시민사회에『사상계』보다 진보적/저항적 민족주의를 표방한『청맥』이 등장한 해이기도 했다.[127]『청맥』은 창간사에서 해방 후 "19년이란 오랜 세월 동안 겨레의 한결같은 염원은 조국 통일과 빈곤에서의 탈피로 집약되었으나 완전 자주와 자립은 치자와 피치자 사이에서는 그 어의와 가치판단에 현격한 차이가 있었다."는 점을 지적하며 민족 개념을 통일과 경제 자립과 연관시키며 박정희 정권과의 대립각을 명확히 했다. 더불어 이후 이른바 통일혁명당 사건과 연루되는『청맥』은 '아시아 민족주의'를 주요 논의 대상으로 삼았다. 특히 '중공'을 포함한 아시아 민족주의를 자본주의

.......
126 장세진,「'시민'의 텔로스(telos)와 1960년대 중반『사상계』의 변전: 6·3운동 국면을 중심으로」,『서강인문논총』38, 2013.
127 김건우,「1964년의 담론 지형: 반공주의, 민족주의, 민주주의, 자유주의, 성장주의」,『대중서사연구』15(2), 2009.

와 사회주의를 넘어서는 제3사회에서 일어나고 있는 운동으로 주목하고자 했고, 한국에서도 민족주의를 진보적 운동으로 자리매김하고자 시도했다. 언어공동체를 강조했던 『청맥』은 "정신과 모랄"을 덧붙여 민족을 정의하고자 했다.[128] 그리고 『사상계』와 달리 반공이 아닌 '하나의 조국'이라는 통일을 언급하며 북한 주민도 민족의 구성원으로 만들고자 했다.[129] 즉 한국 시민사회에서 제3세계에 기댄 저항적 민족주의가 태동하면서 정신공동체로서의 민족의 개념을 북한으로까지 확장하려고 시도했다.

1961년에 남한에서 5·16군사쿠데타가 발생하자 북한에서는 남한 군부 내의 진보 세력이 쿠데타를 일으킨 것인가 아니면 미국의 사주에 의한 것인가를 둘러싸고 논란이 있었다.[130] 박정희의 남로당 경력도 북한이 5·16군사쿠데타를 자신들에게 유리한 사건으로 해석한 한 원인이었다. 그러나 북한은 박정희의 민족 개념이 반공과 연계되었기 때문에 5·16군사쿠데타를 자신들에 대한 위협으로 인식했다. 1961년 7월에 북한이 소련, 중국과 동맹을 체결한 것도 이 위협 인식의 소산이었다. 그러나 1962년 10월 쿠바 미사일 위기에서 소련이 미국에 굴복했다고 인식한 북한은 1962년 12월 북소동

.......

128 김주현, 「『청맥』지 아시아 국가 표상에 반영된 진보적 지식인 그룹의 탈냉전 지향」, 『상허학보』 39, 2013.

129 김삼웅, 「청맥에 참여한 60년대 지식인들의 민족의식」, 『월간 말』 6, 1996.

130 신종대, 「5·16 쿠데타에 대한 북한의 인식과 대응: 남한의 정치변동과 북한의 국내정치」, 『정신문화연구』 33(1), 2010. 남한 내 진보 세력도 5·16에 대해 "묘한 기대감"을 갖고 있었다고 한다. 5·16을 이집트의 나세르 등 민족주의적 성향을 지닌 제3세계 군부 쿠데타와 연관 짓기도 했고, 남로당 활동의 전력이 있는 박정희를 좋게 보는 이들도 있었다고 한다. 김기선, 「한국 민중운동사의 거대한 뿌리, 박현채 2」

맹과 북중동맹이 존재함에도 북한판 자주국방이라고 할 수 있는 경제·국방 병진 노선을 시작했다. 이 즈음 북한의 민족 개념도 스탈린적 정의를 벗어나기 시작했다.

1956년에 『조선통사』 상권이 출간된 이후, 북한의 역사학계는 한국 근대의 사회 성격과 시대 구분 논쟁을 거치며[131] 1962년 11월에 『조선통사』 상권을 다시 간행했다.[132] 1962년의 『조선통사』는 1956년의 『조선통사』에 등장했던 준민족의 개념을 삭제했을 뿐만 아니라 한반도의 중앙집권적 통일 국가의 수립을 '고려'로 설정했다. 준민족 개념을 설정하게 했던 신라의 삼국통일은 "신라와 발해의 발전"(제7장)으로 대체되었다. 뿐만 아니라 1947년의 『조선민족해방투쟁사』에서 잠시 언급했던 것을 확장하여 고대 한반도에 거주했던 예, 맥, 한과 같은 종족을 언어와 풍습이 기본적으로 동일한 종족 집단의 세 갈래로 파악하는 방식으로 혈통에 기초한 단일민족론을 전개했다. 사실상 스탈린적 민족 개념으로부터의 이탈이었다.[133] 1961년 제4차 조선로동당 대회를 소련의 1934년 공산당 대회처럼 승리자 대회로 규정했던 북한에서도 이른바 사회주의 승리를 계기로 남한과 마찬가지로 혈통에 기초한 종족적 민족 개념을 수용한 것

.......

131 시대 구분과 관련해서는 계급투쟁설과 사회구성체설이 경쟁했고, 결국 한반도의 근대사는 자본주의 사회에 상응하는 역사로 식민지반봉건사회라는 것이었다. 근대는 1866~1945년으로 정의되었는데, 프랑스군이 침공한 병인양요가 발생한 연도인 1866년은 자본주의적 침략에 맞선 민족적 투쟁의 시작점으로, 1945년은 사회주의적 시대로의 전환기였다. 자세한 내용은 이병천 편, 『북한학계의 한국근대사논쟁: 사회성격과 시대구분 문제』, 창작과비평사, 1989 참조.
132 과학원 력사 연구소 편, 『조선통사(상)』, 평양: 과학원 출판사, 1962.
133 자세한 내용은 김태우, 「북한의 스탈린 민족이론 수용과 이탈과정」, pp.262-266 참조.

이었다.

　북한에서의 민족 개념의 변천에 지도자 김일성도 직접 개입했다. 1950년 여름 스탈린이 언어학자들과 주고받은 대화를 『맑스주의와 언어학』으로 출간했듯이, 1964년 1월 김일성은 "조선어를 발전시키기 위한 몇가지 문제: 언어학자들과 한 담화"를 발표했다. 스탈린은 언어가 토대에 기초한 상부구조인가라는 질문에 대해 그렇지 않다고 대답했다. 상부구조는 토대의 변화에 따라 변하지만 언어에는 새로운 표현이 추가되기 때문에 수세기에 걸친 사회의 역사의 전 과정에서 만들어진 것이라는 점에서 상부구조와 다르다고 주장했다. 그리고 소비에트 연방을 구성하는 다른 민족들의 언어에도 러시아어와 같은 지위를 부여했다.[134] 만약 언어가 민족을 구성하는 핵심요소라고 한다면, 민족이 수세기에 걸쳐 존재해 왔다는 주장도 가능하게 할 수 있는 논리였다. 김일성은 "언어학자들과 한 담화"에서 "피줄이 같고 한령토안에서 살아도 언어가 다르면 하나의 민족이라고 말할수 없다."고 주장하면서 스탈린과 같은 민족 개념을 언급했지만, 바로 다음의 문장에서 "조선인민은 피줄과 언어를 같이 하는 하나의 민족"이고 "미제의 남조선강점으로 말미암아 우리 나라가 남북으로 갈라져있지만 우리 민족은 하나"라는 방식으로 혈통을 민족 개념의 중심에 놓는 변전을 도모했다.[135] 영토공동체와 경제공동체가 민족의 구성요소가 되지 못하는 분단이라는 조건하에

.......

134　J. Stalin, "Marxism and Linguistics," in B. Franklin, ed., *The Essential Stalin*, pp. 407-444.

135　김일성, 「조선어를 발전시키기 위한 몇가지 문제: 언어학자들과 한 담화 1964년 1월 3일」, 『김일성저작집(18)』, 평양: 조선로동당출판사, 1982.

서 혈통과 언어를 통해, 예를 들어 남한이 한자를 사용한다면 북한에서도 이를 수용해야 한다는 방식으로, 남북한이 단일민족이라고 주장하는 방식이었다. 더불어 김일성의 담화에서도 스탈린의 것과 마찬가지로 "온 세계가 다 공산주의로 되려면 아마 상당한 시일이 걸릴 것"이기 때문에 "일정한 시기까지는 민족적인것을 살려야" 한다는 주장까지 등장했다. 민족은 사회주의 사회에서도 소멸하지 않고 지속된다는 선언에 다름 아니었다.

1965년 4월에는, 김일성이 제3세계를 탄생시킨 국제회의였던 반둥회의 10주년을 맞이하여 인도네시아를 방문하여 한 연설에서 정식화한 사상에서의 주체, 정치에서의 자주, 경제에서의 자립, 국방에서의 자위의 원칙이 민족 개념에도 투사되어 '민족 자주성'이 민족 개념의 핵심 연관어로 부상했다.[136]

1970년에 발간된 북한의 『철학사전』에서는 민족을 "언어, 지역, 경제생활, 문화와 심리 등에서 공통성을 가진 력사적으로 형성된 사람들의 공고한 집단"으로 정의했다.[137] 스탈린적 정의의 수용이었지만 1960년대의 변전처럼 김일성의 담화를 인용하며 언어를 민족을 규정하는 가장 중요한 요소로 언급하면서도 "피줄이 같고 한령토안에서 살아도"라는 표현을 등장시키면서 핏줄을 민족의 한 구성요소로 삽입했다. 그리고 민족의 형성 시점을 정식으로 "봉건적인 강령한 중앙집권적인 통일적인 국가"와 연계하면서 자본주의 이전에 민

<hr />

136 정영철, 「북한의 민족·민족주의: 민족 개념의 정립과 민족주의의 재평가」, 『문학과사회』 16(4), 2003.
137 조선민주주의인민공화국 사회과학원 철학연구소, 『철학사전』, 평양: 사회과학출판사, 1970, pp.256-262가 민족과 관련된 항목들이다.

족이 등장했다는 주장도 언급했다. 자본주의 이후의 민족의 운명과 관련하여 "사회주의적민족"으로 변모할 것이라는 주장도 1970년의 『철학사전』에 등장했다. 자본주의가 소멸되어도 민족이 존재한다는 논리였다. 이 사회주의적 민족의 경제적 기초로 "자립적민족경제", 국제적 기초로 "민족적불평등"의 제거도 언급되었다. 연관어로 "민족개량주의"는 "극악한 반동적사상조류"로, "민족허무주의"는 "자기 민족의 우수하고 가치있는 모든 것을 무시하고 부정하며 남의것을 덮어놓고 찬양하며 우상화하는 사상"으로 비판되었으며, 민족허무주의의 극복을 위해서는 김일성의 "주체사상"에 근거해야 한다는 주장도 등장했다. "민족주의"가 "계급적리익을 전민족적리익으로 가장하여 내세우는 자본가계급의 사상"이라는 비판도 계속되었다. "민족적자결권"과 "민족적자부심"은 여전히 긍정의 항목이었다. 1973년에 발간된 『정치사전』도 1970년의 『철학사전』과 마찬가지의 민족에 대한 정의를 가지고 있었다.[138] 민족이 생물학적 표징에 따른 인종과 구분되며 국가의 구성원인 국민과 구분된다는 논리와 함께였다.

남북한이 모두 혈통 중심의 민족 개념을 공식화한 이후, 남북한은 첨예한 군사적 긴장과 충돌을 경험했다.[139] 1960년대 중반부터 남북한은 비무장지대에서 군사적 공방을 벌였고, 1968년 1월 북한의 무장유격대가 남한의 청와대를 습격하려다 실패했고 같은 해 11월에는 울진·삼척 지역에 무장공비가 침투한 사건이 발생하기도

.......

138 『정치사전』, 평양: 사회과학출판사, 1973, pp.422-433.
139 미치타 나루시게, 이원경 역, 『북한의 벼랑 끝 외교사, 1966-2013년』, 한울아카데미, 2014.

했다. 남한의 박정희 정권이 남북한의 군사적 긴장이 고조되는 정세에서 발표한 「국민교육헌장」은 "민족중흥"과 "조상의 빛난 얼"로 시작했다. 그리고 1969년부터는 국사 교과서에 개입하여, 북한의 역사 서술과 달리 삼국통일의 주체로 신라를 강조하는 등의 역사의 활용을 시작했다.[140] 여기에 박정희 정부는 근대화 담론을 접목했고, 빈곤과 부정은 북한의 공산주의와 동격의 적으로 간주되었다. 1972년 7월 남북한이 미국과 중국의 압력으로 자주, 평화, 민족대단결이라는 통일의 3원칙에 합의했음에도 불구하고, 남북은 통일을 명분으로 내세우며 서로의 독재 정권을 강화하는 방향으로 나아갔다. 남한의 유신 헌법과 북한의 사회주의 헌법이 그 길이었다. 핏줄을 민족 개념의 핵심으로 가져갔지만, 그것은 서로의 정권의 정당성을 과거의 역사에서 찾는 수단이었다. 1970년대 중반에 이르면 박정희는 민족의 영속성을 언급하기 시작했고, 이 영속성이 국가를 통해서만 담보될 수 있다고 했으며, 이 국가의 지상 목표를 조국통일과 민족중흥으로 설정했다.[141]

한국 시민사회에서도 1970년대에 접어들며 강한 민족주의 담론을 생산하기 시작했다. 대표적으로 『창작과비평』 계열의 평론가 백낙청은 1974년 7월 『월간중앙』에 발표한 "민족문학 개념의 정립을 위해"(원제: "민족문학 이념의 신전개")라는 글에서 "민족문학론은 민족이라는 것을 어떤 영구불변의 실체나 지고의 가치로 규정해 놓

.......

140 전재호, 「남북한 민족주의 비교 연구: '역사의 이용'을 중심으로」, 『한국과 국제정치』 18(1), 2002, pp.142-143.

141 강진웅, 「대한민국 민족 서사시: 종족적 민족주의의 전개와 그 다양한 얼굴」, 『한국사회학』 47(1), 2013.

고 출발하는 국수주의적 문학론 내지는 문화론과는 근본적으로 다르"며, "현실적으로, 그러니까 정치·경제·문화 각 부분의 실생활에서 '민족'이라는 단위로 묶여 있는 인간들의 전부 또는 그 대다수의 진정으로 인간다운 삶을 위한 문학이 '민족문학'으로 파악되는 것이 가장 바람직한 때와 장소에 한해 제기될 뿐"이라는 문제의식을 제기했다.[142] 민족의 영속성은 거부하지만 "삼국통일 이후의 주어진 역사 속에서 우리 민족의 독자적 생존을 지켜줄만한 민족의식은 여하간 있었다."는 것이 백낙청의 주장이었다. 그리고 민족 및 민족문학의 연관어로 등장한 개념이 경제학자 조용범이 『후진국경제론』에서 제기한 "범세계적인 자본운동의 과정에서 한 민족이 민족적 순수성과 전통을 유지하면서 그에 의거해 생활하는 민족 집단의 생활기반"인 "민족경제"였다.[143] 외세와의 관련 속에 형성된 민족의식의 실재를 인정하지만 다른 한편으로 민족문학론의 한시성에 대한 언급이나 "참다운 민족문학이 선진적인 세계문학"이라는 주장에는 보수 세력과 구분되는 민족론의 한 편린이 담겨 있었다.

제3세계의 탈식민적 지향을 보여 주었던 『청맥』처럼, 백낙청의 민족 개념은 제3세계 민족주의에 대한 긍정에 기반해 있었다. 이 민

.......

142 백낙청, 「민족문학 개념의 정립을 위해」, 『민족문학과 세계문학 1, 인간해방의 논리를 찾아서』, 창비, 2011, pp.152-170. 한반도의 분단 극복을 위한 민족문학론은 1950년대에 반공주의와 실존주의가 득세하던 시절 최일수의 문학평론에서 그 기원을 찾을 수 있다. 이나영, 「1950년대 최일수 민족문학론 연구」, 『문화와 융합』 25, 2003; 이상갑, 「민족과 국가, 그리고 세계: 최일수의 민족문학론」, 『상허학보』 9, 2002.

143 『후진국경제론』은 1973년 9월 박영사에서 출간했다. 당시 『동아일보』 9월 10일자 서평란에는 "저개발국의 경제 개발 문제를 후진국에서 가능한 선택 방법을 통해 분석한 연구 교재. 서구의 발전 모형에서 탈피, 한국적 상황에 기초한 경제 개발론을 편다."라고 소개되어 있다.

족주의에 대해 당시 『창작과비평』과 대척점에 있던 『문학과지성』
은 민족을 실체가 아니라 역사적 형성물로 보고자 했다. 더 나아가
민족주의가 전체주의와 파시즘으로 갈 수 있음을 경고하기까지 했
다.[144] 박정희 정권의 민족주의와 시민사회의 저항 담론으로서의 민
족주의가 쌍생아라는 비판이기도 했다. 서구에서 민족의 원초론과
근대주의적 해석 사이의 논쟁을 연상케 하는, 한국 시민사회 내부에
서 벌어진 민족 개념을 둘러싼 본격 공방이었다.

1970년대에는 남한 학계에서도 민족주의에 관한 연구들이 진행
되었다. 1978년 차기벽의 『한국 민족주의의 이념과 실태』라는 단행
본이 '까치글방' 첫 권으로 출간되었다.[145] 차기벽은 책의 첫머리에
서 "네이션이란 무엇인가"라는 질문을 던졌다. 네이션이 한국말로
국가, 국민, 민족으로 번역될 수 있음을 밝히면서, 국민을 인종이라
는 제약을 받지 않는 정치적으로 편성된 인간의 집단이라고 보면서
민족과 구분했다. 그리고 민족을 "특정 인종 중 언어 및 기본적 생활
양식을 공통으로 하는 사람들의 집단"이고 "국민과는 달라서 자연
적인 성격과 역사적 내지 사회적 성격을 아울러 가지고 있는" 것으
로 정의했다. 객관적 지표인 인종이 핵심이지만, 민족이 역사적, 사
회적 구성물임을 언급하는 절충적 정의였다. 차기벽은 한민족이라
는 단일 개념이 형성된 시점을 삼국통일 이후 후삼국 건설과 같은
시도가 행해지지 않은 고려 초로 소급했다.[146] 북한과 비슷하게 민

.......

144 송은영, 「『문학과지성』의 초기 행보와 민족주의 비판」, 『상허학보』 43, 2015.
145 차기벽, 『한국 민족주의의 이념과 실태』, 까치, 1979.
146 차기벽, 『탈냉전기 한민족의 진로』, 한길사, 2005, pp.192-215에 실린 1978년의 글에서
 였다.

족 개념의 출현을 한반도에서 중앙집권적 국가가 등장한 시점과 연계한 것이었다. 차기벽은 민족 개념의 연관어로 산업주의와 민주주의를 제시하면서, 민족 개념의 기대지평으로, "민족 성원 전체의 자발적인 의지가 한 초점으로 모이는 사회의 실현", 그리고 이 사회는 "경제적 부가 골고루 분배되는 사회"임을 강조하고자 했다.

3) 반미적 민족 개념의 출현, 1980~1993년

북한은 1980년 10월 조선로동당 6차대회에서 하나의 민족, 하나의 국가, 두 개의 제도, 두 개의 정부로 구성된 "고려민주련방공화국창립방안"을 제시했다. 이 통일 방안에서 핵심은 "외세의 지배와 간섭을 종식시키고 전국적 범위에서 민족적 자주권을 확립하는것"이었다. "하나의 강토우에서 단일민족으로 화목하게 살아온 조선민족"의 분단은 미국 때문이라는 논리였다.[147] 반미를 내장한 민족 개념의 등장이었다. 1985년 북한의 『철학사전』에서 민족은 "피줄과 언어, 령토와 문화의 공통성에 기초하여 력사적으로 형성된 사회생활단위이며 사람들의 공고한 집단"으로 정의되었다. 경제생활과 심리가 민족 개념의 정의에서 빠졌고, 핏줄이 민족의 첫 번째 구성요소가 되었다. "조선민족은 한 피줄을 이어받으면서 하나의 문화와 하나의 언어를 가지고 몇천년동안 한강토우에서 살아온 단일민족"이라는 주장도 덧붙여졌다.[148]

.......

147 공제민, 『고려민주련방공화국창립방안』.
148 사회과학원 철학연구소, 『철학사전』, 평양: 사회과학출판사, 1985, pp.246-249에 민족 관련 항목이 실려 있다.

1986년 1월에 김정일은 민족 개념의 정의자로 등장했을 뿐만 아니라 북한에서는 금기어였던 민족주의를 대체하는 용어로 '조선민족제일주의'를 제시했다.[149] "민족적자존심"이 작은 민족일수록 중요하다는 전제하에 "민족허무주의"와 "사대주의"를 비판하면서, 김정일은 "조선민족제일주의정신"을 가지는 것이 중요하다고 강조했다. 더불어 남한 당국이 미국, 일본과 연합하여 "승공통일"을 시도하는 것에 맞서기 위해서도, 그리고 남한에서 벌어지고 있는 이른바 "반미반파쑈민주화투쟁"의 지원을 위해서도 "조선민족제일주의"가 필요하다는 것이 김정일의 주장이었다. 또한 김정일은 조선민족제일주의를 수령에 대한 충성과도 연계했다. 북한 내적으로 수령과 조선민족제일주의가 연계망을 형성했고 외적으로 외세 대 민족의 구도가 설정된 셈이었다. 이 시기까지만 해도 북한에서 공산주의와 민족주의는 화해할 수 없는 이념이었다. 김정일은 같은 해 7월에 "주체사상교양에서 제기되는 몇가지 문제에 대하여"에서 "우리 민족제일주의"를 다시금 거론하며, 이 북한판 민족주의를 혁명적 수령관과 사회정치적 생명체론의 연계어로 제시할 때도 "공산주의자들이 민족주의자로 될수없고" "공산주의자들은 참다운 애국주의자인 동시에 참다운 국제주의자"라는 사회주의의 초기 교리를 잊지 않았다. 김정일은 1989년 12월에 조선민족제일주의를 전면에 내세

........

149 김정일, 「당과 혁명대오의 강화발전과 사회주의경제건설의 새로운 앙양을 위하여: 조선로동당 중앙위원회 책임일군들 앞에서 한 연설 1986년 1월 3일」, 『김정일선집 8』, 평양: 조선로동당출판사, 1998. 조선민족제일주의가 1986년 7월 김정일의 "주체사상교양에서 제기되는 몇가지 문제에 대하여"에서 처음 제시되었다고 주장하는 연구에 대한 비판으로는 강혜석, 「북한 민족주의 연구」, 서울대학교 정치학전공 박사학위논문, 2017, pp.109-111이 있다.

우는 "조선민족제일주의정신을 높이 발양시키자"는 글을 발표하기까지 했다.[150] 민족제일주의가 "인종주의나 민족배타주의와 아무런 인연이 없다."는 언명과 함께였다. 북한은 국제적 수준에서 냉전이 해체 조짐을 보이는 시점에서 위기의 이데올로기로 민족주의를 김정일의 이름으로 동원했다.

김정일의 1986년 1월의 발언이 나온 이후 북한의 사회과학원에서 발간하는 『사회과학』 잡지에는 김일성의 후계자 김정일의 어록을 인용하는 민족 개념이 등장했다.[151] "민족을 이루는 기본 징표는 피줄, 언어, 지역의 공통성이며" "피줄과 언어"가 민족의 가장 중요한 징표라는 주장은 이제 김정일의 몫이었다. 특히 핏줄을 강조한 김정일의 민족 개념은 스탈린의 민족 개념의 "제한성"을 극복한 재정의로 평가되었다. 스탈린이 민족을 인종학적으로 취급하는 것에 반대했기 때문에 핏줄이 민족의 징표로 포함되지 않았지만, 핏줄의 공통성은 사회적 요인의 작용에 의해 형성된 것이고, 예를 들어 민족의식을 간직하게 하는 요인이기 때문에 혈통 문제에 대한 재검토는 스탈린의 민족 개념을 넘어서는 이론적 공헌이라는 것이 북한의 주장이었다.[152] 더불어 김정일의 민족 개념은 민족의 공간적 범위를 확대한 것으로 평가되었다. "자주성을 위한 인민대중의 투쟁은" 민족적 및 국가적 범위에서 개척되어야 한다고 말하면서도 "해외에서

.......

150 김정일, 「조선민족제일주의정신을 높이 발양시키자: 조선로동당 중앙위원회 책임일군들 앞에서 한 연설 1989년 12월 28일」, 『김정일선집 9』, 평양: 조선로동당출판사.

151 리규린, 「친애하는 지도자 김정일동지께서 독창적으로 밝히신 민족의 개념에 대한 리해」, 『사회과학』 2, 1986, pp.6-8.

152 최희열, 『주체의 민족리론 연구』, 평양: 사회과학출판사, 1989(1판), 2014(2판), pp.69-77.

살고있는 우리 동포들도 다 같은 조선민족"이라는 논리를 전개했다.[153] 지역의 공통성이 없어도 핏줄과 언어의 공동체로 민족이 정의되었기 때문에 가능한 공간적 범위의 확대였다.

1989년 말 김정일이 조선민족제일주의를 동원한 이후 북한의 학계에서는 김정일의 민족론을 정당화하는 글들이 등장하기 시작했다. 1990년 『철학연구』에는 남한 학계의 민족론을 비판하는 글이 실렸다.[154] 첫째, 민족 형성의 역사적 과정은 내적 요인의 작용, 즉 주체사상에서 주장하는 사람들의 자주적 요구와 창조적 역할에 의해 이루어졌다는 것이었다. 남한 학계에서 고조선 영역의 부족 단체들의 통합이 중국 연나라의 철기 문명의 자극에 의한 것이라는 주장을 하고 있는 것에 대한 비판이었다. 둘째, 민족을 자본주의 형성기의 역사적 범주로만 보는 서유럽식 견해를 남한 학계가 "무조건 숭배"하고 있다는 비판이었다. 조선 민족이 세계 자본주의 체제에 편입되던 식민 시기가 아니라 "이미 오랜 옛날"에 통일 민족국가를 수립하면서 형성된 것이라는 주장이었다. 그리고 조선민족제일주의를 민족의 자주성 문제, 주체사상, 수령론, 수령·당·대중의 통일체인 사회정치적 생명체론, 고려민주련방공화국 창립 방안 등과 연계하는 논문들이 『철학연구』에 연이어 등장했다.[155] 결국은 오스트리

.......

153 리규린, 「친애하는 지도자 김정일동지께서 독창적으로 밝히신 민족의 개념에 대한 리해」.
154 최희열, 「민족형성문제에 대한 남조선 어용학자들의 견해의 반동성」, 『철학연구』 1, 1990.
155 위의 글; 김일순, 「조선민족제일주의정신의 본질」, 『철학연구』 4, 1990; 강승춘, 「민족문제해결의 독창적인 길」, 『철학연구』 4, 1990; 김일순, 「경애하는 김일성동지를 위대한 수령으로 높이 모신 긍지와 자부심은 조선민족제일주의 정신의 기본핵」, 『철학연구』 2,

아의 마르크스주의자인 바우어가 사용했던 민족적 성격과 정서를 민족 심리의 구성요소로 설정하는 주관적 민족 개념에 대한 긍정에 까지 이르는 길이었다.[156]

사회주의 국가들의 체제 전환이 이루어지던 위기의 시대인 1991년 8월에 김일성은 조국평화통일위원회 책임일꾼들과 범민련 북측 본부 성원들과의 담화에서 "민족은 력사적으로 형성되고 발전하여 온 사람들의 공고한 집단이며 사회생활단위"라는 기존의 정의를 반복하면서도 과거와 달리 민족주의를 긍정했다.[157] 한반도 통일의 문제를 "민족의 생명에 관한 문제"라고 주장하며 "조국통일의 주체"를 "전체 조선민족"으로 설정했다. 그리고 "원래 민족주의는 민족의 리익을 옹호하는 진보적인 사상으로서 발생하였"지만 "부르죠아 민족주의는 진정으로 민족의 리익을 옹호하는 참다운 민족주의와는 배치되는 사상"이고 "단일민족국가인 우리 나라에 있어서 진정한 민족주의는 곧 애국주의로" 된다고 발언했다. 부르주아 민족주의와 "참다운 민족주의"를 구분하는 서막이었다. 김일성은 자신이 공산주의자인 동시에 민족주의자이고 국제주의자라는 발언을 덧붙

<hr />

1991; 정봉식, 「주체사상은 조선민족제일주의정신의 사상적 원천」, 『철학연구』 3, 1991.

156 송길문, 「민족성에 대한 주체적 이해」, 『철학연구』 3, 1991. 물론 북한에서 오토 바우어의 민족론은 비판의 대상이었다. 예를 들어 "민족적형질의 공통성, 생김새와 심리적성격의 공통성이 사람들의 사회생활환경과는 아무 관계도 없이 형성된 것이라면 그것 역시 현실적 기초가 없는 주관적 고안물로 되고 만다."는 것이었다. 최희열, 『주체의 민족리론 연구』, pp.68-69. 만약 사회생활 환경과 연관되어 주관적 민족 개념이 도출될 수 있다면 북한의 민족 개념은 바우어에 근접할 수밖에 없다는 것이다.

157 김일성, 「우리 민족의 대단결을 이룩하자: 조국평화통일위원회 책임일군들, 조국통일범민족련합북측본부 성원들과 한 담화 1991년 8월 1일」, 『김일성저작집 43』, 평양: 조선로동당출판사, 1996.

였다. 그러나 이후 김일성선집과 전집에 같은 제목으로 실린 글에서 민족주의자는 애국자로 바뀌었다.[158] 1991년의 시점에도 민족주의자는 금기어였다.

북한이 민족주의를 긍정하려고 하던 즈음인 1991년에 북한과 국경을 접하고 있던 중국의 조선족 자치구에서 출간된 『정치사전』에서는 전통적인 사회주의의 민족 개념을 발견할 수 있다.[159] 이 『정치사전』에서 민족은 "언어, 지역, 경제생활 및 민족문화 특성에서의 심리적소질에서 공통성을 가진, 력사적으로 형성된 사람들의 공동체"이며 "자본주의 시대의 필연적산물"로 정의되었다. 민족주의도 자산계급의 이해관계를 대변하는 이념으로 비판되었다. 물론 민족의 요소는 자본주의 이전에 형성되었으며 민족문화와 민족 차별은 장기적으로 존재할 것이라는 주장도 덧붙여졌다. 민족의 소멸은 "전 세계가 공산주의 시대에 들어간후 민족이 고도로 발전하고 번영함에 따라 전 인류는 민족적구별이 없는 전일체로 융합될것"이라는 사회주의적 주장도 북한과 달리 민족의 정의에 포함되어 있었다. 중국어에서 '민'과 '족'이 결합되어 '민족'이 된 시기는 20세기 들어서라는 어원학적 고찰도 민족의 정의에서 강조되었다. 1990년대 초반에 북한의 민족 개념과 국경을 접하고 있던 조선족의 민족 개념의 분기였다.

........

158 그러나 김일성의 발언을 모은 1996년 발간 『김일성저작집 43』에서는 민족주의자가 애국자로 바뀌어 게재되어 있다. 북한이 민족주의를 공식적으로 인정하는 것은 당시까지만 해도 어려운 일이었다. 정영철, 「북한의 민족·민족주의: 민족 개념의 정립과 민족주의의 재평가」

159 한수산 책임편찬, 『정치사전』, 연변: 흑룡강조선민족출판사, 1991, pp.375-383.

1980년 광주민주화운동을 계기로 한국의 시민사회에서는 저항 담론으로 다시금 민족주의가 동원되기 시작했다. 박정희 정부의 붕괴 이후 정권을 장악한 군부세력은 박정희를 계승하는 반공적 민족주의를 지속하고자 했지만, 군부독재에 저항하는 시민사회의 저항적 민족 담론에는 한국 시민사회의 금기어였던 '반미(反美)'가 부분적이지만 내장되어 있었다. 반미적 민족주의는 1960년대부터 시인 신동엽, 소설가 남정현, 시인 김남주 등이 문학작품을 통해 주창한 것이기는 했지만, 1980년대에 들어서서 시민권을 획득한 한 경향이었다.[160] 물론 1980년대 시민사회의 민족 담론이 반미로만 경사된 것은 아니었다. 저항적 시민사회에는 반독재와 반공/반북의 결합쌍으로 구성된 민족 담론도 존재하고 있었다.[161]

　　1985년 즈음 학생운동권 일각에서 북한의 주체사상이 수용되면서, 남북한이 각기 다른 목적으로 공유했던 혈통 중심적 민족 개념이 한국 시민사회에서 본격적으로 반미/친북과 연계되는 사태가 전개되었다.[162] 달리 표현한다면, 종족적 민족주의를 견지하면서도 민족 개념이 수반하는 타자화의 대상이 북한이 아니라 미국과 남한 정권으로 설정된 것이었다.[163] 그러나 혈통 중심의 민족 개념의 초역사성이 지배적이지는 않았다. 예를 들어 민족경제론의 주창자인 박현채는 민족을 자본주의 산물로 "가장 완성된 최고의, 역사적으로

．．．．．．．

160　김일영, 「박정희 시대와 민족주의의 네 얼굴」, pp.244-247.
161　강진웅, 「대한민국 민족 서사시: 종족적 민족주의의 전개와 그 다양한 얼굴」, 『한국사회학』 47(1), 2013, p.206.
162　신기욱, 이진준 역, 『한국 민족주의의 계보와 정치』, 창비, 2009, p.9.
163　강진웅, 「대한민국 민족 서사시: 종족적 민족주의의 전개와 그 다양한 얼굴」, p.208.

최후의 사회적 인종공동체"로 정의했다.[164] 혈통 중심적이지만 스탈린의 민족 개념에 기반한 정의였다. 북한이 핏줄을 민족의 제일 구성요소로 설정하면서 자본주의적 현상의 하나로서의 민족이라는 사고를 폐기한 것과는 다른 모습이었다.

박정희 정권 말기인 1978년에 박현채는 『민족경제론』에서 "자립적 민족경제의 확립을 위한 길은 생활하는 민중의 소망에 쫓아 국민경제의 내용을 정립하는 것"이고 "이것은 한 민족의 자립·자주의 기초를 조성하는 것"이라고 썼다.[165] 박현채는 민족주의자이지만 다른 한편 사회주의자/마르크스주의자였기에 그의 민족 개념에는 이중성이 노정되어 있었다. 민족경제론은 "분단국가 '남한'이 '식민지 종속형' 자본주의의 길을 걸어 왔다는 인식 아래 자립경제의 확립과 통일국가('민족적 생활양식'의 회복)를 실현하고자 한 고투의 소산"이었다.[166] 이 문제의식의 소산이 민족과 민중이 결합된 "민중적 민족주의"였다. 분단시대 "민족으로서의 그들의 삶의 한복판에 민중이 자리잡고 있음을 느끼게 되었기" 때문이다. 민족 현실이 외세와의 관계 속에서 주어진 것이었다면, 그 문제를 해결하는 변혁 주체로서 민중을 민족해방 또는 민족으로서의 자기 확립, 민주주의적 변혁의 과제를 추진하는 주체로 호명하는 작업이었다.[167] 민주화 이전인 1980년대 중반 탈식민의 과제와 민주주의적 변혁이라는 과제의

........

164 박현채, 「분단시대 한국 민족주의의 과제」, 송건호, 강만길, 『한국민족주의론 II』.
165 박현채, 『민족경제론』, 한길사, 1978, pp.3-4.
166 김보현, 「박현채의 '민족경제론', 개발독재기 '저항'의 정치경제학」, 『실천문학』 11, 2014, p.72.
167 박현채·정창렬 편, 『한국민족주의론 III』, 창작과비평사, 1985.

결합이라는 사고가 낳은 산물이었다.

다른 한편, 학계에서는 혈통 중심의 민족 개념을 보다 정교화하면서 한반도적 특수성에 입각한 민족론이 전개되기도 했다. 예를 들어 사회학자 신용하는 전근대민족이라는 개념의 사용을 통해 민족이 근대적 산물이 아니라 근대 이전이라도 중앙집권적 통일국가를 이룬 지역에서 형성 가능한 언어, 지역, 혈연, 문화, 정치, 경제, 역사를 공동으로 하여 그 위에 민족의식이 형성됨으로써 만들어진 역사적 범주로서의 인간 집단임을 주장하고자 했다.[168] 따라서 한반도에서도 민족 개념은 고대 시대까지 거슬러 올라가서 확인할 수 있는 그 무엇이었고, 신용하는 원민족과 전근대민족이라는 개념을 통해 혈통 중심의 민족 개념을 고대로부터 소환할 수 있었다. 즉 한국 민족은 서구의 그것처럼 근대의 구성물이 아니라 고대로부터 수천 년을 관통해 온 한국사의 핵심적 실체라는 주장이었다. 현재적 평가이기는 하지만, 신용하의 민족에 대한 천착은 '민족사회학'이라고 불릴 정도이다.[169] 물론 이 원초론적 민족 개념을 학계 전반이 수용하지는 않았다. 그럼에도 제3세계와 달리 민족 없는 민족주의가 아니라 유럽처럼 민족 있는 민족주의이지만 자생적 민족주의가 아니라 외생적 민족주의라는 지적도 한반도적 특수성에 주목하는 민족 개념에 대한 해석이었다.[170] 다른 한편 1980년대 중반에는 한반도에서 민족 개념의 한 구성요소인 민족의식이 1800년대 초기 중반부터 실

.......

168 신용하, 「민족 형성의 이론」, 신용하 편, 『민족이론』, 문학과지성사, 1984.

169 유승무·최우영, 「신용하의 민족사회학: 독창적 한국사회학의 전범」, 『사회사상과 문화』 19(3), 2016.

170 차기벽, 『탈냉전기 한민족의 진로』, 한길사, 2005, p.246(『학술원논문집』 31, 1992).

학사상에서 연유한 것으로 보면서 민족주의를 국제적 차원에서 평등을 추구하는 이념으로, 민주주의를 국내적 차원에서 평등의 실현을 추구하는 이념으로 인식하면서 민족과 민주의 개념을 연계하려는 시도도 있었다.[171]

4) 탈민족 담론과 민족 개념의 다원주의 대 김일성민족과 민족의 넋, 1993년~현재

북한이 사회주의권의 붕괴라는 위기 속에서 민족주의를 긍정할 즈음, 남한에서는 1987년 민주화 이후 1993년 2월 첫 문민정부가 출범했다. 김영삼 대통령은 취임사에서 "민족진운의 새봄이 열리고 있"고 "갈라진 민족이 하나 되어 평화롭게 사는 통일조국"을 언급했다.[172] 문민정부의 출현과 더불어 민족은 다시금 국가의 핵심어로 등장했다. "어느 동맹국도 민족보다 더 나을 수는 없고 "어떤 이념이나 어떤 사상도 민족보다 더 큰 행복을 가져다 주지 못한다."는 발언은 외세와의 관계 속에서 민족을 정의하고 따라서 민족의 공간적 범위를 북한으로까지 확대하겠다는 의지로 읽혔다. 그러나 남북한에 대한 주변국의 교차 승인이 한소, 한중 수교만으로 제한되면서 발발한 한반도 핵 문제와 정치적 국경의 경제적 의미가 감소하는 지구화의 물결로 남한 시민사회에는 탈민족주의 담론이 등장했다. 특히 1992년 한국과 중국의 수교로 조선족들이 한국에 유입되

.......

171 진덕규, 「한국민족주의와 민주주의」, 『기독교사상』 30(9), 1986.
172 http://15cwd.pa.go.kr/korean/data/expresident/kys/speech.html.

고 1990년대 중반 탈북자의 등장, 외국인 노동자의 유입 등은 탈민족 담론을 뒷받침하는 다문화주의를 낳게 한 요인이었다. 그리고 김영삼 정부 말기에 겪은 1997년의 외환위기는 경제적 단위로서의 민족을 회의하게 한 사건이면서 동시에 "자기방어"의 단위로 민족을 재사유하게끔 한 사건이었다.[173]

1999년에 출간된 역사학자 임지현의 『민족주의는 반역이다』는 탈민족주의 담론의 등장과 궤를 같이하는 도발적 문제제기였다.[174] 그러나 민족주의를 반역으로 규정하는 담론이 민족에 대한 부정은 아니었다. "오천 년을 내려 온 단일한 혈통과 공통의 조상, 언어의 통일성과 민족적 연대의식"을 역사가 아닌 신화로 취급하고자 했을 뿐이다. 관념 속의 가장 강한 실체였던 민족이 남한의 역사에서 원초론과 객관주의적 민족 개념을 만들었다는 반성이었다. 민족에 관한 신화에 대한 딴지 걸기가 민족을 사랑하는 자신의 방식이었다는 진술, 북한의 조선민족제일주의가 박정희의 민족주의와 마찬가지로 체제 유지를 위한 담론이었다는 언명 등은 전체주의 또는 파시즘으로 귀결되곤 했던 종족적 민족주의에서 프랑스 혁명 시기의 시민적 민족주의로의 전환을 요구하는 담론이었다.

지구화에 대한 또 다른 대응은 지구화가 민족의 문화적 정체성을 침식하지 않는다는 것이었다. 유럽통합이 가속화되었지만 회원국가의 민족적 정체성이 소멸하지 않았다는 사실이 한반도에서도 마찬가지로 적용 가능한 논리라는 것이었다. 특히 2000년 남북 정

.......

173 김동춘, 「시민운동과 민족, 민족주의」, 『시민과 세계』 1, 2002, p.69.
174 임지현, 『민족주의는 반역이다: 신화와 허무의 민족주의 담론을 넘어서』, 소나무, 1999.

상회담 이후 "민족은 있으되 국가는 없는 식민지 상태에서 민족의
식은 크게 고양되었으나 해방 후에도 국토 양단으로 단일 민족국가
를 이룩하지 못하고 있는 형편"이라는 전통적인 민족주의적 정향을
동원하면서 남북한의 평화 공존과 상호 협력을 통한 공동 이익의 시
대로의 전환을 민족통일을 해방 후의 으뜸가는 과제로 삼아 온 우리
민족의 절실한 염원으로 자리매김하고자 했다는 주장도 제기되었
다.[175] 즉 지구화 시대에도 민족주의는 여전히 유효한 이데올로기이
고 그 민족주의를 구성하는 핵심 개념인 민족은 한반도적 특수성을
고려할 때 종족적 정체성에서 유래한다는 것이었다. 1998년 김대중
대통령의 취임사에서도 "높은 교육수준과 찬란한 문화적 전통을 가
진 민족"이라는 표현이 등장했고, 2003년 노무현 대통령의 취임사
에서도 유럽연합과 같은 지역 협력을 모색하는 "21세기 동북아 시
대"를 언급하면서도 "반만년 동안 민족의 자존과 독자적 문화를 지
켜왔다."는 표현을 사용했다.

탈민족주의 담론이나 지구화 시대의 민족주의의 유효성을 긍정
하는 담론 모두 신화 또는 역사로서의 민족 개념의 존재 자체를 부
정하지 않았다. 문제는 민족 개념이 신화에 기반한 것인가 아니면
역사에 기반한 것인가의 문제였다. 민족 개념을 본질적으로 논쟁적
으로 만든 또 다른 요인은 한국 사회에서의 시민운동의 성장이었다.
1990년대에 접어들면서 민족과 계급이 행위 주체로서 그 의의를 상
실해 가면서 상상된 공동체로서의 민족 개념에 기초하여 시민과 시

·······

175 차기벽, 『탈냉전기 한민족의 진로』, 한길사, 2005; A. Smith, *Nation and Nationalism
in a Global Era*, Cambridge: Polity, 1995.

민운동이 민족을 대체할 수 있는가, 그리고 남북 관계와 북미 관계로 표현되는 이른바 민족 문제에 대해서도 시민운동이 어떤 입장을 취해야 하는가라는 질문도 제기되었다.[176] 대답은, 탈민족 담론처럼 종족적 민족주의의 부정적, 퇴영적 측면을 극복해야 하지만 사회적 현상으로서의 민족을 고려하는 것이 시민운동의 발전에도 절실한 과제라는 것이었다. 한국에서 민족 문제란 정치적 문제이며 동시에 경제적 문제라는 문제의식 때문이었다. 물론 1980년대와 같은 반미 운동이 아니라 민족 문제를 시민적 의제로 만드는 인권 운동과 평화 운동의 개발을 통해서 그 길을 가겠다는 것이었다.

더 나아가 한국에서는 서구적 기원을 가진 개념인 네이션의 번역어로 민족이 적절하지 않다는 주장도 제기되고 있다.[177] 민족은 서양어의 에스니시티(ethnicity)나 에스니(ethnie)에 가깝다는 것이다. 네이션이 국민으로 번역되어야 한다는 주장이다. 반복되는 촛불시위가 네이션을 국민으로 번역하게끔 한 정치적 계기로 제시되고 있다. 반면 '한' 부족, '맥' 부족, '예' 부족이 고대국가인 고조선을 건설하면서 '고조선민족'이 형성되었고 이 고조선민족이 한국 '원민족'의 형성이라는 극단적인 원초론도 반복되고 있다.[178] 남한에서 민족은 다시금 본질적으로 논쟁적인 개념이 되어 가고 있다.

반면 북한은 보다 신화적인 방식으로 민족 개념을 정의하는 길

.......

176 김동춘, 「시민운동과 민족, 민족주의」, pp.68-90. 민족을 하나의 가상 공동체가 스스로를 설명하는 의미론적 자기 서술로 보는 시각에서 민족이라는 집단이 존재하지 않기에 민족들도 없다는 논리도 민족의 실재를 부정하려는 시도였다. 강미노, 「민족은 사라질 수 있다?」, 『당대비평』 6, 2004, pp.251-269.
177 진태원, 「어떤 상상의 공동체? 민족, 국민 그리고 그 너머」, 『역사비평』 8, 2011.
178 신용하, 『한국민족의 기원과 형성 연구』, 서울대학교출판문화원, 2017.

을 갔다. 북한은 1993년 5월에 고구려 동명왕릉을 "개건"했다. 냉전 해체 이후 위기의 시대에 북한은 민족 개념의 역사적 연원을 실증하는 '신화화' 작업을 선택한 셈이었다. 1993년 10월에는 "단군릉"을 발굴했다. 북한의 『로동신문』은 "우리 민족의 원시조인 단군은 지금으로부터 반만년전에 오늘의 평양에 수도를 정하고 동방에서 처음으로 조선 즉 고조선이라는 나라를 세웠다"고 기술하면서 단군의 고조선 건설을 국가시대를 연 "우리 민족사에서 하나의 획기적인 사건"으로 평가했다.[179] 반만년에 걸친 민족사를 1993년 10월에 실증했다는 주장이었다. 전자상자성 공명법을 이용해 분석한 결과 단군릉에서 나온 남자 뼈가 5,011년 전의 것이라는 과학적 분석 자료도 신화 만들기를 위해 제시되었다. 뿐만 아니라 민족이 평양에서 탄생했다는 주장도 덧붙여졌다. 고조선에서 고구려로 이어지는 민족의 역사가 만들어졌고, 그 중심에는 북한의 수도 평양이 있었다. 김일성이 이미 항일무장 투쟁 시기에 한민족이 반만년의 유구한 역사를 가진 민족임을 밝혔다는 진술도 있었다. 고조선 시기부터 조선 민족이 고유한 문자를 가지고 있다고 주장하면서 핏줄과 언어의 공동체로서 민족 개념을 다시금 정식화했다.

1994년 7월 8일에 김일성이 사망한 이후 북한에서는 이른바 '김일성민족'론이 출현했다. 김정일은 1994년 10월 16일 김일성 사후 100일이 되는 시점에 "조선로동당 중앙위원회 책임일군들과 한 담화"에서 "우리 민족의 건국 시조는 단군이지만 사회주의조선의 시조는 위대한 수령 김일성동지"이고 "수령님을 떠나서 우리 민족의

......

179 『로동신문』, 1993. 10. 2.

높은 존엄과 영예, 긍지에 대하여 생각할 수 없으며", "지금 해외동포들은 조선민족을 김일성민족이라고 하고있다."는 발언을 했다.[180] 수령의 "영도", "인민대중중심의 우리 식 사회주의", "조선민족", "조선민족제일주의정신"이 김일성민족과 연관된 단어들이었다. 김일성민족론으로 정점에 오른 북한의 "민족재건설"은 북한이 스스로를 방어하고 체제를 고수하기 위한 생존 전략이자 국가 정당성을 확보하기 위한 수단이었다.[181] 남한에서 도저히 받아들일 수 없는 민족 개념의 설정을 통해 북한이 한반도에서 두 민족론을 전개하기 시작했다는 해석도 가능하다.

1999년 북한에서 발간된 『김정일민족관』에서는 언어, 지역, 경제생활, 문화적 공통성을 기본 징표로 하는 스탈린의 민족 개념 정의가 "유물사관의 방법론"에 기초한 것이기 때문에 "경제생활의 공통성"이 가장 주요한 지표가 될 수밖에 없는 한계가 있다고 지적하면서, 민족이 일정한 생활환경에서 오랫동안 함께 살아온 사람들로 이루어진 공고한 사회 집단이라면 민족을 특징짓는 징표는 "사람들 자신과 그들의 생활환경"이라고 주장했다. 즉 김정일이 언급한 것처럼 핏줄과 언어의 공동체로 민족 개념을 다시금 강조했다. 그리고 "계급, 계층은 민족안에 존재"하고 "계급, 계층은 일정한 력사적 단계에서 형성되고 일정한 력사적 단계에서 없어지지만 민족은 영원한 것이다."는 논리를 전개했다. 핏줄을 중심에 놓는 민족 개념이

.......

180 김정일, 「위대한 수령님을 영원히 높이 모시고 수령님의 위업을 끝까지 완성하자」, 『김정일선집(18): 증보판』, 평양: 조선로동당출판사, 2012, pp.29-30.

181 강혜석, 「정당성의 정치와 북한의 민족재건설: 주체, 우리 식, 우리민족제일주의」, 『다문화사회연구』 10(1), 2017, p.86.

혈통론이고 하나의 핏줄을 이어받은 민족이 존재할 수 없다는 반론에 대해서는 "혈연적관계와 사회적, 국제적 관계를 억지로 대립시키는 행위이며《국제결혼》같은것을 합리화하면서 민족의 피를 흐리게 하는《한국》적타락을 가리우기 위한 하나의 궤변에 지나지 않는다."고 재반론했다. "민족의 존엄과 긍지는 그가 자주성을 얼마나 지키고 실현하는가 하는데 달려있다."는 주장과 함께였다.[182] 북한이 2000년 남북 정상회담 이후 "우리 민족끼리"의 구호를 내세울 때도 "민족의 운명"을 "우리 민족끼리" "자주적으로 해결"해야 한다는 주장이 그 기반이 되었다.[183]

김정일이 2002년 2월 "조선로동당 중앙위원회 책임일군들과 한 담화"인 "민족주의에 대한 올바른 리해를 가질데 대하여"는 북한 역사에서 금기어였던 민족주의를 긍정하는, 즉 민족주의적 전환으로 부를 수 있을 만한 방향 선회를 담고 있었다.[184] 김정일은 "민족주의는 민족이 형성되고 발전하는데 따라 민족의 리익을 옹호하는 사상으로 발생하였다."고 주장하면서 민족주의를 "진보적인 사상으로" 간주했다. 북한이 비판했던 부르주아 민족주의도 태생은 봉건에 반대하는 진보적 사상이었다는 것이었다. 그러나 부르주아 민족

182　조성박, 『김정일민족관』, 평양: 평양출판사, 1999, pp.13-25, 197. 북한은 한반도의 대외관계사를 정리하면서도 "조선 력대 국가들의 대외활동은 민족적자주권을 고수하기 위한 인민대중의 애국적인 반침략투쟁에 의하여 담보되였으므로 당당한 자세와 독자성을 견지할 수 있었다."고 말하고 있다. 박명해, 『조선대외관계사 1』(개정판), 평양: 사회과학출판사, 2012, p.7.

183　송국현, 『우리 민족끼리』, 평양: 평양출판사, 2002.

184　김정일, 「민족주의에 대한 올바른 리해를 가질데 대하여: 조선로동당 중앙위원회 책임일군들과 한 담화 2002년 2월 26일, 28일」, 『김정일선집 15』, 평양: 조선로동당출판사, 2005, pp.256-262.

주의가 부르주아 계급의 이익만을 옹호하는 이데올로기로 전락한 상태가 되었다는 비판과 함께 "민족을 사랑하고 민족의 리익을 옹호하는 진정한 민족주의"를 강조하고자 했다. 민족주의에 대한 긍정은 공산주의를 "로동계급의 리익과 함께 민족의 리익을 옹호하는 사상이며 참다운 애국애족의 사상"으로 재정의하는 것을 수반했다. 민족주의에 대한 긍정은 지구화의 조류를 비판하는 수단으로까지 기능했다. 더불어 북한에서는 핏줄 중심의 민족 개념이 극단까지 가고 있었다. 혈액형 및 DNA 구조의 차이가 민족의 차이를 낳고 있다는 주장이 나올 정도였다.[185] 김정일의 민족주의적 전환을 뒷받침하는 책이 2002년에 출간된 『민족, 민족주의론의 주체적전개』였다.[186]

2005년 사회과학원 김일성주의연구소가 편찬한 『대중정치 용어 사전』에서 민족의 정의는 과거처럼, "피줄과 언어, 지역의 공통성으로 하여 결합된 사람들의 공고한 집단"으로 정의되어 있지만, 2002년 『민족, 민족주의론의 주체적전개』에서처럼, 중앙집권적 국가를 형성했던 아시아에서는 노예제국가 또는 봉건국가가 건립되는 시기에 민족이 등장한 반면 유럽과 같이 봉건적 분산성이 강하던 나라들에서 민족이 자본주의제도의 발생발전과 더불어 형성되었다고 주장함으로써 스탈린의 민족개념을 완전히 탈피하는 정의를 제시했다. 단일민족론에 수령론을 결합한 북한적 민족론은, "조선민족은 위대한 수령 김일성동지와 위대한 령도자 김정일동지를 높이 모심으로써 가장 존엄높고 긍지높은 인민으로, 조선민족제일주의정

.......

185 장우진, 『조선민족의 력사적뿌리』, 평양: 사회과학출판사, 2002.
186 김혜연, 『민족, 민족주의론의 주체적전개』, 평양: 평양출판사, 2002.

신이 강한 위대한 민족으로 되었다"는 주장까지 가고 있다.

북한은 조선로동당 중앙위원회의 기관지언 『근로자』의 2006년 제5호에서 민족 개념의 구성요소로 핏줄을 넘어 주관주의적 민족 개념의 극단일 수 있는 "민족의 넋"을 언급했다. 민족이 넋을 잃으면 핏줄의 공통성도 잃을 수 있다는 논리였다. 결국 넋이 없다면 참다운 민족이 아니라는 것이었다. 넋이 없는 민족과는 갈라질 수 있다는 것이 민족 개념의 재정의의 핵심일 수 있었다.[187] 남북한의 힘 관계에서 열위에 있으면서 그것을 대체할 핵을 개발하지만 궁극적으로는 정권의 안보를 위해서 두 민족론을 내세울 수밖에 없는 북한의 현실을 반영한 민족 개념의 재정의라고 평가할 수 있다. '김일성민족 100년사'를 정리해야 하는 북한이 민족의 넋이라는 구성요소를 강조하는 주관적 민족 개념을 남북 관계에서 어떻게 활용할지가 주목의 대상이다.

4. 잠정 결론

한반도에서 민족 개념은 서구에서보다 본질적으로 논쟁적이다. 분단된 네이션국가들의 상호작용 맥락이 작동하고 있기 때문이다. 남북한은 시기가 엇갈리기는 하지만 혈연공동체로서의 민족 개념을 받아들였다. 남한이 민족의 영속성을 전제로 혈연공동체를 수용했다면, 북한은 자본주의적 현상으로서의 민족 개념을 핏줄공동체

.......
187 강혜석, 「북한 민족주의 연구」, p.274.

로 만들었다. 외부인의 시선에서 남북한이 종족적 정체성에 기반을 둔 민족 개념을 공유하고 있고 그 민족 개념이 고대로 거슬러 올라가 선형적인 민족 개념의 발전에 근거한 것이라는 평가가 있을 정도이다.[188] 그러나 분단체제하에서 남한은 북한과 달리 시민사회가 민족 개념을 (재)정의하는 일을 수행할 수 있었다. 그럼에도 남한의 저항적 민족 담론에 기초한 민족 개념도 지배계급의 민족 담론처럼 원초론적 입장에 경도되었다. 남북 관계에서 힘의 열위가 분명해지면서 북한은 보다 강한 원초론적 민족 개념을 수용했고, 현재는 민족의 넋을 강조하는 쪽으로 방향 선회를 한 상태이다. 반면 남한에서 민족 개념은 여전히 경쟁적이다. 탈민족적 내지는 근대적 민족 개념과 원초론적 민족 개념이 공존하고 있다. 즉 민족 개념의 분단체제는 한반도의 미래를 그 안에 내장하며 여전히 작동하고 있다.

.......

188 헤이즐 스미스, 김재오 역, 『장마당과 선군정치』, 창비, 2017, pp.65-74.

참고문헌

1. 남한문헌

강동국, 「근대 한국의 국민·인종·민족 개념」, 『동양정치사상사연구』 5(1), 2006.

강미노, 「민족은 사라질 수 있다」, 『당대비평』 6, 2004.

강진웅, 「대한민국 민족 서사시: 종족적 민족주의의 전개와 그 다양한 얼굴」, 『한국사회학』 47(1), 2013.

강정민, 「자치론과 식민지 자유주의」, 『한국철학논집』 16, 2005.

강혜석, 「정당성의 정치와 북한의 민족재건설: 주체, 우리 식, 우리민족제일주의」, 『다문화사회연구』 10(1), 2017.

구갑우, 「북한 소설가 한설야(韓雪野)의 '평화'의 마음(1), 1949년」, 『현대북한연구』 18(3), 2015.

구자정, 「'맑스(Marx)'에서 '스탈린(Stalin)'으로: 맑시즘 민족론을 통해 본 소비에트 민족정책의 역사적 계보」, 『史叢』 80, 2013.

권보드래·천정환, 『1960년을 묻다』, 천년의상상, 2012.

권용기, 「『독립신문』에 나타난 '동포'의 검토」, 『한국사상사학』 12, 1999.

김건우, 「1964년의 담론 지형: 반공주의, 민족주의, 민주주의, 자유주의, 성장주의」, 『대중서사연구』 15(2), 2009.

김광운, 「북한 민족주의 역사학의 궤적과 환경」, 『한국사연구』 152, 2011.

김기선, 「한국 민중운동사의 거대한 뿌리, 박현채 2」. http://www.kdemo.or.kr/blog/people/post/234

김기승, 「식민지시대 민족주의 사학자들의 역사인식」, 『내일을 여는 역사』 25, 2006.

김동택, 「대한매일신보에 나타난 '민족' 개념에 관한 연구」, 『대동문화연구』 61, 2008.

김동춘, 「시민운동과 민족, 민족주의」, 『시민과 세계』 1, 2002.

김명섭, 『전쟁과 평화: 6.25전쟁과 정전체제의 탄생』, 서강대학교출판부, 2016.

김보현, 「박현채의 '민족경제론', 개발독재기 '저항'의 정치경제학」, 『실천문학』 11, 2014.

김삼웅, 「청맥에 참여한 60년대 지식인들의 민족의식」, 『월간 말』 6, 1996.

김성호, 「민생단사건과 만주 조선인 빨치산들」, 『역사비평』 51, 2000.

김용달, 「이광수의 「민족개조론」에 나타난 민족성」, 『역사비평』 편집위원회 엮음, 『논쟁으로 읽는 한국사2』, 역사비평사, 2009.

김일영, 「박정희 시대와 민족주의의 네 얼굴」, 『한국정치외교사논총』 28(1), 2006.

김주현, 「『청맥』지 아시아 국가 표상에 반영된 진보적 지식인 그룹의 탈냉전 지향」, 『상

허학보』39, 2013.

김태우, 「북한의 스탈린 민족이론 수용과 이탈과정」, 『역사와 현실』44, 2002.

김한식, 「『백민』과 민족문학: 해방 후 우익 문단의 형성」, 『상허학보』20, 2007.

『대한매일신보』, 1908. 7. 30.

류시현, 「1920년대 전반기 「유물사관요령기」의 번역 · 소개 및 수용」, 『역사문제연구』
24, 2010.

마루야마 마사오(丸山眞男) · 가토 슈이치(加藤周一), 임성모 옮김, 『번역과 일본의 근
대』, 이산, 2000.

마르크스, 카를 · 엥겔스, 프리드리히, 이진우 옮김, 『공산당 선언』, 책세상, 2002.

米原 謙, 「일본에서의 문명개화론: 후쿠자와 유키치와 나카에 쵸민을 중심으로」, 『한국
동양정치사상연구』2(2), pp.211-212.

미치시타 나루시게, 이원경 옮김, 『북한의 벼랑 끝 외교사, 1966-2013년』, 한울아카데
미, 2014.

밀, 존 스튜어트, 서병훈 옮김, 『대의정부론』, 아카넷, 2012.

박근갑 해제, 「요한 카스파 블룬칠리, *Allgemeines Staatsrecht*; 가토 히로유키, 『國法
汎論』」, 『개념과 소통』7, 2011.

박양신, 「근대 일본에서의 '국민' '민족' 개념의 형성과 전개」, 『동양사학연구』104,
2008.

박정희, 「國家再建最高會議 議長 就任辭(1961년 7월 3일)」, 『박정희대통령 연설문집
1: 최고회의편 1961년 7월-1963년 12월』, 대통령비서실, 1973.

_____, 「北韓同胞에게 告함(1961년 8월 6일)」, 『박정희대통령 연설문집 1』.

_____, 「四 · 一九紀念式에서의 紀念辭(1962년 4월 19일)」, 『박정희대통령 연설문집
1』.

_____, 「四 · 一九 第三周年 紀念式 紀念辭(1963년 4월 19일)」, 『박정희대통령 연설문
집 1』.

_____, 「中央放送을 통한 政見發表(1963년 9월 23일)」, 『박정희대통령 연설문집 1』.

_____, 「第五代 大統領 就任式 大統領 就任辭(1963년 12월 17일)」, 『박정희대통령
연설문집 2: 제5대편 1963년 12월-1967년 6월』, 대통령비서실, 1996.

_____, 「第四五回 三一節 慶祝辭(1964년 3월 1일)」; 「韓 · 日會談에 關한 特別談話文
(1964년 3월 26일)」, 『박정희대통령 연설문집 2』.

_____, 『우리 民族의 나갈 길: 社會再建의 理念』, 동아출판사, 1972.

박종린, 「1920년 초 공산주의 그룹의 맑스주의 수용가 '유물사관요령기'」, 『역사와현
실』67, 2008.

박찬승, 『한국근대정치사상사연구: 민족주의 우파의 실력양성운동론』, 역사비평사,

1992.

_____, 『민족·민족주의』, 소화, 2016,

박현채, 『민족경제론』, 한길사, 1978.

_____, 「분단시대 한국 민족주의의 과제」, 송건호·강만길, 『한국민족주의론 II』, 창작과비평사, 1983.

박현채·정창렬 편, 『한국민족주의론 III』, 창작과비평사, 1985.

박호성, 『사회주의와 민족주의』, 까치, 1989.

배개화, 「민족어, 민족문학, 리얼리즘: 임화의 경우」, 『현대소설연구』 37, 2008.

배주영, 「해방 직후 소설에 나타난 '민족' 개념 형성 고찰」, 『한국현대문학연구』 13, 2006.

백낙청, 「민족문학 개념의 정립을 위해」, 『민족문학과 세계문학 1, 인간해방의 논리를 찾아서』, 창비, 2011.

백남운, 『조선민족의 진로·재론』, 종합출판 범우, 2007.

백동현, 「러·일전쟁 전후 '民族' 용어의 등장과 민족인식: 『皇城新聞』과 『大韓每日申報』를 중심으로」, 『한국사학보』 10, 2001.

송건호·강만길 편, 『한국민족주의론 II』, 창작과비평사, 1983.

송은영, 「『문학과지성』의 초기 행보와 민족주의 비판」, 『상허학보』 43, 2015.

서중석, 「일제 시대 사회주의자들의 민족관과 계급관: 1920년대를 중심으로」, 박현채·정창렬 편, 『한국민족주의론 III』, 창작과비평사, 1985.

_____, 『한국현대민족운동연구: 해방후 민족국가 건설운동과 통일전선』, 역사비평사, 1991.

성유보, 「4월혁명과 통일논의」, 송건호·강만길 편, 『한국민족주의론 II』, 창작과비평사, 1983.

스미스, 헤이즐, 김재오 옮김, 『장마당과 선군정치』, 창비, 2017.

신기욱·이진준 옮김, 『한국 민족주의의 계보와 정치』, 창비, 2009.

신두원·한형구 외 편, 『한국 근대문학과 민족-국가 담론 자료집』, 소명출판, 2015.

신용하, 『독립협회연구』, 일조각, 1976.

_____, 「민족 형성의 이론」, 신용하 편, 『민족이론』, 문학과지성사, 1984.

_____, 『한국민족의 기원과 형성 연구』, 서울대학교출판문화원, 2017.

신종대, 「5·16 쿠데타에 대한 북한의 인식과 대응: 남한의 정치변동과 북한의 국내정치」, 『정신문화연구』 33(1), 2010.

신채호, 「동양주의에 대한 비평」, 최원식·백영서 엮음, 『동아시아인의 '동양' 인식: 19-20세기』, 문학과지성사, 1997.

_____, 『단재 신채호 전집: 제3권 역사』, 독립기념관 한국독립운동사연구소, 2007.

영, 로버트, 김택현 옮김, 『포스트 식민주의 또는 트리콘티넨탈리즘』, 박종철출판사, 2005.

와다 하루끼, 남기정 옮김, 『북한 현대사』, 창비, 2014.

유승무·최우영, 「신용하의 민족사회학: 독창적 한국사회학의 전범」, 『사회사상과 문화』 19(3), 2016.

이나영, 「1950년대 최일수 민족문학론 연구」, 『문화와 융합』 25, 2003.

이덕일, 「민생단 사건이 동북항일연군 2군에 미친 영향」, 『한국사연구』 91, 1995.

이민영, 「1947년 남북 문단과 이념적 지형도의 형성」, 『한국현대문학연구』 39, 2013.

이병천 편, 『북한학계의 한국근대사논쟁: 사회성격과 시대구분 문제』, 창작과비평사, 1989.

이상갑, 「민족과 국가, 그리고 세계: 최일수의 민족문학론」, 『상허학보』 9, 2002.

이춘복, 「청말 중국 근대 '民族' 개념 담론 연구: 문화적 '民族' 개념과 정치적 '國民' 개념을 중심으로」, 『중앙사론』 29, 2009.

이태훈, 「민족 개념의 역사적 전개 과정과 그것이 의미하는 것」, 『역사비평』 98, 2012.

임지현, 『마르크스·엥겔스와 민족문제』, 탐구당, 1990.

_____, 『민족주의는 반역이다: 신화와 허무의 민족주의 담론을 넘어서』, 소나무, 1999.

장규식, 「1950-1970년대 '사상계' 지식인의 분단인식과 민족주의론의 궤적」, 『한국사연구』 167, 2014.

장문석, 『민족주의』, 책세상, 2011.

장세진, 「'시민'의 텔로스(telos)와 1960년대 중반 『사상계』의 변전: 6·3운동 국면을 중심으로」, 『서강인문논총』 38, 2013.

장용경, 「일제하 林和의 언어관과 '民族'의 포착」, 『사학연구』 100, 2010.

장준하, 「권두언: 5·16혁명과 민족의 진로」, 『사상계』, 1961년 6월호.

전재호, 「남북한 민족주의 비교 연구: '역사의 이용'을 중심으로」, 『한국과 국제정치』 18(1), 2002.

_____, 「한국 민족주의의 반공 국가주의적 성격에 관한 연구: 식민지 시기 '부르주아 우파'와 국가형성 초기 '이승만 세력'을 중심으로」, 『사회과학연구』 35(2), 2011.

_____, 「해방 이후 이범석의 정치 이념: 민족주의와 반공주의 중심으로」, 『사회과학연구』 37(1), 2013.

정병준, 「한말·대한제국기 '민(民)' 개념의 변화와 정당정치론」, 『사회이론』 43, 2013.

정영철, 「북한의 민족·민족주의: 민족 개념의 정립과 민족주의의 재평가」, 『문학과사회』 16(4), 2003.

주인석·박병철, 「신채호의 '민족'과 '민중'에 대한 이해」, 『민족사상』 5(2), 2011.

주진오, 「독립협회의 대외인식의 구조와 전개」, 『학림』 8, 1986.

진덕규, 「한국민족주의와 민주주의」, 『기독교사상』 30(9), 1986.

진태원, 「어떤 상상의 공동체? 민족, 국민 그리고 그 너머」, 『역사비평』 8, 2011.

차기벽, 『한국 민족주의의 이념과 실태』, 까치, 1979.

_____, 『민족주의원론』, 한길사, 1990.

_____, 『탈냉전기 한민족의 진로』, 한길사, 2005.

천정환, 『시대의 말 욕망의 문장』, 마음산책, 2014.

최승현, 「고대 '民族'과 근대 'Nation'의 동아시아 삼국의 전파 및 '中華民族'의 탄생에
　　관한 소고」, 『중국인문과학』 54, 2013.

코젤렉, 라인하르트, 한철 옮김, 『지나간 미래』, 문학동네, 1998.

하정일, 「임화의 민족문학론과 언어론」, 『한국근대문학연구』 23, 2011.

한홍구, 「민생단 사건의 비교사적 연구」, 『한국문화』 25, 2000.

함석헌, 「5·16을 어떻게 볼까?」 『사상계』, 1961년 7월호.

_____, 『생각하는 백성이라야 산다』, 한길사, 1996.

『皇城新聞』, 1890. 1. 12.

후쿠자와 유키치, 남상영 외 옮김, 『학문의 권장』, 소화, 2003

_____, 임종원 옮김, 『문명론의 개략』, 제인앤씨, 2012.

2. 북한문헌

강승춘, 「민족문제해결의 독창적인 길」, 『철학연구』 4호, 1990.

공제민, 『고려민주련방공화국창립방안』, 평양: 사회과학출판사, 1989.

과학원 력사 연구소 편, 『조선통사 (상)』, 평양: 과학원 출판사, 1962.

김상현·김광헌 편집, 『대중 정치 용어 사전』, 평양: 조선 로동당 출판사, 1957.

김일성, 「1951년을 맞이하면서 전국 인민들에게 보내는 조선민주주의 인민공화국 내
　　각 수상 김일성 장군 신년사」, 『조선중앙년감국내편 1951-1952』, 평양: 조선중앙
　　통신사, 1952.

_____, 「전 조선 인민들에게 호소한 조선민주주의 인민공화국 내각 수상 김일성 장군
　　의 방송연설」, 『조선중앙년감국내편 1951-1952』, 평양: 조선중앙통신사, 1952.

_____, 『김일성 선집 제 1 권』, 평양: 조선 로동당 출판사, 1954.

_____, 『사회주의문학예술론』, 평양: 조선로동당출판사, 1975.

_____, 「사회주의진영의 통일과 국제공산주의운동의 새로운 단계: 조선로동당 중앙
　　위원회 확대전원회의에서 한 보고, 1957년 12월 5일」, 『김일성저작집 (11)』, 평양:
　　조선로동당출판사, 1981.

_____, 「조선어를 발전시키기 위한 몇가지 문제: 언어학자들과 한 담화 1964년 1월 3

일」, 『김일성저작집 (18)』, 평양: 조선로동당출판사, 1982.

_____, 『김일성전집 2』, 평양: 조선로동당출판사, 1992.

_____, 「우리 민족의 대단결을 이룩하자: 조국평화통일위원회 책임일군들, 조국통일 범민족련합북측본부 성원들과 한 담화 1991년 8월 1일」, 『김일성저작집 43』, 평양: 조선로동당출판사, 1996.

김일순, 「조선민족제일주의정신의 본질」, 『철학연구』 4호, 1990.

_____, 「경애하는 김일성동지를 위대한 수령으로 높이 모신 긍지와 자부심은 조선민 족제일주의 정신의 기본핵」, 『철학연구』 2호, 1991.

김정일, 「당과 혁명대오의 강화발전과 사회주의경제건설의 새로운 앙양을 위하여: 조 선로동당 중앙위원회 책임일군들 앞에서 한 연설 1986년 1월 3일」, 『김정일선집 8』, 평양: 조선로동당출판사, 1998.

_____, 「조선민족제일주의정신을 높이 발양시키자: 조선로동당 중앙위원회 책임일군 들앞에서 한 연설 1989년 12월 28일」, 『김정일선집 9』, 평양: 조선로동당출판사,

_____, 「민족주의에 대한 올바른 리해를 가질데 대하여: 조선로동당 중앙위원회 책임 일군들과 한 담화 2002년 2월 26일, 28일」, 『김정일선집 15』, 평양: 조선로동당출 판사, 2005.

_____, 「위대한 수령님을 영원히 높이 모시고 수령님의 위업을 끝까지 완성하자」, 『김 정일선집 (18): 증보판』, 평양: 조선로동당출판사, 2012.

김혜연, 『민족, 민족주의론의 주체적전개』, 평양: 평양출판사, 2002.

『로동신문』, 1993년 10월 2일.

리규린, 「친애하는 지도자 김정일동지께서 독창적으로 밝히신 민족의 개념에 대한 리 해」, 『사회과학』 2호, 1986.

박명해, 『조선대외관계사 1 (개정판)』, 평양: 사회과학출판사, 2012.

사회과학원 철학연구소, 『철학사전』, 평양: 사회과학출판사, 1985.

송국현, 『우리 민족끼리』, 평양: 평양출판사, 2002.

송길문, 「민족성에 대한 주체적 이해」, 『철학연구』 3호, 1991.

장우진, 『조선민족의 력사적뿌리』, 평양: 사회과학출판사, 2002.

정봉식, 「주체사상은 조선민족제일주의정신의 사상적 원천」, 『철학연구』 3호, 1991.

『정치사전』, 평양: 사회과학출판사, 1973.

조선민주주의 인민공화국 사회과학원 철학연구소, 『철학사전』, 평양: 사회과학출판사, 1970.

조성박, 『김정일민족관』, 평양: 평양출판사, 1999.

_____, 「민족형성문제에 대한 남조선 어용학자들의 견해의 반동성」, 『철학연구』 1호, 1990.

최희열, 『주체의 민족리론 연구』, 평양: 사회과학출판사, 1989(1판), 2014(2판).

3. 해외문헌

한수산 책임편찬, 『정치사전』, 연변: 흑룡강조선민족출판사, 1991.

Anderson, A., *Imagined Communities: Reflection on the Origin and Spread of Nationalism*, London: Verso, 2006.

Bauer, O., *The Question of Nationalities and Social Democracy*, translated by J. O'Donnell, Minneapolis: University of Minnesota Press, 2000.

Bluntschli, J. K., *The Theory of the State*, Oxford: The Clarendon Press, 1885; Kitchener: Batoche Books, 2000.

Collier, D., Hidalgo, F. and Maciuceanu, A., "Essentially contested concepts: Debates and applications," *Journal of Political Ideologies* 11: 3, 2006.

Fichte, J. G., *Addresses to the German Nation*, translated by R. Jones and G. Turnbull, Chicago: The Open Court Publishing Company, 1922.

Gallie, W. "Art as an essentially contested concept," *The Philosophical Quarterly* 6, 1956.

Geertz, C., "Primodial and Civic Ties," in Hutchinson and Smith, *Nationalism*.

Gellner, E., *Nation and Nationalism*, Ithaca: Cornell University Press, 2006.

Greenfeld, L., "Nationalism: five roads to modernity," in Hutchinson and Smith, eds., *Nationalism*.

Grosby, S., "Religion and nationality in antiquity: the worship of Yahweh and ancient Israel," in Hutchinson and Smith, eds., *Nationalism: Critical Concepts in Political Science Vol II*.

Hastings, A., "The nation and nationalism," in Hutchinson and Smith, eds., *Nationalism: Critical Concepts in Political Science Vol II*.

Herod, C., *The Nation in the History of Marxian Thought: The Concept of Nations with History and Nations without History*, New York: Springer, 1976.

Hobsbawm, E., *Nation and nationalism since 1780: Programme, myth, reality*, Cambridge: Cambridge University Press, 1992.

Hutchinson, J. and Smith, A., eds., *Nationalism: Critical Concepts in Political Science Vol. I, II, III, IV, V*, London: Routledge, 2000.

Hutchinson, J. and Smith, A., eds., *Nationalism*, Oxford: Oxford University Press, 1994.

Mill, J. S., *Considerations on Representative Government*, London: Savill and Edwards, 1861.

Norkus, Z., "Max Weber on Nations and Nationalism," *Canadian Journal of Sociology* 29(3), 2004.

Renan, E., "Qu'est-ce qu'une nation?" in Hutchinson and Smith, eds., *Nationalism*.

Sarmah, D. K., *Political Science (+2 Stage) Vol. II*, New Delhi: New Age International, 2007.

Schulz-Forberg, Hagen, "The Spatial and Temporal Layers of Global History: A Reflection on Global Conceptual History through Expanding Reinhart Koselleck's Zeitschichten into Global Spaces," *Historical Social Research*, 38: 3, 2013.

Schulz-Forberg, Hagen, ed., *A Global Conceptual History of Asia, 1860-1940*, London: Pickering & Chatto, 2014.

Smith, A., *Nation and Nationalism in a Global Era*, Cambridge: Polity, 1995.

Stalin, J., "The Union of the Soviet Republics (December 26, 1922)," Stalin, *Works Volume 5, 1921-1923*, Moscow: Foreign Language Publishing House, 1953.

_____, "The Question of the Union of the Independent National Republics (November 18, 1922)," J. Stalin, *Works Volume 5, 1921-1923*, Moscow: Foreign Language Publishing House, 1953.

_____, "Marxism and the National Questions," in B. Franklin, ed., *The Essential Stalin: Major Theoretical Writings 1905-1932*, London: Croom Helm, 1973.

_____, "The Foundation of Leninism," in B. Franklin, ed., *The Essential Stalin: Major Theoretical Writings 1905-1932*, London: Croom Helm, 1973.

_____, "Marxism and Liguistics," in B. Franklin, ed., *The Essential Stalin: Major Theoretical Writings 1905-1932,* London: Croom Helm, 1973.

Tilly, C., "War Making and State Making as Organized Crime," in P. Evans, D. Rueschemeyre, and T. Skocpol, *Bringing the State Back In*, Cambridge: Cambridge University Press, 1985.

Weber, M., "The Nation," in Hutchinson and Smith, *Nationalism: Critical Concepts in Political Science Vol. I*.

Zernatto, G. "Nation: the history of a word," in Hutchinson and Smith, eds., *Nationalism: Critical Concepts in Political Science Vol I*.

'민족문화' 개념의 분단과 도전

이하나 서울대학교

1. 머리말: 왜 '민족문화'인가?

이 글은 근현대 한국에서 '민족문화' 개념이 어떻게 형성되고 분단되었으며 분화와 도전을 맞게 되었는지를 개념사, 담론사의 입장에서 통시적으로 밝히는 데에 목적이 있다. 지금은 '민족문화'라는 개념이 잘 쓰이지 않지만, 이 개념은 '민족' 개념과 함께 등장한 이래 불과 20여 년 전까지 국가의 중요 어젠다로 다루어졌으며, 우리는 지금도 여전히 그 영향력 속에서 문화를 사고하고 있다는 것을 부인하기는 어렵다. 오랜 시간 동안 지식인들의 담론 세계에서 빠지지 않고 운위되었던 개념 가운데에서도 '민족문화'는 그 꾸준함이나 빈도수에서 단연 눈에 띄는 개념이다. 대체 왜 '민족문화'가 문제인가, 아니 무엇이 '민족문화'를 문제적으로 만들었는가?

하나의 개념은 생명체와 같다. 이는 개념이 시대와 환경의 변화에 조응하여 끊임없이 변화하고 활동하는 유기체와 같은 속성을 가진다는 의미이다. 곧 개념은 자신의 먼 조상의 DNA를 물려받았으

나 수많은 외부적 요인과 시대적, 장소적 규정력 속에서 재창조되어 유사한 다른 개념들과의 상호 경쟁과 영향 속에서 자신의 의미와 가치를 재생산해 나가는 존재이다. 따라서 어떤 개념이 한 사회에서 왕성하게 거론되고 논의된다는 것은 그것이 그 사회와 시대의 가치에 합당한 유의미한 활용성을 가지기 때문이다. 만일 이러한 유의미성이 사라진다면 그 개념은 박제화되어 사전 속에 전시될 뿐 우리의 삶과 담론의 현장에서는 자취를 감출 것이다. 달리 말하면 개념의 역사란 한 시대를 살아가는 주체들이 하나의 개념을 자신들의 가치와 목적에 유용하도록 재개념화하는 과정이라고도 볼 수 있다. 따라서 개념의 분단사를 연구하는 것은 하나의 개념이 분단이라는 시대적, 장소적 규정력 속에서 그러한 환경을 만들고 살아가는 남북한 주체들의 변화하는 생각과 감성을 내포하는 또 다른 의미로 재규정되어 가는 과정을 추적하는 것이라고 할 수 있다.

전에 없는 근대적 개념의 홍수 속을 살았던 19세기 말~20세기 초의 한국인은 서양에서 수입한 개념을 한자어로 번역한 일본식 해석에 기대어 근대를 학습했다.[1] 이는 의미의 왜곡과 왜소화를 가져오는 한편, 하나의 개념에 상이한 논리와 감성이 결합되어 전혀 다른 의미로 통용되는 현상도 가능하게 했다. 이로 인해 특정 단어를 자신이 오롯이 전유하기 위해 투쟁을 벌이거나, 심지어 같은 단어를 완전히 대립적인 다른 의미로 사용하면서 서로 경쟁하기도 했다. 원래의 한자어와, 서양의 원어와, 일본에서 번역한 한자어가 뒤

.......

1 이는 한국뿐만 아니라 중국을 비롯한 동아시아 한자 문화권에 공통된 것이라고 할 수 있다. 유화, 『언어횡단적 실천: 문학, 민족문화 그리고 번역된 근대성 - 중국, 1900~1937』, 소명출판, 2005.

섞인 근대적 개념들 사이에서 한국인들이 느꼈을 당혹감은 예상하기 어렵지 않다. 문제는 그것에 완전히 적응하기도 전에 닥친 분단이라는 상황이 개념들을 각각의 체제에 적합하게 재규정하도록 만들었다는 점이다. 분단은 국토의 분단, 국가의 분단이자 동시에 공동체의 분단, 마음의 분단이기도 했으며 그에 따른 인식과 개념의 분단이기도 했다. 그러나 이 모든 것이 동시에 이루어진 것은 아니며, 오히려 시간차를 두고 다양한 양상으로 일어났다는 것, 이것이 이 글이 궁극적으로 보여 주고자 하는 것이다.

'민족'은 많은 근대적 개념 가운데에서도 가장 혼란스럽고 정의하기도 번역하기도 어려운 개념 중의 하나이다. '민족'이라는 개념의 도래 내지 발견이 민족이 가장 위기에 처한 순간에서야 비로소 이루어졌고, 이후 민족/민족주의가 제대로 통합/달성되지 못한 채 오늘에 이르렀다는 사실은 개념 통일의 어려움과 현실에서의 통일의 어려움이 실상 같은 맥락에 놓여 있음을 웅변하고 있다. 곧 민족과 국가가 일치하지 않는 모순과 그로 인해 빚어진 억압적 상황이 식민지를 벗어난 시기에도 여전히 지속되고 오히려 심화되어 온 현실은, 1민족 2국가가 자연스럽게 받아들여지는 서구와 달리 우리는 항상 무언가 결핍되고 미완성되었다는 콤플렉스에 시달리게 했다. 해방 후에도 '민족'은 이미 달성된 것이 아니라 향후 달성/해결되어야 할 무엇으로 이상화되었다. 남북과 좌우를 막론하고 '민족'이 신성불가침의 것으로 여전히 받아들여지는 이유는 여기에 있다.

그런데 '민족'이 독립적으로 쓰이기보다는 민족문화, 민족문학, 민족미술 등 접두사로 쓰이는 경우가 훨씬 더 많다는 것은 무엇을 의미할까? 여기에는 더 많은 논쟁을 불러일으킬 수 있는 두 가지

인식이 깔려 있다. 하나는 민족을 주체로 한 공통된 문화가 역사적으로 실재해 왔다는 인식이고, 다른 하나는 민족은 결국 문화로 재현되거나 표현됨으로써 스스로의 존재를 증명한다는 인식이다. 곧 "민족은 문화의 담지자이며 문화는 민족의 표현"[2]이라는 명제는 하루아침에 만들어진 것이 아닌, 민족의 발견과 함께 태동되어 오랜 시간과 맥락 속에서 구축된 것이다. 제국-식민지 체제와 뒤이은 분단체제 속에서 '민족'의 의미가 모순적이었듯이 '민족문화'의 의미역시 모순적이고 복합적이다. 남북의 체제 경쟁은 문화적으로는 누가 '민족'의 진정한 적자이며 어느 쪽이 '민족문화'의 참된 계승자인지를 증명하기 위한 경합의 과정이었다. 대한민국 헌법에 규정된 "한반도와 그 부속 도서를 국토로 하고, 한반도의 전 주민을 국민으로" 하는 대한민국의 이상과, 휴전선 이남만을 국토로 하고 휴전선이남에 거주하는 주민만을 국민으로 하는 대한민국의 현실 사이의 괴리에서 오는 딜레마를 남한의 지배층은 '민족'과 '민족문화'를 전유함으로써 정신적으로 극복하고자 했다. 조선민주주의인민공화국의 지배층 역시 자신들이 '민족문화'를 얼마나 더 잘 보존하고 창조하는지를 증명함으로써 '민족'을 새롭게 규정하고자 했다. 이처럼 '민족문화'는 남북 모두에게 국가의 정체성과 존재 의의를 구성하는 가장 중요한 요소였다.

그런데 여기서 한 가지 주목해야 할 것은 '민족문화'에 대한 당대의 수많은 논의가 "민족문화란 무엇인가?"라는 정의 내리기에 국한된 것은 아니라는 점이다. 그보다 '민족문화' 논의는 "우리가 이

.......
2　박노준, 「민족문화 창달의 방향」, 『국회보』 85, 1968, p.12.

상적으로 생각하는 민족에 도달하기 위해 문화는 어떠해야 하는가?" 또는 "그러한 문화를 어떻게 건설해 나갈 것인가" 하는 전략적이고 실천적인 함의를 내포하고 있었다. 이러한 의미에서 남북 모두에게 '민족문화'란 항상 아직 도달하지 못한 미래 완료형 프로젝트였다. 우리 민족은 애초에 문화민족이었으나 이러한 '민족문화' 프로젝트를 달성함으로써 비로소 세계가 인정하고 경외하는 진정한 문화민족으로 등극할 수 있다는, 혹은 이를 증명할 수 있다는 자의식은 남과 북이 극단적으로 대립하고 '민족문화' 개념이 지칭하고 의미하는 바가 서로 달라진 이후에도 공통적으로 존재했다. 이 때문에 '민족문화' 개념의 분단은 어쩌면 의미의 분단이라기보다는 그것을 달성하는 방법론상의 분단이라고 해야 할지도 모른다. 방법의 문제에서 남북 국가가 공식적으로 주장하는 '민족문화' 담론은 기본적으로 자신의 체제를 공고히 하고 구성원을 통합하며 상대를 최대한 배제하는 프로파간다 전략의 일환이기도 했다는 점도 공통적이다. 또한 개념이 정치적 상황에 늘 민감하게 영향을 받는 것은 아니라고 할지라도 적어도 남북 모두 '민족문화' 개념과 담론의 변화가 기본적으로 정권 교체나 남북 관계의 변화 등 정치적 상황의 변화에 따라 달라지는 틀을 가진 것은 이 개념이 정치 투쟁의 언어, 곧 이데올로기적 언어였다는 것을 보여 준다. 이러한 의미에서 개념은 현실을 반영하기도 하지만, 많은 경우 현실을 선도한다. 아니 선도하기 위해 의도적으로 쓰인다.[3] '민족문화' 개념 역시 정치

.......

3 나인호는 "개념이 실재를 제대로 재현하는가, 아니면 이를 방해하고 더 나아가 왜곡하는가를 탐구함으로써 현실 이데올로기를 폭로할 수 있다."고 한다. 나인호, 『개념사란 무엇인가 - 역사와 언어의 새로운 만남』, 역사비평사, 2011, p.67.

적 상황에 민감하게 반응함과 동시에 자신에게 유리한 지형으로 만들기 위한 정치적 언어였다. 이 글이 기본적으로 정치사적 시대 구분을 따르는 것은 편의적인 구분이라기보다는 실제로 개념과 의미의 변화가 정치 지형의 변화와 같은 맥락에서 움직이기 때문이다.

'민족문화'에 대한 기존의 연구 성과[4]는 주로 '민족문화'를 사상과 담론으로 다루어 왔다. 이 글은 기존 연구들을 충분히 흡수하면서도 여기에 개념사적 접근을 더한다. 각 시기의 대표적인 신문과 잡지를 비롯해 정부의 공식 문서와 기관보 등을 폭넓게 활용하고, 북한 자료로는 김일성·김정일 저작집과 『로동신문』, 사전류 등을 활용하여 '민족문화'의 용례와 개념의 변화를 분석한다. 곧 개념사의 문제의식을 따르되 방법적으로는 빈도수와 통계를 중시하는 개량적 방법이 아니라 개념이 가지는 시대적 의미망의 변화에 주목하고 개념을 둘러싼 담론의 역사, 담론이 제시하는 개념의 역사를 추구한다.[5] 이에 따라 우선 '민족문화' 개념이 어떠한 과정을 거쳐 형

.......

4 남한의 '민족문화' 담론에 대해서는 다음의 연구를 참조. 오명석, 「1960~70년대의 문화정책과 민족문화담론」, 『비교문화연구』 4, 서울대학교 비교문화연구소, 1998; 이지원, 『한국 근대 문화사상사 연구』, 혜안, 2007; 한상도, 「해방정국기 민족문화 재건 논의의 내용과 성격」, 『사학연구』 89, 한국사학회, 2008; 이하나, 「1950년대 '민족문화' 담론과 '우수영화'」, 『역사비평』 92, 2011; 이하나, 「유신체제기 '민족문화' 담론의 변화와 갈등」, 『역사문제연구』 28, 2012; 서은주, 「1970년대 '민족문화' 담론과 한국학」, 『어문론집』 54, 2013; 이하나, 「1970~80년대 '민족문화' 개념의 분화와 쟁투」, 『개념과 소통』 18, 2016. 북한의 민족문화 정책에 대해서는 다음의 연구 참조. 전영선, 『북한 민족문화 정책의 이론과 현장』, 역락, 2005.

5 이 글은 특정 개념의 탐구는 단어들의 의미 변화를 확정하는 일로 한정할 수 없다는 코젤렉의 개념사의 문제의식을 바탕으로 하고, 이에 더하여 레이먼드 윌리엄스의 키워드에 대한 분석과 미셸 푸코의 담론사적 방법론을 차용한다. 코젤렉은 개념사와 담론사를 거의 동일한 것으로 취급했다. 라인하르트 코젤렉, 한철 역, 『지나간 미래』, 문학동네, 1998; 레이먼드 윌리엄스, 『키워드』, 민음사, 2010; 미셸 푸코, 『담론의 질서』, 서강대학교 출판부,

성되고 변화하는지를 살펴보고, 남북에서 '민족문화' 개념이 분단되는 계기 및 과정과 더불어 남한 내부에서 일어난 개념의 분화도 함께 다루려고 한다. 마지막으로 최근 남북에서 일어난 민족주의에 대한 근본적인 도전들이 '민족문화' 개념에 어떠한 영향을 미치고 있는지도 알아본다. 이는 결론적으로 '민족문화' 개념의 분단과 도전이 함의하고 있는 것이 한국 민족주의의 변화를 어떻게 표상하고 있는지를 보여 줄 것이다.

2. 한말~일제하 '민족문화' 개념의 태동과 담론의 등장

조선에서 '민족'이라는 용어가 처음 등장한 것은 1897년경으로 알려져 있으며, 활발하게 사용되기 시작한 것은 1907~1908년경부터라고 한다.[6] 일본에서 'nation'의 번역어로 만들어진 '민족'은 중국을 거쳐 조선에 도래했다. 조선의 개화 지식인들에게 큰 영향을 미친 량치차오(梁啓超)는 중국에서 '민족'이라는 말을 처음으로 사용한 사람이기도 했다.[7] 그에 따르면 민족은 지리, 혈통, 언어, 문자, 종교, 풍속, 경제생활 등의 공통성을 지닌 집단으로, 민족 형성 과정에서의 문화적 기반을 강조하는 논리였다. 그런데 조선에서 관심을

<hr />

1998.

6 김동택, 「대한매일신보에 나타난 '민족' 개념에 관한 연구」, 『대동문화연구』 61, 2008, p.413.

7 백영서, 「중국의 국민국가와 민족문제: 형성과 변용」, 『근대 국민국가와 민족문제』, 지식산업사, 1985, p.86.

가진 근대적 용어는 처음에는 '민족'이 아니라 '국가'와 '국민'이었다.[8] 근대 국가로의 발돋움을 꾀하던 조선으로서는 당연한 관심이었다. 갑오개혁 시기 처음 등장한 '국민'이라는 용어는 근대적 인민을 뜻하는 것으로, 1905년 이후에는 대한제국기에 많이 쓰이던 '신민(臣民)'을 대체했다. 대한제국기에 '민족'이란 종족, 인종의 의미였으나 1907년부터는 한반도의 주민 집단을 의미하는 말로 쓰이면서 '국가'보다 더 빈번히 사용되기 시작했다. 신채호가 우리 민족이 6개의 종족으로 구성되었다고 주장한 것에서도 알 수 있듯이,[9] 처음에 '민족'은 실제로 혈연적으로 연결되어 있다는 의미가 아니라 동일 조상을 국조(國祖)로 삼고 역사와 문화를 공유하는 집단이라는 의미였다. 초기 '민족' 개념이 실질적인 혈연적 연관성보다는 상징과 문화를 중시했다는 것은 한국 민족주의의 성격에 많은 시사점을 준다. 곧 종족적 민족주의의 강조보다는 민족이 공유하는 문화의 성격을 규정하는 문화적 민족주의의 의미가 더 컸다는 뜻이다. 이는 '민족' 개념의 형성과 '민족문화' 개념의 형성이 동일한 구성적 맥락에 있었음을 시사한다.[10]

원래 동양에서 글로 하층민을 가르쳐 교화한다는 '문치교화(文治敎化)'의 의미로 사용되었던 '문화'라는 말이 인간 생활의 총체라

.......

8 김동택, 「근대 국민과 국가 개념의 수용에 관한 연구」, 『대동문화연구』 41, 성균관대학교 대동문화연구원, 2002.
9 박찬승, 『(한국개념사총서) 민족·민족주의』, 소화, 2016, pp.89-104.
10 구미의 한국학 학자들은 한국의 민족주의를 대개 종족적 민족주의로 이해하곤 한다. 대표적으로는 신기욱·이진준 역, 『한국 민족주의의 계보와 정치』, 2009가 있다. 한편 문화 정체성의 측면에서 한국 민족주의를 다룬 연구로 앙드레 슈미드, 정여울 역, 『제국, 그 사이의 한국 1895~1919』, 휴머니스트, 2007이 있다.

는 근대적 의미로 쓰이기 시작한 것도 '민족' 개념과 함께였다. 제
1차 세계대전 후 영국과 프랑스의 계몽주의에 맞선 독일 낭만주의
와 관념철학 전통에서 서구 물질문명(civilization)에 대한 비판 담
론으로 제기된 '문화(culture)' 개념은[11] 서구의 물질문명에 맞서는
동양 정신문명의 대표 주자로 자신을 부각시켰던 일본의 적극적인
수용과 번역을 거쳐 중국과 조선으로 급속히 퍼져 나갔으며, 개인
과 공동체의 정신적 자각을 바탕으로 한 언어, 풍속, 역사 등 각 민
족에 내재한 고유한 가치로 부상했다. 문화가 민족을 단위로 하는
것이라면, 한 민족에게는 반드시 고유한 문화가 있으며 자신만의
정체성을 가진 문화가 없다면 민족이라고 할 수 없다는 의미가 된
다. 이는 곧 민족이 살기 위해서는 문화를 살려야 하며, 생존 경쟁의
현실적 단위로서의 '민족'이 자기 정체성을 갖기 위해서는 전통에
서 비롯된 문화요소를 공유함으로써 민족의식과 민족정신을 고양
시킬 수 있다는 논리이다. 대한제국의 멸망으로 식민지가 된 조선
에서, 국가는 멸망했으나 민족이 절멸되어선 안 된다는 것, 민족문
화를 지키는 한 민족은 살아남을 수 있다는 염원은 왜 '민족'이라는
개념이 항상 '민족문화'라는 개념과 함께 쓰여 왔는지를 잘 보여 준
다. 곧 '민족문화'를 지키고 선양하며 발전시키는 일은 '민족'을 생
존, 유지, 번영하게 하는 길이라고 믿었기 때문이다.

따라서 '민족문화'란 '민족'의 가치를 수호하는 전략적 프로그램
의 일환이었다. 어떠한 주체들이 어떠한 전략을 구상하느냐에 따라

........
11 영국과 프랑스의 계몽주의에 대해 독일의 낭만주의와 관념철학 전통 속에서 문명과 대립
 하는 문화 개념을 발전시켰다. 슈펭글러, 『서구의 몰락』, 1918.

'민족문화'는 다양한 논리로 변주되었는데, 이는 식민지 시기 '민족문화' 담론의 스펙트럼이 매우 넓다는 것을 시사한다. 이를 시기와 주체의 정치적 지향에 따라 크게 네 가지로 나누어 볼 수 있다. 우선, 한말~일제 초기의 국수적 '민족문화' 개념을 들 수 있다. '국수(國粹)'란 일본의 서구 사상 수용 과정에서 만들어진 신조어로 근대 민족 국가의 고유한 특징을 지칭하는 'nationality'의 번역어로 사용되었으며, 민족의 고유한 특성에 입각한 문명화를 염두에 둔 용어였다. 일본 국수주의에서 영향을 받은 조선의 국수주의는 개화 지식인들이 단군과 기자를 공통의 조상으로 추앙하던 것과는 달리 중국에서 온 기자와 기자조선을 이은 마한 정통론을 탈각시키고 단군을 유일한 공통 조상으로 내세웠다. 공동의 조상과 역사를 가지며 공통된 언어와 문자를 영위함을 강조하고 민족의 위인들을 선양하는 것은 민족정신의 정수를 기리기 위한 가장 중요한 일이었다. 이러한 국수적 '민족문화' 담론은 중국 중심의 세계관에서 탈피하여 봉건적 가치관을 벗어나 문명화의 길을 가고자 하는 근대적 의식이자 제국주의 질서에 저항하여 민족의 가치를 수호하려는 주체 의식의 발로이기도 했다.[12] 그러나 똑같이 '국수'를 주장하더라도 강조점을 전자에 둔다면 사회진화론적인 문명개화의 논리에 매몰되어 일본에 의존하여 문명개화를 이루자는 논리가 될 수도 있고, 후자를 강조한다면 일제의 동화주의 문화 정책에 대항하여 민족의 정체성을 지키고 나아가 독립 국가를 지향하는 쪽으로 방향을 잡을 수도 있었다. 이러한 한말~일제 초기의 '민족문화'에 관한 두 가지

.......

12 이지원, 『한국 근대 문화사상사 연구』, pp.56~83.

방향은 향후 식민지 시기 조선인들의 '민족문화' 개념의 단초를 제
공한다는 점에서 중요하다.

　다음으로는 1920년대 민족주의 우파의 문화주의적 '민족문화'
개념으로, 이는 민족을 문명화시키는 것에 보다 강조점을 두었다.
이 계열의 대표 주자였던 이광수는 이미 1910년대부터 민족의 가
치를 문화에 두고 문화의 중요성을 설파했다.[13] 1922년 5월에는『개
벽』지에「민족개조론」을 발표하여 조선인의 문화적 열등성과 심
적 개조를 주장하는 문화 운동을 표방했으며, 1924년 1월에는『동
아일보』에「민족적 경륜」을 발표하여 자치운동의 논리를 제기했다.
민족성 개조를 지향하는 문화 운동을 통해 문명화와 신문화 건설로
나아가야 한다는 문화주의적 발상은 개인의 인격을 수양하고 능력
을 발휘하는 것을 기본으로 하는 서구적 개인주의와 유교적 도덕적
인성론, 개인과 사회의 유기체적 관계를 중시하는 일본 보수주의에
뿌리를 둔 것이었다. 자치론의 터전이었던『동아일보』는 일찍이 창
간호에서 "민족은 역사적 산물인 고로 혈통관계는 그다지 중요한
문제가 아니니 (중략) 오직 공통생활의 역사로 공통한 문화를 가진
자는 곧 한 민족이라 칭한다. (중략) 국민적 고락과 국민적 운명을
공유하지 못하면 민족적 관념이 생길 수 없다. 이것이 없이는 언어,
관습, 감정, 예의, 사상, 애착 등의 공통연쇄가 있을 수 없다."고 설
파했다.[14] 곧 문화는 민족의 지표라는 것이다. 그러나 과거의 문화
라고 해서 모두 '민족문화'라고 할 수 있는 것은 아니었다. '민족문

.......
13　이광수,「우리의 이상」,『학지광』14, 1917; 이지원, 위의 책.
14　「세계 개조의 벽두를 당하야 조선의 민족운동을 논하노라(3)」,『동아일보』, 1920. 4. 6.

화'란 '민족'을 구성하는 가장 중요한 요소인 민족의식을 형성하는
데에 부합하는 문화를 뜻했다.[15]

이 계열의 또 다른 논자인 최남선도 "민족경쟁의 시대에 역사
있는 민족이 되는 것이 문화민족이 되는 길"이라고 주장했다. '문
화민족'이 되기 위해서는 민족의 문화적 가치를 역사적으로 증명
할 필요가 있다는 것이다. 이 시기 민족사를 문화사의 관점에서 다
시 서술하는 시도와 함께 기존의 통사에 문화면을 별도로 설정하여
'민족문화'로 부각시키려는 시도가 병행되었다. 일제가 1900년대부
터 식민 통치의 일환으로 진행하고 있는 조선의 구관조사, 풍속조
사 등에 자극받은 최남선은 1922년에 조선인의 손으로 조선의 '민
족문화'를 연구하는 '조선학'을 세울 것을 주장하였다.[16] 이러한 주
장은 1925년 「불함문화론」으로 귀결되었다. 이는 인류학적, 민속학
적 방법론을 도입하여 민족의 인종적, 심리적 특징을 추출하고 이
를 민족 고유의 성격＝민족성으로 자리매김했으며, '민족문화'를
민족성의 총체인 '민족혼'이나 '민족정신'의 외적 표현으로 파악했
다. 『동아일보』와 『개벽』에서는 민족정신의 구심점이자 민족혼의
상징으로서 단군에 대한 선양이 활발히 이루어졌다. 그러나 이러
한 문화주의적 민족문화론은 민족 경쟁에서의 승리를 정치적 독립
이 아닌 '문화민족'으로서 문화적 가치를 발휘하는 것으로 치환함
으로써 저항성을 잃게 되었다. 민족성과 '민족문화'의 고유성에 입
각한 동화주의 비판과 자치론의 옹호는 제국주의 국가들의 식민 정

........

15 「문화건설의 핵심적 사상」, 『동아일보』, 1922. 10. 4.
16 「조선역사 통속강화 문제」(1922), 『육당 최남선 전집』 2, 현암사, 1973, p.416.

책의 테두리에서 벗어나는 것은 아니었다. 일본 제국 내에서 각 민족의 고유성을 존중하여 조화로운 제국을 건설하자는 논리는 동화주의와는 배치되지만 식민주의 자체와 배치되는 것은 아니었기 때문이다. 처음에는 독립의 전 단계로 자치를 주장했던 자치론자들이 결국 일제 말기에 친일화의 길을 걷는 것은 그들의 '민족문화' 개념 자체에 내재된 논리의 한계 때문이었다.

한편 '민족문화' 개념을 문화주의적으로 해석한 민족주의 우파의 한계를 비판한 또 다른 민족주의자들이 있었다. 이들은 문화주의와 자치론의 함정에 빠지지 않고 사회주의자와의 연대를 통해 저항의 길을 택한 민족주의 좌파였다. 이들 저항적 민족주의자들은 자치 운동을 배격하고 조선 민족의 당면 목표는 어디까지나 '민족 해방'임을 천명하였다. 이들은 민족협동전선인 신간회 결성에 주력했고, 신간회가 해소된 후에도 사회주의자와의 협동전선을 염두에 둔 민족 운동을 지향했다. 1910년대에 제국주의에 억압당하는 약소민족의 저항성을 견지하는 국수적 '민족문화' 개념의 주창자였던 신채호는 1923년 「조선혁명선언」에서 지배계급 중심의 문화주의적 '민족문화' 개념을 비판하고 민중적 문화를 제창했다. 또한 이광수의 「민족개조론」을 민중적 정신을 마비시키는 지배계급의 민족문화론으로 규정하며 신랄하게 비판한 글들이 발표되었다.[17] 홍명희는 단순한 복고나 봉건주의를 숭상하는 '민족문화'가 아닌 사회변혁과 계급 타파를 시대의식으로 보고 실존하는 민중 지도자를 모

.......

17 신상우, 「춘원의 민족개조론을 독하고 그 일단을 논함」, 『신생활』 6, 1922, pp.73-77; 신일용, 「춘원의 민족개조론을 평함」, 『신생활』 7, 1922, pp.2-18.

델로 하는 『임꺽정』을 집필했다. 『조선일보』 주필이었던 안재홍은 민족과 국가의 경계와 장벽을 타파하는 세계화의 경향 속에 조선의 말과 글을 예찬하고 옹호하며 고조하지 않을 수 없다고 하면서 민중적이면서도 세계적인 관점에서 민족문화론을 펼쳤다.[18]

이러한 계열의 논자들은 세 가지에 대해 비판적 입장을 갖고 있었다. 하나는 일본 제국주의 식민 정책의 논리였고, 다른 하나는 타협적 사고방식에 젖어 있는 문화주의적 민족주의자들의 논리였으며, 나머지 하나는 민족주의를 근본적으로 비판하는 사회주의자들의 논리였다. 특히 1930년대에 일제는 종래 식민 정책의 일환으로 진행되던 조선의 역사와 문화 연구를 파시즘 문화 정책에 적극 활용했다. 조선의 역사 유적과 유물에 대한 조사와 연구를 고적 보존이라는 이름으로 진행했던 것이다. 이는 조선의 '민족문화'를 일제의 파시즘 문화로 편입시키고 제국의 질서 안으로 흡수하려는 정책이었다. 이러한 상황에서 민족주의자들은 파시즘에 대해 제대로 비판하지 못하고 오히려 파시즘에 경도되는 경우가 많았다. 이광수는 히틀러와 무솔리니를 높이 평가하고 사회주의에 대항하여 내셔널리즘을 강화할 것을 주장했다. 『동아일보』 계열에서는 '민족문화'를 완성하는 데에 특정 계급이나 지방에 한정되지 않는 전민족적 단결을 주장하고,[19] 이러한 '민족문화'와 민족의 고유성을 계승하는 방법으로 위인들의 선양과 고적보존운동을 주장했다. 이광수가 장편소설 『이순신』을 연재한 것도 이러한 논리의 일환이었다. 이들에게

.......

18 「자립정신의 제일보」, 『조선일보』, 1926. 12. 4.
19 「민족과 문화」, 『동아일보』, 1934. 1. 2.

'민족문화'란 초계급적이고 관념적인 것이었기 때문에 파시즘 이데
올로기와 유사하다는 비판을 받았으며 실제로도 일제의 고적 보존
정책과 구별되기 어려웠다. 민족주의 좌파의 민족문화론이 일제의
논리뿐만 아니라 민족주의 우파의 논리를 함께 비판한 것은 이 두
논리 간의 상동성 때문이었다. 또한 사회주의자들의 계급적, 국제
주의적 민족의식을 반민족적인 것으로 비판하고 민족의 고유성에
입각한 '민족문화'를 주장했다.

안재홍을 비롯한 민족주의 좌파 계열의 민족주의자들은 제국
주의 강대국의 내셔널리즘과 약소민족의 민족주의 운동을 구별하
고 전자는 비판하는 가운데 조선에서 필요한 것은 후자라고 평가했
다.[20] 이들은 문화주의적 문화운동론과 달리 파시즘 체제하에서 합
법적 공간이 사라진 1930년대에 정치 운동의 차선책으로 문화 운
동을 펼쳤다. 조선학 운동은 그 일환이었다. 안재홍은 문화와 전통
과 취미와 정치, 경제의 공동체로서 민족을 인식하면서 '조선색(朝
鮮色)'과 '조선소(朝鮮素)'를 중심으로 하는 독자적인 조선의 자아
를 창건할 것을 주장했다.[21] '민족문화'의 고유성과 세계성이라는
문화의 중층성에 근거하여 계급과 민족을 대립적으로 설정하지 않
음으로써 사회주의자와의 연대를 가능하게 하는 논리였다. 1920년
대에 최남선이 주장했던 조선학이 문화주의적 입장에서 제기한 조
선학이라면, 이 시기의 조선학 운동은 민중성과 세계성을 매개하는
민족성을 상정하고 민속이나 토속적 문화 가치를 현양하기보다는

.......

20 「국민주의와 민족주의」, 『조선일보』, 1932. 2. 18.
21 이지원, 『한국 근대 문화사상사 연구』, pp.330-331.

과거의 전통 속에서 앞으로 지향해야 할 근대적 민족국가의 모습을 찾는 것에 집중했다. 조선 후기 실학과 그 중에서도 다산 정약용에 대한 관심은 민족주의자들뿐만 아니라 사회주의자들에게까지 폭넓게 퍼져 나갔다. 다산기념사업의 일환으로『여유당전서(與猶堂全書)』를 간행한 것은 그 일환이었다. 조선학 운동에서 '민족문화'란 민족의 고유성이나 민족성을 의미하기보다는 독립된 민족국가 수립을 위해 선별된 전통을 과거로부터 소환하여 미래의 자산으로 삼는 일종의 기획을 의미했다.

마지막으로, 사회주의 계열의 '민족문화' 비판이 있다. 사회주의자들은 민족주의 우파의 문화주의적 '민족문화'에 대해 일부 지식 계급, 봉건계급이 지배체제를 유지하기 위한 것에 불과하다고 비판했다. 사회주의자들은 위인 선양이나 고적 보전에 대해서 사적 유물론의 방법론에 근거하여 역사를 평가하고 그 계급적 본질을 분석해야 한다고 주장했다. 또한 민족주의 좌파의 조선학 운동에 대해서도 민족적인 것에 대한 강조가 파시즘과 연결될 수 있다는 것을 지적했다.[22] 이러한 지적은 타당한 측면이 있었다. 조선학 운동에서 주장했던 '조선색'이나 '조선소' 같은 요소들은 일제가 문화예술에서 권장했던 '조선적인 것'에 대한 발견과 추구라는 측면과 맞닿아 있었던 것이다.[23] 곧 일본 제국의 한 지방으로서의 조선, 그리고 제

.......

22 서강백,「파시즘의 찬양과 조선형적 파시즘」,『조선중앙일보』, 1936. 2. 19; 이지원, 위의 책, p.353.
23 예컨대 일제는 영화에서 조선색이 발현되는 '조선적인 것'으로 조선의 자연과 조선의 기물, 그리고 조선의 여인을 꼽고 있다. 이화진,『조선영화-소리의 도입에서 친일영화까지』, 책세상, 2005 참조.

국을 이루는 여러 민족의 특수성을 제국의 보편성 속에서 조화시킨 다는 차원에서 '민족문화'를 선양하는 것과 독립된 민족국가를 지향하는 차원에서 '민족문화'를 추구하는 것은 분명 다른 것이었으나 '민족문화'라는 같은 용어를 사용함으로써 구별되기 어려운 면이 있었다. 전자라면 민족과 국가는 모순관계에 놓이지 않기 때문에 조선의 '민족문화'라는 개념은 일본 제국의 문화 속에서 포용될 수 있는 것이었다. 반면 후자는 민족과 국가가 모순적 대립관계에 놓여 있기 때문에 '민족문화'라는 개념 역시 일본 파시즘 체제 아래에서 수용되기 어려운 것이었다. 기본적으로 민족과 민족주의를 자본주의적 반동사상으로 간주하여 궁극적으로는 부정되어야 할 것으로 보는 사회주의자들은 '민족문화' 역시 반동적 복고주의로 보았다. 그러나 백남운, 이청원, 홍기문 등 일부 마르크시스트 학자들은 무조건적으로 '민족'과 '민족문화'를 배격하는 것은 조선의 현실에 맞지 않다고 보고, 민족협동전선의 입장에서 민족주의 좌파와 연대하고 사적 유물론의 방법론에 입각하여 역사와 문화에 관심을 기울였다.

이처럼 식민지 시기에 '민족문화'는 정치적 입장에 따라 상이한 전략을 가진 담론들이 펼쳐진 문제적 개념이었다. 개념의 분단은 국토의 분단 훨씬 이전에 그 단초를 마련하고 있었다. 그러나 민족협동전선의 예에서 보이듯이 연대의 가능성이 없지 않았다는 점에서 식민지라는 분단의 전사(前史)는 역설적으로 또 다른 역사의 유산이 된다는 점을 기억해야 할 것이다.

3. 해방 후~1960년대 '민족문화' 개념의 분단

해방은 한국인들에게 자주적이고 근대적인 민족 국가가 곧 건설되리라는 희망을 안겨 주었으나 그것이 불완전한 반쪽짜리로 현실화되는 데에는 3년이라는 시간이 걸렸다. 그 시간 동안 조선 사회는 어떠한 국가를 건설할 것인가를 둘러싼 각계각층의 경쟁과 열망으로 들끓었다. 이 시기 최대의 과제는 민주적 국가 건설과 함께 친일 잔재의 청산, 봉건 잔재의 일소를 포함하여 민족을 통합시킬 수 있는 '민족문화'의 재건이었다. 이 시기 어느 정당, 어느 조직을 막론하고 그 정강이나 정책에 '민족문화'에 대한 관심을 표현하지 않은 곳이 없을 정도였다.[24] 그런데 이 시기 '민족문화' 담론에서 공통적으로 눈에 띄는 것은 '민족문화'를 건설하자는 주장을 일종의 문화 운동으로 이해하는 가운데 국수주의의 배격을 강조하고 있다는 점이다. 이는 일제하에서 단군과 위인 선양을 중심으로 국수를 강조하면서도 문명화에 강조점을 둔 문화주의적 '민족문화' 개념을 주장했던 논자들이 자치론, 참정권론을 펴다가 급기야 친일화되고 말았기 때문에 해방 공간에서 발언권을 얻기 어려웠고, 따라서 이를 비판하던 민족주의 좌파의 논의를 이어받은 신민족주의 계열과 사회주의 계열이 담론을 주도했기 때문이었다.

해방 후 새로운 민족 국가를 건설해야 하는 당면 과제 속에서 신민족주의자와 사회주의자들의 '민족문화' 담론은 당연히 '민족문

.......

24 「민족문화에 대하야」, 『독립신보』, 1946. 11. 21; 한상도, 「해방정국기 민족문화 재건 논의의 내용과 성격」, p.148.

화'를 어떻게 건설할 것인가 하는 전략적 방법론을 의미했다. 우선 안재홍, 손진태, 이인영이 주도하는 신민족주의는 '민족문화'를 미래지향적이고 발전적으로 만들어 나가야 한다고 전제하면서, 민족사의 특수성과 함께 세계사의 보편성을 강조했다. 또한 '민족문화'를 귀족문화에 대비되는 민중의 문화라고 정의함으로써 '민족문화'가 세계성과 함께 민중성을 동시에 가져야 한다고 주장했다. 이는 자칫 폐쇄적인 논의가 되기 쉬운 '민족문화' 담론을 극복할 수 있는 단초를 열었다는 의의를 지니고 있다. 그러나 동시에 신민족주의는 '민족문화'를 초시대적, 초계급적 가치를 가진 불멸의 것이라고 주장하는 관념주의적, 추상주의적 측면도 갖고 있었다.[25] 정치적으로는 좀 더 오른편에 위치한 한국독립당 인사들도 '민족문화'에 대해 신민족주의의 입장을 따르고 있다는 것을 공식적으로 천명했다. 곧 한 민족의 고유문화는 그 민족의 생존상 가장 필요한 조건이며, 계기적이고 지속적인 보존과 전승만이 '민족문화'의 성립 조건이 된다는 것이다.[26] 또한 민족주의 우파들은 전통문화의 계승과 복원에 중점을 두고 '민족문화'를 사고했다. 심지어 미군정청에도 번역과가 설치되어 고전문화의 부흥과 계승을 표방했다. 이들에게 '민족문화'란 고전을 옹호하고 가치 있는 전통을 계승하며 그것을 한 차원 높은 단계로 발전시킴으로써 달성할 수 있는 것이었다.

한편 일제 시기 '민족문화' 담론에 대해 비판 위주의 논리를 펼치던 사회주의자들이 해방 후에는 적극적으로 '민족문화'의 건설을

.......

25 김용준, 「민족문화문제」, 『신천지』 2(1), 1947. 1. pp.130-131.
26 한상도, 「해방정국기 민족문화 재건 논의의 내용과 성격」, pp.132-133.

주장하고 있다는 점은 눈여겨볼 만하다. 원래 사회주의 이론의 입장에서 보면 민족과 민족주의의 고취는 부르주아적 반동사상으로 치부될 수 있는 것이었다. 그러나 민족해방이라는 조선의 당면 과제를 생각할 때 무조건적인 배격보다는 민족주의자들과 협동전선을 펴나가는 가운데 전략적 차원에서 '민족문화'를 바라볼 필요가 있었다. 민주적＝사회주의적 체제를 지향하는 민족국가 건설이 시급하다는 판단 아래 '민족문화'를 더욱 적극적으로 사고하기 시작한 것이다. 또한 이 시기 주요 사회주의자들은 현 단계가 프롤레타리아혁명 단계가 아니라 부르주아민주주의혁명 단계라는 것에 동의하고 '민족문화' 담론이 인민을 향한 문화 운동, 대중 운동이 되어야 한다고 주장했다.[27] 그들이 추구하는 문화는 사회주의 혹은 프롤레타리아적인 문화, 반자본주의적 계급적 문화가 아니라 "근로 인민대중의 이익에 봉사하는 반제국주의적 반봉건주의적 민주주의적 민족문화"라는 것이다. 이들에게 '민족문화'란 민족주의 문화가 아니었음은 자명한 것이다.[28]

이들은 '민족문화'란 국수적인 것의 수호를 통해서가 아니라 오히려 외국 문화를 분별 있게 받아들임으로써 만들어지는 것이며, 그럴 때만이 세계 문화에 기여할 수 있다고 주장했다. "국수주의의 이름으로 외래사상, 외래문화를 배척하는 문화적 배외주의, 문화적 쇄국주의는 민족문화 자체를 퇴보시킨다."는 비판은[29] 일제 시기 문

.......

27 김남천, 「민족문화 건설의 태세정비: 해방후 문화계의 동향」, 『신천지』 1(7), 1946, pp.134-137.
28 조선공산당 중앙위원회, 「조선 민족문화 건설의 노선(잠정안)」, 『신문학』 1(1), 1946, pp.101-103.

화주의의 유산을 겨냥한 주장이었다. 또한 과거 부르주아 민족주의자들의 민족문화론이 "민족문화의 영원불변성을 주장하는 파쇼적인 것"이라는 비판은 일제 시기 민족주의 좌파의 민족문화론을 염두에 둔 것이었다.[30] 결국 사회주의자들에게 민족주의는 우파와 좌파를 막론하고 파시즘에 경도되기 쉬운 국수적 경향을 띠는 것으로 비판되어야 할 것이었다. 이러한 맥락에서 사회주의 계열 논자들의 '민족문화'는 어디까지나 봉건 잔재 및 식민 잔재와의 투쟁과 함께 문화의 과학성과 세계성을 자각하는 가운데 이루어지는 것이었다.[31] 세계 문화의 전통 속에 들어 있는 자국 문화의 특수성을 이해하고 선진 문화국의 수준을 따라갈 현실적 조건들을 마련해야 한다는 주장은 이러한 맥락에서였다.[32] 곧 사회주의자에게 '민족문화'란 부르주아 '민족문화'가 아니라 무산계급의 '민족문화', 진보적 민주주의적 '민족문화'였다.

해방 공간의 북한 지역에서도 김일성의 '민족문화'에 대한 언설과 지침은 다른 사회주의자들과 크게 다르지 않았다. 자주독립국가의 건설을 위해서는 경제 건설과 함께 '민족문화'의 발전에 주의를 기울여야 한다는 것이다. "우리의 고유한 민족문화유산 가운데에서 낡고 뒤떨어진 것은 과감히 버리고 진보적이며 인민적인 것은 적극 찾아내어 살려야 한다."[33]는 주장은 이 시기 사회주의자들의 계급적

.......
29 김영건, 「외국문화의 섭취와 민족문화」, 『신천지』 1(7), 1946, pp.54-55.
30 한효, 「민족문화의 본질」, 『인민』 1, 1945, pp.10-11.
31 임화, 「문화에 있어서 봉건적 잔재와의 투쟁임무」, 『신문예』 1(1), 1945, pp.4-6.
32 박치우, 「민족문화 건설과 세계관」, 『신천지』 1(5), 1946, pp.6-13.
33 「혁명군대의 참다운 문예전사가 되라」, 『김일성저작집 3』, 1947, pp.260-261.

문화관과 유사하다. 또한 "고유한 민족문화유산을 계승 발전시킴에
있어 협애한 민족적 울타리 안에 머물러 있어선 안되며 외국의 선
진 문화도 우리 현실에 맞게 섭취할줄 알아야 한다."[34]는 주장 역시
'민족문화'의 개방성과 유연성을 강조하는 것이었다. 따라서 북한
의 '민족문화' 개념이 처음부터 '반외세의 사회주의 민족문화' 건설
을 표방했다는 기존 연구는 재고될 필요가 있다.[35] 물론 여기서 받
아들이자는 외국의 선진 문화란 주로 소련의 그것을 의미하는 것이
지 자본주의의 첨병인 미국 문화를 의미하지는 않는다는 것은 당연
한 일일 것이다. 조선과 소련 문화의 교류를 위해 1945년 11월 발
족한 조소문화협회에서는 조선의 '민족문화'를 창립하기 위해서는
소련 문화를 적극적으로 연구, 섭취해야 한다는 주장이 제기되었
다.[36] 이처럼 이 시기 북한 지역의 '민족문화' 개념은 세계 문화와의
상호 작용을 강조함으로써 정립되기 시작했다.

또한 북한 지역에서는 '민족문화'를 민족문화유산과 민족문화예
술로 구분해서 사용하기 시작했으며,[37] 이러한 구분은 이후에도 계
속되어 때로는 '민족문화'와 혼용되면서 지금까지도 유효한 개념으
로 자리 잡았다. 또한 '민족문화예술'은 '민족문학예술'과 혼용되기

.......

34 「문학예술을 발전시키며 군중문화사업을 활발히 전개할 데 대하여」, 『김일성저작집 3』,
 1947, p.438.
35 전영선, 『북한 민족문화 정책의 이론과 현장』, p.17.
36 강인구, 「1948년 평양 소련문화원의 설립과 소련의 조소문화교류 활동」, 『한국사연구』
 90, 한국사연구회, 1995, pp.414-415; 임유경, 「조소문화협회의 출판·번역 및 소련방
 문 사업 연구 – 해방기 북조선의 문화·정치적 국가기획에 대한 문제제기적 검토」, 『대동
 문화연구』 66, 성균관대학교 대동문화연구원, 2009, p.484; 유기현, 「쏘련을 향하여 배우
 라 – 1945~48년 조소문화협회의 조직과 활동」, 『대동문화연구』 98, 2017.
37 「혁명군대의 참다운 문예전사가 되라」, pp.260-261.

도 한다. 민족문화유산은 과거의 유무형 문화(재)를 지칭하는 개념으로, 민족문화예술 혹은 민족문학예술은 현재, 그리고 미래에 창조해야 할 예술작품을 의미하는 개념으로 정식화되었다. 곧 민족문화유산을 잘 계승/보존하여 새로운 민족문화예술을 창조/건설하는 것이 '민족문화'가 나아가야 할 기본 방향이며, 뛰어난 민족문화예술은 시간이 지나면 결국 위대한 민족문화유산이 된다는 것이다. 김일성은 특히 "민족문화를 부흥 발전시키는 데에서 과거의 문화유산을 옳게 계승하는 것이 중요하다."[38]고 거듭 강조했는데, 이는 북한에서 '민족문화' 개념이 '전통'의 개념 규정과 밀접한 관련이 있다는 것을 시사한다. 이는 이후 북한의 문화예술과 '민족문화' 개념 형성에서 결정적인 역할을 하게 된다.

그렇다고 하더라도 해방 공간에서 좌우익의 '민족문화'에 대한 개념은 실은 그 차이가 그리 큰 것은 아니었다. 양자가 모두 친일 잔재 청산과 반봉건적 근대 문화 건설, 그리고 국수주의 배격과 세계 문화의 수용과 같은 열린 문화를 지향했다는 점에서는 유사성이 많았다. 그러나 정치적 노선에 따라 자기 정체성을 드러내기에 '민족문화' 개념은 더없이 유용한 도구였으므로 서로가 차별성을 높이는 방향으로 자신의 입장을 드러냈다. 우익은 전통의 계승에 좀 더 초점을 맞추었고 좌익은 세계적 보편성에 좀 더 강조점을 두었다. 그런데 재미있는 것은 이러한 담론의 내용과 달리 실제로는 정반대의 현상이 벌어졌다는 사실이다. 남북 분단의 길로 들어선 1948년에 이미 남한에서는 「춘희」, 「파우스트」 같은 번안극이 공연된 데

.......
38 「홍명희와 한 담화」, 『김일성저작집 4』, 1948, p.312.

비하여 북한에서는 「견우직녀」, 「춘향」 같은 전통적 이야기가 주로 극화되었다는 사실은[39] '민족문화'에 대한 남북의 해석이 달랐음을 보여 준다. 미군정의 영향으로 서구 문화가 쏟아져 들어온 상황의 반작용으로 전통을 강조하는 방향으로 나아간 남한의 사정과, 보편성을 무기로 한 세계주의적 민족문화론을 주장했으나 실제로는 전통 속에서 '민족문화'의 모습을 찾고 있었던 북한의 사정은 담론과 현실이 반드시 일치하지는 않으며 또한 남북의 내부에서도 다양한 견해와 주장이 존재했음을 짐작케 해 준다.

남북 단독 정부가 각각 수립되자 '민족문화' 개념은 급격하게 '국민문화'의 의미로 전화되어 갔다. 남북 모두 정부 출범과 함께 상대를 의식하고 부정하면서 자신의 정당성을 드러내는 강력한 국가 통합 이데올로기가 필요했기 때문이다. 우선 남한에서 눈에 띄는 변화는 이승만이 내세운 일민주의가 국가의 이념으로 제시되었다는 점이다.[40] 같은 혈통과 운명을 가진 민족 통합의 이념이 되고자 했던 일민주의는 해방 정국에서의 탈국수주의적 민족문화론으로부터 혈연 중심의 종족적 민족주의로 회귀한 것이었다. 더구나 일민주의가 표방한 사회상은 공산주의에 반대하는 자유민주주의 사회였기 때문에 일민주의는 실상 남한 민족주의와 다름없었다. 일민주의가 기반하고 있는 단일민족론은 학교 교육을 통해 급속하게 퍼져 나갔으며, 이는 일제하 국수적 민족문화론에서 강조했던 단군을 다시 불러내는 결과를 가져왔다. 단군의 '홍익인간'을 일민주의의 기

......

39 최성복, 「평양 남북협상의 인상」, 『신천지』 3(4), 1948, pp.62-71.
40 이승만, 『일민주의 개술』, 일민주의 보급회, 1949, pp.7-8.

원이자 국민 교육의 이념으로 내세운 것은 단일민족론=‘단일한 민족문화’ 담론의 핵심적 이념이었다. 또한 신라의 가치, 특히 화랑도를 계승해야 할 민족의 가치로 높이 평가하고, 고구려나 백제에 대해서는 평가절하하였다. 고구려를 중시하는 북한과 신라를 중시하는 남한이라는 대립 구도가 형성되기 시작한 것이다. ‘민족문화’의 개념이 ‘국민문화’의 개념과 같은 의미로 전화되었다는 것은 분단의 내면화 작업이 초기부터 시작되었다는 것을 의미한다. 곧 일제하에 민족과 국민은 다른 범주였고 일본 제국 국민의 하위에 조선민족이 위치지어졌다면, 분단 이후에는 민족의 하위 범주에 남북한의 국민/인민이 자리매김되었다. 남북이 ‘민족’ 혹은 ‘민족문화’라는 이름을 둘러싸고 경쟁에 돌입하면서 독자적인 국민문화를 만들기 시작한 것이다. “대한국민으로서 독자적이고 전통적인 민족의식, 문화의식을 형성”하기 위해 방대한 국가기구 설립이 주장된 것은 이러한 맥락에서였다.[41] ‘대한국민’으로서의 정체성을 갖기 위해서는 과거와 다르고 북한과도 다른 문화 의식을 가진 ‘민족문화’ 개념이 필요하다는 것이다.

한편 해방 후 북한 지역에서 ‘민족문화’란 우선적으로 일제 잔재 청산과 더불어 민족문화유산을 보존함으로써 과거의 전통과 역사의 정통성을 세우는 일이었다.[42] 해방 직후 국가의 정통성을 확립하기 위해 역사를 가시화하는 조선중앙역사박물관 건립을 가장 먼저 추진한 것은 바로 이러한 맥락에서였다. 남북의 대결 의식이 극단

.......

41 이헌구, 「반공자유세계 문화인대회를 제창한다」, 『신천지』 5(1), 1950, p.315.
42 「민족문화유산을 잘 보존하여야 한다」, 『김일성저작집 5』, 1949, pp.283-285.

적으로 표출되었던 한국전쟁은 '민족문화'를 둘러싸고 체제 경쟁이 본격화되는 계기가 되었다. 전쟁기 북한에서는 '민족문화'가 과거의 유산을 그대로 계승하는 것이 아니라 "새로운 시대가 요구하는 새로운 리듬, 새로운 선율, 새로운 율동을 창조"하여 "인민의 다양하고 풍부한 예술형식에 새로운 내용을 담아야 한다."는 것이 천명되었다.[43] 이 시기 '민족문화'의 방점이 민족문화유산에서 민족문화예술로 옮겨간 것을 알 수 있다. 이로써 '민족문화'를 둘러싼 체제 경쟁은 '민족문화'의 정수를 누가 더 잘 계승하느냐보다는 누가 더 시대에 걸맞은 새로운 문화를 창조하느냐에 대한 경쟁이 되었다.

남한 역시 북한을 의식하면서 '대한국민'으로서의 정체성 확립과 함께 '민족문화' 정책의 중요성을 더욱 강조할 수밖에 없었다. 남한 사회에 반공의 바람이 불고 남한이 본격적인 극우반공국가로 전화되기 시작한 1949년에서 전쟁 전의 시기까지 새로운 '국민문화' 건설은 독자적인 민족의식과 문화의식을 가진 반공적인 것이 되어야 함을 주장하는 논설이 많았다.[44] 전쟁기에 북한의 적극적인 문화정책에 대해 남한 문화계 인사들이 느낀 위기감은 실로 대단했다. 병사의 사기 진작을 위해 학자부터 예술가까지 모두 동원하여 국가적인 대책을 마련해야 한다는 주장이 이어졌다. 이 '국가적인 대책'을 현실화시킨 문화보호법이 전시에 공포된 것은 이러한 이유에서였다. 문화보호법에 따라 학술원과 예술원이 설립되었는데, 이는 '민족문화'를 '국민문화'로 수립하기 위해서는 문화인들의 정체성

.......

43 「우리 문학예술의 몇 가지 문제에 대하여」, 『김일성저작집 6』, 1951, p.405.
44 이헌구, 「반공자유세계 문화인대회를 제창한다」, pp.312-315.

확립이 국민의 정체성 확립과 직결된 가장 시급한 과제라고 보았기 때문이다.[45]

전쟁이 끝나자 남북은 각각 체제 정비에 나섰다. 이 시기 남한에서의 '민족문화' 담론은 대한민국이라는 국가의 정체성을 찾아 나가고자 하는 재건 담론과 맥락을 같이했다. 곧 '민족문화' 개념은 '민족문화'를 만들어 나가는 과정의 개념이었고, 이는 '민족문화' 담론이 왜 항상 '민족문화'를 어떻게 재건할 것인가 하는 전략적 논의가 되는지를 다시 한 번 보여 준다. '민족문화' 재건 논의 중에서 가장 많은 빈도수를 차지한 것은 고유문화와 외래문화와의 관계 설정에 관한 것이었다. 서구 문화, 그 중에서도 미국 대중문화가 물밀듯이 밀려 들어오는 상황에서 지식인들은 '민족문화'의 위기 속에 이를 어떻게 만들어 나가야 할 것인가 하는 실천 방략을 모색했다. 전통에 기반한 고유문화를 재건한 후에 외래문화를 수용해야 한다는 견해는 이러한 위기감에서 출발한 것이었다.[46] 문화의 재건이 곧 국민정신의 재건이라고 규정하면서, '민족문화'를 수호하기 위해서는 전통의 계승을 우선으로 하면서 외래문화를 비판적으로 받아들여야 한다고 주장했다. 이 견해에 따르면 '민족문화'란 곧 전통을 의미했다. '민족문화'에 대한 가장 소극적이고 정태적인 파악이라고 할 수 있다. 한편 '민족문화'의 개념을 민족주의나 국가주의의 범주에서 사고하는 것에서 벗어나 세계와 인류라는 보편적 틀에서 사유할 것을 주장하는 견해도 있었다. 이러한 견해에 따르면 기존의 '민족

........

45 이하나, 「1950년대 '민족문화' 담론과 '우수영화'」, p.397.
46 정등운, 「한국문화재건책」, 『신천지』 9(5), 1954, pp.12-18.

문화'는 민족의 특수성만 있고 세계적 보편성을 못 가진 문화였으며, 따라서 앞으로의 '민족문화' 재건은 세계성과 인류성을 가진 문화 창조가 되어야 했다.[47] '민족문화'란 단순히 과거의 문화인 것이 아니라 현재적 의의를 가진 문화라는 것이다.

이 시기에는 '민족문화' 개념이 고정불변의 것이 아니라 가변적이고 유동적인 것임을 강조하는 논의들이 많았다. '민족문화'란 역사적이고 가변적인 화합물로 인근 제국과의 문화 교류에서 어우러진 것이며, 한 문화가 처음 수입될 때에는 무질서하더라도 약간의 시일을 경과하는 동안에 스스로 정비되어 새로운 특유한 문화로 재창조된다는 것이다. "문화란 장강과 같아서 맨처음 근원이야 순수하고 고유한 것이 있지만 굽이쳐 흘러내려가는 도중에 수많은 교류와 작용을 거쳐 흐름의 특질과 양상을 형성하는 것"[48]이라는 정의는 이 시기 '민족문화' 개념을 함축적으로 보여 준다. 당시 대세를 이룬 미국 문화에 대해서도 "인류 발전의 지도 이념인 아메리카니즘이 이미 우리 사회의 중추가 되었다."고 진단하면서 천편일률적인 수입이 아닌 우리식의 독특한 모델을 창안해야 한다고 주장했다.[49] 요컨대 1950년대 남한에서의 '민족문화'란 다분히 북한과의 경쟁 속에 국가의 정체성을 이루는 '국민문화'의 의미를 가지면서, 민족주의문화에 대한 반성과 비판 속에서 외래문화를 적절히 수용하면서 세계 문화에로 나아가는 문화를 의미했다. 또한 이는 '민족문화'가 민족주의문화로 회귀하는 1960년대와 뚜렷이 구별되는 것

.......

47 정등운, 「한국문화재건책」, 『신천지』 9(5), 1954, pp.12-18.
48 양주동, 「한국문화의 낡은 것과 새 것」, 『민족문화』 3(12), 1958, pp.10-11.
49 정태진, 「'아메리카니즘'의 수입과 우리의 반성」, 『민족문화』 4(11), 1959, pp.20-24.

으로, 보다 열린 가능성을 가지고 있었던 1950년대의 사회 분위기를 반영하는 것이기도 했다.

한국전쟁으로 큰 타격을 입은 북한 사회는 전쟁 실패와 경제 위기의 책임을 정적에게로 돌림으로써 권력 투쟁에서 승리한 김일성 독주하에 본격적인 사회주의 건설에 박차를 가하게 되었다. 김일성은 자신이 전쟁의 명분으로 삼은 '조국해방'이 실패로 돌아가고 국토와 인명에 엄청난 손실을 입은 책임에서 벗어나 강력한 지도자로서의 위상을 굳히기 위한 하나의 방편으로 '민족문화'를 이용했다. 1950년대 북한의 민족문화론이 유난히 비판의 외양을 띠고 있는 것은 이 때문이었다. 곧 '민족문화'에 대한 태도에서 복고주의와 민족허무주의를 경계하자는 비판은 다분히 의도적인 측면이 있는 것으로 보인다. 이 시기 투쟁의 대상을 무엇으로 어떻게 설정하는가는 무엇보다 중요한 문제였는데, 옛것을 덮어놓고 되살리려는 복고주의적 경향과 그것을 무조건 평가절하하는 민족허무주의적 경향을 사회주의 문화건설 과정에서 투쟁의 대상으로 설정한 것이다.[50] 이는 해방 후 누구보다 활발히 '민족문화' 담론을 펼쳤고 북한 정권 수립 후에도 문화예술계의 헤게모니를 잡고 있었던 김남천, 임화 등 남한 출신의 문화예술인에 대한 전후의 숙청 작업과 무관하지 않은 것으로 보인다. 김일성이 권력 투쟁에서 승리한 1950년대 중반 이후 '전통'에 대한 해석이 변화하면서 '민족문화' 개념에도 영향을 주기 시작했다. 곧 항일무장투쟁에서 정통성을 찾던 기존의 개념에서 김일성 1인 중심의 혁명 전통으로 옮겨 가면서 상

........

50 「문학예술을 더욱 발전시키기 위하여」, 『김일성저작집 9』, 1954, pp.64-65.

대적으로 '민족' 논의가 약화되고 김일성의 가계(家系)를 중심으로 한 혁명 경험이 '전통'을 대체하기 시작한 것이다. 이 무렵 주체사상이 제기되면서 종래의 마르크스레닌주의와 다른 독자적인 전통이 모색된 것도 이러한 맥락이었다. 이후 북한의 '민족문화'는 새로운 혁명 전통을 계승하면서 인민성과 계급성을 충족시키는 '사회주의적 민족문화'의 의미로 정식화되기 시작했다.[51] 1957년에 출판된 『대중정치용어사전』에서 '민족문화'는 "각 민족의 생활 양식, 사상, 풍습, 민족어 등등에 따라 그 민족 고유한 특징을 가지고 있다. 즉 그 민족이 좋아하며 사랑하며 소중히하는 고유한 민족적 형식을 가진다. (중략) 사회주의는 이러한 민족적 특징을 말살하지 않을 뿐만 아니라 오히려 발전시킨다. 따라서 그 문화는 내용에 있어서는 사회주의적이나 형식은 민족적 특징을 띤다."고 정의되었다. 곧 '민족문화'의 개념이 "민족적 형식에 사회주의적 내용을 가진 문화"로 공식화된 것으로,[52] 이로써 '민족문화' 개념의 분단은 명확해졌다고 할 수 있다.

4·19와 5·16으로 시작된 남한의 1960년대는 '민족문화' 개념과 담론 면에서 큰 변화가 있던 시기였다. 특히 반공을 국시로 내세우고 1950년대적인 구습과 구태와의 결별을 선언한 박정희 정권이 들어서자 '민족문화' 논의는 급속하게 전통을 강조하는 논의로 변화되어 갔다. 1950년대에 '민족문화'란 외래문화를 수용함으로써 세계 문화의 수준에 도달해야 하는 문화였는데, 1960년대가 되자

.......

51 「문화선전사업을 개선 강화하는 데서 나서는 몇 가지 문제에 대하여」, 『김일성저작집 10』, 1956, pp.104-107.

52 김상현 외 편, 『대중정치용어사전』, 조선로동당출판사, 1957, p.115.

민족문화론에서 서구 문화의 수용 문제를 비판적으로 다루는 논설들이 쏟아지기 시작했다. 외국 문화의 무분별한 수입으로 인해 '민족'이나 '민족문화'를 고루하게 보는 시각이 많다면서 자기의식을 확립한 상태에서 전통문화에 대한 깊은 이해와 진지한 노력을 해야한다고 주장하는 것이다.[53] 이러한 전통에 대한 강조는 급기야 '민족문화'와 민족성의 관련성에 대한 논의로 전화되고, 이는 다시 민족정신에 대한 강조로 이어진다. 이 시기 '민족문화' 담론의 특징은 이렇게 강화된 민족주의가 근대화 논리와 결합된다는 것이었다. 말하자면 '민족문화'란 전통을 중시하는 민족주의와 북한과 대적하기 위한 반공적 문화, 그러면서도 근대화라는 국가의 지향에 부합하는 문화를 뜻했다. 박정희 정권의 입장에서는 민족주의가 두 가지와 대결하는 것을 의미했다. 하나는 '민족'과 '민족문화'를 전유함으로써 북한과의 정통성 경쟁에서 승리하고자 하는 것이고, 다른 하나는 박정희 정권이 내세운 민족주의를 반민족적이라고 규정하는 저항세력과의 대결에서 이김으로써 '민족'과 '민족문화'의 주도권을 되찾아 오려는 것이었다.[54] 이러한 이중의 경쟁이야말로 1960년대 '민족문화' 개념의 정체성을 규정하는 것이었다.

근대화와 문화 논리의 결합은 박정희 집권 초기부터 나타났으나 이것이 이 시기만의 고유한 창작품은 아니었다. 이미 1950년대 후반부터 문화재관리국의 설치나 문화재보호법의 제정이 논의되어 왔는데, 1961년과 1962년의 이 조치들은 자유당 정권과 민주당

.......

53 홍이섭, 「서구사상에 감염된 민족문화」, 『신사조』 1(5), 1962, pp.38-46.
54 이하나, 「유신체제기 '민족문화' 담론의 변화와 갈등」, p.43.

정권의 문화 정책에서도 찾아볼 수 있는 구상이었다.[55] 경제 개발, 국토 개발의 과정에서 자칫 훼손되기 쉬운 문화재를 보호하는 것은 '민족문화'의 유산을 보존하는 기본적이고 가장 중요한 일로 평가되어, 1960년대 중반까지 '민족문화'는 주로 문화재 보존의 측면에서 다루어졌다.[56] 또한 구시대적인 구태문화, 예컨대 일본 문화에 대한 경도 등도 경계해야 할 일이었다. 여기서 주목할 것은 해방 후까지만 해도 '친일잔재의 청산', '봉건잔재의 일소' 등으로 표현되던 것들이 1950년대와 1960년대를 거치면서 왜색문화 배척, 민족문화의 현대화 등의 용어로 전환되었다는 것이다.[57] 친일 청산을 하지 못한 현실에 대한 직접적 비판을 피하고 근대화 논리와 문화 논리를 결합시키고자 하는 의도가 이러한 용어에서도 엿보인다. 말하자면 이 시기의 '민족문화' 개념은 '민족성' 자체를 근원적으로 검토하는 전면적인 기획으로 '민족문화' 개념을 총체적으로 재규정하려는 과정에서 형성되었으며, 이는 한층 강화된 민족주의와 강력한 근대화 드라이브의 결합 속에서 규정되었다.

북한은 남한의 4·19를 대대적으로 보도하면서 남한을 같은 '민족'으로서 주목했지만, 이후의 '민족문화' 논의는 김일성 중심의 혁명 전통에 부합하는 '민족문화'를 발굴하고 문화예술 분야에서 사대주의와 교조주의를 이겨내야 한다는 주장이 주를 이룬다. 1964

........

55　김원태, 「자유당의 문화정책」, 『민족문화』 4(11), 1959, pp.34-35; 주요한, 「민주당의 문화정책」, 『민족문화』 4(11), 1959, pp.36-37.

56　이병도, 「민족문화의 보호와 그 육성책」, 『국회보』 44, 1965, pp.84-88; 이철범, 「문화재는 그 민족의 얼이다」, 『국회보』 60, 1966, pp.57-61.

57　홍시중, 「민족문화의 재발견」, 『정경연구』 2(1), 1966, pp.40-46.

년 김일성종합대학을 졸업하고 정치 무대에 등장한 김정일은 이후 최고 지도자에 오르기 전까지 문화예술을 담당하며 직접 현지 지도를 실시했다. 이 과정에서 김정일은 민족문화유산이 유적과 유물에만 국한된 것이 아니라 역사 이야기와 전설 등 무형의 것들도 귀중한 '민족문화'의 유산이라고 강조했다.[58] 또한 주체사상이 전면화된 1967년 이후에는 혁명적 문화예술을 우경화시키는 봉건유교 사상, 자본주의 사상, 사대주의, 교조주의 등을 배격할 것을 강조하고, 김일성의 항일혁명투쟁 전통을 선양하지 않고 카프의 전통을 내세우는 것은 '민족문화'의 유산을 계승함에 있어서 당의 노선과 원칙을 어긴 복고주의와 민족허무주의라고 강하게 주장했다.[59] 이는 김정일이 '민족문화'의 전통을 다른 항일운동으로부터 단절시키고 오직 김일성의 항일혁명투쟁만을 '전통'의 반열에 올려놓음으로써 후계자로서의 입지를 다지려는 의도로 보인다. 결국 김정일의 부상과 함께 북한의 '민족문화' 개념은 이전과 비교해 매우 협애해지며, 남한의 그것과도 개념상으로 완전히 결별하게 되었다.

4. 1970~1980년대 '민족문화' 개념의 분화와 심화

1967년과 1968년은 북한과 남한에서 자신의 체제를 고착화하

.......

58 「력사 유적과 유물 보존사업에 대한 당적 지도를 강화할 데 대하여」, 『김정일선집 1』, 1964, p.35.
59 「4.15 문학창작단을 내올 데 대하여」, 『김정일선집 1』, 1967, pp.241-242; 김하명, 「민족문화유산 계승과 사회주의적 애국주의 교양」, 『로동신문』, 1967. 1. 19.

는 데에 중요한 계기가 된 해로 문화 면에서도 중대한 변화가 있었다. 1967년에 북한은 주체사상을 문예정책의 전면에 위치시켰으며, 1968년에 남한은 문화부와 공보부를 통합한 문화공보부를 출범시켜 국가주의 문화정책을 본격화했다. 우선 남한에서는 '민족문화'의 중흥과 국민의식 육성을 같은 맥락에서 파악하고, '민족문화'를 정부가 적극적으로 육성해야 하는 국가프로젝트로 자리매김했다. 1950년대 지식인들의 다양한 논의로 구성되었던 '민족문화' 담론이 1960년대가 되면서 국가 중심의 담론으로 중심축이 이동하고, 1960년대 후반~1970년대 초에 이르러서는 정부가 주도하는 민족문화육성론으로 귀결된 것은 이러한 맥락에서였다. 이는 근대화의 성과에 대한 자신감, 경제 일변도의 근대화 정책에 대한 반성과 함께 서구 문화의 범람으로 '민족문화'가 위기에 처해 있다는 인식 속에서 나온 것이었다. 곧 경제개발계획이 가시적인 성과를 거두자 이제 물질적 근대화뿐만 아니라 정신적 근대화로까지 정책의 범위를 확대하고, 근대화에 가려진 문화 부문에 대한 관심을 환기시키기 위해 근대 문화로서의 '민족문화' 육성을 제기하게 된 것이었다.[60]

그런데 민족문화육성론이 제기된 배경에는 이 외에도 두 가지 요인이 더 있었다. 첫째, 이는 민족주의와 관련해 수세에 몰린 정권이 위기를 타개하기 위해 '민족'과 '민족문화'를 전유하려는 의도 속에서 나온 것이었다. 민족적 민족주의를 내세운 정권이 저항적 학생, 지식인들에 의해 '반민족적'이라고 공격을 당하자 정권은 민

.......

60 홍종철, 「경제개발과 문화공보정책」, 『국회보』 85, 1968, p.7.

족주의라는 국가 정체성을 증명하고 '민족'이라는 어젠다를 되찾을 필요가 있었던 것이다. 저항적 학생, 지식인들이 주장하는 '민족'과 차별화하기 위해 '자유'의 개념을 배제한 '민족'을 내세움으로써 민족문화육성론에서 주장하는 '민족문화'는 전체주의적 성격을 띨 수밖에 없었다. 자유로운 개인의 집합으로서의 '민족'이 아닌 혈통과 문화의 동질성에 기반한 배타적 공동체로서의 '민족'을 주장하면서 '민족문화' 역시 관념화 추상화되는 경향을 초래했다.[61] 둘째, 1960년대 역사학계와 국문학계 등에서 제기된 조선 후기 역사상에 대한 전향적 해석이 민족문화육성론의 배경이 되었다. 조선 후기에 자본주의의 맹아가 싹트고 실학 등의 학문이 꽃피었으며 한글을 중심으로 한 평민 문화가 발전했다는 역동적인 역사상은 이전까지의 우리 역사에 대한 부정적 인식을 완전히 역전시켰고 '민족문화'에 대한 관심을 높이는 계기가 되었다. 저항적 학생과 지식인들 역시 이러한 긍정적 역사상에 크게 고무되었는데, 결국 정부와 반정부 양측은 모두 우리 역사와 문화에 대한 재인식을 통해 긍정적인 역사관과 '민족문화'라는 화두를 공유하게 되었다. 이는 똑같은 '민족문화'라는 개념을 사용하면서도 그 목표와 실천 전략에 대해서는 양측이 정반대의 입장에 서게 된 이유가 된다.

1968~1971년의 시기에는 '민족문화'의 방향을 정립하기 위한 담론적 재구성이 활발히 일어났다. 문공부는 1969년과 1971년에 대대적인 문화예술세미나를 열어 각계의 문화인, 지식인들을 참석하게 한 후 정부의 문화 정책을 홍보했는데, 이는 1972년 유신체제

.......

61 이하나, 「유신체제기 '민족문화' 담론의 변화와 갈등」, pp.45-46.

로의 이행과 1973년 문예중흥5개년계획 실시에 대한 과정적, 예비적 조치였다.[62] 국가주의적 문화 정책이 가시화되는 이 시기를 거치면서 '민족문화'를 둘러싸고 전통문화와 외래문화의 관계 설정에 대한 시각이 뚜렷하게 변화했다. 1950년대에는 전통에 기반하면서도 외래문화를 잘 수용해야 한다는 것이 주를 이루었다면, 1960년대에는 외래문화의 수용은 전통문화의 재정립 위에 행해져야 한다는 식으로 변화되었고, 1960년대 말~1970년대 초가 되면 외래문화 수용에 대한 좀 더 보수적인 시각으로 바뀌게 된다. '민족주체성'의 강조와 함께 '한국적인' 문화에 대한 추구, 곧 내셔널리즘의 강화가 이러한 보수성을 불러온 것이다.[63]

이 시기에는 '민족문화' 개념과 연관된 다른 개념들에도 변화가 생긴다. 대표적인 것이 '전통문화' 개념이었다. 정부가 주도하는 '민족문화' 담론에서 '전통문화' 개념의 정립은 두 가지 다른 요인과의 길항관계 속에서 진행되었다. 하나는 남한 내부에서 대학생을 중심으로 탈춤 운동이나 무속에 대한 재조명이 진행되고 있는 것에 대한 대응으로 일어났다. 이 시기 새롭게 제기된 '전통문화'란 반드시 민족 고유의 문화를 가리키는 것이 아니라 외래문화와의 상호작용 속에서 탄생한 문화를 가리킨다는 것이었다. 한자나 유교 문화는 그 대표적인 예로 거론되어 한글전용론에 대한 비판의 근거가 되기도 했다.[64] 그런데 한자와 유교 문화, 그리고 불교 문화 등이 '전통문

........

62 문화공보부, 『문화예술세미나 논집』, 1969; 문화공보부, 『문예중흥의 기본방향』, 1971.
63 김원, 「'한국적인 것'의 전유를 둘러싼 경쟁 - 민족중흥, 내재적 발전 그리고 대중문화의 흔적」, 『사회와 역사』 93, 2012, pp.191-192.
64 한상갑, 「외래문화의 범람과 민족문화의 위기」, 『사상계』 201, 1970, pp.68-70.

화'의 일부라는 인식은 거꾸로 그것들이 우리의 '고유문화'가 아니라는 것을 강조하는 결과를 낳았다. 이때 민족 고유의 문화란 신라 문화를 중심으로 한 고대 문화와 무속 신앙에 근거를 둔 문화를 의미했다. 불교 문화와 유교 문화는 외래문화의 일종으로 어디까지나 지배층의 문화이며, 일반 민중들의 문화는 무속을 중심으로 한 '민속문화'에 녹아 있다는 것이다. 이러한 인식은 '민족문화'에 대한 또 다른 담론, 바로 정부의 민족문화육성론에 대비되는 민족문화운동론의 기반이 되었다. 다른 하나는 바로 북한에서 새롭게 정리된 '민족문화'와 '전통'의 개념이었다. 앞서 살펴본 것처럼 1967년 이른바 '유일체제'를 확립한 북한은 김일성 가계 중심의 항일혁명투쟁을 '민족문화'의 새로운 전통으로 공식화했다. 북한의 이러한 동향은 남한에서 전통의 개념이 성립되는 데에 기여한 측면이 있다. 곧 근대사의 유산은 전통이 아니며 사회주의를 전통이라고 하는 것은 반민족적이며 반문화적이라는 것이다.[65] 북한과의 '민족문화' 경쟁은 체제 유지 논리의 경직화에서 끝난 것이 아니라 문화 논리까지 경직시키며 전통에 대한 더욱 좁은 해석으로 이어지게 했다. 개념의 분단은 단지 분단으로 끝나는 것이 아니라 서로를 배제하고 경쟁함으로써 벌어지는 개념 간의 쟁투를 통해 상호 영향을 주고받으면서 진행된다는 것을 알 수 있다.

1970년대는 한국 사회가 전례 없이 보수화되고 전체주의화된 시기로, 정부의 강압적 논리가 문화계 전체를 지배하고 억압하던 시기이다. 유신체제, '문예중흥5개년계획', 긴급조치9호 등의 선포

........
65 정석홍, 「북한공산주의와 반민족문화 책동」, 『시사』 191, 1979, pp.45-54.

로 이어진 일련의 과정은 대중문화에 대한 대대적인 탄압을 의미했다. 이는 문화에 대한 다양한 해석의 여지를 없애려는 시도이며 개념사의 시각에서 보면 개념의 강제적인 통일을 꾀한 시기이기도 했다. 이는 '민족문화'에서 '전통'의 해석을 더욱 협소하게 하는 결과를 낳았다. 1970년대 후반이 되자 물질문화에 대한 반대급부로 정신문화가 강조되고 '전통문화'의 핵심적 가치로 '충효'의 윤리가 떠올랐다. 박정희는 1971년과 1976년 연설을 통해 문화예술정책의 강조와 함께 민족 주체성을 바탕으로 한 민족문화예술의 창달 및 외래 문물의 선별적 수용을 강조했다. 주체성 있는 문화란 충효의 정신을 오늘날 되새기는 문화를 말했다. 충효는 봉건적 유교 문화의 잔재가 아니라 민족 고유의 조상숭배 사상에서 비롯된 것이라는 주장도 제기되었다. 이미 1969년에 정부는 「가정의례준칙」을 공포하면서 유교 문화를 '전통'이자 '민족문화'로 자리매김했으며, 이를 근대화 논리와 결합한 예를 보여 주었다.[66] 명백히 유교적 윤리와 근대화 논리의 결합인 충효 이데올로기는 정신문화의 강조와 함께 국민의 일치단결을 꾀하는 '국민총화' 이데올로기로 전화되었다.[67] 1978년 정신문화연구원의 설립은 '민족문화'가 '정신문화'와 동일한 개념으로 이해되면서 국가이데올로기화하는 과정을 잘 보여 준다. 또한 이곳에서 펴낸 『한국민족문화대백과사전』은 '민족문화'를 공식적으로 개념 지음으로써 이것이 더 이상 유동적이거나 토론의

.......

66 고원, 「박정희정권 시기 가정의례준칙과 근대화의 변용에 관한 연구」, 『담론 201』 9(3), 2006

67 김대환, 「한국의 국력 – 정신문화와 새 가치관」, 『국민회의보』 13, 통일주체국민회의 사무처, 1976, pp.152-157.

대상이 아니라는 것을 보여 주었으며, 이러한 정의 내리기는 '한국학' 개념의 출발이 국가주의와 관련된 것임을 엿보게 해 준다.[68]

'민족문화'가 '정신문화'로 협소해지고 전통에 대한 보수적 해석이 강화되면서 두 가지 효과가 나타났다. 하나는 '민속문화'를 강조하는 시각에서는 백안시되던 선비문화를 전통적인 고급 문화로 재조명한 것이었다. 다른 하나는 정신문화에 대한 숭상이 물질주의에 대한 비판으로 연결되면서 이것이 자본주의 문화=물질문화=서구문화=외래문화=대중문화라는 논리로 이어진 것이었다. 대중문화 비판의 논리는 정부의 국가주의적 민족문화육성론을 비판하며 제기된 저항적 민족문화론, 곧 민족문화운동론에서도 공유하고 있던 점이었다. 1970년대 민중을 발견하고 인식하면서 제기된 민족문화운동론은 민중사학, 분단사학 등의 학문적 성과에 뒷받침되어 분단시대를 인식하는 현실 타개의 운동론으로 제기된 것이었지만, 소비적 대중문화에 대한 견해는 민족문화육성론과 크게 다르지 않았다. 그러나 같은 '민족문화'라는 용어를 쓰면서도 이에 대한 입장은 양자가 확연히 달랐다. 민족문화육성론이 '전통문화'와 '고급예술문화'를 위한 각종 지원사업으로 등치되면서 '민속문화'의 일부를 제도화하고 '민중문화'를 배제하는 논리였다면, 민족문화운동론은 이러한 논리가 체제 유지 논리에 지나지 않음을 폭로하고 민주화, 인간화를 목표로 하는 분단 극복의 문화운동론으로 제기된 것이었다.[69] 비록 현실 인식과 실천 방략은 달랐지만 민족문화육성론과 민

.......

68 서은주, 「1970년대 '민족문화' 담론과 한국학」, pp.383-386.
69 강만길, 「분단시대의 민족문화」, 『창작과 비평』 45, 1977; 백낙청, 「인간해방과 민족문화운동」, 『창작과 비평』 50, 1978.

족문화운동론은 모두 '민족문화' 개념을 통해 '민족'을 전유하려는 기획이었다. 전자는 북한과의 대결에서 '민족'을 온전히 차지하려고 했으며, 후자는 독재 정권에 대한 저항을 통해 '민족'의 민중성을 복원하여 그 참된 의미를 찾고자 했다.

1966년 평양말을 문화어(표준어)로 정한 북한은 1968년부터는 문화어 보급을 위한 교과서와 사전 등을 편찬하고 방송원들이 반드시 문화어를 쓰도록 교시했다.[70] 이는 서울말을 표준으로 하는 남한을 의식하여 북한만의 '민족문화'를 강조한 것으로, 이후 남북 언어의 이질화가 가속화되었다. 1970년에 김일성이 낸 교시에는 "우리 인민이 창조한 민족문화유산을 무시해선 안된다. 우리 당의 혁명전통은 항일무장투쟁을 통하여 이루어졌지만 우리 민족의 역사는 몇천년 전에 시작되었고 그 기간 동안 창조된 문화유산을 통해 전해지고 있다."고 하여 북한이 '민족문화'의 진정한 수호자임을 강조하고 있다.[71] 이는 1960년대에 김일성 혁명 전통을 전통의 정수(精髓)로 강조했던 것에 대한 일종의 보충 설명이기도 했다. 그러나 민족문화유산을 대하는 태도에 있어서는 여전히 복고주의와 민족허무주의, 봉건유교 사상, 자본주의 사상, 사대주의, 교조주의 등에 대한 신랄한 비판이 행해졌다. 과거 '민족문화'의 중요한 전통 가운데 하나로 높이 평가되었던 실학자들의 사상이나 도서도 '민족문화'의 새로운 전통, 곧 김일성의 혁명 투쟁과 비교하면 높이 평가될 수 없었다. 예컨대『목민심서』의 '애국'이나 '애민'은 사회주의에서 말하

.......

70 「방송사업에서 제기되는 몇 가지 문제에 대하여」,『김정일 선집 1』, 1967, pp.289-290.
71 「민족문화유산 계승에서 나서는 몇 가지 문제에 대하여」,『김일성저작집 25』, 1970, pp.23-25.

는 애국주의나 인민성과는 아무런 관련도 없다고 하면서 노동 계급의 입장에서 '민족문화'를 파악해야 한다고 주장했다.[72] 조선 민족문화예술의 가장 훌륭한 사례로는 1930년대에 김일성이 만들고 1971년에 초연된 혁명 가극 「피바다」가 제시되었다.[73]

사회주의 헌법이 선포된 1972년에 출판된 『문학예술사전』에는 '민족적 특성', '민족허무주의' 등의 표제어와 함께 '민족문화유산'에 대한 항목이 독자적으로 들어 있다. 여기에는 민족문화유산이 계급적 성격을 띠며 인민들에 의하여 창조 발전되어 와서 그들의 생활 감정을 반영하고 민족문화의 발전에 긍정적으로 이바지한 것들이라고 서술되어 있다. 이 사전에는 '민족문화'나 '민족문화예술' 등의 항목은 따로 보이지 않는데, 이는 '민족문화'와 '민족문화유산'을 동일시하는 사고방식의 발로로 보인다. 이것은 앞서 1964년에 김일성이 내놓은 새로운 '민족' 개념의 영향이 아닌가 생각된다. 곧 경제공동체를 중시하는 스탈린식 민족 해석에서 언어와 핏줄이 중심이 되는 종족적 민족 개념으로 전환됨으로써, '민족문화'는 개념적으로 민족문화유산과 더 가까워지게 된 것이다. 이듬해 사회과학출판사에서 나온 『정치사전』에도 '민족'과 '민족어', '민족주의', '민족허무주의' 등의 표제어는 있으나 '민족문화'와 '민족문화예술'이라는 표제어는 없다. 대신 '민족문화유산' 항목에는 "한 민족이 오랜 력사에 걸쳐 이룩하고 후대들에게 남겨놓은 물질적 및 정신적 재부의 총체"라고 정의되어 있으며, "민족문화유산을 전면적으로

.......

72 「작가, 예술인들 속에서 당의 유일사상체계를 철저히 세울 데 대하여」, 『김정일 선집 1』, 1967, pp.279-280.
73 「조선민족문화예술의 꽃밭속에 솟아난 눈부신 아름다운 예술」, 『로동신문』, 1971. 12. 20.

발굴, 수집, 정리하여 당성의 원칙과 력사주의적 원칙에서 진보적
이고 인민적인 것과 뒤떨어지고 반동적인 것을 갈라내어 오늘의 사
회주의 현실에 맞게 비판적으로 계승 발전시켜야 한다."고 되어 있
다. 곧 '민족문화'를 민족문화유산과 동일시하며 그 비판적 계승을
통해 '사회주의적 민족문화'를 이룰 수 있다고 주장하는 것이다. 요
컨대 1970년대는 7·4 남북공동성명을 선포하면서 한걸음 가까워
진 듯 보였던 남북이 각각의 체제 강화를 통해 오히려 양극의 전체
주의로 다가섰던 시기였고, '민족문화'의 개념 역시 각자의 체제를
지지하는 개념으로 재정비된 시기라고 할 수 있다. 그러나 남한이
'민족문화'에 대한 적극적인 정책적 활용과 퇴행적 해석을 통해 보
수화의 길을 걸었고 북한 역시 '민족문화'에 대한 협애한 해석을 바
탕으로 새로운 예술 창작 형식을 계발하는 데에 매진했던 시기라는
점에서 남북한은 서로 닮은꼴이었다고 할 수 있다.

　　한편 남한 내부의 '민족문화' 개념의 분화는 1980년대로 이어
진다. 쿠데타를 통해 집권한 전두환이 유신체제와의 차별성을 보여
주기 위해 선택한 전략은 바로 문화였다. 정당성이 결여된 정권이
민심을 회유하기 위해 단행한 '새문화정책'은 '민족문화' 개념에도
새로운 변화를 가져왔다. 제5공화국 헌법에 규정된 '민족문화의 창
달'은 전두환 정권의 문화 정책을 압축하는 말이었다. 국민 대중을
정권의 편으로 끌어들이기 위해 정권이 선택한 전략은 바로 대중문
화를 적극적으로 활용하는 것이었다. 과거 대중문화의 저속성을 규
탄하고 이를 계도의 대상으로만 여김으로써 '바람직한 민족문화'에
서 배제시키던 논리는 1980년대 초에는 대중문화가 '민족문화 창
달'의 좋은 인자가 될 수 있다는 주장으로 변화한다.[74] 이로써 1970

년대 '민족문화' 담론의 핵심이 '전통문화'에 있었다면, 1980년대에는 '대중문화'가 그 주도권을 갖게 된다. 또한 정권은 탈춤이나 사물놀이 등을 중심으로 대학가에 퍼져 나간 '민속문화'에 대한 관심도 체제 내로 흡수하고자 했다. 대학생들의 문화인 '대중문화'와 '민속문화'를 체제내화한다는 전략은 '국풍81'이라는 관제 축제로 외화되었다. 요란한 매스컴의 관심과 동원된 인파, 막대한 물량으로 요약된 이 행사는 국가가 문화를 주조하는 것의 한계를 명백히 드러내며 실패한 기획으로 끝나고 말았다. 한편 대학생들은 '민족문화'를 저항운동의 자원으로 활용하는 민족문화운동론의 입장에서 과거의 향락적이고 소비적인 축제를 거부하고 대동제라는 이름의 축제를 열었다.[75] 이후에도 정권은 국민 대중을 회유하거나 정치에서 멀어지게 할 목적으로 각종 유화적인 문화 정책을 펴나갔으며, 대중문화의 퇴폐성과 저속성을 의도적으로 활용함으로써 자신들이 내세운 '민족문화'의 이상으로부터 멀어져 갔다. 이로써 '민족문화' 담론의 주도권은 관제 '민족문화'를 비판하고 '진정한 민족문화'를 되찾고자 한 대학생을 포함한 저항운동 진영에게 넘어가게 되었다.[76]

1980년대의 민족문화운동론은 '민중적 민족문화'=민중문화론으로 정식화되었다. 1970년대 후반부터 연구되어 온 민중신학, 민족경제론, 민중교육론, 제3세계론, 종속이론 등의 이론과 대학생들의 야학 운동, 농촌 활동, 마당극 운동 등에서 촉발된 현장성의 결합

·······

74 「문화정책 바탕은 '대중'」, 『동아일보』, 1980. 11. 1.
75 한양명·안태현, 「축제 정치의 두 풍경: 국풍81과 대학대동제」, 『비교민속학』 26, 2004, pp.469-498.
76 이하나, 「1970~80년대 '민족문화' 개념의 분화와 쟁투」, pp.186-191.

은 분단체제, 독재체제라는 현실을 극복하는 민중문화운동의 실천적 자원이 되었다. 과거의 민족문화론을 지배한 '전통문화'나 '민속문화'라는 개념 대신 '민중문화' 개념이 자리를 잡으면서, 이를 둘러싼 이론들, 실천적 전략들, 구체적 실행 방안들이 쏟아져 나왔다. '민중문화'를 둘러싼 개념의 쟁투도 다양한 층위에서 벌어졌다. 우선 민중문화론은 무엇보다 문화운동론이었다. 이는 '문화 사업'이나 '문화 정책'이 기반하고 있는 문화주의와는 완전히 다른 것이었다. 문화 운동이 전체 운동의 한 부문으로서의 문화예술운동인가, 아니면 그 자체가 새로운 운동 노선으로 존재하는가에 대해서도 상이한 관점과 갈등이 존재했다. 전자는 '운동'에 후자는 '문화'에 방점이 있는 것이었다. 문화주의에 대한 비판은 운동 진영 내부에서도 끊임없이 제기되어 결국 '운동'에 방점이 있는 전자의 입장에 좀 더 힘을 실어 주었다. 이에 따르면 문화 운동은 "단순히 문화라는 부문의 문제를 해결하는 것이 아니라 분단 극복과 정치적 민주화, 그리고 민중 생활의 개선을 위해 문화와 문화패가 행하는 것"으로 정의되었다.[77]

또 다른 논쟁도 있었다. '민중문화'란 민중이 주체가 되는 문화인가, 아니면 민중을 위한 민중 지향의 문화인가 하는 것이다. 이 논쟁은 곧 '민중문화'는 '민중 주체'가 아닌 '민중 지향'의 문화라는 것으로 정리되었다. '민중문화'를 이루는 최소한의 조건은 민중의식과 공동체의식이며, 민중의 삶과 이념에서 출발한 지식인문화도 '민중문화'의 일부라는 것이다. 포괄적으로 민중문화운동은 민중

.......

77 정이담, 「문화운동시론」, 정이담 외, 『문화운동론』, 공동체, 1985, p.15.

이 주인이 되는 공동체사회 건설을 지향하고 그러한 사회로의 변혁을 꾀하는 문화 운동 전반을 지칭했다. 민중의식은 변혁 운동의 주체인 민중이 가져야 할 의식이며, 공동체의식은 민중의 실제 생활상의 유대로부터 발현된 의식이다.[78] 이 두 가지는 모두 현실에서는 미완의 형태로만 존재한다. 이렇게 보았을 때, 현재에 결여되어 있으며 관념 속에서 미래태로서 존재하는 것이 바로 '민중문화'라고 할 수 있다. '민족문화' 개념이 항상 미래지향적 프로젝트를 의미했던 것과 같이 '민중문화'라는 개념 역시 앞으로 실현시켜야 할 궁극적 이상을 의미했다.

한편 '민중문화'의 형식에 대한 논쟁도 있었다. '민중적 형식'이나 '민중적 표현'이란 무엇인가? 민중적 형식이나 표현은 민중이 생산하거나 향유한 무형의 문화유산들에 대한 재조명과 재해석의 문제였다. 민속극, 민속놀이, 굿, 농악, 판소리, 민요, 민담, 마당극과 마당굿 등 다양한 민중적 형식에 대한 발견과 재창조가 '민중문화'의 개념하에서 이루어졌다. 그러나 민중적 형식의 문화 운동만이 문화 운동의 시민권을 갖고 있었던 것은 아니었다. 미술 운동, 노래 운동, 영화 운동 등과 같은 문화 운동 내부에서의 부문 운동도 활발히 이루어졌는데, 이는 대부분 서양에서 온 문화 양식인 경우가 많았다. 대학가의 시위 현장에서는 마당극과 같은 민중적 형식의 연희와 함께, 미술 운동으로서 판화 형식의 대형 걸개그림, 영화 운동의 일환으로서 제3세계 영화 관람, 포크 음악이 자양분의 하나가 된 운동가요 등이 다양하게 공존했다. 이러한 형식의 다변화는 민중문화론의

.......

78 채희완, 「공동체의식의 분화와 탈춤구조」, 정이담 외, 위의 책, pp.78-84.

외연 확대를 의미하기도 하지만, 동시에 '민중문화' 개념 자체가 변화하지 않으면 안 되는 현실적 조건이 되기도 했다.

'민중문화' 담론의 중요한 생산처인 대학은 급진적이고 투쟁적인 대학생과 비판적 담론을 생산하는 교수진이 포진한 곳으로, 한국 사회의 현실을 비판하고 변혁의 가능성을 제시하는 역할을 했다. 대학은 '민중문화'를 실제로 재현하고 연행하는 실천의 장소이기도 했다. 대학과 재야정치인, 시민사회 등 군부독재에 저항하는 측의 구호는 반봉건, 반외세였으며, 이는 '민중문화'의 구호인 민족, 민주, 민중이라는 구호와도 일맥상통하는 것이었다. 이 시기 대학의 학생 운동 진영에서는 이른바 NL(민족해방) 그룹과 PD(민중민주) 그룹이 운동의 노선을 놓고 경쟁하고 있었는데, 양 진영 모두 '민중문화'를 지향하는 문화 노선을 갖고 있었다. 특히 NL 그룹은 '민족문화'와 문화예술에 대한 북한의 정책 노선 및 주체사상 등으로부터 영향을 받았으며, 북한의 문학예술 창작 방법인 '집체창작' 등을 수용했다. 대한민국 정부가 수립된 이래 남한에서의 '민족' 개념은 종종 한반도 전체 민중이 아닌 남한만을 가리키는 경우가 많았다. 특히 반북주의가 두드러지는 1960년대 말 이후부터는 남북이 하나의 '민족'이라는 것이 통일 교육에서 추상적으로 강조되었을 뿐 정치적 언설에서는 강조되지 않았다. 그러나 남한의 저항적 지식인들과 급진적 학생들에게 '민족'은 언제나 명백히 남북 모두를 지칭하는 것이었고, 통일 운동이 진행된 1980년대에 '민족'이란 명확히 '반외세'를 의미했다. 따라서 문화 운동 진영에서 현재 북한이 어떠한 문화를 추구하고 '민족문화'에 대한 입장은 무엇인지에 대해 관심을 두는 것은 당연한 일이었다. 또한 민중문화론은 이론

화 과정에서 서구의 리얼리즘 문예 이론과 제3세계 문화 운동으로 부터 큰 영향을 받았다. 이는 한국의 민족문화운동론이 국수주의적 입장으로 회귀하거나 협소한 민족주의의 한계에 매몰되는 것을 막고 보편성을 획득하는 과정이기도 했다. 또한 이는 민족과 국가를 단위로 움직이는 세계를 인정하면서도 민족 간 연대를 바탕으로 한 국제주의로 나아갈 수 있는 가능성을 열어 주는 것이기도 했다.[79]

그러나 민족문화운동론으로서의 민중문화론에는 명확한 한계가 있었다. 그것은 바로 '민중'과 '민중문화' 개념이 어느새 이상화되어 실제 민중의 일상생활과는 괴리되어 있었다는 점이다. 1970년 대 민족문화육성론과 민족문화운동론 진영은 모두 대중문화에 대해 비판적인 태도를 갖고 있었고, 이는 소비적, 수동적 존재인 '대중' 자체에 대한 비판으로 이어졌다. 그러나 항상 올바르다고 규정된 '민중'들은 일상으로 돌아가면 대중문화를 소비하는 바로 그 '대중'이었다. '민중문화' 개념은 투쟁의 도구로서는 유효한 것이었지만 일상의 영역으로 돌아왔을 때는 매우 협애한 개념이 되고 말았다. 민중문화운동은 대중적 기반의 확대를 위해 '대중문화'에 대한 전향적 태도를 갖지 않으면 안 되었다. 결국 민족문화육성론과 민족문화운동론의 양 진영에서 모두 비판해 마지않던 '대중문화'가 양 진영의 대결에서 승패를 가를 가장 중요한 요소가 되었던 것이다. 이는 1980년대 후반 이후 민주화의 흐름 속에서 대중문화 시대의 도래를 예고하는 것이기도 했다. 분화된 '민족문화'의 양 진영에

.......

79 F. 프레드릭 제임슨·백낙청, 「특별대담: 마르크스시즘, 포스트모더니즘, 민족문화운동」, 『창작과 비평』 67, 1990, pp.268-300.

서 모두 일어난, 그야말로 담론의 반전이었다.

5. 1990~2000년대 '민족문화' 개념에 대한 도전과 반전

1987년 6월 항쟁과 1988년 서울올림픽은 남한의 '민족문화' 담론상에서도 획기적인 변화를 가져왔다. 각각 민주화와 세계화를 상징하는 두 개의 사건은 현재까지 이어져 온 한국 사회의 문화 어젠다를 규정한 결정적 국면이었다. 1960년대부터 1980년대까지 정부가 공식적으로 추진해 온 민족문화 육성에 관한 정책과 담론은 대중문화를 통치에 활용하고자 했던 전두환 정권의 몰락으로 변화의 계기를 맞았다. 전두환 정권이 야심차게 체제 내로 포섭하고자 했던 민속문화도 대중문화도 '민족문화'의 본류를 차지할 수 없다는 것이 밝혀지자, 정부가 추구하게 된 것은 우선 '고급문화'의 대중화였다. 여기서 '고급문화'라는 개념은 두 가지 함의를 갖고 있었다. 하나는 '전통문화' 중에서 '민속문화'나 '민중문화'가 아닌 궁중의 문화나 양반 지배층의 문화를 의미했고, 다른 하나는 서양의 클래식음악과 현대미술, 그리고 발레, 현대무용 등 서양의 문화예술을 의미했다. 전자는 원래 일부 지배층의 호고(好古) 취미를 충족시키는 도자기나 서화 같은 고가의 골동품이 주된 것이었기 때문에 대중화하는 데에는 한계가 있었다. 후자의 경우, 1970년대까지만해도 그것은 그야말로 극소수의 상류층을 위한 것에 불과했으며 서구 문화와 반대 개념을 이루던 '민족문화'의 테두리에 들어올 여지가 없었다. 그런데 1986년 아시안게임과 1988년 올림픽을 준비하

는 과정에서 '민족문화'의 우수성을 세계에 널리 알리기 위해 '고급문화'의 대중화를 꾀하면서 서양의 고급문화를 한국화시켜 민족문화화할 수 있다는 논리로 기존의 개념을 완전히 뒤엎는 변화가 일어났다.[80]

또 하나의 전략은 '전통문화'의 세계화였다. 이는 판소리나 사물놀이 등 '민속문화' 혹은 '민중문화'로 여겨지던 문화들을 무대화하고 지원함으로써 한국의 '전통문화'를 세계에 알린다는 것이었다. 1979년 처음으로 공연되고 1982년 첫 해외공연을 가진 김덕수 사물놀이패로 대표되는 풍물패의 해외 공연이나 1981년부터 MBC에서 주관한 마당놀이, 그리고 1985년 문공부가 주도하여 시작된 전주대사습놀이나 판소리 공연 등은 '전통문화'의 대중화와 세계화를 겨냥한 대표적인 프로젝트였다. 세계의 이목이 집중된 올림픽이라는 계기는 "문화민족의 저력을 세계에 과시할 기회"로 여겨져[81] 세계적인 경쟁력과 상품 가치를 가진 문화 상품을 개발하는 데에 주력하게 되었다. 또한 서양의 예술 형식에 한국적 소재를 접목한 새로운 문화 양식을 찾아 세계에 선보일 수 있는 기회로 받아들여졌다. 발레나 오페라로 표현되는 효녀 심청이나 춘향전 등은 이제 문화에서 중요한 것은 예술 형식의 문제도 아니고 그것이 얼마나 '민족문화'의 핵심적 가치를 보존, 계승하고 있느냐의 문제도 아니라는 것을 단적으로 보여 주었다.[82] 중요한 것은 대중성, 곧 상품성이

.......

80 이하나, 「1970~80년대 '민족문화' 개념의 분화와 쟁투」, p.201.
81 「아시안게임 문화행사 연출 오태석씨」, 『동아일보』, 1986. 1. 15.
82 「문화예술축전 현장중계, 유니버설 발레단 〈심청〉 첫공연」, 『조선일보』, 1988. 9. 20; 「서울시립오페라단 제13회 정기공연작 춘향전」, 『조선일보』, 1994. 10. 28.

었다.

이제 '민족문화'라는 용어는 정부의 공식 언설로는 거의 사라지고 그 자리를 '한국문화'가 채우기 시작했다. '한국문화'는 1960년대 후반부터 운위되던 '한국적 문화'의 유산을 어느 정도는 물려받은 측면도 있지만, 다른 한편으로는 민주화와 세계화라는 흐름 속에서 더 이상 '민족'이나 '민족주의'를 전면에 내세우기 어려운 현실을 반영하는 측면도 있었다. 그러나 가장 결정적으로 이 용어는 미국의 지역 연구의 일환인 '한국학'(Korean Studies)의 일부로 운위되면서 보편화되었다. '민족문화'가 보편성을 획득하기 위해서는 '한국문화'가 될 필요가 있다는 것이 세계화 담론에 포섭된 문화 논리였다. 그러나 가장 중요한 것은 '한국문화'에서 '한국'이 가리키는 것은 때로는 남북한 모두를 지칭할 때도 있지만 대부분의 경우에는 남한만을 지칭한다는 사실이다. 이러한 의미에서 본다면 '한국문화'는 '민족문화'의 대립항이 된다. 이 때문에 1990년대 초반까지 '민족'이라는 수식어가 붙은 문화 운동은 민주화운동 진영에서만 나오게 되었다. 1980년대까지 '민족'이나 '민족주의'는 체제 수호 세력과 체제 저항 세력이 모두 공유하고 있는 가치였으나, 이제 그 가치는 운동 진영에서 주로 수호하고 국가는 세계화에 매진하게 되는 현상이 빚어졌다. 1980년대부터 등장한 반미 구호는 운동 진영이 왜 '민족'에 더 천착하게 되었는가를 짐작하게 해 준다.

국가가 점차 권위주의에서 벗어나자 헤게모니는 시장과 자본으로 넘어가게 되었다. "가장 한국적인 것이 가장 세계적이다."라는 슬로건과 "영화 「쥬라기공원」으로 벌어들인 수익이 자동차 150만 대를 수출한 것과 맞먹는다"는 깨달음은 문화산업의 위력과 함께

그러한 문화를 만들어 내는 전략적 고민을 제기했다.[83] 이처럼 1990년대 초반, 문화가 산업의 일종이라는 인식하에 문화 논리가 시장 논리의 하나로 흡수되었고, 1990년대 후반이 되면 그러한 문화를 체계적으로 기획하려는 '문화콘텐츠' 논리가 정부의 문화 정책을 지배하기 시작했다.

한편 1980년대 후반 사회주의의 몰락이 가져온 후폭풍이 남북의 문화 담론에 미친 영향은 대단했다. 남한에서는 담론적으로 마르크시즘이 퇴조를 보이면서 서구 신좌파의 문화 이론들이 대거 수입되었고, 근대성 자체를 문제 삼는 포스트모더니즘이 크게 유행했다. 과거에는 체제를 수호하기 위한 논리가 더 강했던 민족주의와 '민족문화' 논리가 이 시기에는 주로 민주화 세력이 수호하는 논리가 되었다는 것은 아이러니컬하다. 남한이 민주화와 세계화의 길로 들어선 것과 대조적으로 북한은 소련과 동구권의 해체로 인해 큰 타격을 받았고 이로 인해 보수화, 고립화의 길을 걷게 되었다. 그 몇 해 전인 1986년에 북한에서는 '민족' 개념의 이정표를 이룰 담화가 발표되었다. 바로 '조선민족제일주의'가 그것이다. 이는 "조선민족의 위대성에 대한 긍지와 자부심"을 강조하는 것이었는데, 그러한 자부심의 원천은 수령과 당의 영도, 주체사상, 그리고 '우리 식 사회주의'에 있다고 천명되었다. 북한은 주체사상의 공식화에서도 보이듯이 소련, 중국과 다른 독자노선을 걸어왔기 때문에, 이를 인민에게 설득하고 계속적인 지지를 얻어 내기 위해서는 인민에게 자부심을 일깨워 줄 수 있는 논리가 필요했던 것이다. 이러한 민족우월주

83 「쥬라기공원 1년 흥행수입, 차 150만대 수출과 맞먹는다」, 『조선일보』, 1994. 5. 18.

의는 북한 정권의 자신감과 불안감을 동시에 내포하고 있는 것으로
보인다. 여기서 '조선민족'이란 어디까지나 북한만을 염두에 둔 것
이지만, 그렇다고 '민족' 개념에서 명시적으로 남한을 배제했다고
볼 수는 없다. 그러나 김일성 사후에 등장한 '김일성민족'이라는 개
념에서는 남한을 배제한 북한만의 '민족' 개념이 명확히 드러난다.
'민족문화'에 대해서도 '우리 식'의 '주체적인' 문화 건설이 강조되
었다. "인민의 생활감정과 자주적 지향에 맞는 주체적인 문화 창조"
의 강조는 '민족문화' 건설의 담당자로서의 문화예술가의 역할과
책임을 더욱 상기시켰다.[84]

　　남한에서 민주화가 가속되던 1990년대 후반, 북한은 김일성 사
망 후 유훈 통치가 시작되고 경제 사정이 점차 악화되면서 이른바
'고난의 행군' 시기에 접어들었다. 남한에서는 김대중 정부의 출범
으로 민주화가 진전되고 햇볕정책으로 남북 관계가 화해 무드로 접
어들자 문화야말로 남북 교류의 물꼬를 틀 수 있는 분야로 각광을
받았다. 통일에 한걸음 더 가까워진 것 같은 분위기가 남한 사회에
흐르면서 '민족문화'라는 용어가 다시 쓰이기 시작했다. 이 시기에
사용된 '민족문화' 개념은 명백히 남한의 국민문화가 아니라 남북
을 합친 의미의 '민족'의 문화였다. 예전에는 상대적으로 관심을 덜
받았던 고구려의 문화라든가, 단군 유적이라든가, 한민족의 상징으
로서의 '백두산 호랑이' 등등 남북 통합적인 의미의 '민족문화' 용
어가 빈번히 사용되었다. 남한 언론에서는 북한이 이제 계급주의적
인 민족관을 버리고 북한 역사학에서도 민족주의 색체가 강해지면

........

84 「현대문학의 시대적 사명」, 『김일성저작집 40』, 1986, pp.182-183.

서 이순신 장군을 '애국적 지휘관'으로 높이 평가하기 시작했다고 보도했다.[85] 평양이 '민족문화'의 중심지이자 인류 문명의 발상지라는 '대동강문화론'이 보여 주듯이 북한이 계급주의적 민족관을 버렸다는 것은 지나친 해석이지만, 한층 민족주의에 경도된 북한 역시 1990년대 후반부터 '민족문화'에 대한 기사를 왕성히 내보낸 것은 사실이다. '민족문화' 토론회를 열고 자본주의로 복귀한 나라들에서 벌어지고 있는 문화 현상을 '민족문화'를 망치는 것으로 보도하였다. 자본주의 국가가 '민족문화'를 제대로 수호하지 못하고 있다는 비판은 주로 세계화 바람이 거센 남한을 겨냥하여 이루어졌다.[86] 민주화 열망에 힘입어 출범한 '문민정부'와 '국민의 정부' 역시 북한에서는 반민족적이라고 비판되었다.[87] 남한보다 북한이 '민족문화'를 더 잘 계승 발전시키고 있다는 주장이다. 그런데 햇볕정책의 결과인 6·15선언이 있던 2000년에는 남한을 향한 비난이 거의 사라지면서 '민족문화'를 파괴한 주범으로 일본을 지목하고 비판하면서 또 한편으로는 민족문화유산을 조명하는 기사들을 내놓는다.[88] 또한 남한에서 '민족문화'를 말살시키는 것은 다름 아닌 미제(美帝)이기 때문에 미제의 전쟁 책동을 분쇄하고 반미 투쟁의 길로 나아가 민족자주를 쟁취해야 한다고 주장했다.[89] 1985년에 있었던 남북

.......

85 이한우, 「북한, 계급주의 역사관 버리는가」, 『조선일보』, 1998. 5. 28.
86 「민족문화 전통과 유산을 유린한 역적」, 『로동신문』, 1998. 2. 9.
87 「천추에 용납못할 만고역적(7), 민족문화전통을 유린 말살한 특등사대 매국노」, 『로동신문』, 1997. 9. 13; 「'국민의 정부'도 타도 대상이다(1), 민족문화를 유린 말살하는 패륜패덕 정권」, 『로동신문』, 1999. 1. 24.
88 「일본은 과거죄행에 대해 사죄와 보상을 하여야 한다」, 『로동신문』, 2000. 5. 20.
89 「남조선에서 민족문화를 말살하기 위한 미제의 책동」, 『로동신문』, 2002. 10. 27.

예술단 교환 공연에서 남한 공연에 대해 가혹한 비판이 행해졌던 것과 비교하면 분위기가 조금 변화되었음을 알 수 있다. 남북 문화 예술인들의 교류를 통해 남북의 대표적인 대중예술가들의 공연이 교차로 올려졌으며, 그 자리에서 울려 퍼진 '아리랑'과 '고향의 봄'에 감격하는 풍경은 남북 통합적인 '민족문화'의 가능성을 눈앞에서 증명하는 듯했다. 이즈음 등장한 '아리랑민족'이라는 개념은 이러한 분위기의 반영이지만, 그 기본 바탕은 어디까지나 '조선민족제일주의'에 있는 것으로 보인다.[90]

남북 교류의 시기에 북한에서 '민족'이란 '반외세'를 의미했고, 이는 남북 통합적인 '민족'에 대한 관점을 높여 주었다. 높아진 '민족'과 '민족문화'에 대한 관심은 2005년 출간된 『대중정치용어사전』에도 반영되어 있다. 이 책에는 '민족'이란 표제어 이외에도 민족간부, 민족경제, 민족국가, 민족개량주의, 민족대단결 5대방침, 민족리간정책, 민족리기주의, 민족말살정책, 민족문제, 민족문화, 민족문화말살정책, 민족문화유산, 민족배타주의, 민족성, 민족자결권, 민족자본가, 민족자주의식, 민족자치, 민족자주위업, 민족적긍지와 자부심, 민족적 독립, 민족적량심, 민족적자존심, 민족적전통, 민족주의, 민족제일주의정신, 민족통일전선, 민족해방, 민족해방운동, 민족허무주의 등의 많은 관련어들이 나온다. 이 중에서 '민족문화' 관련어는 민족문화, 민족문화말살정책, 민족문화유산 세 개이다. 우선 '민족문화'는 "민족의 형성과 함께 발생한 것으로 자기발전 과정

.......

90 전영선, 「북한 '아리랑'의 현대적 변용 양상과 의미」, 『현대북한연구』 14(1), 2011, pp.68-69.

에서 계급적 내용을 담게 되는 것"이며, "참다운 민족문화는 사회의 모든 것이 근로인민대중을 위하여 복무하는 사회주의 사회에 와서 비로소 형성되고 찬란히 개화발전"하게 된다고 한다. 곧 민족적 형식과 사회주의적 내용이 결합하고 인민 대중의 생활을 반영한 인민적이고 혁명적인 문화가 바로 '민족문화'라는 것이다. 또한 민족문화유산은 민족에 의해 오랜 시간 창조되고 축적되어 온 것으로 건축물, 생산 도구, 생활 도구 등 유적 유물과 함께 예술작품, 도덕, 풍습 등 정신적 재부들이 여기에 속한다고 한다. 눈에 띄는 점은 민족문화유산을 두 가지로 구분하여 설명하고 있다는 점이다. 민족문화유산은 사회주의 혁명 투쟁 속에서 창조된 혁명적문화유산과 이전 시기 선조들이 이룩한 고전문화유산으로 구분된다는 것이다. 혁명적문화유산을 전면적으로 계승 발전시키고, 고전문화유산 가운데에서 뒤떨어지고 반동적인 것을 버리고 진보적이고 인민적인 것을 비판적으로 계승 발전시키는 것이 사회주의적 '민족문화' 건설의 필수적 요구라고 하고 있다.[91] 이전 시기에 김일성 혁명 전통만을 '민족문화'에 포함시켰던 것과 비교한다면 비교적 유연하고 포괄적인 태도를 취하고 있다고 보인다. 그러나 고전문화유산의 핵심이 이른바 평양 중심의 '대동강문화'에 있다는 것은 여전히 북한이 '조선민족제일주의'의 용법에서 보이는 협소한 의미의 '민족문화'를 상정하고 있다는 것을 보여 준다.

남한에서 보수정권이 다시 집권하면서 남북관계는 경색 국면에 접어들게 되었다. 천안함 사건, 북한의 3대 세습, 수차례에 걸친 북

.......

91 사회과학원 김일성주의연구소, 『대중정치용어사전』, 2005, pp.340-341.

핵 실험과 미사일 발사 등을 계기로 남한에서 반북주의가 고조되고, 반핵, 평화, 인권 등의 이름으로 남한의 진보적 세력들마저 북한을 비판하고 나섰다. 이 시기 남북은 모두 상대방을 과연 한민족으로 고집할 필요가 있는가에 대해 재고하기 시작했다. 남한에서는 오랜 체제 경쟁 끝에 이룬 승리를 만끽하며 북한과 북한 주민에 대한 우월의식에 젖기 시작했다. 이제는 정치인들도 국민들도 더 이상 "우리의 소원은 통일"이라고 노래하지 않게 되었다. 남북 통합에 가장 걸림돌이 되는 것은 바로 반공주의/반북주의를 비롯한 서로에 대한 오랜 오해와 불신이지만, 보다 근본적으로는 넘어설 수 없는 경제적 격차라고 할 수 있으며, 남한 국민들의 배타적 우월감은 이를 강화하는 심리적, 감정적 장벽이었다. 북한에서는 김일성 사망 후 등장했던 '김일성민족'이 최근에 다시 강화되고 있다. 이러한 기조에 따라 2015년 과학백과사전출판사에서 창간한 잡지 『민족문화유산』은 당 창건 70주년을 맞아 민족문화유산 보호 사업을 전인민적 애국 사업으로 벌여 나가야 한다고 주장하면서 고구려와 평양 중심의 '민족문화' 인식을 다시 한 번 보여 주었다. 김정은은 김일성의 재림으로 스스로를 이미지 메이킹하면서 김일성을 중심으로 단결했던 지난날의 인민들의 모습을 되살리고자 했고, 여기에 남한의 계속되는 반북 정책과 탈북자 문제는 남한에 대한 반감을 고조시켰다. 남북 교류기에 북한에서의 '민족'은 반외세를 의미했고 명확히 남북을 합한 개념이었으나, 현재 북한의 공식적인 '민족' 개념에 남한 국민들의 존재는 없는 것처럼 보인다. 남북 모두 이제 서로를 한민족으로 여기지 않는 것일까? 남한에서도 어느덧 민족주의는 낡은 사상으로 치부되며, 민족주의에 기반해 통일을 논하는 것 자체

가 시대에 뒤떨어진 것처럼 여겨지곤 한다. 그러나 또 한편으로는 '빛나는 고대사'를 복원하고 '민족정기'를 되살리자는 국수주의적 역사학이 퇴행적 정권의 비호를 받아 다시 주목을 받기도 했다. 이러한 상황에서 '민족문화'라는 개념은 이제는 사전에나 나오는 용어가 되었다. 더구나 혼종성이 강한 한류가 아시아에서 큰 성공을 거두고 서구에까지 매니아가 형성되고 있다는 사실은 '한국문화'가 더 이상 '한국적 문화'나 '민족문화'로 존재하지 않는다는 것을 보여 주고 있다. 만일 누군가 다시 '민족문화' 개념을 소환하려고 한다면 그것은 개념의 분단을 넘어서지 않고는 가능하지 않을 것이다.

6. 맺음말: '민족문화' 개념의 분단사가 의미하는 것

'민족문화'를 둘러싼 개념의 분단사를 살펴보았을 때 일제 시기에도 이미 민족주의자 우파와 좌파, 그리고 사회주의자들 사이에 '민족문화'에 대한 상이한 생각들이 자리 잡고 있었지만 협동 전선과 연대의 가능성은 열려 있었다. 다른 이념과 사회체제를 가진 두 개의 정부가 들어서고 둘 사이에 경쟁이 치열해지며 분단이 고착화된 이후에도 상대방 권력 상층부의 반민족성을 주장했을 뿐 적어도 국민/인민 차원에서는 서로를 한 민족이 아니라고 여긴 적은 없었다. 그러나 최근에 남한에서는 북한에 대한 불신과 체제의 우월감으로 인한 반북주의가 확산되면서 북한은 혈연적으로는 한 민족이지만 이미 문화적인 격차가 좁아질 수 없을 정도로 벌어졌다는 것이 강조되고 있다. 북한에서도 '조선민족제일주의'의 용법에서 보

이렇듯이 '민족'에서 남한을 완전히 빼고 사고하기 시작하다가 사회주의 몰락 후에는 고립주의의 견지와 더불어 '김일성민족'을 강조하는 경향이 짙어 가고 있다.

남한에서 1970년대까지 '민족문화'는 정부 측에서 즐겨 사용하던 용어였는데, 1970년대 말부터 1990년대 초반까지는 저항적 지식인들이 '민족문화'라는 용어를 더 많이 사용했다. 전자는 민족문화육성론이고 후자는 민족문화운동론이었다. 2000년대 이후에는 남한에서 '민족문화'라는 용어는 거의 사용되지 않고 있다. 그 자리를 채운 것은 '한국문화'인데, 여기서 '한국'이란 많은 경우 남한만을 의미한다. 북한의 '조선민족'이나 '김일성민족'이 북한만을 상정하는 것과 같은 맥락일 것이다. 북한에서 '민족문화'는 민족문화유산과 민족문화예술로 나뉘어 개념화되었다. 정부 수립 초창기나 사회주의 헌법이 나온 1970년대, 그리고 '조선민족제일주의'와 '김일성민족'이 나온 1990년대에는 국가의 방향성을 제시하는 것이 중요했으므로 민족문화예술의 건설이 중시되었고, 나머지 시기에는 민족문화유산의 보존, 계승이 중시되었다. 민족문화유산도 1950년대 중반 이후부터 김일성의 혁명 전통을 강조해 왔으나 2000년대에는 민족문화유산을 혁명적문화유산과 고전문화유산으로 구분함으로써 '민족문화'를 재개념화하고 있음을 보여 준다. 그러나 그 중심이 어디까지나 평양 중심의 '대동강문화'에 있다는 사실은 여전히 북한만의 '민족문화'를 상정하고 있다는 의미로 읽힌다. 최근에 남한에서도 해외동포까지 포함하는 '아리랑민족' 같은 용법이 등장하기는 했지만,[92] 이 역시 '아리랑'을 서로 전유하려는 남북한 사이의 개념 경쟁/투쟁일 뿐이다. '한국'과 '조선'이란 개념 역시 각자 정통성

을 주장하면서 통합적 사고를 방해하고 있다. 이렇게 보았을 때 분단은 분명 개념의 분단이자 무엇보다 생각과 정서의 분단이었다.

이상에서 살펴본 '민족문화' 개념의 분단사를 통해 다음과 같은 사실을 알 수 있었다. 첫째, '민족문화'는 추상적 개념인 '민족'을 눈에 보이는 구체적 개념으로 전환시킨 것이다. 곧 '민족문화' 개념의 변화는 '민족'에 대한 생각의 변화를 상징한다. 둘째, '민족문화' 개념은 현실의 '민족문화'에 대한 정의 내리기가 아니라 미래의 이상적 '민족문화'를 건설하려는 일종의 프로젝트였다. 따라서 '민족문화'를 둘러싼 개념의 쟁투는 그러한 프로젝트를 실행하는 방법론적 차이에서 비롯되었다. 셋째, '민족문화' 개념은 이미 일제시기부터 정치노선에 따라 분화되고 있었으나, 그 개념의 분단이 명확히 이루어진 것은 '민족'의 분단이 일어난 훨씬 뒤의 일이었다. 곧 북한에서 김일성 혁명 전통만을 민족문화유산으로 선양하기 시작한 1950년대 후반에 개념의 분단이 실질적으로 이루어진 것으로 보인다. 넷째, 남북 교류 시기에는 상대적으로 상대방의 문화에 대한 호의가 있었고 남북 통합적인 관점에서 '민족문화'를 보는 시각이 남북에서 모두 제기되었다. 그러나 남한에 보수정권이 들어선 이후에는 남북 관계가 경색 국면에 접어들어 남한의 반북주의와 북한의 '김일성민족'에 대한 강조가 점차 강화되었다. 이는 남북의 '민족문화' 개념이 기본적으로 국민문화이며 더 이상 남북을 포괄하는 '민족'을 상정하고 있지 않다는 것을 의미한다. 다섯째, 전체적으로 보았

........

92 2016년 한국예술문화단체 총연합회가 주관한 '아리랑민족대상'은 해외동포들까지 포함한 개념으로 '아리랑민족'을 사용했지만 정작 북한 인민은 제외되었다.

을 때 '민족문화' 개념의 분단사는 남한이 민족주의에서 점차 멀어져 가면서 '민족문화'가 세계주의(Globalism)를 강조하는 '한국문화'로 치환되는 반면, 북한은 더욱 더 민족주의적 성향이 강해져 가는 것을 알 수 있다. 여섯째, '민족문화'를 둘러싼 남북의 개념 차이와 개념을 둘러싼 쟁투는 결국 '민족'과 '민족문화'를 전유하려는 체제 경쟁의 관념적 형태였다. 이 때문에 '민족문화' 개념의 변화는 남북의 정치적 상황에 민감하게 반응해 왔으며, 이는 이 개념이 이데올로기적 성격을 강하게 띠고 있다는 것을 의미한다. 상황을 의도대로 견인하는 프로파간다로서 '민족문화' 개념이 활용된 것이다.

마지막으로, 남한에서 '민족문화'라는 용어는 거의 사라졌지만 국가가 문화를 일정한 방향으로 기획해야 한다는 발상법은 지금까지도 지속되고 있다는 점에 유의할 필요가 있다. 특히 그 주체가 국가가 되었을 때 민간의 노력으로 이루어 놓은 문화예술의 성과들이 각종 지원금과 이권과 국가주의 이데올로기로 얼룩져 온 결과를 우리는 오늘날 적나라하게 목격하고 있다. 그렇다면 프로젝트로서의 '민족문화'는 폐기되어야 할 기획인가? 통일을 염두에 둔다면 '민족문화'라는 개념이 아직은 유효하지 않을까? '민족문화' 개념은 통일을 달성하지 못했으나 통일의 열망이 커진 상태에서는 언제든 재론될 가능성이 크다. 그것은 '민족문화' 개념이 태생적으로 과거지향적이기보다는 미래지향적이기 때문이다. 곧 도달하지 못한 미래로서 '민족문화'에 대한 관심이 커지는 것은 아직 민족주의가 제대로 달성되지 못했다고 여겨질 때이다. 그러므로 민족문화론은 역설적이게도 민족주의를 넘어서기 위한 일종의 통과의례일지 모른다. 막상 통일(이나 그에 준하는 평화 공존 상태의 달성) 후에는 남북을 묶

어 주는 것이 반드시 '단일한' 민족문화일 필요는 없을 것이다. 지금까지 남북 교류나 대화의 목적으로 운위되어 온 '민족동질성 회복'이라는 어젠다는 대부분 이질화의 '주범'인 북한의 문화를 남한의 그것에 동화시켜야 한다는 것을 전제로 해 왔다. 이러한 논리는 실은 흡수통일을 염두에 둔 폭력적인 사고방식이다. 통일의 과정에서 남북의 문화는 같은 언어와 역사와 문화를 공유했다는 공통의 정서를 기반으로 하면서도 분단 이후 진행되어 온 근대화 과정에서 역사적으로 형성된 남북 각각의 개성을 억압하지 않은 채로 이웃 나라들과의 조화와 다양성을 존중하는 문화로 나아가는 것이 바람직할 것이다.

이것은 민족과 민족주의에 대한 더 큰 논쟁을 유발시킨다. 생각이 변해서 개념이 변하기도 하지만 개념이 변하니 생각이 변하기도 한다. 나아가 생각을 변화시키기 위해 새로운 개념이 창출되기도 한다. 개념에 대한 논쟁을 시작하는 것은 생각을 변화시키는 첫걸음이기도 하다. 이렇게 보았을 때 개념사는 단지 활자화된 개념들의 변천을 추적하는 것을 넘어선 실천적 함의를 보다 풍부하게 내포할 수 있을 것이다.

참고문헌

1. 남한문헌

강만길, 『분단시대의 역사인식』, 창작과 비평사, 1978.

강인구, 「1948년 평양 소련문화원의 설립과 소련의 조소문화교류 활동」, 『한국사연구』 90, 한국사연구회, 1995.

강정구, 「1970년대 민중-민족문학의 저항성 재고(再考)」, 『국제어문』 46, 2009.

강혜석, 「정당성의 정치와 북한의 민족재건설 – 주체, 우리 식, 우리민족제일주의」, 『다문화사회연구』 10(1), 2017.

『고대문화』

구광모, 『우리나라 문화정책의 목표와 특성 – 1980년대와 90년대를 중심으로』, 한국공공관리학회, 1998.

『국가재건최고회의보』

『국민회의보』

『국회보』

『기독교사상』

『기러기』

김동택, 「근대 국민과 국가 개념의 수용에 관한 연구」, 『대동문화연구』 41, 성균관대학교 대동문화연구원, 2002.

_____, 「대한매일신보에 나타난 '민족' 개념에 관한 연구」, 『대동문화연구』 61, 성균관대학교 대동문화연구원, 2008.

김성보, 「남북 국가 수립기 인민과 국민 개념의 분화」, 『한국사연구』 144, 한국사연구회, 2009.

김수진, 「전통의 창안과 여성의 국민화」, 『사회와 역사』 80, 2008.

김용찬, 「한반도 민족환경의 변화와 과제 : 북한의 민족문제」, 『민족연구』 4, 2000.

김원, 「'한국적인 것'의 전유를 둘러싼 경쟁 – 민족중흥, 내재적 발전 그리고 대중문화의 흔적」, 『사회와 역사』 93, 2012.

김정환·백원담 편, 『민중문화운동의 실천론』, 화다, 1984.

김주현, 「1960년대 '한국적인 것'의 담론 지형과 신세대 의식」, 『상허학보』 16, 2006.

김지하 외, 『공동체문화 3』, 1986.

김창남, 「'유신문화'의 이중성과 대항문화」, 『역사비평』 32, 1995.

김태우, 「북한의 스탈린 민족이론 수용과 이탈 과정」, 『역사와 현실』 44, 2003.

김행선, 『1970년대 박정희 정권의 문화정책과 문화통제』, 선인, 2012.

나인호, 『개념사란 무엇인가 – 역사와 언어의 새로운 만남』, 역사비평사, 2011.

『농민문화』

니시카와 나가오, 윤해동 외 역, 『국민을 그만두는 방법; 국가 이데올로기로서의 민족과 문화』, 역사비평사, 2009.

대통령비서실 편, 『전두환대통령연설문집 1』, 국가기록원, 1981.

『대화』

『독립신보』

『동아일보』

뤼시마이어 외, 박명림 외 역, 『자본주의 발전과 민주주의 – 민주주의의 비교역사연구』, 나남출판, 1997.

『문교월보』

『문예진흥월보』

『민족문화』

『민족문화연구』

『민족지성』

『문학』

『문학과 지성』

문화공보부, 『문화예술세미나 논집』, 1969.

_____, 『문예중흥의 기본방향』, 1971.

_____, 『민족문화예술의 슬기를 빛내자』, 1973.

_____, 『문화공보 30년』, 1979.

박봉범, 「1950년대 문화재편과 검열」, 『한국문화연구』 34, 동국대학교 한국문화연구소, 2008.

박상천, 「북한 문화예술에서 '민족문화'와 '민족적 형식'의 문제」, 『북한연구학회보』 6(2), 2003.

박정희, 『우리민족의 나아갈 길: 사회재건의 이념』, 동아출판사, 1962.

박종홍, 『자각과 의욕』, 1972.

박찬승, 「20세기 한국 국가주의의 기원」, 『한국사연구』 117, 한국사연구회, 2002.

_____, 『민족 · 민족주의』, 소화, 2016.

백기완 외, 『공동체문화 2』, 1984.

백낙청, 『분단체제 변혁의 공부길』, 창작과 비평사, 1994.

백낙청 · 구중서, 『제3세계문학론』, 한벗, 1983.

『북한』

『사상계』

『새마음』

서은주, 「1970년대 '민족문화' 담론과 한국학」, 『어문론집』 54, 2013.

『세대』

슈미드, 앙드레, 정여울 역, 『제국, 그 사이의 한국 1895~1919』, 휴머니스트, 2007.

『시사』

신경림 편역, 『민중문화와 제3세계: AALA 문화회의 기록』, 창작과 비평사, 1983.

신기욱·이진준 역, 『한국 민족주의의 계보와 정치』, 2009.

『신동아』

『신문예』

『신문학』

『신사조』

『신생활』

『신천지』

『아세아연구』

안호상, 『일민주의의 본바탕』, 일민주의연구원, 1950.

양주동 편, 『민족문화독본』 상·하, 문연사, 1955.

『연구월보』

『연세』

오명석, 「1960~70년대의 문화정책과 민족문화담론」, 『비교문화연구』 4, 서울대학교
　　비교문화연구소, 1998.

오제연, 「1960년대 초 박정희 정권과 학생들의 민족주의 분화 – '민족적 민주주의'를
　　중심으로」, 『기억과 전망』 16, 2007.

『월간중앙』

윌리엄스, 레이먼드, 김성기 외 역, 『키워드』, 민음사, 2010.

유기현, 「쏘련을 행하여 배우라 – 1945~48년 조소문화협회의 조직과 활동」, 『대동문
　　화연구』 98, 2017.

『유신정우』

유화, 『언어횡단적 실천: 문학, 민족문화 그리고 번역된 근대성 – 중국, 1900~1937』,
　　소명출판, 2005.

『육군』

윤영도, 「냉전기 국민화 프로젝트와 '전통문화' 담론: 한국·타이완의 사례를 중심으
　　로」, 성공회대 동아시아연구소 편, 『1960~1970년대 냉전 아시아의 문화풍경 2』,
　　현실문화연구, 2009.

이승만, 『일민주의 개술』, 일민주의 보급회, 1949.

이영희 외, 『공동체문화 1』, 공동체, 1983.

이재훈, 『민족문화와 세계문화』, 보문출판사, 1950.

이지원, 『한국 근대 문화사상사 연구』, 혜안, 2007.

이하나, 「1950년대 '민족문화' 담론과 '우수영화'」, 『역사비평』 92, 2011.

_____, 「유신체제기 '민족문화' 담론의 변화와 갈등」, 『역사문제연구』 28, 2012.

_____, 「1970~80년대 '민족문화' 개념의 분화와 쟁투」, 『개념과 소통』 18, 2016.

이화진, 『조선영화 – 소리의 도입에서 친일영화까지』, 책세상, 2005.

임유경, 「조소문화협회의 출판·번역 및 소련방문사업 연구 – 해방기 북조선의 문화·
　　　정치적 국가기획에 대한 문제제기적 검토」, 『대동문화연구』 66, 성균관대학교 대
　　　동문화연구원, 2009.

『입법조사월보』

『자유공론』

장문석, 『민족주의 길들이기: 로마 몰락에서 유럽 통합까지 다시 쓰는 민족주의의 역
　　　사』, 지식의 풍경, 2007.

전영선, 『북한 민족문화정책의 이론과 현장』, 역락, 2005.

_____, 「북한 '아리랑'의 현대적 변용 양상과 의미」, 『현대북한연구』 14(1), 2011.

『정경연구』

『정신문화』

정영철, 「북한 민족주의의 이중구조 연구 – 발생론적 민족관과 발전론적 민족관」, 『통
　　　일문제연구』 22(1), 2010.

_____, 「북한의 민족주의와 문화변용 – 김정은 시대 북한 문화의 변화」, 『문화정책논
　　　총』 31(2), 2017.

정이담, 「문화운동시론」, 정이담 외, 『문화운동론』, 공동체, 1985.

정이담 외, 『문화운동론』, 공동체, 1985.

정일준, 「남북한 민족주의 역사 비교연구 – 민족형성의 정치를 중심으로」, 『공공사회연
　　　구』 6(1), 2016.

정태수 외, 『남북한 영화사 비교연구』, 국학자료원, 2007.

정학섭, 「한국 민족주의와 민족문화」, 『한국사회학』 20, 1987.

『조선일보』

『조선중앙일보』

주창윤, 「1975년 전후 한국 당대문화의 지형과 형성과정」, 『한국언론학보』 51(4),
　　　2007.

『창작과 비평』

최남선, 『육당 최남선 전집』 2, 현암사, 1973.

최선경·이우영,「'조선민족' 개념의 형성과 변화」,『북한연구학회보』21(1), 2017.

최승운 외,『문화운동론 2』, 공동체, 1986.

최열,『민중미술 15년: 1980~1994』, 삶과 꿈, 1994.

코젤렉, 라인하르트, 한철 역,『지나간 미래』, 문학동네, 1998.

코젤렉, 라인하르트 외, 안삼환 역,『코젤렉의 개념사 사전 1: 문명과 문화』, 푸른역사, 2010.

푸코, 미셸,『담론의 질서』, 서강대학교 출판부, 1998.

『학지광』

『한겨레 21』

한국사연구회,『근대 국민국가와 민족문제』, 지식산업사, 1995.

한상도,「해방정국기 민족문화 재건 논의의 내용과 성격」,『사학연구』89, 한국사학회, 2008.

한양명·안태현,「축제 정치의 두 풍경: 국풍81과 대학대동제」,『비교민속학』26, 2004.

한완상,『민중과 지식인』, 정우사, 1978.

허은,『미국의 헤게모니와 한국 민족주의: 냉전시대(1945~1965) 문화적 경계의 구축과 균열의 동반』, 고대 민족문화연구소, 2008.

『협동』

홍정식,「1970년대 민족문학론의 성격과 변모 과정」,『새국어교육』69, 2005.

『화랑의 혈맥』

2. 북한문헌

국가안전기획부,『북한의 민족주의 선전자료집』, 1995.

『근로자』

김상현 외 편,『대중정치용어사전』, 조선로동당출판사, 1957.

김일성,『김일성저작집』1~23, 조선로동당출판사, 1971~1985.

김정일,『김정일선집』1~13, 조선로동당출판사, 1992~1998.

『로동신문』

『민족문화유산』

『문학대사전』, 사회과학원, 2000.

『문학예술사전』, 사회과학출판사, 1972.

사회과학원 김일성주의연구소,『대중정치용어사전』, 2005.

『인민』

장우진,『조선민족의 력사적 뿌리』, 사회과학출판사, 2002.

『정치사전』, 사회과학출판사, 1973.

『조선말사전』, 과학원출판사, 1961.

『조선말대사전』, 사회과학출판사, 1992.

『조선예술』

조성박, 『김정일 민족관』, 평양출판사, 1999.

『천리마』

『철학연구』

민족미학 개념의 분단사

홍지석 단국대학교

1. 개념들의 탄생: 해방 전후(前後) 민족미 담론

1) 식민지 시대의 유산 – 최초의 개념들

해방 이후 민족미학의 논의를 살펴보는 작업은 해방 이전 '미학
(美學)'이라는 새로운 학문 분야가 일본을 거쳐 식민지 조선에 유
입되는 양상을 짚어 보는 것으로 시작할 수밖에 없다. 식민지 조선
에 미학이 처음 소개된 것은 1924년에 설립된 경성제국대학에서
1926년 미학 강좌가 개설된 때부터로 알려져 있다. 이때 미학 강좌
를 맡았던 이가 바로 우에노 나오테루(上野直昭 1882~1973)인데,
그는 경성제국대학에 부임한 1926년부터 1941년까지 이 대학 미
학미술사 과목을 담당했다.[1] 식민지 시대 일본을 통한 미학의 수용
을 '민족미학'의 관점에서 접근하려면 아무래도 일본 미학자들이

.......
1 김문환, 「우에노 나오테루 著, 미학개론(1)」, 『미학』 49, 2007, p.215.

일본적인 미 개념 또는 미적범주론을 도출해 내는 과정에 주목할 필요가 있다. 일본 미학자들은 일찍부터 서양의 미학을 일본인의 입장에서 재정리하는 작업에 몰두했다. 예컨대 도쿄대학교 미학과 주임교수를 역임한 오오츠카 야스지(大塚保治 1868~1931)는 미학의 중심

우에노 나오테루(1882~1973)

과제인 미적범주론을 '비애(哀れ)'와 '유현(幽玄)' '사비(寂:さび)' 등 일본 특유의 미적 개념을 아우르는 체계로 구성한 바 있고, 그 후계자였던 오오니시 요시노리(大西克禮 1888~1959)는 와카(和歌), 노(能), 하이쿠(俳句), 다도(茶道)를 매개로 삼아 오츠카가 주목한 비애, 유현, 사비 등의 미적 개념들을 서구 미학의 중요 미적 범주들인 미, 숭고, 후모르(humor)의 파생 보조 범주로 설정했다.[2] "유현(幽玄)', '비애(悲哀)', '풍아(風雅)' '사비(寂び)' '와비(わび)' 등의 미적 개념(범주)들은 일본 미학자들이 이른바 일본 미학의 체계를 구성하는 과정에서 부각된 개념들이다.[3] 이러한 흐름의 연장선상에서 경성제국대학에서 미학 강의를 맡았던 우에노 나오테루는 『해인사행』(1938) 같은 글에서 조선의 건물에서 좌우균형(symmetry)이 깨져 있다든가 기둥에 엔타시스(배흘림)가 나타나는 양상에 주목했다.[4]

.......

2 김문환, 「한국근대미학의 전사(前史)」, 『한국학연구』 4, 1991, pp.358-359.
3 신나경, 「서구근대미학의 수용에서 미적범주론의 양상과 의미」, 『동양예술』 31, 2016, p.192.
4 김문환, 「한국근대미학의 전사(前史)」, p.378.

(1) 비애미(悲哀美)와 민예미(民藝美)

(미학 일반과 구별되는) 일본 미학의
구성에서 특징적인 현상은 일본 전통의
문예로부터 서구와 구별되는 특징적인
미적 현상들을 포착하여 그것을 개념화
한 후 이를 다시 서구 미학의 미적 범주
론과의 관련성하에서 검토하는 접근 방
식이 두드러진다는 점이다. 우에노 나

야나기 무네요시(1881~1961)

오테루와 친밀한 관계에 있던 도쿄제국대학 철학과 출신의 야나기
무네요시(柳宗悦 1881~1961)는 그러한 접근 방식을 조선의 미술
에 적용하여 이른바 '조선미론'을 본격적으로 제기한 논자였다. 그
가 1922년 발표한 『조선과 그 예술』[5]은 「조선의 미술」, 「조선 도자
의 특질」 등 9편의 단편들로 구성된 단행본인데, 사실상 조선미(한
국미)를 문제 삼은 최초의 저작에 해당한다. 여기서 야나기 무네요
시는 조선 예술에 대한 일종의 현상학적 관찰을 시도하고 그로부터
'애상미', '비애미', '위엄미', '의지미' 등의 미적 개념들을 도출했다.
이 가운데 특히 「조선의 미술」에서 그는 "자연은 그 민족의 예술이
걸어야 할 방향을 정해 준다."는 전제하에 동양 삼국의 예술을 비교
했다. 그에 따르면 "강대한 민족이 있고 그 종교가 땅의 종교라면 그
민족이 낳는 예술은 틀림없이 형태의 예술"이며 이는 중국 미술에
해당한다. 반면 "아름다운 자연에 혜택을 받은 민족이 있어, 그 생활
이 환경에 보장받고 있다면 거기서 나타나는 예술은 색채의 예술"

.......

5 야나기 무네요시, 이길진 역, 『조선과 그 예술』, 신구문화사, 2006.

이며 이는 일본 미술에 해당한다. 끝으로 "마음은 자유를 찾아 대양으로 나가려 하면서도 몸은 대륙에 꽁꽁 묶여 있는" 반도(조선)의 예술은 어느 한 점에서 다른 방향으로 가려는 선(線)의 예술일 것이라는 게 그의 주장이었다. 야나기 무네요시가 보기에 선의 예술은 돌아가는 마음이 아니라 헤어지는 마음을 나타낸다. "이 세상이 아닌 곳을 동경하고 있다."는 것이다. 이로부터 그는 유명한 "비애의 미"론을 제기했다.

마음이 줄곧 동요하고 불안이 거듭되어 실낱같은 희망을 피안에 걸었다. 모든 벗이 그를 배반하여 어디에서도 믿을 수 있는 마음을 찾을 수 없다. 덧없는 이 세상의 하늘에 탄식의 소리가 허무하게 메아리친다. 백성은 인정에 굶주리고 사랑을 그리워하고 있다. … 이런 심정의 샘에서 솟구친 예술은 어떠한 방향을 택했을까. 모든 아름다움은 비애의 아름다움이었다. 그들은 자신의 쓸쓸함을 털어놓을 벗을 아름다움의 세계에서 구했다. 이 때문에 그들은 자신에게 어울리는 길을 택하지 않으면 안 되었다. 형태의 강함이나 빛깔의 아름다움은 그들이 모르는 세계이다.[6]

주지하다시피 조선의 미를 '비애미'로 보았던 야나기 무네요시의 견해는 이후 숱한 논란을 불러일으켰다. 1922년 박종홍(朴鍾鴻 1903~1976)은 야나기 무네요시를 "근대인의 외관상 선입견에 지배

........
6 위의 책, p.95.

된 자"로 비판하며 비애미를 일축한 반
면[7] 김용준(金瑢俊 1904~1967)은 1936
년에 발표한 글에서 야나기 무네요시의
말에 반은 긍정, 반은 부인할 수밖에 없
다면서 조선인의 과거와 현재의 예술을
볼 때 거기에는 결코 애조(哀調)뿐만 아
니라 기백이 넉넉하게 나타난다고 주장
했다. 이런 주장에는 조선의 미를 반도의
지리적 조건에서 찾는 야나기의 접근 방
식이 전제되어 있었다. 김용준에 따르면
조선의 예술에는 대륙의 호방한 기개와
웅장한 화면이 없는 대신에 "가장 반도

박종홍(1903~1976)
박종홍은 야나기 무네요시의 '비
애미'를 강한 어조로 반박한 논자
다. 그는 1960년 신남철과의 인
터뷰에서 "석굴암에 가서 비애
미를 느낄 사람이 어디있느냐"고
물었다.『동아일보』, 1960. 1. 6.

적인, 신비적이라 할 청아한 맛, 소규모의 깨끗한 맛이 숨어" 있다.[8]

김용준의 반응에서 확인할 수 있는 대로 야나기 무네요시의 '비
애의 미'론은 식민지 시대, 그리고 그 이후 조선(한국)의 미를 언급
했던 논자들을 항상 괴롭힌 주제였다. 그러나 민족미학의 수준에
서 보자면『조선과 그 예술』(1922)의 결정적 의의는 '비애미'라는
미적 개념보다는 오히려 조선의 지리와 기후 조건을 조선미의 결
정 요인으로 보는 관점이 처음 적용되었다는 점에 있다. 기실 이런
관점은 프랑스 사상가 이폴리트 텐느(Hippolyte Adolphe Taine
1828~1893)에서 유래하는데, 그는 19세기 인간 특유의 과학적 태

.......
7 박종홍,「조선미술의 사적고찰(제6회)」,『개벽』 27, 1922, p.24.
8 김용준,「회화로 나타나는 향토색의 음미(下)」,『동아일보』, 1936. 5. 6.

도로 "인간의 모든 정신 활동에는 원인이 있다."고 주장하고 그 원인으로 '인종(민족)', '환경', '시대'의 세 가지를 들었다. 이러한 주장은 먼저 일본에 소개되었고 1930년대 초반 무렵 식민지 조선에도 널리 알려졌다.[9] "자연은 그 민족의 예술이 걸어야 할 방향을 정해 준다."는 야나기 무네요시의 주장은 텐느의 관점을 토대로 삼고 있었던 것이다. 아무튼 야나기 무네요시가 자연과 예술 또는 자연과 미의식을 텐느를 따라 원인-결과의 관계로 파악한 접근 태도는 민족미 담론에 결정적인 영향을 미쳤다. 즉 이후 민족미 담론에 참여했던 조선의 지식인들은 대부분 조선의 지리, 기후 등 자연조건을 규정하는 것으로 자신의 논의를 시작했다. 이 경우 야나기 무네요시의 선례를 따라 조선의 자연을 '반도'라는 프레임을 통해 설명하는 접근은 가장 손쉬운 해결책이었다. 앞에서 살펴본 김용준의 1936년 텍스트는 그 대표적인 사례 가운데 하나이다.

그런데 식민지 시대에서 해방기, 분단기로 이어지는 민족미 담론의 전개 과정에서 야나기 무네요시의 영향력은『조선과 그 예술』(1922)에 국한되지 않았다. 그는 1922년 직후 비애미에 관한 논의를 접고 대신 조선의 예술에서 그가 민예(民藝)라고 부르게 될 예술의 새로운 존재방식을 찾게 된다. '무위자연의 미' '소박미' '파형의 미' '무기교의 기교' '민예미' '타력미' 또는 '불이미(不二美)'는 그 과정에서 거론된 조선의 미적 개념들이다. 이인범에 따르면 이 무렵의 야나기 무네요시는 미술의 세계와 구별되는 민예의 세계를 추구했

9 이헌구,「사회학적 예술비평의 발전」,『동아일보』, 1931. 3. 29-4. 8(연재), 이 연재 글은 1) 선구자적 텐느, 2) 2대 창설자 플레하노프와 하우젠쉬타인, 3) 조직자로서의 프리체, 4) 실행자로서의 캘버튼으로 구성되어 있다.

는데, 그 민예의 아름다움은 "무명(無名)일 때 살아 숨쉬는 것"으로서 "무심(無心)의 미이며 자연의 가호에 의한 은총의 미"로 이것은 "무(無)나 공(空)의 자각에 바탕한 동양적 불이론"에 기초를 두고 있었다.[10] 일례로 야나기 무네요시는 1942년에 발표한 글에서 조선의 도공(陶工)들처럼 미추(美醜) 미분(未分)의 근본 경지에서 미를 찾자고 주장했다.

조선 도공들의 작업 태도, 작업장, 일상생활, 그리고 그들의 신앙, 모두가 다 자연스럽다. 어디까지나 자연에 밀착하고 있다. 말하자면 미와 추가 아직 분리되지 않은 경지에서 일하고 있다. 원천을 거기에 두고 있다. 아름다움을 달성하려는 의식의 속박이 없으므로 솔직하고 순조롭게 만들어 낸다. 만약 그들이 의식적으로 아름다움을 추구한다면 오히려 여러 가지 착오가 생길 것이다. 그러나 미와 추가 아직 분리되지 않은 근본에서 오기 때문에 가장 진실한 아름다움이 절로 깃들고 있다. 다시 말하면 근본의 경지에 객관적으로 존재하고 있는 어떤 아름다움이 도공의 손에 의해서 이 세상에 나온 것이다.[11]

'민예미'로 요약될 수 있는 야나기 무네요시의 조선미론은 식민지 시대는 물론이거니와 해방 이후 민족미 담론에 큰 영향력을 행사했다. 특히 분단 이후 남한 사회의 민족미 담론에서 야나기의 민예

.......

10 이인범, 「야나기 무네요시─영원한 미, 조선의 선에서 발견되다」, 『한국의 미를 다시 읽는다』, 돌베개, 2008, p.90.
11 야나기 무네요시, 민병산 역, 『공예문화』, 신구문화사, 1993, p.229.

미론은 거의 절대적인 중요성을 갖는다. 그 파급력은『조선과 그 예
술』(1922)에서 제기된 '비애미론'의 파급력과는 비교할 수 없을 정
도이다. 그 과정에서 야나기의 민예론을 수용하여 그것을 자기 나
름의 논리와 체계로 발전시킨 고유섭(高裕燮 1905~1944)의 역할
이 컸다. 야나기 무네요시 민예론이 민족미 담론에 미친 영향에 대
해서는 앞으로도 꽤 많은 지면을 들여 검토할 것이기 때문에 여기
서는 아주 단적인 사례만을 짚고 넘어가기로 하자. 골동품 수집에
서 출발해 훗날 자신만의 컬렉션을 지닌 대수집가로 변모한 이들에
게 야나기 무네요시가 미친 영향력이 그것이다. 일례로 이병철(李秉
喆 1910~1987)의 사례를 들 수 있을 터인데,『호암자전(湖巖自傳)』
(1986)에 따르면 그의 미술품 수집은 해방 전후 삼성상회를 설립하
여 양조업을 주사업으로 확장해 가던 30대 초반에 시작되었다. 처
음에 서(書)로 시작된 수집은 곧 회화, 신라 토기, 조선 백자와 고려
청자, 그리고 불상을 포함한 조각과 공예로 확장되었다. 자서전에
따르면 이병철의 작품 수집은 그가 혜안(慧眼)으로 칭했던 야나기
무네요시에 정신적인 근거를 두고 있다. 야나기 무네요시 특유의 유
교적 절제와 불교적 탈속의 미를 수집의 철학으로 삼았다는 것이다.

(2) '무기교의 기교'와 '적조한 유머'

이제 고유섭의 민족미 담론을 살펴보기로 하자. 고유섭은 1905
년 인천에서 태어나 인천공립보통학교, 경성보성고등보통학교을
거쳐 1927년 경성제국대학 법문학부 철학과에 입학했다. 전공은
'미학 및 미술사학'이었다. 그는 경성제대 시절 우에노 나오테루에
게 미학과 서양미술사를, 다나카 도요조(田中豊藏)에게 동양미술사

를, 후지타 료사쿠(藤田亮策)에게 고고
학을 배웠다. 1930년 대학 졸업 후에는
모교인 경성제국대학 미학연구실 조수
로 근무하다가 1933년에 개성부립박물
관장으로 취임했다.

경성제국대학을 졸업한 1930년(26
세)부터 죽음을 맞이한 1944년(40세)까
지는 고유섭 일생의 전성기에 해당한다.

고유섭(1905~1944)

10년이 조금 넘는 기간 그가 집필한 글들은 목록의 방대함만으로도
보는 이를 압도한다(이 글들은 최근 『우현 고유섭 전집』 10권에 종합
되었다). 그 가운데 민족미 문제에 관한 주요 텍스트들은 1940년 전
후에 집중되어 있다. 「고대인의 미의식」(1940), 「조선문화의 창조
성」(1940), 「조선미술문화의 몇낱성격」(1940), 「조선고대미술의 특
색과 그 전승문제」(1941) 등이 그것이다.

식민지 조선에 등장한 최초의 근대 미학자 고유섭은 또한 최초의
근대 미술사가이기도 했다. 따라서 그가 제기한 민족미론은 조선의
공예와 미술에 관한 미술사가로서의 탐색을 기초로 삼고 있었다. 앞
서 언급한 우에노 나오테루와 야나기 무네요시 역시 대부분 자기주
장의 근거를 미술사에서 찾고 있었다는 점을 감안하면 식민지 시대
의 조선미(또는 민족미) 담론은 미술사와 불가분의 관계에 있었다.

김임수가 고유섭의 한국미에 관한 견해를 가장 집약적으로 보여
주는 텍스트로 거론[12]한 「조선고대미술의 특색과 그 전승문제」는 조

.......

12 김임수, 「고유섭 ─ 적요한 유모어, 구수한 큰 맛」, 『한국의 미를 다시 읽는다』, 돌베개,

선의 미술이 "조선의 미의식의 표현체, 구현체이며 조선의 미적 가치이념의 상징체, 형상체임을 이해해야 한다."[13]는 관점에서 집필한 텍스트이다. 당시 고유섭은 조선미술의 특색을 전통이란 것의 극한 개념으로 간주하면서 그 전통을 찾는 일을 줏대를 고집하는 일, 곧 "자의식의 자각, 자의식의 확충"을 모색하는 일로 이해했다.[14] 「조선고대미술의 특색과 그 전승문제」에서 고유섭은 시대의 변천, 문화의 교류에 따라 여러 가지 층절(層節)이 있음을 분명히 하면서도 "그만한 변천을 통해 흘러내려오는 사이에 노에마(noema)적으로 형성된 성격적 특색" 내지 "전통적 성격"이 존재한다고 주장했다. 그 성격적 특성으로 고유섭은 '무기교의 기교'와 '무계획의 계획'을 내세웠다.

고유섭에 따르면 '무기교의 기교'나 '무계획의 계획'은 "기교나 계획이 생활과 분리되기 이전의 것으로 구상적 생활, 그 자체의 생활본능의 양식화로서 나오는 것"[15]이다. 그는 야나기 무네요시의 '민예(民藝)'론을 수용해 "조선에는 근대적 의미에서의 미술이란 것은 있지 아니하였고 근일(近日)의 용어인 민예라는 것만이 남아있다."고 판단했다. 고유섭에 따르면 이것은 조선에 정인사회(町人社會), 시민사회가 형성되지 못했던 데 큰 원인이 있다.

고유섭은 이렇게 조선미술을 '무기교의 기교'내지 '무계획의 계

.......

2008, p.90.
13 고유섭, 「조선고대미술의 특색과 그 전승문제」, 『춘추』 2(6), 조선춘추사, 1941. 7, 『우현 고유섭 전집 1: 조선미술사 上』, 열화당, 2007, p.84.
14 위의 글, p.92.
15 위의 글, p.86.

성덕대왕 신종(봉덕사종),
통일신라 771년, 국립경주
박물관 소장

획'을 특성으로 하는 민예로 규정한 후 훗날 막대한 영향을 미칠 조
선미술의 미적 특성을 열거했다. 그 주요 주장을 열거하면 다음과
같다.[16]

가) 정치(精緻)한 맛, 정돈된 맛은 항상 부족하지만 질박한 맛
　　과 둔후(鈍厚)한 맛, 순진한 맛에 있어서는 우수하다. ▶ 질
　　박성, 둔후성, 순진성

나) 우아(優雅)에 통하는 섬약미(纖弱味)가 있고 그것은 색채
　　적으로 단조(單調)한 것과 곁들여 적조미(寂照美)를 구성

.......

16　위의 글, pp.87-94.

하며 …쥐어짜지고 졸여 짜져서 굳건한 것을 통해 구수하
게 어우러진 변화성을 갖고 있다. ▶ 우아성, 섬약성, 적조미,
구수한 맛

다) 단색조는 사상적으로 어느 정도만큼의 깊이에 들어갔다가
명랑성으로 화하여 나온다. …형태가 불완전하고 선율적이
란 것도 이 유머(humor)의 성립을 돕고 있다. 이리하여 적
요와 명랑이라는 두 개의 모순된 성격이 동시에 성립되어
있다. ▶ 적요한 유머

라) 비정제성의 특질 가운데 하나로 비균제성, 즉 애시머트리
(asymmetry)를 들 수 있다. 상하나 좌우가 규격적으로 동
일치 않은 점이다. 단일 건축의 절반이 나머저 절반과 반드
시 동일치 않은 점이 그 특성이다. ▶ 비균제성(asymmetry)

마) 무관심성은 마침내 자연에 순응하는 심리로 변한다. 그곳
에 자연에 대한 강압이 없고 자연에 대한 순응이 있다. 그러
나 이러한 무관심성은 가끔 통일을 위한 중도(中道)에 중단
이 있고 세부를 위하지 않는 조소성(粗疎性)이 있다. 이렇
게 세부에 있어 치밀하지 아니한 점이 더 큰 전체로 포용되
어 그곳에 구수한 큰 맛을 이루게 되는 것은 확실히 예술적
특징의 하나이다. ▶ 무관심성, 자연에의 순응, 구수한 큰 맛

바) 조선의 미술은 단아한 맛을 갖고 있다. 이 단아라는 것은
작은 데서 오는 예술성이다. 그러나 다시 큰 맛(구수한 큰
맛)이 있다. 단아한 맛과 구수한 큰 맛이 개념으로선 모순
된 것이나 성격적으로 한 몸을 이루고 있는 듯하다. ▶ 단아
한 맛

이상에서 언급한 고유섭의 민족(조선)미론에서 특기할 점은 그가 "정치한 맛", "단아한 맛", "구수한 맛"과 같이 시각과 미각이 상통하는 개념을 즐겨 썼다는 점이다. 예컨대 그는 다른 글에서 조선 백자의 미를 언급하면서 그것이 외면적으로 일견 단순한 백(白)으로 보이나 "여러 가지 요소가 안으로 안으로 응집동결된 특색"을 갖는다면서 그 특색(적은 것으로의 응결된 감정)을 '고수한 맛'으로 지칭했다. 그에 따르면 고수한 맛은 "씹고 씹어야(咀嚼) 나오는 맛"[17]이다. 그가 기교가 생활과 분리되기 전의 상태로 '무기교의 기교'를 다룬 것을 염두에 두면 '고수한 맛'처럼 시각과 미각을 아우르는 독특한 개념은 두 감각, 미각과 시각이 분리되기 전의 상태를 지칭하는 것일 수 있다. 이렇게 고유섭의 조선미론에는 양 방향을 아우르려는 태도가 두드러진다. 이를테면 적은 것으로 응결된 고수한 맛의 반대편에는 "순박, 순후한 데서 오는 큰 맛"으로서 "구수한 맛"이 있다[18]는 것이 그의 주장이다. 마찬가지 이유에서 그의 조선미론에는 "적요한 유머" 내지 "단아한 맛과 구수한 큰 맛" 또는 "어른같은 아이"처럼 모순적인 것들을 한 데 포괄하는 개념들이 빈번히 등장한다. 이를테면 다음과 같은 식이다.

단아한 맛과 구수한 큰 맛이 개념으로선 모순된 것이나, 적조와 유머가 합치되어 있음과 같이 성격적으로 한 몸을 이루고 있는 듯하다. 이 좋은 예로 경주 봉덕사종을 들 수 있다. 그것은

.......

17 고유섭, 「조선미술문화의 몇낱성격」, 『조선일보』, 1940. 7. 26-27, 『우현 고유섭 전집 1: 조선미술사 上』, 열화당, 2007, p.110.
18 위의 글, p.110.

실로 구수히 크다. 그러나 동시에 단아성을 잃지 않고 겸하여 윤곽의 율동적 선류(線流)는 다시 우아성을 내고 있다. 조선조의 청화자기에서도 많은 예를 들 수 있을 것이다. 그러므로 이것도 확실히 조선미술의 전통적 특색의 하나라 할 수 있다.[19]

앞으로 확인하겠지만 이후의 민족미 담론은 야나기 무네요시의 민예 개념과 "무기교의 기교"내지 "적조한 유머"라는 표현으로 대표되는 고유섭의 조선미론의 절대적인 영향하에서 전개되었다. 예컨대 고유섭이 조선미술의 특색 내지 몇날 성격으로 언급한 질박성, 담소성(淡素性), 순진성, 우아성, 섬약성, 적요미, 무관심성, 자연에의 순응성, 구수한 큰 맛 등은 해방 이후 특히 남한에서 한국미의 특성 내지 본성을 운운하는 거의 모든 글에 참조되었다. 일례로 건축가 윤장섭(尹張燮 1925~)은 1978년의 인터뷰에서 우리의 건축은 "건축에 따라 변화하는 인간적인 척도로 지어져 친근감을 자아내고 자연에 항거하는 대신 순응해서 조화를 이루고 있다."[20]고 했다. 풍속인형 제작가이자 향토사가로 '마지막 신라인'으로 널리 알려진 윤경렬(尹京烈 1916~1999)은 1985년의 인터뷰에서 경주 남산의 불탑과 불상을 들어 이렇게 말했다. "산 전체와 조화를 이룬 갖가지 유물 유적은 자연을 따라 살아온 전혀 꾸밈새 없는 정신세계를 드러내고 있어요. … 석굴암도 그 자체만 봐 가지고는 규모가 작다고 속단하는 사람도 더러 있으나 잘못된 것입니다. 토함산과 동해 바다가

.......

19 고유섭, 「조선고대미술의 특색과 그 전승문제」, p.91.
20 강신귀 기자, 「한국적인 것, 전통의 현장(7) - 한옥」, 『경향신문』, 1978. 5. 19.

일출을 이룬 그 아름다운 형상은 산 전체를 부처님으로 느끼게 하지요."[21] 그와 더불어 고유섭이 조선미술의 특색을 논하기 위해 끌어들인 미술작품, 이를테면 석굴암, 조선 백자와 분청사기, 화엄사의 각황전, 경주 봉덕사종, 사찰 건물의 창호(窓戶) 등은 한국미를 대표하는 예술작품으로 각광받았다.

윤경렬(1916~1999)

함경북도 주을에서 태어난 윤경렬은 일본의 풍속인형가 나카노코 가(中ノ子 家)에서 인형 수업을 받고 돌아와 1943년 개성에 '고려인형사'를 열었다. 이후 월남하여 1949년 경주에서 풍속 인형연구소 고청사(古靑舍)를 설립해 활동했고 1954년 경주 어린이박물관학교를 설립하는 등 향토사가로서 활동했다. 『마지막 신라인 윤경렬』(학고재, 1997) 등의 저작이 있다.

(3) 미(美)의 시대성과 지역성: '아름다움'이라는 우리말

식민지 시대 민족미학 담론의 성립 과정에서 고유섭은 민족미의 역사성 또는 지역성의 문제에 본격 천착한 최초의 논자로서도 중요하다.[22] 고유섭에 따르면 미(美)라는 것은 "시대에 따라서 그 의미가 다르고 그 내용이 다른 것은 누구나 아는 바"이다. 즉 미는 변화와 상위(相違)가 있기에 "지역을 한(限)하고 시대를 한하여서 관찰이 성립된다."는 것이다.[23]

21 이시헌, 「민예품으로 신라미 재현 - 경주 윤경렬 옹」, 『동아일보』, 1985. 11. 29.
22 삼국시대의 미술을 시대적, 환경적 조건에 따라 구분하는 논의는 일찍이 박종홍이 시도한 바 있다. 그에 따르면 고구려는 "북방적 미술의 함축이 그 불소(不少)한 공적을 주성하였던" 데 비해 백제는 "동양의 남방적 문화를 구취하야 그 정(精)을 채(採)하고 화(華)를 적(摘)하야 고유한 그 미술로 화(化)"한 경우이다. 박종홍, 「조선미술의 사적고찰(제8회)」, 『개벽』 29, 1922, p.2.
23 고유섭, 「우리의 미술과 공예」, 『동아일보』, 1934. 10. 9-20, 『우현 고유섭 전집 1: 조선미

고유섭은 "문화방면에 불변적, 고정적 일면이 있다."고 주장하면서도 문화가치란 "비정률적이요 비인과율적이요 비기계적이요 비논리적이요 비고정적인 데 있는 것"임을 애써 강조했다. 그가 보기에 문화가치 또는 전통이란 "영원한 지금에서 늘 새롭게 파악한" 것이기에 문화 활동에는 개과천선이나 향상진화를 운운할 여지가 충분하다.[24] 그는 또 다른 지면에서 전통미와 구별되는 현대미의 특성에 천착하기도 했다. 그에 따르면 현대미는 "불안성, 무상성 내지 무사상성, 사상의 무체계성"을 특징으로 한다. "현대미는 오직 무색(無色)의 페이브먼트(pavement)를 지향 없이 속보로 뛰고 있다."[25]는 것이다. 이를 염두에 두면 고유섭은 미의 역사성과 다양성을 존중하는 논자였다. 마찬가지로 다 같은 민족문화요 전통이지만 지역 또는 국가에 따른 미의식의 차이를 논할 수 있다는 게 그의 판단이었다. 일례로 그는 백제의 능산리 고분벽화를 고구려의 고분벽화와 비교하여 "고구려 고분벽화보다도 유려하고 아윤(雅潤)하고 표일하고 섬세하고 명랑한 것은 곧 백제의 특색"이라고 주장했다. 또한 고유섭은 삼국의 와당(瓦當)을 비교하여 다음과 같은 미적 판단을 이끌어 냈다. "고구려의 와당무늬가 길굴하고 경직되고 신라의 와당무늬가 둔중하고 순후함에 비해 백제의 와당무늬는 명랑하고 아윤하다."[26] 또 다른 곳에서 그는 삼국의 와당무늬에서 발견 가능한 "공통

......

술사 上』, 열화당, 2007, p.114.
24 고유섭, 「조선미술문화의 몇낱성격」, p.107.
25 고유섭, 「현대미의 특성」, 『인문평론』 2(1), 인문사, 1940, 『우현 고유섭 전집 8: 미학과 미술평론』, 열화당, 2013, pp.115-119.
26 고유섭, 「우리의 미술과 공예」, pp.128-130.

적 요소를 의식적으로 버리고" 그 호이점(互異點)을 살핀 후 이렇게
말했다. "결론부터 말하면 필자는 고구려에서 고딕적인 요소를 보
고 백제에서 낭만적인 트집을 보고 신라에서 클래식적인 것을 보고
싶다. 이러한 점은 각기 와당무늬와 조각에서 볼 수 있는 점인데 외
형적으로는 삼분원(三分圓) 수키와나 원호형 암키와가 고구려만의
특색이요 원형 연식(椽飾)와당은 백제만의 특성이다."[27]

하지만 이렇게 미의 시대성 또는 지역성 개성(특수성)을 인정하
는 태도는 미의 보편성 내지 미의 일반원리를 문제 삼는 접근 방법
과 쉽게 공존하기 어렵다. 보편성에 천착하는 미학자와 역사성에 천

.......

27 고유섭, 「삼국미술의 특징」, 『조선일보』, 1939. 8. 31-9. 3, 『우현 고유섭 전집 1: 조선미술
 사 上』, 열화당, 2007, p.280.

착하는 미술사가의 공존이 쉽지 않은 문제도 있다. 마찬가지로 조선 미술의 보편적 특색을 도출했던 고유섭과 삼국미술의 차별적 특성을 관찰했던 고유섭 사이에는 확실히 어떤 괴리가 존재한다. 그는 미(美)란 "변화하는 차별상을 가진 한 개의 사상—미(美)의 실(實) 또는 상(相)—인 동시에 확고불변한 보편상을 가진 한 개의 가치—미(美)의 이(理)또는 질(質)"[28]이라는 관점에서 이 문제를 다루었으나 그가 말하는 '사상'과 '가치'의 구별은 애매해서 이해하기가 쉽지 않다.

이런 관점에서 보면 고유섭이 '아름다움'이라는 우리말에 남다른 애정을 피력한 것은 흥미로운 현상이다. 그에 따르면 '아름다움'이라는 우리말은 미의 일면(一面)에 치우친 'beauty', 'beauté', '美', 'うつくしい', 'schön' 등의 관련 개념들과는 달리 미의 본질을 탄력적으로 파악하고 있다. 왜냐하면 "'아름'이라는 것은 '안다'의 변화인 동명사(動名詞)로서 미의 이해작용을 표상하고 '다움'이라는 것은 형명사(形名詞)로서 격(格), 즉 가치를 말하는 것이니, '사람다운'이라는 것이 인간적 가치를, 즉 인격을 말하는 것처럼 … '아름다움'은 지(知)의 정상(正相), 지적 가치를 말하기" 때문이라는 것이다. 그가 보기에 '아름다움'이라는 말은 추상적 형식논리에 그치지 않고 "종합적 생활감정의 이해작용"[29]을 뜻하는 철학적 오의(奧義)가 심원한 언표이다.[30] 이와 더불어 「조선고대미술의 특색과 그 전승문제」(1941)에서 고유섭이 후설(E. Husserl 1859~1938)

.......

28　고유섭, 「우리의 미술과 공예」, p.114.
29　위의 글, p.115.
30　위의 글, p.116.

의 개념을 취해 "그만한 변천을 통해 흘러 내려오는 사이에 노에마(noema)적으로 형성된 성격적 특색"을 언급했던 발언을 염두에 두면 그의 민족미 담론은 현상학적 미학의 성격을 갖는다고 할 수 있다. 고유섭 자신의 초기 저술(1930)에 따르면 후설 현상학의 영향을 받아 콘라드(W. Conrad), 하만(J. G. Hamann), 가이거(M. Geiger), 우티츠(E. Utitz), 오데브레히트(R. Odebrecht) 등이 천착하고 있는 현상학적 미학은 순수체험의 기술(beschreiben)을 추구한다.

> 현상학이 말하는 현상은 오인(吾人)에 직접 여건인 가치의 사실이요 체험이다. 이리하여 발생한 현상학적 미학의 대상인 현상, 즉 체험은 형식, 내용 또는 가치 사실 등을 분리하기 이전의 것으로 가장 직접성을 가진 것이므로 가장 순수한 것이다. 즉 그것은 선험적 철학, 미학과 같이 이 직접적인 체험으로부터 형식적 대상만을 추출함도 아니요, 경험과학적 미학과 같이 다수성의 총계를 취하는 간접적 방법도 아니다. 이 한에서 그것은 순수하다. 즉 순수체험을 대상으로 하는 것이다. 따라서 그것은 직접성을 중시하므로 타인의 체험을 허용하지 않고 자기 자신의 체험을 목적으로 한다.[31]

이렇게 조선의 미술을 탐구하는 미학자, 또는 미술사가가 현상학적 태도를 취해 순수체험 기술을 목적으로 할 경우 "노에마적으

.......

31 고유섭, 「미학의 사적개관」, 『신흥』 3, 신흥사, 1930. 7. 10, 『우현 고유섭 전집 8: 미학과 미술평론』, 열화당, 2013, p.98.

로 형성된 조선미술의 성격적 특성"을 드러내는 것도 가능하다. 이런 관점에서 보면 조선미술의 보편적 특색을 도출했던 고유섭과 삼국미술의 차별적 특성을 관찰했던 고유섭 사이에 존재하는 모순은 충분히 납득할 만한 것이 된다. 그것은 그때에 그가 취한 지향성에 따라 그 자신이 직접 체험한 순수체험의 기술일 것이기 때문이다. 그는 「조선고대미술의 특색과 그 전승문제」의 서문을 이렇게 마무리했다. "필자가 이 문제의 과제를 받고 이곳에 해답같이 쓰려는 것은 일시 착상에서 나온 소견거리에 불과할 것이나 어설픈 대로 그래도 그대로 얼마만한 윤곽은 그려지리라 믿는다."[32] 또 그는 다른 글에서 미술은 "원체 말 없는 물건"이라고 하며 "이 말없이 있는 것의 진실로 좋은 일면을 문필인이 발천(發闡)시킴으로써" 미의식은 향상될 수 있다고 썼다.[33]

이런 관점에서 고유섭은 민족미(의 특색) 내지 전통에 대한 실재론(realism)의 입장, 즉 "전통이란 것을 마치 손에서 손으로 넘겨 보내는 공놀이에서의 공[球子]과 같이 생각하는" 기계론적 입장을 반대했다. 왜냐하면 그것은 고유섭에 따르면 손에서 손으로 "손쉽게 넘어 다니는 것이 아니"고 오히려 "피로써 피를 씻는 악전고투를 치러" "피로써" 또는 "생명으로써" 얻으려고 해야만 얻을 수 있는 것이기 때문이다. 그것은 "영원한 지금에서 늘 새롭게 파악한" 것이어

........

32 고유섭, 「조선고대미술의 특색과 그 전승문제」, p.85.
33 고유섭, 「조선미술문화의 몇낱성격」, p.113. 다른 곳에서 고유섭은 베르그손(H. Bergson)을 참조해 "자아는 자아를 조정하는 사행(事行)으로써 무한히 전개되는 순수한 활동"이라고 하면서 "그 무한한 실재성이 유한한 한계 속에 전개되는 것이 곧 창조적 활동"이라고 주장했다. 고유섭, 「조선문화의 창조성 – 공예편」, 『동아일보』, 1940. 1. 4-7, 『우현 고유섭 전집 1: 조선미술사 上』, 열화당, 2007, p.96.

야 했다.[34] 그런 의미에서 조선미의 특색을 드러내는 일 또는 조선미술의 전통을 살리는 일은 "조선미술의 전통을 찾되 항상 그 우열의 면을 판정하는" 자아의식을 요구한다. "자의식의 자각, 자의식의 확충을 위해서는 끊임없이 이 전통을 찾아야 하며 끊임없이 이 전통을 찾자면 끊임없이 그 특색을 찾아야 할 것"[35]이라고 그는 주장했다. 그는 1940년에 발표한 글에서 "스스로 계발하고 스스로 발천(發闡)하려는 동적 자각의 건드림이 있어야 하겠다."고 주장하며 자위와 자만에 가라앉을 때 "모든 능력은 진토와 더불어 썩을 뿐이오 악마 같은 인과율이 기다리고나 있었던 듯이 우리를 그 분쇄기 속에 넣어버리고 말 것"[36]이라고 했다.

요컨대 고유섭이 '조선미술의 특색'으로 지칭한 민족미는 고정된 어떤 것이 아니고 늘 새롭게 파악하는 태도를 통해 끊임없이 찾아야 할 어떤 것으로 다뤄졌다. 하지만 아쉽게도 고유섭은 1944년 6월 26일 투병 끝에 40세의 나이로 사망했고 조선미술의 특색을 중단 없이 찾아다닌 그의 여정도 중단되었다. 하지만 앞서 말했듯이 고유섭의 여러 텍스트들이 이후 민족미 담론에 미친 영향은 실로 컸다. 특히 '조선의 미'를 실재론(내지 존재론) 내지 인과론적 수준이 아니라 현상학적 미학의 수준에서 "발천(發闡)시켜야 할" 것으로 본 고유섭의 견해는 해방기에 좌우파를 막론하고 커다란 영향력을 행사했다.

.......

34 고유섭, 「조선미술문화의 몇낱성격」, p.107.
35 고유섭, 「조선고대미술의 특색과 그 전승문제」, p.92.
36 고유섭, 「조선문화의 창조성 - 공예편」, p.105.

(4) 동양의 정신성: '청아(淸雅)한 맛'과 '한아(閑暇)한 맛'

이제 해방기의 민족미학 담론을 살펴볼 차례이지만 그 전에 짚
고 넘어가야 할 식민지 시대의 또 다른 논자가 있다. 그 논자는 바로
김용준(金瑢俊 1904~1967)이다. 1904년 경상북도 선산에서 태어
난 김용준은 경성 중앙고등보통학교를 거쳐 일본 도쿄미술학교 서
양화과를 졸업한 미술엘리트였다. 도쿄미술학교 재학 시절인 1927
년에 프롤레타리아 미술의 성격을 논한 일련의 평문들을 발표한 이
후, 그는 식민지 조선, 더 나아가 해방기 지식인 사회에서 가장 주목
받는 비평가 중 하나였다. 민족미학의 관점에 국한시켜 보자면 식민
지 시대 김용준의 비평문에는 민족미(전통미 또는 향토미)를 '정신
성' 또는 '정신주의'의 관점에서 이해하는 관점이 매우 두드러진다.
예컨대 그는 1930년에 『동아일보』에 발표한 글에서 조선 미술의 특
성으로 "정려교절(精麗巧絶)" "정려섬세(精麗纖細)한 선조(線條)",
"아담풍부(雅淡豊富)한 색채"를 내세우고 그것을 서양의 퇴폐에 맞
서 동양주의의 갱생을 가능케 할 "정신주의의 피안"으로 이해하는
태도를 드러냈다.[37] 1930년에 발표한 또 다른 글에서 그는 최우석
(崔禹錫 1899~1965)의 〈고운(孤雲)선생〉(1930)을 두고 "순수한 동
양정신의 거룩한 색채"[38]를 운운하기도 했다. 여기서 민족정신과 동
양주의는 사실상 동의어로 사용되었다. 1930년에 김용준이 발표한
이 두 편의 글은 1929년 심영섭(沈英燮)이 발표한 「아세아주의 미

......

37 김용준, 「동미전을 개최하면서」, 『동아일보』, 1930. 4. 12-13, 『근원 김용준 전집 5: 민족미
 술론』, 열화당, 2010, pp.211-213.
38 김용준, 「제9회 미전과 조선화단」, 『중외일보』, 1930. 5. 20-28, 『근원 김용준 전집 5: 민족
 미술론』, 열화당, 2010, p.222.

술론」[39]과 더불어 지금 우리에게 익숙한
서양/동양, 물질(유물)주의/정신주의의
이분법의 틀 속에서 민족미의 정신적 측
면을 강조한 관점이 사실상 처음으로 구
체화된 텍스트이다. 게다가 심영섭이 비
평 활동을 중단한 이후에도 김용준은 이
런 관점을 더욱 밀고 나갔다.

김용준 〈자화상〉 유화, 1934

1930년대 초반 식민지 지식인들은
당대 서구 예술의 특성을 '주관 강조의 경향'으로 이해했다. 이는 김
용준도 마찬가지여서, 그는 이미 1928년에 발표한 글에서 예술은
경제(그리고 물질)에 예속될 수 없다는 전제하에 서구의 표현파, 특
히 칸딘스키(Wassily Kandinsky 1866~1944)를 옹호했다.[40] 그에
따르면 '예술에서 정신적인 것'을 문제 삼았던 칸딘스키의 말과 같
이 예술이란 "내적필연성(자연생장적)과 외적 요소가 상호 융합된
조화 위에 창조되는 것"이다. 김용준에 따르면 이는 "정신적 요소와
물질적 요소가 완전히 융해합일"된 경지를 지칭한다.[41] 그런데 1920
년대 후반의 이런 인식은 1930년대에 다소 독특한 급진적인 해석으

.......

39 심영섭, 「아세아주의 미술론」, 『동아일보』, 1929. 8. 29-9. 6.
40 근대 동아시아에서 표현파, 특히 내적 필연성, 내적 소리의 의의를 강조한 칸딘스키의 이
 론을 동양화, 문인화의 정신성과 연관 짓는 논자들이 많았다. 이와 더불어 서구 미학의 감
 정이입론을 동양적 정신성과 연관 짓는 논자들도 있었다. 칸딘스키를 옹호하는 1928년 김
 용준의 입장은 마땅히 이러한 문맥에서 다뤄질 필요가 있다. 박은수, 「근대기 동아시아의
 문인화 담론 연구」, 『한국근현대미술사학』 20, 2009. pp.34-39.
41 김용준, 「續 과정론자와 이론확립 − 이론유희를 일삼는 輩에게」, 『중외일보』, 1928. 2. 28-
 3. 5, 『근원 김용준 전집 5: 민족미술론』, 열화당, 2010, p.82.

로 변모했다. 1931년 발표한 「서화협전의 인상」에서 김용준은 서구 근대예술의 주관적(정신적) 경향을 동양의 예술 전통에서 발견되는 정신주의와 비교하여 후자(동양의 정신성)를 전자(서양의 정신성)에 대해 우위에 놓는 태도를 드러냈다. 예컨대 김용준은 서(書)와 사군자(四君子)가 "예술의 극치"임을 역설했다. 그에 따르면 서와 사군자는 "一劃一點이 우주의 정력의 결정인 동시에 전인격의 구상적 형식"이다. 흥미로운 것은 이 글에서 그가—칸딘스키를 따라—사군자를 정신성의 표현으로서 '음악'에 견주고 있다는 점이다.

우리는 음악예술의 대상의 서술을 기대치 않고 음계와 음계의 연락으로 한 선율을 구성하고 선율과 선율의 연락으로 한 階調를 구성하고 全階調의 통일이 우리의 희노애락의 감정을 여지없이 구사하는 것 같이 서와 사군자가 또한 하등 사물의 사실을 요하지 않고 직감적으로 우리의 감정을 이심전심하는 것이다. 그럼으로 그것은 음악과 같이 가장 순수한 예술의 분야를 차지할 것이다.[42]

칸딘스키의 경우, 가장 순수한 예술, 곧 음악과 같은 직관예술은 대상세계를 떠난 추상미술로 귀결되었다. 그러나 김용준은 그 귀결을 '서(書)'로 두었다. 이런 관점에서 '서'는 "예술의 극치요 정화"로 간주되었다. 즉 '서'는 예술에서 불필요한 것(대상성)을 걸러낸 최상의 단계로 상정된다. 사군자는 바로 그 아래에 있는 예술 형태이다.

.......
42 김용준, 「서화협전의 인상」, 『삼천리』 3(11), 1931, p.59.

그에 따르면 "채화를 찌꺼기 술이라면 묵화는 막걸리요, 사군자는 약주요, 書는 소주 아니 될 수 없을 것"[43]이다. 이렇게 서와 사군자에 내포된 것으로 간주된 동양의 정신성을 음악에 견주어 그것을 가장 순수한 "예술의 극치"로 찬양하는 접근은 1936년에 발표한「회화로 나타나는 향토색의 음미」에서 심화되었다. 그는 이 글에서 조선인 의 예술에는 "가장 반도적인, 신비적이라 할 만한 청아(淸雅)한 맛" 이 숨어 있다고 하면서 이 "소규모의 깨끗한 맛"이 "진실로 속이지 못할 조선의 마음"이라고 했다. 이 "청아한 맛"에 대응하는 것이 바 로 "한아(閑暇)한 맛"이다. "뜰 앞에 일수화(一樹花)를 조용히 심은 듯한 한적한 작품들"이 지닌 "한아한 맛"은 그가 보기에 가장 정신 적인 요소인 까닭에 "결코 의식적으로 표현해야 되는 것이 아니요, 조선을 깊이 맛볼 줄 아는 예술가들의 손으로 자연생장적으로 작품 을 통하여 비추어질" 성격의 것이다.[44]

1936년 당시 김용준이 조선의 미로 내세운 "청아한 맛" 또는 "한아한 맛"은 앞서 살펴본 고유섭의 "적조미" 또는 "단아한 맛" 에 대응한다. 하지만 고유섭에 비해 김용준의 '청아' 또는 '한아'에 는 "맑고 깨끗한 마음(또는 정신의) 상태"에 대한 강박적 편애가 유 난히 두드러진다. 이는 오래된 고물(古物), 그 중에서도 조선 백자의 먼지를 털어냄으로써 얻을 수 있는 가장 맑고 깨끗한 백(白)의 상태 를 애호했던 상고주의자 이태준(李泰俊 1904~?)의 태도를 떠올리 게 한다. 이태준은 흔히 골동품이라 불리는 고물(古物)을 애호했으

.......

43 김용준,「한묵여담」,『문장』11, 1939,『새 근원수필』, 열화당, 2012, p.202.
44 김용준,「회화로 나타나는 향토색의 음미」,『동아일보』, 1936. 5. 3-5,『근원 김용준 전집 5: 민족미술론』, 열화당, 2010, p.133.

나 완물상지(玩物喪志)를 경계하고 그것을 정신적인 수준에서 바라볼 것을 요구했다. 가령 다음과 같은 식이다.

우리 집엔 웃어른이 아니 계시다. 나는 때로 거만스러워진다. 오직 하나 나보다 나이 높은 것은, 아버님께서 쓰시던 연적이 있을 뿐이다. 저것이 아버님께서 쓰시건 것이거니 하고 고요한 자리에서 쳐다보며 말로만 들은 글씨를 좋아하셨다는 아버님의 풍의(風儀)가 참먹 향기와 함께 자리에 풍기는 듯하다.[45]

이태준(1904~?)

같은 맥락에서 이태준은 "오래된 귀한 것"을 '골동품'으로 지칭하는 어법 자체를 문제 삼기도 했다. 가령 '골동품(骨董品)'에 달라붙은 '뼈골(骨)'자를 그는 "앙상한 죽음의 글자"라고 하면서 '골동(骨董)' 대신에 '희롱할 완(玩)'자를 가져와 '고완(古玩)'이라는 단어를 쓰자고 주장했다. 그에 따르면 '고완'이란 "정당한 현대적 해석을 발견해서 고물(古物) 그것이 주검의 먼지를 털고 새로운 미(美)와 새로운 생명의 불사조가 되게 하는"[46] 행위에 해당한다. 여기서 이태준이 말한 "먼지를 털고 얻은 새로운 미"란 김용준이 요구한 "모든 이욕(利慾)에서 떠나고 모든 사념(邪念)의 세계에서 떠난", "가장 깨끗한

.......
45 이태준, 「고완」, 『무서록』, 깊은 샘, 1980, p.138.
46 이태준, 「고완품과 생활」, 『무서록』, 깊은 샘, 1980, p.143.

정신적 소산" 또는 "순결한 감정의 표
현"[47]과 다르지 않다. 이런 문맥을 염두
에 두면 이태준과 김용준이 문예지『문
장(文章)』(1939년 2월 1일 창간~1941년
4월 통권 26호로 폐간) 발행을 주도한 것
은 충분히 납득할 만한 현상이다.

『문장』시기 김용준은 유화가의 길
을 접고 동양화, 그 중에서도 문인화(文

『문장(文章)』창간호 표지, 1939

人畵)의 길을 걷기 시작했다. "채화를 찌
꺼기 술이라면 묵화는 막걸리요, 사군자는 약주요, 書는 소주 아니
될 수 없을 것"[48]이라는 발언은 이때 나왔다. 그가 가장 맑고 깨끗한
정신성의 모델로 추사 김정희(秋史 金正喜 1786~1856)의 서화(書
畵)에 주목한 것도 이 무렵이다.『문장』창간호의 권두와 컷은 길진
섭(吉鎭燮 1907~1975)과 김용준이 맡았는데, 이때 그들은 추사 김
정희의 필적에서 골라 제자(題字)를 삼았다. 고유섭은「汲阮堂雜植」
이라는 제하에 김정희와 관련된 전통회화의 문제를 검토한 글을 이
잡지에 연재(제17~20집)하기도 했다. 이렇게 김정희와 그의 예술은
민족미 또는 조선미의 긍정적, 규범적 모델 가운데 하나로 자리 잡
게 되었다.

앞으로 확인하게 되겠지만, 식민지 시대 김용준이 민족미 또는
전통과 관련하여 제기한 일련의 논의들은 해방기 민족미 담론, 더

.......

47　김용준,「미술」,『조광』8, 1938,『새 근원수필』, 열화당, 2001, p.180.
48　김용준,「한묵여담」, p.202.

나아가 분단 이후 남북한 문예 전반에 아주 깊은 영향력을 행사했다. 하나의 사례를 거론하는 것만으로도 그 영향력의 범위와 크기를 충분히 가늠해 볼 수 있다. 1963년 9월 초 브라질에서 열린 제7회 상파울루 비엔날레는 한국현대미술의 가장 의미심장한 사건 가운데 하나였다. 그것은 해방 이후 한국의 미술가들이 처음으로 참가한 국제비엔날레였던 것이다. 전시에는 회화, 조각작품 23점이 출품되었고, 미술평론가 김병기(金秉騏 1916~)가 작가와 작품에 관해 쓴 서문은 영문으로 번역되어 현지에 배포되었다. 그 서문은 이렇게 시작한다. "과거 십 수 세기 간에 있어 한국은 동양의 정신적 특성을 그 본질의 상태에서 유지해온 가장 순결한 지역이었음을 다시 한 번 다짐하면서 우리들은 여기에 오늘의 조각과 판화를 포함한 회화의 일단면을 세계적인 시야 속에 제시할 수 있는 최초의 영광을 지닌다."[49]

이 1963년의 텍스트에는 물론 김용준의 이름이 등장하지 않는다. 그는 이미 1950년 6·25전쟁의 혼란 속에 가족과 함께 북한으로 갔던 것이다. 하지만 "한국은 동양의 정신적 특성을 그 본질의 상태에서 유지해 온 가장 순결한 지역"임을 자랑스럽게 내세운 김병기의 1963년 텍스트에는 확실히 김용준의 주장이 내포되어 있다. 해방과 전쟁 이후 남한에서 김용준의 이름은 금기어였으나 한국미의 특성을 동양적 정신성의 수준에서 다루고자 했던 논자들, 자신의 (모던한) 추상미술을 한국적인 것으로 자리매김하고 싶어 했

........

49 김병기, 「세계의 시야에 던지는 우리예술 – 쌍파울루 비엔나레 한국작품서문」, 『동아일보』,
 1963. 7. 3.

던 미술가들 또는 자신의 동양화(또는 한국화)에서 세계성 내지 보편적 가치를 찾고자 했던 화가들, 흔히 문기(文氣)로 불리는 문인의 정신성 또는 추사의 서화에서 가장 한국적인 가치를 발견하고자 했던 논자들은 누구나 김용준에게 끌렸다. 반공(反共), 반북(反北)의 분위기가 고조되었던 시기에도 몇몇 지면에 김용준의 이름이 등장했던 것은 그런 이유에서일 것이다. 예컨대 화가 김은호(金殷鎬 1892~1979)는 1977년에 발행한 자서전 『서화백년』에서 김용준을 회고했고, 1976년 장우성(張遇聖 1912~2005)의 개인전 보도기사는 이 화가를 "해방 후 근원 김용준과의 교우로 근원의 영향을 많이 받은 화가"로 전하고 있다.[50] 앞으로 우리는 시대적 상황과 관련하여 김용준식(式) 민족미 이해가 남북한 민족미학 내지 전통미 담론에 미친 영향을 확인할 것이다.

해방 이전 식민지 조선의 민족미학의 양상을 살펴보는 일은 그에 대한 비판적 해석을 짚어 보는 것으로 마무리해도 좋을 것이다. 이 시기 여러 논자들이 제기한 민족미 또는 전통미 담론을 당시의 사회, 역사적 조건에서 매우 비판적으로 평가하는 논의들이 있다. 이를테면 홍선표는 식민지 시대 동양주의(조선미술의 특색) 담론이 '대동아공영'의 구호 아래 부패하는 서구적 근대를 초극하고 부활하는 동양적 근대의 신질서를 수립하려는 취지에서 (이른바 五族協和를 위한) 일제의 식민문화로 조선적인 것의 갱생을 도모한 결과라고 주장했다.[51] 또한 김윤식은 이 시기 전통에 대한 관심을 대동아공

.......

50 「월전 장우성 개인전」, 『경향신문』, 1976. 6. 21.
51 홍선표, 『한국근대미술사』, 시공사, 2009, pp.226-227.

영권이라는 담론 체계의 연장에서 서양과 동양을 분할하고 동양 우위를 내세우기 위한 일제의 전략으로 보았다. 이를 위해 서양=물질문명, 동양=정신문명의 도식이 만들어졌고 동양우위론의 근거로 일종의 환각으로서 '선(禪)' 내지는 골동품으로서의 성격이 부각되었다는 것이다.[52]

물론 이러한 냉정한 비판을 전적으로 수긍할 수는 없다. 실제로 식민지 조선에서 고유섭이나 김용준이 발표한 글에는 반일(反日), 반제(反帝)의 민족주의적 이상이나 감정이 내포되어 있다고 보기 때문이다. 하지만 그렇다고 "고유섭은 관변성을 갖고 있었다."(홍선표)[53]는 비판을 전적으로 부정할 수도 없다. 흥미로운 것은 해방 이후의 민족미학에 대한 검토 역시 이런 종류의 딜레마에서 자유롭지 않다는 것이다. 즉 1950년대 이후 남북한에서 제기된 한국미(남한), 朝鮮美(북한) 담론은 어떤 경우든 한쪽에 민족주의 내지 탈식민주의를 그리고 다른 한쪽에 국가주의나 식민주의를 배경에 두고 있었다. 그것은 때때로 해방의 담론으로 기능했으나 또 때로는 억압과 지배의 도구로 기능하기도 했다. 어떤 의미에서 민족미학에 내포된 해방/억압의 딜레마 역시 식민지 시대의 유산 가운데 하나라고 할 수 있을지 모른다.

........

52 김윤식, 『한국근대문학연구방법입문』, 서울대출판부, 1999, pp.175-184.
53 권영필 외, 『한국의 미를 다시 읽는다』, 돌베개, 2008, p.21.

2) 해방기 민족미 담론의 지평과 쟁점

해방 후의 급변하는 사회 분위기 속에서 민족미 담론은 새로운 사회에 대응하는 새로운 미(美)와 예술을 요구하는 방향으로 전개되었다. 특히 '일제잔재'로 대표되는 과거의 독소를 청산하는 것이 중요한 과제로 대두되었다. 일례로 오지호(吳之湖 1905~1982)는 1947년에 발표한 글에서 극복해야 할 과거의 독소로 "일제 40년이 뼈 속까지 좀먹음으로 해서 결과된 병적 예술정신과 민족적특질을 거세당한 기형적 창작방법과 구라파 자본주의 말기의 퇴폐예술사상에 영향된 자유주의, 이조(李朝) 이래의 뿌리 깊은 사대주의, 왜적의 강압하에서 습성화한 패배주의, 무기력과 비굴"을 열거했다. 해방 이후 미술계는 "이 모든 것을 그중 어느 한 가지도 청산하지 못하고 솔곳이 그대로 계승했다."[54]는 것이 그의 인식이었다.

독소의 청산과 더불어 해방기 민족미학 담론의 중요한 과제는 민족미와 민족예술을 세계문화의 일부로 정당하게 자리매김하는 일이었다. 그 바탕에 민족미에 대한 강조가 자민족 지존(至尊)으로 흘러 '배타적 독선적 고립'으로 이어질 것에 대한 우려가 존재했다. 이에 따라 해방기 민족미 담론에는 민족미 내지 민족예술을 긍정하면서도 다른 한편으로 "민족예술의 세계적 비약을 위하여" 지나치게 그에 집착하는 태도를 경계하고 비판적이고 다각적인 탐구를 요청하는 입장이 대세를 이루게 된다. 윤희순(尹喜淳 1902~1947)의 표현을 빌리면 "민족해방과 민족의식 재건은 국제민주주의 사회의

........

54 오지호, 「미술계」, 『예술년감 - 1947년판』, 예술신문사, 1947, p.15.

일위(一位)로서 배타적이 아니고 세계민주주의 문화에 협조하고 공
헌할 수 있는 자율적 확충이어야 할 것"[55]이다.

　1920년 휘문고보와 1923년 경성사범학교를 졸업하고 화가, 미
술비평가로 활동한 윤희순은 해방 후 1946년 조선조형예술동맹 위
원장, 조선미술동맹 위원장을 역임한 미술계의 중진이었다. 특히 그
가 1946년에 발표한 『조선미술사연구』(서울신문사)는 해방 직후 민
족미학 담론의 문제의식과 수준을 확인할 수 있는 텍스트이다. 그는
이 저작에서 독일 미술사가 알로이스 리글(Alois Riegl 1858~1905)
의 'kunstwollen' 개념을 번역한 것으로 보이는 '예술의사(藝術意
思)' 개념을 사용해 민족의 예술의사를 논했다. 그에 따르면 "언어,
관습, 문화의 공동체로서 장구한 동안 그 문화의 전승과 혹은 자연
의 영향, 관습에서 오는 생활감정 등이 온양(醞釀), 발효되어서 하
나의 민족적 체취, 곧 성격을 이룰 수 있고 그것이 조형예술상에 간

.......
55　윤희순, 『조선미술사연구』, 서울신문사, 1946, 열화당, 2001, p.181.

직되었을 때에 민족의 예술의사로 보여"[56]진다. 물론 이때의 예술의사는 "시대에 따라 변천 발전되는 것으로서 일정해 있을 수는 없는 것"으로 다뤄졌다. 특히 그는 민족의 예술의사를 선험적 영원성을 갖는 것으로 규정하기를 주저했는데, 이것은 선험적 영원성을 시인하려면 인종의 생물학적 특수성까지 소급해야 하기 때문이다. 이 경우 예술의 민족성은 배타적 고립으로 전락할 것이라는 게 그의 우려였다.

(1) 자연미와 예술미: 유기적인 조화와 청초미(淸楚美)

이제 『조선미술사연구』의 저자가 말하는 민족의 예술의사를 확인해 보기로 하자. 윤희순에 따르면 이러한 고찰에서 풍토양식에 대한 고찰은 필연적인데, 왜냐하면 그것이 "민족미술의 사적 발전에 있어서 때로는 근원적이고 또 연속적 발전의 화차가 되는"[57] 까닭이다. 특히 그는 야나기 무네요시, 김용준 등의 선례를 따라 '반도적 조건'을 풍토양식을 해명하는 단서로 사용했다. 그에 따르면 온대지방에서도 반도라는 특수한 지형(반도성)을 가지고 있는 조선은 기후와 풍토가 "한 곳으로 치우쳐 있지 않고 항상 조화와 균형으로써 통일되어" 있는데 이것이 인문의 성격에도 영향되어 "독특한 미를 구성"[58]했다. 일례로 석굴암은 중국의 운강석굴과 비교하여 "적의(適宜)한 변화로서 양과 형과 선의 조화가 혼연일치"된 모습을 보여 준다는 것이다. 또한 금강산의 장엄하고도 오묘한 산용(山容)과

.......

56 위의 책, p.181.
57 위의 책, p.20.
58 위의 책, p.47.

조석으로 변하는 운하(雲霞)의 정경은 자연미의 극치로 다양성과 함께 조화, 통일을 보여 주는데, 이러한 양상은 이를테면 조선시대의 자기(磁器), 목기(木器) 공예에서 "구상의 묘와 함께 그릇마다 변하는 의장(意匠)의 유동성", 곧 "반복과 단조(單調)에 만족하지 않고 부단한 변화의 발전"이 있는 것에 대응한다는 게 그의 주장이다.

이렇듯 윤희순의 조선미론은 자연미와 예술미의 관련성에 대한 인식에 기초하고 있다. 특히 윤희순은 "조선의 아스러지게 아름다운 푸른 하늘" 내지 "청정무구(淸淨無垢)한 맑고 고운 푸른 하늘"이 "청초(淸楚)한 정서를 주민에게 주었다."고 보았다. 일례로 조선 사람들이 백의(白衣)를 숭상하는 것은 멀리 신화적인 의취에서 발원되었다고 하나 이것은 "청초한 양광(陽光) 밑에서는 청정무구의 상징인 백의를 좋아할 수밖에 없는" 사정과 보다 밀접한 관계가 있을 것이다.

윤희순의 저작에서 이러한 관찰은 다시금 일반화되는데, 예를 들어 양(量)에 있어서 대륙의 대(大), 도국의 소(小)에 비하여 반도는 중용(中庸)이라는 게 그의 판단이었다. 같은 맥락에서 반도의 형(形)은 대륙의 거대, 도국의 단조에 비해 "정제오묘"하며 반도의 색(色)은 대륙의 번화(繁華), 도국의 농연(穠姸)에 비하여 "청초"하고 반도의 선(線)은 대륙의 중후, 도국의 경조(輕佻)에 비하여 "유려"하다는 판단이 덧붙는다. 최종적으로 반도의 특질은 "유기적인 조화"로 규정된다. 그는 이렇게 썼다. "반도의 특질은 무엇인가. 양만을 내세우거나 색만에 치우치거나 하지 않는 것에 있다. 즉 선, 형, 질의 유기적인 조화라 하겠다."[59]

이러한 윤희순의 접근 방식은 물론 앞서 살펴본 바, 텐느적 관점

에서 "자연은 그 민족의 예술이 걸어야 할 방향을 정해준다."고 했던 야나기 무네요시의 접근 방식과 궤를 같이한다. 다만 그의 접근이 야나기 무네요시와 다른 것은 반도의 자연미를 반도의 예술미에 대응시킬 때 부정적인 가치(이를테면 비애나 슬픔)을 배제하고 긍정적인 가치(청초, 중용, 유기적인 조화)를 부각한다는 점이다. 그런 의미에서 윤희순의 '민족의 예술의사 담론'은 다분히 실용적인(또는 기능적인) 성격을 갖고 있었던 것으로 보인다. 실제로 윤희순은 민족미술의 역사적 관찰을 진행하면서 과거 조선의 조형예술에 존재하는 단층, 즉 "하나의 국가(조선) 내에서 문화성충권을 달리하는 여러 계급(문인사대부, 중인, 농민)이 생기게 되었다."는 것을 확인했다. 즉 "문인화의 상류계급과 원화(院畵)의 중인계급과 탈, 목기 등의 민속예술을 가진 농민계급과의 구별이 절연(截然)하게 되었다."는 것이다. 그런데 이렇게 되면 "각 계급의 의식은 상극되고 민족적 의식은 분열되어서 각자의 계급끼리만 공명하게 되는" 사태가 발생하며 마침내 "국가는 붕괴되지 않을 수 없게 된다."는 문제가 대두된다.

이런 관점에서 보자면 해방기에 윤희순이 제기한 민족미론은 계급 갈등을 '민족'의 이름으로 아우르는(봉합하는) 국가 기획으로서의 성격을 갖는다. 윤희순 자신에 따르면 "오늘날 제창되는 민족문화는 민족 전체가 공동체로서 향유할 수 있고 이해할 수 있고 또 세계문화사에 공헌할 수 있는 것이라야 할 것"이다.[60] 그가 반도의 자

.......

59 위의 책, p.51.
60 위의 책, p.183.

연과 예술로부터 "선, 형, 질의 유기적인 조화"를 애써 찾아야 했던 것 역시 이와 무관할 수 없다. 윤희순의 사례에서 보듯이 해방기의 민족미 담론은 대부분 민족공동체로서의 국가 기획과 밀접한 연관성을 지니고 있었다. 이제 해방기에 제기된 또 다른 민족미 담론을 살필 차례인데, 그 전에 윤희순이 '청초미'의 사례로 언급한 "청정무구의 상징인 백의"의 문제를 짚고 넘어갈 필요가 있다. 민족미의 상징으로서 백의(白衣)는 이미 식민지 시대부터 논자들의 화두였고 이를 주제로 일찍부터 논쟁이 제기되었기 때문에 민족미에 대한 개념사적 검토에서 하나의 장으로 분리하여 검토할 만한 가치가 있다.

(2) 백색주의와 백의(白衣)의 미

과거 식민지 시대 백의(白衣)에 관한 미적 담론은 대부분 양가적인 양상을 드러낸다. 일례로 변영로(卞榮魯 1898~1961)는 1922년에 발표한 글에서 흰빛이 민족의 상징색이라고 할 만큼 널리 숭상되어 왔음을 지적했다. "흰빛만을 유일하게 고상한 빛, 점잖은 빛, 조촐한 빛으로 여겨왔다."는 것이다. 스무 살 안쪽의 소년들조차 "물들인 옷"을 주면 "치떨어지게" 또는 "점잖치 않게"를 운운하며 안 입는다는 설명이 덧붙는다. 그는 이런 태도를 '백색주의'라고 칭했다. 변영로에 따르면 우리가 이런 고귀한 색을 애호함은 민족성의 고결함, 담박함, 청초함을 증명하는 사례이다. 그러나 다른 한편으로 그것은 민족성의 불미한 점에 대한 반영도 된다. 변영로가 보기에 백색주의는 이(理)의 장(長)함과 지(知)의 우(優)에는 손이 없을지 몰라도 음악이나 색채를 듣고 보는 데는 그 정도가 아직 저열하고 단순한 것이다. 음롱(音聾)이자 색맹(色盲) 또는 몰취미와 비예술

이라는 것이다. 그는 그것을 "점잖은 것에 중독된 발작"이라고까지 했다. 이런 까닭에 백색주의란 그에게 "무관심하고 갈구가 없으며 열정과 내용, 탄력이 없는" 태도로 간주되었다. 그래서 그는 이렇게 단언했다. "그러므로 이에 나는 백색은 결코 발흥의 색이 아니오, 퇴폐의 색이라 단언함을 주저치 아니한다."[61]

손진태(1900~?)

반면 사학자이자 민속학자였던 손진태(孫晉泰 1900~?)는 백의의 미를 적극 예찬한 논자이다. 그는 1934년에 발표한 글에서 백의(白衣)로부터 색의(色衣)로의 역사적 이행을 부정하지 않으면서도 백의를 사랑해 온 고결하고 중대(重大)하고 절개 있는 조선심(朝鮮心)을 잃지 말자고 역설했다.[62] 그가 보기에 백색은 무슨 색이라도 물들일 수 있는 빛이지만 조선 민족은 아무 색으로도 물들이지 않았다. 그가 보기에 그것은 민족이 백색이 지닌 지고(至高)의 미를 깨달았기 때문이다. 그것은 단순하지만 유치한 단순이 아니라 "복잡을 초월한 단순"이라는 게 그의 판단이었다. 그런 의미에서 그것은 광활하고 유유(悠悠)하다. 손진태에 따르면 이때의 '광활'은 자유를 의미하며 '유유'는 존대와 침착과 부동(不動)을 의미한다. 이런 문맥에서 그는 백의의 백색이 설령 현대의 생활에 부적(不適)할지는 몰라도 그 마음을 잃어서는 안 된다고 주장했다.

.......

61 변영로, 「백의백벽의 폐해」, 『동아일보』, 1922. 1. 15.
62 손진태, 「조선심과 조선색 - 조선심과 조선의 민속(6)」, 『동아일보』, 1934. 10. 17.

이렇듯 백의를 예찬하는 미적 취향은 수묵담채 회화나 백자를 애호하는 미적 취향과 일맥상통하는 면이 있다. 일례로 김용준은 해방기에 발표한 「광채나는 전통」(1947)에서 조선 민족이 색채에 있어 담박한 것을 즐겨한다면서 "의복 빛깔이나 일용잡기나 회화 면으로의 색채에 있어서나 색채를 절약하여 대부분 거의 백색조의 것을 추구하여 마지않는다."[63]고 주장했다. 김용준이 보기에 '백색조' 또는 "단조(單調)하고 투명한 엷은 빛깔"을 애용하는 것은 민족 성격에서 유래할 뿐 아니라 문화의 높은 수준을 반영한다. 그에 따르면 현란 복잡한 빛깔, 강렬한 빛깔은 문화의 정도가 낮은 미개인 또는 어린아이들의 것이다. 반면에 문화의 도가 높아질수록, 어린 시절을 지나 노숙해질수록 경쾌하거나 담박한 색조로 옮겨 가는 것은 동양 사람에 있어서는 항례의 감정이라는 것이다. 특히 김용준은 백색이 "몰취미와 비예술"이라는 식의 이해에 맞서 변화 자재한 것임을 역설했다. 예컨대 조선조의 백자기는 "단 한 가지 백색조의 그릇이로되 아무 변화 없는 순백 일색에 그치는 것이 아니요, 같은 백색으로서도 청백(靑白), 유백(乳白), 난백(卵白), 회백(灰白) 등 복잡 미묘한 다채한 감정을 전달하여 주는 것"[64]이라는 게 그의 주장이다.

앞으로 확인하겠지만 식민지 시기부터 해방기로 이어진 백의 또는 백색 예찬의 전통은 분단과 전쟁 이후 남북한 모두에서 쟁점으로 부각되었다. 1950년대 후반 북한 조선화단의 수묵-채색 논쟁이나 1970~1980년대 남한 화단에서 백색 모노크롬 또는 백색 단색화를

.......

63 김용준, 「광채나는 전통」, 『서울신문』, 1947. 8. 2~?, 『근원 김용준 전집 5: 민족미술론』, 열화당, 2010, p.163.
64 위의 글, p.165.

둘러싸고 전개된 일련의 논쟁이 대표적인 사례이다. 일단 그 전체적인 흐름을 일별하면 남한에서 민족의 미적 취향으로서 '백색' 애호가 전반적으로 긍정된 반면, 북한에서는 부정 또는 배척되는 경향이 두드러졌다. 하지만 남한에서도 민족미를 '백색'과 연결하는 식의 접근은 줄곧 비판의 대상이 되었다. 일례로 미학을 전공한 미술비평가로 서울대학교 교수를 역임한 유근준(劉槿俊 1934~)은 1977년 신문에 기고한 칼럼에서 '백의민족'의 '백색숭상'을 문제 삼았다. 그에 따르면 백색은 "순결, 명쾌, 신성, 신앙의 상징"일 수는 있으나 민족의 백색숭상은 "그 민족의 처량함과 배고픔을 드러낼 수 있으며 그 민족을 색맹으로 몰고 갈 수 있으니 결코 자랑거리가 못 된다."[65]는 것이다.

(3) 암흑을 배제한 선명한 명랑성

앞서 살펴본 바, 해방기 윤희순은 미술사의 관찰을 통해 '중용'이나 '청초', '유기적인 조화'를 반도 또는 민족의 미감으로 내세웠다. 그것은 그에게 "민족 전체가 공동체로서 향유할 수 있고 이해할 수 있고 또 세계문화사에 공헌할 수 있는" 것으로 보였다. 윤희순은 그로부터 계급 대립이 초래하는 민족의식의 분열을 극복할 대안을 찾았다. 그런 의미에서 해방기에 윤희순이 제기한 민족미론은 계급 갈등을 '민족'의 이름으로 봉합하려는 의도를 내포하고 있었다. 그러나 좌파의 사회주의 이데올로기에 경도된 일련의 논자들은 해방 공간에서 부르주아와 프롤레타리아의 계급 간 갈등을 직시하며 전자

.......

65 유근준, 「색맹」, 『동아일보』, 1977. 11. 2.

(부르주아)의 미감을 반동적, 퇴폐적인 것으로, 후자(프롤레타리아)의 미감을 정당한 민족미와 민족예술과 연결하여 규정하는 접근 태도를 취했다.

1942년 연희전문학교를 졸업하고 일본 동북제대 미학과를 거쳐 1946년 6월 서울대 철학과(미학 전공)를 졸업한 박문원(朴文遠 1920~1973)은 1945년에 「조선미술의 당면과제」를 발표했다. 여기서 그는 작금의 조선미술이 "뿌르죠아지의 쇠퇴적 제징후를 내포한"[66] "병든 장미" 내지 회고주의에 빠진 "단기꼬랑이를 단 시골처녀와 모든 봉건적 잔재들"에 불과하다는 인식을 드러냈다. 그 대안으로 박문원은 "내용에 있어서 사회주의적, 형식에 있어서 민족적인 미술"을 요청했다. 주지하다시피 "내용에 있어서 사회주의적, 형식에 있어서 민족적인 미술"이란 사회주의리얼리즘의 널리 알려진 테제이다. 그것을 박문원은 "사적 유물론의 방법으로 현실을 그리어 내는 프롤레타리아 리얼리즘"이라고 칭했다.

그런가 하면 이미 식민지 시기부터 화가이자 미술비평가로 활동했던 김주경(金周經 1902~1981)은 1946년에 발표한 「조선민족미술의 방향」에서 회화보다는 공예와 조각에서 조선적 개성이 두드러진다고 주장했다. 그가 보기에 과거 상대적으로(공예가나 조각가에 비해) 유식층에 속했던 화가들의 회화는 중국 예술의 특질인 군주주의적 관념적 사상이 더 농후한 반면, 상대적으로 무식층에 가까웠던 공예나 조각가들의 작품에는 조선인적인 순수한 개성이 표현되었다. 공예가, 조각가들은 "부정한 관념에 의하여 왜곡되지 않은

........

66 박문원, 「조선미술의 당면과제」. 『인민』 12, 1945. p.139.

김주경, 〈가을의 자화상〉, 캔버스에 유채, 1936년, 15호. 충북 진천에서 태어난 김주경(1902~1981)은 경성고보를 거쳐 도쿄미술학교 도화사범과를 졸업하고 화가, 미술비평가로 활동했다. 1946년 월북하여 1947년부터 12년간 평양미술대학 교장을 역임했다.

정상적인 순박한 인물로서 조선적 감각의 솔직한 표현이 가능한 사람"이었다는 것이다. 그는 과거 공예와 조각에서 발견되는 조선적 감각을 "조선미술의 가치적 전통"으로 규정하며 그 특질을 다음과 같이 열거했다.[67]

가) 순수성적 특질: 과거 조선의 조각가나 공예가들은 그 자신
 이 부정한 선입관념에 지배되는 기형적 인물이 아니었던
 만큼 무리한 허구의 조작으로써 자기 작품을 철학적으로
 의미 심중한 것처럼 과장하거나 약점을 엄폐하기 위한 음

.......

67 김주경, 「조선민족미술의 방향」, 『新世代』 1(4), 1946. pp.78-79.

모술책을 가하려 하지 않았다.

나) 인정적(人情的) 보편성적 특질: 과거의 조선미술은 비인간
적 잔인성과 악마적 악독성 또는 초인간적 냉혈적인 신성
을 가지지 않은 반면, 철두철미 인간적 온정미를 내포한 인
정적 보편성을 가졌다.

다) 명랑성적(明朗性的) 특질: 조선미술에는 내흉(內凶)적 음
모성과 절망적 애수, 우수, 참담 등의 암흑면의 찬미가 없
는 반면, 희망적, 평화적, 미소적인 명랑성이 있다. 조선인
의 성격은 조선의 자연이 선명하고 깨끗하여 미소적이요,
희망적이요, 평화적인 것과 같이 그 예술도 또한 선명한 형
태와 선명한 색채가 선명한 표정과 온화한 인정미 등의 종
합적 반영으로서 아려(雅麗)하고 평화한 미소적인 희망성
적 특질을 지녔다.

이러한 가치적 전통은 김주경에 따르면 부정한 관념에 물든 변
태적 인물을 제외한 민족 모두가 친애할 수 있는 대중적 보편성을
지녔다. 이러한 판단하에 그는 조선미술이 이미 옛날부터 "민주주
의적 대중성"을 지녀 왔다고 주장했다.[68] 이렇게 식자층(지배계급)
이 아니라 무식자층(피지배계급)의 예술에서 민족의 미감을 찾는
접근은 이미 무명(無名)의 도공들이 제작한 소위 민예(民藝)에서 조
선 민족의 미감을 발견했던 야나기 무네요시 이후 보편화된 접근이
지만, 계급적 관점을 단지 암암리에 또는 특유의 신비적 색채를 덧

.......

68 위의 글, p.78.

씌워 드러냈던 야나기 무네요시(와 식민지 조선의 지식인들)와는 달리 김주경의 텍스트는 그것을 좀 더 분명하게 천명하고 있다는 점에서 주목을 요한다. 무엇보다 김주경이 조선미술의 가치전통 가운데 하나로 "명랑성적 특질"을 내세우며 "선명한 형태와 선명한 색채가 선명한 표정과 온화한 인정미"를 강조하는 태도를 각별히 주목할 필요가 있는데, 왜냐하면 '명랑성', '선명성'은 6·25전쟁 이후 북한 민족미 담론의 전개 과정에서 핵심개념으로 부상하기 때문이다.

2. 민족미학과 국가미학: 1950~1960년대

1) 남한: 한국미의 미적 범주들

(1) 익살과 해학, 그리고 풍아

6·25전쟁 직후 남한에서 미술사, 미학의 관점에서 민족미 담론을 주도한 논자는 최순우(崔淳雨 1916~1984)이다. 송도고보를 졸업한 1935년 직후 시작된 고유섭과의 인연으로 미술사에 입문했고, 1946년 국립개성박물관 참사를 시작으로 1948년 서울국립박물관에서 미술과장, 학예연구실장 등을 거쳐 1974년부터 1984년 사망할 때까지 국립중앙박물관장을 역임했다. 1955년『새벽』신년호에「우리나라 미술사 개설」을 발표한 것으로 시작된 그의 한국미술사론, 한국미론 전반에는 스승이었던 고유섭의 영향이 짙게 드러난다. 특히 그는 자신의 글에서 일반의 이해를 돕기 위한 쉽고 간명한 문체를 취해 민족미 담론의 대중적 확산에 기여했다. 여기에는 국

최순우(1916~1984)

립박물관에 재직하면서 박물관 해외전시에 여러 차례 관여한 경험이 큰 영향을 미친 것으로 보인다. 이를테면 박물관 미술과장으로 1962년 유럽에서의 〈국보순회전〉을 마치고 귀국한 후 진행된 언론과의 인터뷰에서 최순우는 "한국문화가 고유한 바탕 위에서 화사하게 가꾸어졌다는 것을 유럽 사람에게 크게 깨우쳐 주었다."고 자평했다. 그러면서 그는 "한국예술이 일본의 것과 다른 점이 무엇이냐"는 엉뚱한 질문을 받고 "일본문화의 바탕은 우리의 것으로 이루어졌다."는 것을 일깨워 주느라 진땀을 뺐다고도 했다.[69]

「우리나라 미술사 개설」(1955)에서 "우리의 미술에는 소박과 정숙과 아취가 깃들인 선의에 가득 찬 의젓한 아름다움이 담뿍 실려있다."[70]고 했던 최순우의 한국미 인식은 이후 발표된 수많은 글들을 통해 확대 재생산되었다. 이를테면 "조선조의 목공예품과 더불어 조선조 자기는 정말 착실하고 의젓하며 또 소박하게 아름답던 조선의 마음씨 그대로"(「한국미의 성찰」)라거나 "달항아리의 무심스러운 아름다움과 어리숭하게 생긴 둥근 맛"(「한국미 단장」, 1970) 또는 "소박하고 욕기(慾氣)없는 솜씨에서 비할 바 없는 풍아(風雅)한 맛을 풍겨주고 있다."(「건강한 剝地文의 미」, 1963), "인물들의 구수한 얼굴들과 익살스러운 표정과 동작 속에서 느껴지는 해학의 아름다

.......

69 「구주서 자랑한 우리 국보 – 1년 6개월의 순회전시를 마치고」, 『경향신문』, 1962. 8. 3.
70 최순우, 「우리나라 미술사 개설」, 『새벽』 신년호, 1955, p.87.

움"(「한국미라는 것」)이라는 식이다. 최순우 자신에 따르면 그의 한국미론은 다음 세 가지로 정리할 수 있다.[71]

첫째. 그 색채나 의장이 담소하고 순정적이며 아첨이 없다.
둘째. 그다지 끈덕지지도 기름지지도 않으며 그다지 나약하지도 거만스럽지도 않다.
셋째. 표현이 정력적이라기보다는 온전 소직(素直)하고 호들갑스럽기보다는 은근해서 꾸밈새가 적다.

이것은 체계적인 정리라고 할 만한 것은 아니지만 고유섭 이래의 민족미 담론을 폭넓게 확장시킨 것으로서의 의의를 갖는다. 그런 의미에서 최순우의 기여는 "한국미의 미적 범주를 확대했다."는 점에 있다. 조요한은 최순우의 한국미론을 순리(順理)의 아름다움, 간박(簡朴) 단순한 아름다움, 기교를 초월한 방심의 아름다움, 고요와 익살의 아름다움, 담담한 색감의 해화미(諧和美)로 정리했고,[72] 권영필은 최순우가 적용한 유의미한 한국미의 미적 범주로 소박미, 건강미, 실질미, 단순미, 익살미, 해학미, 풍아미 등을 열거했다.[73]

(2) 은근과 끈기, "멋"의 미학
1950~1960년대에는 미학, 미술사 외부의 관련 영역에서도 민

........

71 최순우, 「민족미술의 이해」, 『최순우 전집 5: 단상, 수필, 한국미 산책』, 학고재, 1992, p.66.
72 조요한, 『한국미의 조명』, 열화당, 1999, p.49.
73 권영필, 「최순우 ─ 무심스럽고 어리숭한 둥근 맛, 풍아의 멋」, 『한국의 미를 다시 읽는다』, 돌베개, 2008, pp.220-231.

이희승(1896~1989)

족의 미적 취향 및 미적 범주에 관한 갖가지 담론과 개념들이 본격 제기되었다. 먼저 국문학자인 조윤제(趙潤濟 1904~1976)는 『국문학사』(1949), 『국문학개설』(1955) 등에서 민족 마음의 거울로 국문학에는 "은근과 끈기"가 표현되었다고 주장했다. 이를테면 춘향전은 어딘지 모르게 좋고 몇 번을 읽어 보아도 좋은데, 이것은 "좋다는 점이 하나하나씩 뚜렷이 나타나 있지는 않지마는 거기서 여백과 여운이 있어 은근한 맛이 있기 때문"이라는 것이다. 특히 춘향전에는 춘향의 미를 어디 하나 분명히 구체적으로 아름답게 묘사하지 않고 그저 "여운간지명월(如雲間之明月)이요 약수중지연화(若水中之蓮花)로다."는 식으로 나타냈으나 춘향의 미는 "은근하게 무럭무럭 솟아올라 독자로 하여금 그 상상에 맡겨 이상적인 절대의 미경(美境)"으로 이끈다는 것이 그의 주장이었다.[74] 그런가 하면 이희승(李熙昇 1896~1989)은 1956년에 발표한 글에서 우리 문학의 가장 뚜렷한 특징이 "멋"이라는 주장을 제기했다. 그에 따르면 멋이란 "흥청거림"인데, 그것은 비실용적인 "필요 이상인 것"으로 중국의 풍류(風流)보다도 해학미가 높고 서양의 유모어(humor)에 비해서는 풍류적인 격이 높은 것으로 그 안에 소박성, 순진성, 선명성, 첨예성, 곡선성, 다양성 등을 아우르고 있다.[75] 민족

........

74 조윤제, 『국문학사개설』, 동국문화사, 1955, pp.468~478.
75 이희승, 「멋」, 『현대문학』 3, 1956.

미학의 관점에서 보자면 이희승의 논의는 '멋'이라는 기존의 잘 알려진 개념에 민족미의 자질과 위상을 부여하려는 본격적인 시도[76]이면서 동시에 '멋'이라는 상위의 미적 범주를 내세워 그간 제기된 미적 범주들을 하위 범주로 포섭하려는 시도로서의 의미를 갖는다. 이후 조지훈(趙芝薫 1920~1968)은 '멋' 개념에 좀 더 천착하여 "격식에 맞으면서도 격식을 뛰어넘는 초격미(超格美)"로 멋을 규정한 후 그것을 구경적(究竟的)인 지도적 기능을 발휘하는 미적 범주로 내세우기도 했다.[77]

최순우와 조윤제, 이희승의 사례에서 보듯이 1950~1960년대 남한의 민족미 담론은 식민지 시대 이후의 여러 담론과 개념들을 수용하되 그것을 확대 재생산하면서 나름의 체계를 모색했다는 점에 특징이 있다. 이것은 신생독립국으로서 한국(남한)이 감당해야 했던 물질적, 정신적 빈곤하에서 결핍을 메우기 위한 문화적 기획으로서의 의의를 갖는다. 이어령(李御寧, 1934~)의 표현을 빌리면, 그것은 "악운과 가난과 횡포와 그 많은 불의와 재난들이 소리 없이 엄습해 온" 이후에 그 상처와 공동(空洞)을 들여다보는 행위를 통해 한국인의 마음을 이해하는 작업에 해당할 것이다.[78]

.......

76 '멋'을 민족미 담론의 수준에서 고찰한 최초의 텍스트는 신석초의 「멋」(1941)이다. 여기서 그는 멋을 법열(法悅)의 정신에서 찾으면서도 그것이 중화(中和)의 법칙, 곧 '격(格)'에 맞을 것을 요구한다고 썼다. 이를테면 가야금은 멋을 느끼게 하는데, 특히 산조가 그렇다. "중머리에서 곡조가 완만하고 활달하게 흐르다가 잠간 동안 정지하여 선만 그윽히 율동하며 여운을 남겨 놓는 대목이 멋을 느끼게 한다."는 것이다. 신석초, 「멋」, 『문장』 3(3), 1941, pp.152-153.

77 조지훈, 「멋의 연구 – 한국적 미의식의 구조를 위하여」, 『조지훈전집』 8, 나남출판, 1996, pp.357-443.

78 이어령, 「흙속에 저바람 속에 – 이것이 한국이다(1)」, 『경향신문』, 1963. 8. 12.

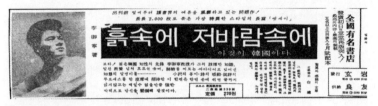

『흙속에 저바람 속에』 신문광고(1963년)

이어령이 『경향신문』에 연재한 「흙속에 저바람 속에 – 이것이 한국이다」는 1963년 말에 현암사에서 단행본으로 출판되었다. 발행 후 5일 만에 초판 2천부가 매진되는 선풍을 불러일으키며 1960년대 출판계의 수상물(隨想物) 붐을 일으킨 베스트셀러였다. 당시 이 책의 인기에 대해서는 1964~1965년간 한일협정에 대한 찬반 여론의 분위기에서 고조된 주체성과 한국적인 것에 대한 관심을 지적하는 견해가 제기된 바 있다. 구건서 기자, 「흘러간 만인의 사조, 베스트셀러 – 이어령 저 "흙속에 저바람 속에"」, 『경향신문』, 1973. 3. 10.

이어령이 1963년 『경향신문』에 연재한 「흙속에 저바람 속에 – 이것이 한국이다」는 민족의 미적 감정에 대한 문화사적 이해를 시도한 텍스트이다. 여기서 그는 다양한 사물과 문화를 대상으로 한국인의 마음에 접근했다. 이를테면 문제의 '백의(白衣)'에 관한 장에서 이어령은 "물감을 들이지 않고 그냥 입었다."는 것이 백의의 정체라 규정하고 "원해서 그런 색깔을 만든 것이 아니라 주어진 색감을 그대로 좇을 수밖에 없었다."고 주장했다. 그런 의미에서 백의의 백(白)은 "순응의 색채"로 간주되었다. "한국인은 악마까지도 그게 피할 수 없는 존재라 생각할 때는 사랑하려고 들었다."는 것이다. 그런데 이어령이 보기에 그것은 "단순한 억제가 아니라 보잘 것 없는 그 형편을 언제나 사랑해보려 한 운명애(運命愛)"였다.[79] 같은 맥락에서 이어령은 바가지의 "평범하고 단순한 둥근 형태"에서 "(공간의 정복이 아니라) 공간 속에 스스로 귀화하려는 순응의 미"를 발견

.......

79 이어령, 「흙속에 저바람 속에 – 이것이 한국이다(20)」, 『경향신문』, 1963. 9. 6.

했다. 그것은 그가 보기에 "빼앗기다 빼앗기다 이제는 더 이상 아무 것도 가진 것이 없고 괴로워하다 괴로워하다가 이제는 더 이상 괴로 워할 것조차 없이 되어버린 한국인의 모습"이다.[80] 과거에 고유섭이 조선인의 미의식으로 주목한 "자연에의 순응"을 이어령은 다분히 역사적 또는 실존적 수준에서 헤아리고 있었던 것이다.

그런가 하면 '돌담'에 관한 장에서 이어령은 한국 돌담의 반(半) 개방성에 주목하여 그것이 "분열이면서도 통일이며 고립이면서도 결합이며 폐쇄이면서 동시에 개방을 뜻하는"[81] 것이라면서 그것을 조윤제가 말했던 '은근성'과 연결하여 해석했다. 그에 따르면 한국 적 특성으로 학자들(조윤제)이 내세운 은근과 끈기란 미덕일 수도 악덕일 수도 있는데, 후자의 사례로는 "뒷전에 숨어서 은근히 백성 들의 가슴을 멍들게 한 폭군 아닌 폭군"이 있다.[82] 그런가 하면 이희 승이 제기한 '멋'에 대하여 이어령은 "일정한 격식, 특정한 경향, 그 리고 일반적인 질서와 그 규칙을 깨트리게 될 때 멋이 생긴다."면서 그것을 '스타일의 파격'으로 설명했다. 그런 의미에서 그것은 자유 와 해방, 자율을 뜻하는 것이지만, '멋' 속에서 미를 찾는 태도는 언 제나 부자연스러운 사회의 억압과 제약하에서 오로지 자연을 향하 여 제한적으로 발휘(풍류)되었다는 것이 그의 판단이었다.[83]

.......

80 이어령, 「흙속에 저바람 속에 – 이것이 한국이다(44)」, 『경향신문』, 1963. 10. 12.
81 이어령, 「흙속에 저바람 속에 – 이것이 한국이다(11)」, 『경향신문』, 1963. 8. 27.
82 이어령, 「흙속에 저바람 속에 – 이것이 한국이다(13)」, 『경향신문』, 1963. 8. 30.
83 이어령, 「흙속에 저바람 속에 – 이것이 한국이다(47)」, 『경향신문』, 1963. 10. 19.

(3) 한(恨)의 정서

이어령의 텍스트에서 각별한 주목을 요하는 장은 '달빛'에 관한 장이다. 그에 따르면 우리 민족은 달 밝은 팔월 한가위를 최고의 명절로 삼은 데서 보듯이 "활활 타오르는 눈부신 태양보다도 은은한 달빛을 좋아하는 민족"인데 '강강수월래'의 피비린내 나는 가사에서처럼 여기에는 가슴을 뭉클하게 하는 애수가 스며 있다. 그는 이것을 '한(恨)'의 상징으로 이해했다.

> 기울고 차는 달은 몇 번이나 죽고 탄생한다. 어둠 속에 나타났다 사라지는 그 달빛이야말로 무수한 삶과 죽음의 그리고 절망과 희망의 그림자였던 것이다. 만월(滿月)은 초승달의 기약과 그믐달의 쇠망을 동시에 간직하고 있다. 어둠도 아니고 광명도 아니다. 강강수월래의 가락도 역시 그런 희열과 눈물로 뒤범벅이 된 역설의 노래다. 슬픔이 많기에 그리고 또 한이 많기에 우리는 어렴풋한 그 달빛을 사랑한 모양이다.[84]

인용한 이어령의 발언에서 확인할 수 있듯이 1950~1960년대 남한의 민족미 담론은 한때 민족미 담론에서 배제되었던 비애(悲哀) 내지 슬픔의 정서를 '한(恨)'이라는 개념을 통해 재소환하여 한국미의 미적 범주에 아울렀다. 그러나 이어령이 '그믐달의 쇠망(죽음)'을 '초승달의 기약(삶)'과 나란히 놓은 데서 드러나듯이 이후의 민족미 담론에서 한(恨)은 단순히 슬픔이나 비애의 감정에 탐닉하

........

84 이어령, 「흙속에 저바람 속에 – 이것이 한국이다(31)」, 『경향신문』, 1963. 9. 23.

는 정서나 태도라기보다는 "역설의 노
래"(이어령)로 곧 "부정적인 감정 속에
깊이 자맥질하는 과정을 통해 그것을 극
복하는 일종의 윤리적 정화과정"(천이
두)으로 이해되었다. 이러한 견지하에서
천이두(千二斗 1930~)는 1987년에 한
을 "어두운 감정 속에 침잠함으로써 끈
질긴 인욕(忍辱)의 과정을 통하여 그것

조지훈(1920~1968)

을 가라앉히고(삭이고) 그것을 정화하면서 새로운 윤리적, 미적인
가치체계로 발효시켜 나가는 끊임없는 지향성의 과정"으로 보는 견
해를 제시하기도 했다.[85]

다시 1950~1960년대의 상황으로 돌아오면, 이 시기 남한의 한
국미 담론은 기존의 민족미 담론의 개념들을 분절, 확대하면서 민족
미학의 수준을 심화시켜 나갔다. 그 과정에서 익살과 해학, 은근과
끈기, 멋, 한(恨) 등의 개념들이 민족미학이 중시해야 할 미적 범주
들로 확립되었다. 특히 주목을 요하는 것은 이 시기 남한의 민족미
담론이 전체적으로 한국미를 긍정과 부정 양극 가운데 어느 한쪽에
할당하여 규정하는 태도를 지양하고 "양면성을 초극, 조화"하는 방
향으로 전개되고 있다는 점이다. 시인이자 국문학자였던 조지훈(趙
芝薰 1920~1968)의 『한국문화사서설』(탐구당, 1964)은 이러한 태
도를 압축적으로 보여 주는 텍스트이다. 조지훈에 따르면 민족성의
기본 구성요소들은 그 민족이 생활하는 지역의 자연적 환경의 제약

.......

85 천이두, 「한국적 한의 역설적 구조 연구」, 『원대논문집』 21, 1987, p.14.

표 민족성의 기본 구성요소와 민족문화(조지훈, 1964)

자연	해양성 ⇨ 낙천성 ⇨ 명상성 ⇨			꿈
	반도성 ⇨ 평화성 ⇨ 격정성 ⇨			슬픔(꿈과 결부된 희구의 슬픔)
	대륙성 ⇨ 웅혼성 ⇨ 감상성 ⇨			힘
역사	다린성(多隣性) ⇨ 적응성 ⇨ 기동성 ⇨			멋
	고립성 ⇨ 보수성 ⇨ 강인성			끈기
문화	주변성 ⇨ 수용성 ⇨ 감각성 ⇨			은근
	중심성 ⇨ 난숙성 ⇨ 조형성 ⇨			맵짭

에서 형성되는데, 한국의 문화적 환경에 근본적인 제약을 주는 기본 성격은 양면성이다. 즉 "해양적이면서도 대륙적인 반도적 성격"[86]이다. 따라서 "언제나 융성과 쇠미의 대척적인 두 길의 중간을 걸어온 가느다란 선과 같은 것"이 우리 문화의 성격이라는 게 조지훈의 판단이었다.[87]

조지훈에 따르면 환경의 양면성은 우리 민족성에 "적응성(평화성)과 보수성(격정성)이라는 두 가지 대조적인 특질을 주었고 이것은 민족문화에서 기동성(機動性)과 강인성으로 우리 예술에서는 '멋'과 '끈기'로 나타난다. 또한 환경의 양면성은 민족성에 수용성과 난숙성(爛熟性)을 주었는데, 이것이 문화의 감수성과 조형성으로 나타나고 이것이 우리 예술에서는 '은근'과 맵짭"으로 드러난다는 게 그의 주장이다. 그는 이 과정을 다음과 같이 표로 도시했다.

이러한 논의를 기반으로 조지훈은 "우리의 민족성은 그 강력한 양면성을 지양하고 조화해야만 정상적이 발전을 할 수 있지 외곬으

........

86 조지훈, 『한국문화사서설』, 1964, 나남출판, 1996, p.25.
87 위의 책, p.25.

로만 붙여 놓으면 열성으로 된다."[88]고 주장했다.

　사회사 또는 문화사의 관점에서 1950~1960년대 남한의 민족미 담론과 그 토대로 민족주의의 망탈리테를 국제 권력정치의 냉엄한 현실을 반영하는 집단적 주관 기제[89]로 파악하는 논자들이 있다. 이를테면 권보드래와 천정환은 최근 1950년대 이후 한국(남한) 아카데미즘이 급속히 미국화-신식민지화되었다는 견지에서, 특히 박정희 정권 초기 민족 담론 일반을 후진국 콤플렉스에 몸부림치는 민족주의자-나르시시스트의 과대한 자기이상으로 보는 견해를 발표했다. 이 견해에 따르면 이 시기의 민족성, 민족미 담론은 '상상된 전통', '만들어진 전통'에 해당한다. 권보드래와 천정환은 특히 『흙속에 저바람 속에』(이어령, 1963)를 내면화된 오리엔탈리즘을 기본 방법론으로 채택한 과잉일반화와 비논리로 점철된 텍스트로 규정한다. 그럼에도 당시 이 텍스트가 그토록 대중과 지식인에게 인기를 끈 것은 그들에 따르면 "주변 타자들과의 관계에서 힘의 관계가 급격히 달라질 때" 신경증으로서의 민족주의가 예민하게 반응한 결과이다.[90]

2) 북한: 민족적 형식과 인민의 미감

(1) 사회주의적 내용과 민족적 형식

이제 1950~1960년대 북한의 민족미 담론을 검토해 보기로 하

.......

88　위의 책, p.29.
89　권보드래·천정환, 『1960년을 묻다 – 박정희 시대의 문화정치와 지성』, 천년의상상, 2012, p.278.
90　위의 책, p.305.

자. 이러한 검토 작업은 당시 북한 문예의 지배 이데올로기로 부각된 사회주의리얼리즘을 염두에 둘 필요가 있다. 초기 북한의 문예담론(여기에는 물론 미학적 논의들이 포함된다)은 소비에트 문예 내지 스탈린 시대에 형성된 사회주의리얼리즘을 준거틀로 삼아 자신의 모습을 형성해 나갔고 체제 전체가 '주체'를 기치로 내걸며 국제적 고립의 길로 나섰을 때조차도 이미 과거 소비에트 문예를 본보기로 설정한 준거틀에 준하여 자신의 모습을 변화시켜 나갔다. 물론 민족미 담론도 여기서 예외가 될 수 없었다. 즉 북한의 민족미 논자들은 사회주의리얼리즘이 요구한 '민족적 형식'에 입각해 민족미와 민족의 미적 감성을 논했다.

그런데 여기서 민족미의 이데올로기적 근거가 되는 민족주의가 북한 체제의 지배 이데올로기로 기능한 사회주의와 다소 불편한 관계에 있었다는 점을 지적할 필요가 있다. 베네딕트 앤더슨(Benedict Anderson 1936~2015)이 지적한 대로, 마르크스주의에서 민족주의(nationalism)는 "불편한 변칙적 현상"이다.[91] 일찍이 마르크스와 엥겔스는 『공산당선언』(1848)에서 "노동자에게 조국(nation)은 없다."고 하며 '프롤레타리아 국제주의'를 천명했고,[92] 이러한 천명에는 "민족주의가 소멸해가는 현상"이라는 생각이 전제로 깔려 있었다.[93] 레닌 역시 "부르주아 민족주의와 프롤레타리아 국제주의

.......

91 베네딕트 앤더슨, 윤형숙 역, 『상상의 공동체: 민족주의의 기원과 전파에 대한 성찰』, 나남, 2002, p.22.
92 카를 마르크스·F. 엥겔스, 김태호 역, 「공산당 선언」, 『맑스 엥겔스 저작선집』 1, 박종철 출판사, 1990, p.418.
93 Neil A. Martin, "Marxism, Nationalism, and Russia", Journal of the History of Ideas, vol. 29, No. 2(Apr.-Jun.), 1968, p.231.

두 개의 화해할 수 없는 적대적인 슬로건"이라는 주장을 펼친 바 있다.[94] 이렇게 마르크스주의는 '민족주의의 종말'을 예고하고 있었지만 실제로 주요 마르크스주의 이론가들은 민족주의를 간단히 배제하지 않았다. 오히려 소비에트 사회에서 민족주의는 소멸되기는커녕 득세했다. 콜라코프스키(Leszek Kolakowsk)의 말대로 민족주의는 "여전히 존재하지는 않지만 염원되어 온 공산주의 인터내셔널에 족쇄를 채우는 해결될 수 없는 모순의 주요 원천"이지만 실제로 사회주의 내지는 공산주의 운동사에서 국제주의와 민족주의가 충돌할 때마다 "국제주의는 변함없이 패배했다."[95] 마르크스와 엥겔스는 민족 투쟁과 민족 자결의 원리를 지지하는 방식으로 은근히 민족주의를 옹호하는 태도를 보였고,[96] 이러한 민족주의에 대한 양가적 태도는 최초의 사회주의 국가인 소련의 지도자들—레닌, 스탈린—에게 계승되었다. 특히 스탈린 시대에 '민족'은 '소비에트 애국주의'의 이름으로 재호명되어 소비에트 사회의 가장 중요한 단어 가운데 하나가 되었다. 결과적으로 스탈린 시대에 '프롤레타리아 국제주의'의 기치는 '소비에트 애국주의'의 기치로 대체되었고,[97] 국제주의와 민족주의 양자의 대립은 처음에는 전자(국제주의)가 우세를 보이다가 점차 후자(민족주의)가 우세를 점하는 방식으로 전개되었다.

이러한 변화는 당시 소비에트의 문학예술에서도 나타난다. 가령

.......

94 민경현, 「러시아 혁명과 민족주의」, 『史叢』 59, 2004, p.6.

95 레체크 콜라코프스키, 임지현 편역, 「마르크스주의 철학과 민족의 실체」, 『민족문제와 마르크스주의자들』, 한겨레출판사, 1986, p.48.

96 Neil A. Martin, "Marxism, Nationalism, and Russia", *Journal of the History of Ideas*, vol. 29, No. 2(Apr.-Jun.), 1968, p. 231.

97 민경현, 「러시아 혁명과 민족주의」, p.17.

스탈린은 "소비에트 사람들은 각 민족들이 대소를 막론하고 다 같이 오직 그에게만 있고 다른 민족에게는 없는 자기의 질적 특징들과 자기의 특수성을 가지고 있다고 간주한다."면서 "이 특징들이 세계 문화의 총보물고를 보충하고 풍부히 할 것"을 요청했다.[98] 예술에서 이러한 주장은 사회주의리얼리즘의 유명한 테제, 곧 '사회주의적인 내용과 민족적인 형식'(스탈린)으로 구체화되었다. 그러한 민족 형식은 소비에트 형제 나라들 간 문학예술의 연대를 확장하거나 공고하게 하기 위해 강조되기도 했고,[99] 사회주의적 사상과 감정을 인민에게 신속하고 용이하게 전달, 보급해 주는 '이해 가능한 형식'으로 강조되기도 했다.[100] 하지만 이 양자의 결합, 곧 예술에서 사회주의적 내용과 민족적인 형식의 결합을—특히 실천의 수준에서—구체화하는 것은 쉬운 일이 아니었다.

소련을 따라 '마르크스주의'를 체제의 지배 이데올로기로 삼고 소비에트화에 몰두하던 초기 북한문예에서 '사회주의적 내용과 민족적인 형식의 결합'은 어떻게 진행되었을까? 이것은 간단한 문제가 아니었다. 무엇보다 민족적 형식을 모색한다면서 전통을 적극 계승하려는 입장은 회고주의 내지는 복고주의로 비판받기 쉬웠다. 하지만 다른 한편으로 "비행기를 타지않고 가마를 타라는 것이냐"고 외치며 전통을 부정하는 것을 혁명인 양 주장하는 자들 역시 비판의

........

98 이시오프 스탈린, 서중건 역, 「마르크스주의와 민족 문제」, 『스탈린선집 I』, 전진, 1988, p.46.

99 막심 고리키, 「제1차 소비에트작가전연방회의 폐회사」, 1934, H. 슈미트, G. 슈람 편, 문학예술연구회 미학분과 역, 『사회주의 현실주의의 구상: 제1차 소비에트작가전연방회의 자료집』, 태백, 1989, p.423.

100 에르하르트 욘, 임홍배 역, 『마르크스레닌주의 미학입문』, 1967, 사계절, 1989, p.151.

대상이 되었다.[101] 특히 민족 형식의 역사성을 승인하는 것이 중요했다. 윤복진(尹福鎭 1907~1991)에 따르면 "한 민족의 생활 감정이나 풍습이나 습관과 그 민족의 생활양식과 기질과 타이프는 거정불변의 것은 아니"고 "세월이 흐르고 력사의 발전에 따라 그것들은 변하거나 발전"[102]한다.

민족 형식 문제를 둘러싸고 미술계에서 벌어진 논쟁의 추이를 살피는 것으로 논의를 구체화해 보기로 하자. 당시 미술계에서 진행된 민족 형식 논쟁의 중심에는 조선화가 있었다. 조선화는 분명 당시 북한문예의 전체 형식들 가운데 스탈린이 요청한 "세계 문화의 총보물고에 이바지할" 민족 고유의 것으로 부각될 가능성이 가장 높은 예술 형식이었다. 하지만 그것은 낡은 전근대의 것, 곧 '가마와 같은 것'으로 보일 가능성도 또한 지니고 있었다. 초기 북한미술에서 이 두 가지 가능성 중 먼저 부각된 것은 후자의 가능성이다. 즉 조선화를 전근대의 잔재로 보아 배격하는 태도가 먼저 우세를 점했다는 것이다.

예컨대 월북 직후 김주경이 1947년 『문화전선』에 발표한 「조선미술유산의 계승문제」를 보자. 여기서 그는 계승해야 할 민족적 전통으로 전통 공예에서 볼 수 있는 '조선적인 명료한 색채'를 내세우며 과거 수묵 위주의 회화를 배격했다. 식민지 시기부터 오랜 세월 민족미 담론의 중심에 있던 '백색주의'는 북한 문예계에서 이렇게 추방되었다. 김주경은 이렇게 말했다. "대체로 묵화법이란 것은 인

.......
101 리여성, 『조선미술사개요』, 평양: 평양국립출판사, 1955, 영인본, 한국문화사, 1999, p.14.
102 윤복진, 「동요에서의 민족적 형식문제」, 『조선문학』 1, 1957, p.149.

류의 지능이 아직 미개한 단계에 있던 원시공산시대, 즉 색채의 제조술이 발달되지 못했던 고대시기의 부득이한 방법이었음에 불과한 것이고 그 제조공업이 발달한 현금에 있어서도 여전히 원시적방법만을 지지한다는 것은 적어도 문화를 운운하는 자로서 취할바길이 아닌 봉건 그대로의 방법임은 더말할것이 없을것이다."[103] 이런 견지에서 김주경은 조선의 전통적 색감을 계승한 유화를 옹호했다. "현대에 이르러 유채화가 세력을 잡아온 이후로는 조선화단은 확실히 조선적인 명료한 색감과 아울러 그 다감하고 예민하고 또 다정한 맛까지도 찬연히 발휘해오고" 있으며 이는 무엇보다도 기뻐해야 할 다행한 일이라는 것이다.[104]

김주경의 주장은 유(채)화라는 새로운 매체에 조선적인 색감을 결합하는 방식으로 '민족적 형식' 문제를 해결하자는 것이다. 여기서 '민족적인' 것은 일종의 감수성 내지는 정서적인 어떤 것으로 이해되고 있었다. 이러한 이해는 1950년대 후반까지 북한 문예에서 지배적인 영향력을 행사했다. 예컨대 1957년 정현웅(鄭玄雄 1911~1976)은 조선화에 대한 유화의 우위를 주장하려는 취지에서 "조선 사람이니까 조선 옷만 입어야 한다는 것은 너무나 협소한 견해라고 생각한다."면서 "재료의 공통성을 말할 것이 아니라 같은 재료를 사용하면서 어떻게 자기 민족의 특성을 나타내느냐는 데 문제가 있다고 생각한다."고 역설했다.[105] 김주경과 정현웅의 관점에서 보면 새로운 회화 형태로 유화를 취하되 조선적인 정서, 특성을 살

........

103 김주경, 「조선미술유산의 계승문제」, 『문화전선』 3, 1947, p.55.
104 위의 글, p.51.
105 정현웅, 「불가리아 기행」, 『조선미술』 1(창간호), 1957, pp.39~45.

리는 방식으로 민족적 형식은 달성될 수 있다. 가령 조선의 풍경을 극진한 애정을 담아 그린 풍경화라면 조선의 맛—민족 형식을 살릴 수 있지 않겠느냐는 것이다. 같은 문맥에서 김창석은 '민족적 형식'을 요구하는 소비에트 사회주의리얼리즘의 요구를 '민족적 특성에의 요구'로 확대해석하기도 했다.

정현웅(1911~1976)

정관철 작 〈월가의 고용병〉을 례로 들어 본다면 이 그림이 유화라고 해서 그 작가를 조선의 민족화가라고 부르지 못할 것인가? 미술의 표현 수단도 역시 민족적 특성을 규정하는 중요한 구성요소의 하나임에는 틀림 없으나 그것 하나만으로써는 아직 불충분하다. … (중략) … 문학예술에서 민족적 특수성은 민족적 형식에만 표현되는 것이 아니다. 문학예술의 민족적 특성이라는 개념은 민족적 형식에만 국한되는 것이 아니며 그것은 또 내용에도 표현된다. 문학예술의 민족적 특성은 그 민족적 쩨마찌까—민족적 생활의 묘사, 특징적인 풍속의 묘사와도 관련을 맺고 있다.[106]

하지만 이렇게 '조선화'를 민족 형식으로 받아들이기를 거부하는 흐름은 1960년대 중반 즈음에 그 반대의 경향, 곧 조선화를 민족

.......
106 김창석, 「문학예술의 민족적 특성에 대하여」, 『조선문학』 4, 1959, p.132.

형식으로 간주하여 다른 모든 미술 형식의 기초로 삼으려는 흐름에 자리를 내주게 된다. 여기에는 물론 소련의 절대적인 영향력에서 벗어나 이른바 김일성 유일체제를 확립하려는 취지에서 그간 전개된 민족 형식과 전통에 대한 여러 논의들을 단일화, 교조화하려는 지배 이데올로기의 요구[107]가 절대적인 영향을 미쳤다. 1966년 교시에서 김일성은 앞서 언급한 논의들을 묵살하고 "조선화를 토대로 하여 우리의 미술을 더욱 발전시켜나가자."는 원칙을 천명했다.[108] 이후 조선화는 민족 형식의 확고한 모델로 자리를 굳히게 된다. 대학의 미술 교육은 양적, 질적 측면 모두에서 조선화 교육에 집중되었고 미술 각 장르의 작가들은 "모든 미술가들이 조선화화법에 정통하여 자립적으로 활동할 수 있게 하는" 것을 목적으로 하는 조선화 강습회에 의무적으로 참여하게 되었다.[109] 유화가로 활동했던 조선미술가동맹위원장 정관철이 말년에 병상에서 '피타는 노력'을 기울여 조선화 〈조선아 너를 빛내리〉(1983)를 제작했다는 일화[110]는 그 극단적 사례이다.

(2) "밝고 선명하며 간결한" 조선 인민의 미감

그런데 조선화를 사회주의리얼리즘이 요구하는 민족적 형식으로 자리매김하려면 그 조선화의 미감(美感)을 분명히 해 둘 필요가

........

107 이종석, 『(새로 쓴) 현대북한의 이해』, 역사비평사, 2000, pp.204-208.
108 김일성, 『우리의 미술을 민족적 형식에 사회주의적 내용을 담은 혁명적인 미술로 발전시키자』, 사회과학출판사, 1974, pp.4-5.
109 하경호, 「모든 미술가들이 조선화화법에 정통하도록 - 제3차 전국조선화 강습이 있었다」, 『조선예술』 2, 1978, p.47.
110 「한 미술가의 화첩에서」, 『로동신문』, 1985. 3. 15.

있었다. 게다가 그 미감은 낡은 예술 형식으로서 조선화를 새로운 시대에 부응하는 새로운 형식으로 일신시킬 수 있는 것이어야 했다. 이에 따라 종래의 민족미(조선의 미)에 대한 요구는 '시대적 요구에 따라 변화된 인민들의 새로운 미감'으로 이해되기 시작되었다. 그 새로운 미감이란 "밝고 선명하며 맑고 깨끗한 인민의 미감"이다. 이로써 앞서 확인한 김주경의 주장, 곧 수묵화를 '혼탁 또는 암흑의 세계'로 배격하고 채색화를 인민의 새로운 미감에 부응하는 형식으로 간주하는 입장은 체제의 공식 입장으로 굳어졌다.

> 현실 발전의 요구와 인민들의 시대 감정에 적응한 조선화로 발전시키기 위하여서는 조선화가 가지고 있는 고유한 특성들에 대하여 연구하며 거기에서 오늘 우리 인민들의 현대적인 미감에 맞게 창조적으로 혁신하는 문제가 제기된다. 이러기 위한 중요한 문제 중의 하나가 바로 조선화에서 채색화를 전면적으로 발전시키는 문제이다.[111]

초기 북한 문예에서 '채색화'는 '어둡고 흐리터분한 색적 분위기'를 걷어 낼 대안으로 각광받았다. 당시 북한 문예의 '어둠'에 대한 거부 반응은 우리가 상상하는 것 이상이다. 그 반대편에는 '선명하고 밝은 것'에 대한 과도한 집착이 자리했다.[112] "우리 시대의 사회주의 근로자들은 새롭고 밝은 것을 요구한다."[113]는 것이다. 실제

．．．．．．．

111 「조선화 창작에서 새로운 전진을 위하여」, 『조선미술』 5, 1962, p.11.

112 조인규, 「유화에서의 〈밝음〉에 대하여」, 『조선미술』 7, 1962, pp.1-2.

113 김준상, 「유창한 선과 밝고 깨끗한 색」, 『조선미술』 3, 1966, p.47.

로 북한 문예에서 "간결하고 선명한 우리의 민족적 형식"[114]이라는 말이 일찍부터 문예 각 분야에서 보편화되었다. 이러한 '밝음' 예찬은 물론 소비에트문예와 무관치 않다. 예컨대 1940~1950년대 초에 북한에 번역 소개된 소비에트 미술 담론은 "화면을 넘쳐흐르는 행복의 이데-를 표명하는 데 공헌"하는 "색채의 배치, 광선의 결정체와도 같은 순결감, 자색조로 흐르는 색조와 황금색조로 경작된 전원 위에 흐르는 태양광선의 반사, 은빛같은 백설들, 미소적인 자연"을 강하게 요구했다.[115]

이런 관점에서 보자면 초기 북한미술에는 '조선화'에 대한 요구보다 새로운 미감, 곧 '밝고 선명하며 간결한' 것에 대한 요구가 먼저 존재했다고 할 수 있다. 그리고 1966년 민족 형식으로서 "조선화를 토대로 하여" 미술을 발전시키라는 수령의 지시가 있자 '밝고 선명하며 간결한 미감'을 조선화에 덧붙이는 작업이 본격화되었다.[116] 그런데 사실 위에 인용한 소비에트 이론가의 발언이 시사하는바 '밝고 선명하며 맑고 깨끗한' 것은 사회주의리얼리즘이 요구한 '사회주의적 내용과 민족적 형식'에서 '사회주의적 내용'과 불가분의 관계에 있다. 즉 이미 사회주의를 달성한(것으로 간주되는) 체제에서 아름다움은 무엇보다도 현실 그 자체로 간주되었다.[117] 그러

........

114 윤복진, 「동요에서의 민족적 형식문제」, 『조선문학』 1, 1957, p.149.

115 아 롬므, 이휘창 역, 「쏘련의 풍속화」, 『문학예술』 3, 1949, p.81.

116 예컨대 김순영은 과거 조선시대 회화에서 '선명하고 간결한' 표현을 찾아 이것을 민족 전통으로 삼자고 주장했다. 김순영, 「선명성과 간결성에 대한 리해」, 『조선미술』 5, 1966, p.20.

117 보리스 그로이스, 오원교 역, 「아방가르드 정신으로부터 사회주의리얼리즘의 탄생」, 『유토피아의 환영: 소비에트문화의 이론과 실제』, 한울, 2010, p.120.

니까 사회주의 체제에서 미(美), 곧 '밝고 선명하고 간결한 것'은 사회이고 예술은 그 밝고 선명하고 간결한 것을 관찰하여 표현하는 역할을 수행한다. 박종식의 발언을 인용하면 문학예술은 "계급적 성격의 제 특징 중에서 낡은 특징이 소멸되고 새로운 긍정적인 특질이 발현되는 구체적 변화과정을 심오하게 묘사한다."[118] 그렇다면 사회주의적 내용을 담지하는 민족적 형식이란 '밝고 선명하고 간결한' 현실을 표현하기에 적합한 것이어야 했다. 이것이 바로 초기 북한미술 담론이 조선화를 '밝고 선명하며 간결한' 것으로 규정하기 위해 고군분투했던 이유일 것이다. 〈농장의 저녁길〉(허영, 1965)[119]에 관한 다음과 같은 평은 그 양상을 보여 주는 한 사례이다.

> 사회주의 문화농촌의 새생활과 새인간을 반영하기 위한 화가의 진지한 로력과 새로운 수법의 탐구 과정에서 민족적 색채가 농후한 독창적인 형식이 창조되였으며 이 형식은 주제사상의 천명에 적극 복무하게 되었다. … 훈훈한 저녁의 대기는 달빛을 받아 한결 더 민족적인 감정을 풍만하게 하여 주고 있으며 자연의 아름다운 정서는 보람찬 로동의 하루 일을 마치고 저녁의 한때를 즐기는 농장원 처녀들의 아름다운 마음과 결합됨으로써 풍만한 민족적 색채로 하나의 화폭을 이룰 수 있었다. … 관람자들은 바로 여기에서 공감되는 것이다.[120]

.......

118 박종식, 「우리 문학에서 주체의 확립과 민족적 특성」, 『조선문학』 2, 1961, p.111.

119 이 작품은 '유화' 창작에서 '조선화'의 수법을 도입한 '새로운 시도'로 1960년대 북한 미술계에서 화제가 되었다. 허영, 「나의 첫 시도 – 유화 〈농장의 저녁길〉을 창작하고」, 『조선미술』 6, 1966, p.43.

허영 〈농장의 저녁길〉, 조선화,
1965.

이상에서 살펴본 '밝고 선명하며 간결한 미감'의 논리는 1966년 '평양말'을 기존의 표준어를 대체할 '문화어', 즉 규범언어로 격상시킨 작업을 정당화하는 데 활용되었다. 김병제에 따르면 "20여년 동안에 평양에서는 우리 민족문화가 찬란히 꽃피였으며 평양말은 수도의 말로서 더욱 아름답게 다듬어지고 새로운 어휘들로 훨씬 풍부해졌기"에 "가장 세련된 우리말 문화어"[121]라는 것이다. 이런 관점에서 그는 문화어를 "조선말이 지니고 있는 아름다운 민족적 특성을 최대한으로 살리면서 혁명하는 시대의 로동계급을 비롯한 근로인민의 지향을 담은 언어이며 혁명적으로 세련되고 문화적으로 다듬어

......

120 김재률, 「민족적 특성 구현에서 내용과 형식」, 『조선미술』 9, 1966, p.10.
121 김병제, 「사회주의민족어의 전형인 우리의 문화어」, 『조선문학』 1, 1969, p.15.

진 주체적이며 인민적인 사회주의민족어의 전형"[122]으로 규정했다.

(3) 맑은 소리와 약동적인 율동, 그리고 소박성

1950~1960년대 북한에서 진행된 '민족 형식'과 '인민의 미감'에 대한 논의들은 같은 기간 예술 각 분야에서 규범화되었다. 이에 따라 과거(전통)의 유산 가운데 배척해야 할 것과 계승해야 할 것을 선별하는 문제가 대두되었다. 이를테면 「우리나라 건축에 민족적 양식을 도입하는 문제에 관하여」(1958)에서 이여성(李如星 1901~?)은 조선 건축에서 "지나간 세기의 봉건적 생활과 이데올로기가 비쳐 낸" 낡은 요소, 버려야 할 요소로 1) 뻘랑의 히에라르키적 요소, 2) 내실 밀폐 건축과 같은 유교적 내외 사상, 남녀 불평등 사상, 3) 높은 장벽, 대문 같은 봉건적 고립폐쇄주의, 4) 봉건적 옥사 제한과 건축 부재의 협애성에 의한 건축물의 조포성과 협애성을 열거하고, 이에 반하는 "평화와 민주를 사랑하는 인민적인 사상 감정에서 비쳐진" 아름답고 건전한 요소들로 1) 치마와 마루새들의 아름답고 무게 있는 곡선의 리듬, 2) 지붕과 집체와 축담의 균형한 발란쓰에서 느낄 수 있는 아담성, 3) 굵은 체목과 견실한 결구에서 느끼게 되는 확고감, 견실감, 4) 소박하고 구수하며 따뜻해 보이는 건축 수식 등을 열거했다. 그에 따르면 이런 요소들은 "봉건 량반 사회와 같이 소멸된 봉건 량반적 미학과 구별되는 것"으로 우리는 "이런 요소들을 계승한다."[123]

.......

122 위의 글, p.15.
123 리여성, 「우리나라 건축에 민족적 양식을 도입하는 문제에 관하여」, 『문화유산』 1, 1958.
 p.15.

이쾌대 〈이여성〉 유화, 1940년대

하지만 이여성 자신도 인정하듯이 진보적이며 인민적인 요소를 그와 반대되는 것들과 구별하는 것은 쉬운 일이 아니었다. 왜냐하면 "우리의 미술 유산을 구체적으로 분석할 때에는 그것이 거의 과거 봉건사회의 산물이였던만큼" 우리에게 만족감을 주는 것은 극히 희소하기 때문이다.[124] 달리 말해 대부분의 미술에는 두 가지 요소가 혼재되어 있다. 따라서 진보적인 것과 반동적인 것, 인민적인 것과 반인민적인 것의 구별은 극히 신중하고 조심스러울 필요가 있었다. "만일 그것을 조포(粗暴)하게 처리하여 집어치운다면 이는 금싸락을 굵은 체로 이는 오류를 범하는 것으로 된다."[125] 또는 "교조주의적인 사회학적 비속화에 의하여 우리 고전 유산들의 적지 않은 부분들을 쓰레기통에 마구 쓸어넣는 잘못을 되풀이하는"[126] 일이 된다. 이러한 견지에서 이여성은 북한 최초의 미술사 저술인 『조선미술사 개요』(1955)[127] 서술에서 "봉건사회의 이데올로기적 테두리를 벗어날 수는 없었으되 그 침체성을 벗어나 새것을 만들려는 지향성을 지녔던 작가와 작품"을 찾는 일을 무엇보다 중시했다. 미술 유산은 오늘날 실천적인 견지에서 "새 미술 창조의 요소" 또는 "그 창조 열의를 북돋우어 주는 고무제(鼓舞劑)"로 되어

......

124 리여성, 『조선 건축미술의 연구』, 평양: 국립출판사, 1956, p.16.
125 위의 책, p.16.
126 윤세평, 「고전작품연구와 교조주의」, 『조선문학』 9, 1956, p.61.
127 리여성, 『조선미술사 개요』, 평양: 국립출판사, 1955, 영인본, 한국문화사, 1999, p.7.

야 하기 때문이다. 그것은 결국 계승할 것과 버려야 할 것을 구별하는 작업으로 귀결될 것이다.

미술 유산(다른 모든 문화 유산과 같이)의 계승은 민족 미술의 발전에 그 목적이 있는 만큼 그것의 발전에 공헌할 수 없는 요소들에 눈이 환황하여져서는 안 된다. 우리나라에 있어서는 례하면 건축에 있어서 일부 봉건적, 히에라르키적인 쁠란들, 비건축력학적인 결구와 용재들, 조잡한 시공들과 저급한 彩裝들, 공예에 있어서 일부 도자의 둔중성과 비색채성(청색 혹은 백색들에는 류례없는 발전을 보여 주고 있으나), 그 취미의 유, 불, 도적인 경향, 목공예의 일부 옹졸성과 침울성, 회화에 있어 일부 환각적인 道佛畵들, 도피적인 은일화들, 회화적 본도를 리탈하는 선조화들, 사실과 인연이 먼 寫意畵들, 음악에 있어서 봉건적이고 사대적인 가사들, 파렬음(탁성) 섞인 창법들, 무용에 있어서 지나치게 단조하고 느린 동작 등등이 그것이다.[128]

새로운 기준에 맞춰 전통을 재평가하는 작업은 텍스트의 저자가 "파렬음(탁성)섞인 창법들, 무용에 있어서 지나치게 단조하고 느린 동작"을 운운하는 데서 확인할 수 있듯이 미술의 범위를 넘어 문예 전반에 걸쳐 진행되었다. 1966년 한중모가 발표한 「민족문화유산을 활짝 꽃피우기 위하여」는 규범의 확립 과정에서 배제된 것과 선택된 것들이 무엇인지를 확인할 수 있는 텍스트이다. 이 글에 따

.......

128 위의 책, p.15.

르면 북한의 창극은 "�썩소리(탁성)를 제거하고 남녀성부를 구별하여 현대인의 미감에 맞는 맑은 소리를 내게" 했고, 음악 분야에서는 "민요적인 선율을 바탕으로 하여 현대인들의 사상감정을 진실하게 표현"했으며, 무용가들은 "민족 무용에 특징적인 아름답고 섬세한 률동을 약동적인 률동과 결합"시켰고, 조선화 부분에서는 "간결하고 선명한 화법, 특히 조선화의 전통을 계승하여 현대생활을 생동하게 그려" 내고 있다.[129]

이와 같은 규범화 과정에서 식민지 시대 이후 줄곧 민족미와 연결되었던 개념(범주)들은 규범화에 부합하는 한에서 승인되었다. 예를 들어 리시영은 군중가요 가사에서 민족적 특성을 드러내는 방안을 논의하는 가운데 "소박한 감정과 소박한 표현"을 강조했다. 그에 따르면 "우리 인민의 민족적 특성의 한 지표"인 소박성은 "인민의 정신적 순결성에 기초하고" 있으며 민족적 형식의 적용에서 소박성은 "평이성, 간결성, 선명성, 생동성'으로 드러난다.[130]

3. 미감의 분절: 1970~1980년대

1) 자연에 대한 두 가지 태도: '자연의 인간화'와 '인간의 자연화'

앞서 인용한 북한 평론가 박종식의 텍스트(1961)로 돌아가 보

.......

129 한중모, 「민족문화유산을 활짝 꽃피우기 위하여」, 『조선문학』 9, 1966, p.68.
130 리시영, 「군중 가요와 민족적 특성의 구현」, 『조선문학』 7, 1966, p.108.

자. 이 글에는 시기를 막론하고 나타나는 자연에 대한 북한 문예의 전형적인 태도가 드러나 있다. 그는 영국의 "반동 평론가 텐느"의 이해, 곧 "자연지리적 조건이 마치 민족문학과 예술의 특성을 전적으로 결정하는 요소"로 이해해서는 안 된다고 주장했다. 왜냐하면 "각이한 지역은 각이한 민족을 형성케 한다."는 말처럼 지역은 민족문예의 독자적 특성을 형성하는 데 작용하지만 그것은 "자연 그 자체에 의의가 있는 것보다" 오히려 "그것을 둘러싸고 민족의 생활이 연결되고 거기에 력사적으로 민족의 뜨거운 생활의 입김이 스며들고 있다는 데 보다 큰 의의가 있는 것"이다. 그에 따르면 문학예술에 묘사된 자연은 "자연의 인간화"라는 마르크스의 테제처럼 "장구한 력사적 과정에서 민족의 생활 공동체적인 정서를 환기시키고 그로써 매개 민족문학(민족예술)의 특성을 일정하게 발로"시킨다.[131] 이러한 관점은 자연을 변혁하기 위한 투쟁에서 미적 활동 내지 예술의 의의를 찾는 오늘날 북한 주체미학의 관점으로 이어졌다. 북한 미학자 리기도에 따르면 미의식의 원천 가운데 하나는 "자연을 변혁하는 활동"인데, 이때 자연을 변혁하기 위한 투쟁은 "사람이 자연의 구속에서 벗어나 자주적인 생활을 누릴 수 있는 물질적 조건을 마련하는 투쟁"에 해당한다.[132] 그리고 이렇게 자연을 개조하는 투쟁 과정에서 "사람은 미적정서적 감정을 체험하게" 된다는 것이 그의 주장이다.[133] 주목할 점은 이렇듯 "자연의 인간화"를 지향하는 북한의 미적 담론과는 달리 남한의 민족미 담론은 주로 그 반대쪽의 입장,

........

131 박종식, 「우리 문학에서 주체의 확립과 민족적 특성」, pp.98-99.
132 리기도, 『주체의 미학』, 사회과학출판사, 2010, p.44.
133 위의 책, p.44.

곧 "인간의 자연화"에 상응하는 태도를 취하게 된다는 점이다. 이제 그 내용을 구체적으로 살펴보기로 하자.

(1) 자연과 무아(無我)

1970년대 이후 남한에서 전개된 민족미(한국미)론에 대한 관찰은 이 무렵 미술사와 미학이라는 분야가 하나의 독자적인 학문 분과로서 대학과 지식사회에 자리를 굳건히 자리 잡게 된 상황을 염두에 둘 필요가 있다. 먼저 미술사 분야만을 놓고 본다면 김원용(金元龍 1922~1993)이 1968년에 발표한 『한국미술사』에 주목할 수 있다. 김원용은 1945년 경성제국대학 사학과를 졸업한 직후 국립박물관에 들어가 고고학과 미술사 연구를 시작했다. 1959년 미국 뉴욕대학교에서 『신라토기의 연구』로 박사학위를 받았고 1958년부터는 문화재위원을 역임하면서 고고학자로서 중요 유적 발굴에 참여했다. 1961년부터 1987년까지 서울대학교 고고인류학과, 고고미술사학과 교수로 재직하면서 고고학, 미술사 연구의 학문적, 제도적 기반을 조성하는 데 기여했다.

김원용의 한국 미론의 특성은 그가 고고학과 미술사 연구에서 출발해 미적 담론으로 향하는, 즉 "아래에서 위로 올라가는" 일종의 귀납의 방식으로 한국 미술의 미적 특성을 도출하는 실증적 접근을 취했다는 점에 있다. 이것은 물론 고유섭, 최순우 등 선대 학자들이 취한 방식이지만, 그 최종 단계에서 고유섭과 최순우가 미적 개념 내지 범주들을 열거하는 데 만족했다면 김원용은 '자연주의'라고 하는 상위의 포괄적 개념을 제시하여 개개 미술작품들에서 발견되는 미적 특성들(개념들)을 일반화했다는 점에서 이들과 차별된

다. 분단 체제의 한국에서 최초로 발간된 한국미술사 통사에 해당하는 『한국미술사』(1968)의 제1절 "한국 미술의 성격"에서 그는 "삼국시대부터 이조(李朝)에 이르기까지 한국 미술의 기조(基調)가 되고 있는 것"으로 자연주의를 내세웠다. 그에 따르면 자연주의는 "대상의 외

김원용(1922~1993)

형에 충실하려는 노력"이며 "비록 사람의 손으로 만들기는 하였지만 거기에서 사람의 냄새를 빼고 형(形)이나 색(色)이나 모두 자연 그 자체의 것으로 남기려는 의도"에 해당한다. 이때 그는 '의도'라는 단어를 쓰는 것을 주저했는데, 왜냐하면 그가 보기에 장인(匠人)이라고 불리던 한국의 예술가들은 "그러한 의도조차 가지고 있지 않았기 때문"이다.[134] 이러한 관점은 그가 1978년에 발표한 『한국미의 탐구』에서 좀 더 구체화되었는데, 여기서 그는 "시대나 지역을 무시하고 한국미술의 특색을 공식화해버리는 것은 불합리한 일이며 설사 결론에서 그러한 통일된 공식이 나온다 하더라도 일단 지역적인 시간적인 분해고찰이 앞서야 할 것"이라는 전제를 달고 한국 미술의 공식을 도출했다. 그러한 절차를 따라 발견된 한국 고미술의 기본적인 공통성은 그에 따르면 "대상을 있는 그대로 파악 재현하려는 자연주의요, 철저한 아(我)의 배제"인데, 그러한 순수한 사고방식이 작가 자신의 창작의 경우에도 "무의식중에 자연이 만들어낸 것과 같은 조화와 평형을 탄생시키는 모양"이고 그 조화가 '비조화

.......

134 김원용, 『한국미술사』, 범문사, 1968, p.4.

의 조화' '무기교의 기교'일 때 그 오묘불가사의한 조화의 상태나 효과를 '멋'이라고 부르고 있다.[135] 그 과정을 도해하면 다음과 같다.[136]

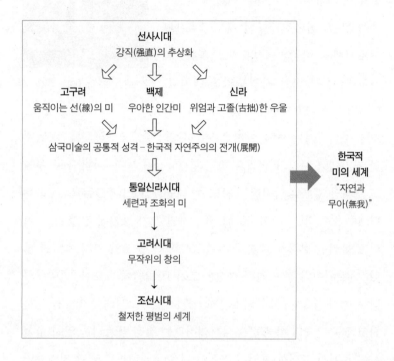

김원용에 따르면 "자연과 무아"의 한국 미술은 자기 자신에 대해서 "안심입명(安心立命)"의 경지에 있고, "자연과 부딪치지 않는 부드러운 조화"를 만들어 내며, 이는 모든 것에 무관심한 무아무집 (無我無執)의 철학에 대응한다. "신라의 금관이 눈을 현혹하는 것 같으나 금이라는 시대적 재료를 제외하면 그 세부에 대한 무관심,

.......

135 김원용, 『한국미의 탐구』, 열화당, 1978, p.26.
136 위의 책, pp.11-27.

소박한 수법 등 조선의 어느 공예품과도 조금도 다를 것이 없다"[137]
는 것이다.

(2) 소박미와 질박미

1970년대 이후 미학의 영역에서 진행된 한국미에 대한 탐색은
조요한(趙要翰 1922~2002), 백기수(白琪洙 1930~1985)에서 비롯
되었다. 이들의 한국미론은 예술철학(조요한), 미학(백기수)이라는
일반적 또는 보편적 틀 안에서 한국인의 미적 취미와 한국미의 미적
범주 문제에 접근했다는 의의를 갖는다. 뿐만 아니라 이들은 한국미
의 미적 개념들을 감각적인 면뿐만 아니라 정신적인 면에 소급하여
사유함으로써 민족미 담론의 수준을 끌어올렸다. 이런 까닭에 그들
의 한국미론은 새로운 개념과 범주들을 끌어들이는 것보다는 고유
섭, 김원용 등이 제기한 미적 개념들과 범주들을 정신사적, 비교미
학적 수준에서 체계화, 심화하는 데 좀 더 집중하고 있었다.

조요한은 1926년 함경북도 경성에서 태어났다. 서울대학교 철
학과를 거쳐 독일 함부르크대학에서 수학했고 귀국 후에는 숭실대
학교 철학과 교수로 있으면서 예술철학 및 그리스 철학을 강의했다.
그의 한국미론이 처음 등장한 저작은 『예술철학』(1973)인데, 여기
서 그는 텐느의 선례를 따라 환경[한국의 자연과 그 미(美)], 종족[한
국인의 이상과 그 미(美)], 시대(한국미의 역사적 전승)의 순으로 한
국미의 특성을 따져 물었다. 먼저 그는 야나기 무네요시, 고유섭, 윤
희순 등 환경(풍토)과의 관련하에서 한국미에 접근했던 논자들을

.......
137 위의 책, p.27.

조요한(1922~2002)

검토한 후 반도의 미를 '유기적인 조화'와 연결했던 윤희순의 선례를 따라 '유기적인 통일'을 한국미의 특성으로 내세웠다. "조형예술에 있어서도 한반도의 풍토적인 성격이 다양성의 통일, 즉 정제된 형(形), 청초한 색, 유려한 선의 유기적 통일에 있었다."는 것이다.[138] 다음으로 그는 국립박물관 소장 군수리 석조여래좌상 등에서 발견되는 청정무구(淸淨無垢)의 동안(童顏)을 소박미(素朴美)로 규정한 후 그 소박미의 바탕에 노장(老莊)의 '무위자연(無爲自然)'과 불교의 "그대로(yathabhutam)"가 있다고 주장했다. "도교와 불교의 인생관에 뿌리를 두었던 한국의 조형미는 자연을 모태로 하여 자연에서 미를 발견하는 것을 이상으로 삼았다."[139]는 것이다. 그는 이러한 태도에 대해 "미학상의 표현으로 의지결여증(Willenlosigkeit)에 해당한다."고 썼다. 여기에 더해 그는 김홍도의 〈씨름〉 같은 작품을 들어 한국 미술에서 '해학미(諧謔美)'를 느낄 수 있다고 했다. 이때의 해학미는 "대상과의 거리를 유지하면서 지성에 의해 조용한 여운을 남기는 것"인데, 조요한에 따르면 이는 "소박미가 의식적인 창의면에서 해학미를 갖고 나타난 것"[140]이다. 끝으로 한국미의 역사적 전승을 다루면서 조요한은 "고구려에서 시작된 역동적인 미가 고려의 벽화를 통하여 이조 후기의 화가들에게

......

138 조요한, 『예술철학』, 경문사, 1985, p.180.
139 위의 책, p.184.
140 위의 책, p.187.

재생되었다."[141]고 주장했다.

조요한은 1973년 당시 비교미 학의 견지에서 한국미를 '서양과 동 양(한국)', '철학(사상)과 예술', '물 적 토대와 정신활동'의 상호 연관성 속에서 헤아렸다. 이러한 접근 태도 는 생의 후반기에 발표한 『한국미 의 조명』(1999)에서 좀 더 심화, 확 장되었는데, 이를테면 그는 여기서 한국인의 감성과 예술에 미친 무교

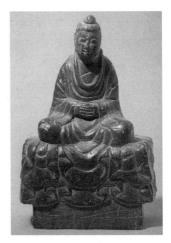

납석제 불좌상, 부여 군수리 출토, 백제

(巫教)의 영향에 각별히 주목했다. 그에 따르면 추운 북방의 산림 지 대를 통과하면서 형성된 무교 신앙이 한국인의 정신과 육체에 스며 있어 한국 예술의 형성에 크게 영향을 주었다. 가령 "가야금 산조에 서 우리가 체험하는 대로 진양조와 중모리 같은 느린 장단에서 시작 하여 자진모리와 휘모리 같은 빠른 가락에 진입하면 신들린 경지에 도달하는 것이 한국 예인들의 감성"인데, 이렇게 "신나면 규칙을 무 시하면서 도취하는" 한국인의 기질(비균제성)은 그가 보기에 "무교 적 영향에서 온 것"이다. 또는 건축에서 굴곡진 나무를 그대로 사용 하는 자연 순응적인 질박미는 자연신의 숭배에서 유래했다는 게 그 의 주장이다.[142]

백기수는 서울대학교 미학과를 졸업한 후 모교인 서울대학교 미

.......

141 위의 책, p.193.

142 조요한, 『한국미의 조명』, 열화당, 1999, pp.6-7.

학과 교수로 재직하면서 『미학서설』(1975), 『미학』(1978) 등 개설서 형태의 미학 저작을 발표하여 한국 지식사회에 미학의 문제의식과 방법을 확산시켰다. 백기수의 민족미론은 이 가운데 『미학서설』(1975)의 맨 끝에 부록으로 붙은 「한국인의 미의식」에서 찾아볼 수 있다. 여기서 그는 민족성과 민족문화의 특성으로 "외적 물리적인 자연 풍토의 영향과 더불어 사상적 영향에 의한 정신적, 문화적 인자", 곧 "민족적인 내면적 전통"의 중요성을 역설했다. 이런 견지에서 그는 한국인의 미적 심성을 감각적인 측면과 정신적인 측면으로 나누어 관찰했다. "미의식이 외면적, 감각적인 형식으로 표상될 때 그 구현체로서 예술미 내지 미적 문화가 나오게 되며 한편 내면적 정신적인 실질로서 인격이 함양될 때 인격미 내지 심성미를 이룬다."[143]는 것이다.

백기수에 따르면 우리 민족은 대륙 문화의 영향으로 "유가(儒家)의 사상적 영향을 받아 인(仁)의 구현체로서 미적 심성을 전통적인 심성미의 이상으로 용인했으며 여기에 우리 민족의 내면적, 인격적 미의식의 실질을 두었다."[144] 이에 따라 한국인은 서양 사람들처럼 인간 중심적인 관념에서 우주 자연을 인간의 눈으로 본 인간화된 자연으로 보기보다는 "장엄하고 현묘한 자연에 대한 감동과 존중에서 인간은 자연의 일부에 불과하며 따라서 자연에 순응해야 한다는 관념"에서 비롯된 예술 의욕을 지니게 되었다는 것이 그의 주장이다. 그 시형식이란 따라서 "인공적 인위성이 아니라 소박한 자연성

........

143 백기수, 『미학서설』, 서울대학교출판부, 1975, p.154.
144 위의 책, p.158.

을 바탕으로 자연스럽고 소박한 무기교의 미"일 수 있다.[145]

이상에서 살펴본바, 김원용, 조요한, 백기수 등의 텍스트는 대부분 공통적으로 "인간의 자연화"라 부를 만한 태도를 한국미의 근원으로 보는 관점을 드러냈다. 이들의 관점에서 보자면 자연에 순응하는 태도, 자연을 모태로 하여 자연에서 미를 발견하는 태도야말로 한국미의 본성에 해당한다. 과거 식민지 시기 고유섭, 김용준 등의 견해와 맞닿아 있는 이런 입장은 1970년대 이후 미학, 미술사가들에 의해 확장, 심화되었는데, 특히 미술과 밀접한 연관성이 있는 건축 분야에서 남다른 영향력을 행사했다. 일례로 김정기(金正基)는 1984년에 발표한 「한국의 건축과 미의식」에서 선사시대부터 근세 건축까지의 역사적 관찰을 토대로 "자연을 주격으로 삼고 자기(건축)를 부격으로 삼는 자연과의 조화" 내지 "자연에 순응하여 자연과 자기가 일체가 되려는 의식의 조화"를 찾아냈다.[146] 그런가 하면 주남철(朱南哲 1939~)은 1994년 「한국 전통건축에 나타난 미적 특징, 미의식, 미학사상」을 발표했는데, 여기서 그는 전통 건축의 미적 특징으로 "좌우 비대칭균형, 자연과의 융합성, 선적 구성과 유연성, 채(棟)와 간(間)의 분화, 개방성과 폐쇄성, 인간적 척도와 단아함, 다양성과 통일성"을 열거한 뒤 이를 풍수지리와 도참사상, 도가사상과 음양사상 및 유교와의 관련성에서 이해하는 접근을 시도했다.[147]

.......

145 위의 책, p.161.
146 김정기, 「한국의 건축과 미의식」, 『한국미술의 미의식』, 한국정신문화연구원, 1984, pp.12-49.
147 주남철, 「한국 전통건축에 나타난 미적 특징, 미의식, 미학사상」, 『한국미학시론』, 고려대학교 한국학연구소, 1994, pp.121-168.

(3) 해학, 흥(興), 신명(神明)

1970~1980년대 남한의 민족미 담론은 미술사, 미학의 영역을 넘어서 문화예술의 각 영역, 그리고 역사적 시대에 따라 구체화되는 양상을 보인다. 특히 이 시기에 음악, 민속학, 문학 영역을 중심으로 비애나 슬픔, 한(恨)과 같은 기존의 부정적인(negative) 개념에 대응하여 '해학' '흥(興)', '신명(神明)', '신바람' 등과 같은 긍정적(positive) 개념들이 민족미 담론의 주요 개념으로 부상한 맥락도 주목할 필요가 있다. 자연스럽게 긍정과 부정 개념을 동시에 아우르는 방법들이 문제로 대두되었다. 이와 동시에 "신명"의 예술로서 탈춤, 판소리, 굿(무속) 등이 민족미를 대표하는 장르나 형식으로 대두된 현상도 특기해 두어야 한다.

일례로 이혜구(李惠求 1909~2010)는 1973년에 발표한 「한국음악의 특성」에서 정악(正樂)과 속악(俗樂)으로 나누어 한국 전통음악의 미적 특성을 살핀 후 정악을 "강약과 농담을 그 생명으로 삼는" 음악으로, 속악을 "자유분방의 리듬을 가진" 음악으로 규정한 후 그 공통의 특성을 다음과 같이 서술했다.

정악이건 속악이건 그 밑에 흐르는 근본정신은 어느 기존 곡에 계착(係着)하지 않고 그것을 권변(權變)하는 창작성이요, 기계로 복사한 듯한 것 대신에 흥(興)에 따라서 변하는 생명있는 것을 존중하는 정신이요, 모방하지 않고 자득하는 정신이라 할 수 있는데 … (중략) … 창작성, 생명력의 존중, 자득의 정신은 강한 개성과 취향이란 말로 요약할 수 있고 또 그 개성과 취향은 쉬운 말로는 '자기'의 '멋'이고 그 두말을 합치면 '자기 멋'이 되

며 그 자기 멋은 생명력의 근원이라고 할
수 있다.[148]

이혜구(1909~2010)

그런가 하면 김열규(金烈圭 1932~2013)
는 원형비평, 신화비평 또는 비교언어학의
관점에서 전통 신화와 무속, 문학작품 등을
분석하여 '민족성' 담론을 심화, 확장시킨
논자이다. 이를테면 그는 『한국신화와 무속연구』(1977)에서 굿을
'거리'(푸닥거리, 굿거리)와 '풀이'[액(厄)풀이, 살풀이]로 구분했다.
그에 따르면 '거리'는 "일련의 과정 속의 절차"로 이해할 수 있으나
'풀이'는 좀 더 복합적인 의미를 갖는다.

> '살풀이'와 '액풀이'의 '풀이'는 끼인 살을 풀고 맺힌 액을 풀
> 어버린다는 뜻을 가지고 있다. … 그것을 물리치고 맑히고 하는
> 기능을 가지고 있다. 'eroticism'으로 번역이 가능할 것이다. …
> 한편 뭣인가 얘기로 풀이되는 것을 의미하기도 한다. 얘기가 서
> 술되는 것이 풀이다. … 여기서 우리는 풀이의 복합성에 대해 얘
> 기할 수 있게 된다. 풀이는 주술행위요 제의이면서 아울러 언어
> 행위요 구술이다. … 신화가 풀이로 표현되는 곳에 한국신화의
> 한 특성이 있다. 신(神)의 얘기를 풀이하면서 굿거리가 요구하
> 는 풀이를 행하는 것이다.[149]

·······

148 이혜구, 『한국음악논총』, 수문당, 1976, p.54.
149 김열규, 『한국신화와 무속연구』, 일조각, 1982, pp.4-5.

김열규(1932~2013)

굿의 '풀이'로부터 신화의 한 기원을 찾는 이러한 논의는 민족문화의 기원을 찾는 작업이면서 동시에 민족문화를 인류 문화 일반의 보편성과 연결 짓는 시도로 주목할 수 있다. 1970년대 김열규의 논의는 많은 경우 민족문화의 본질적 성격을 규명한 후 이를 인류 문화의 보편적 특성에 귀결시키는 방식을 취하는 경향을 보인다. 가령 「굿과 탈춤」(1975)이라는 글에서 그는 탈춤을 "신명이나 신바람, 그리고 흥을 돋구는 놀이", "춤과 풍물과 재담, 그리고 우스운 몸짓으로 신명을 피우고 흥을 돋구면서 노는 놀이"로 규정한 후 그 '신명'과 '흥'이 원천적으로 마을의 굿과 맺어져 있다고 주장하고 뒤이어 신명과 흥이 희랍 희극의 '웃음'과 같은 의미를 지닌다고 해석했다.[150] 이러한 접근 방식은 특수성, 개별성의 규명에 집중했던 기존의 민족성, 민족미 담론을 인류 전체의 보편성의 문제로 확대시켰다는 점에서 각별한 의의를 갖는다.

그런데 신명과 흥을 희극의 '웃음'과 연결 짓는 관점은 비극의 요소들에 해당하는 '비애'나 '한'을 어떻게 이해할 것인가의 문제를 떠맡게 될 수밖에 없다. 실제로 1981년 채희완(1948~)과의 대담에서 김열규는 한국인의 감정 상태를 극과 극의 대조로 보는 관점을 제시했다. 그에 따르면 한쪽에는 '신바람' 내지 '신명'이 있고 다른

.......

150 김열규, 「굿과 탈춤」, 『진단학보』 39, 1975, 재수록, 채희완 편, 『탈춤의 사상』, 현암사, 1984, p.120.

한쪽에 '원한(怨恨)'이 있다. 여기서 신바람이란 "매우 앙분(昻奮)된 상태, 뜨거운 상태, 도취의 상태, 끓어오른 화산, 폭발하는 화산, 발산"과도 같은 감정의 원심(遠心)적인 토로, 표출로 때로 '흥'과 통하는 것이며, 원한은 "한국인의 감정의 그늘이나 어두움 등 가라앉은 처참한 감정상황, 즉 파토스(pathos, 悲感)"를 뜻한다. 김열규가 보기에 한국인들은 "이 두 감정의 극과 극을 오락가락하면서 문학을 통해서 또는 음악을 통해서 그들의 감정을 표현"한다.[151] 1981년의 김열규는 이때의 오락가락을 '맺힘과 풀림"의 관계로 설명하면서 "맺힘에도 밝음과 어두움이 있고 풀림에도 밝음과 어두움이 있어서 그 균형을 잡는 게 문화"[152]라고 했다.

김열규와 더불어 '흥' '신명'을 민족미 담론의 중심 개념으로 끌어올린 논자는 국문학자인 조동일(趙東一 1939~)이다. 1970년대 이후 남한의 민족미 담론에서 조동일은 민족미의 담지자 또는 민족예술의 실천적 행위자로서 '민중' 개념에 천착한 논자로서 특히 중요하다. 이때의 민중은 양반 등 지배계층에 대립하는[153] 피지배층 집단 주체인데, 그가 주목한 판소리, 탈춤은 이 민중의 예술에 속하며 "탈춤의 역사는 민중생활사의 일부"에 해당한다.[154] 1978년에 발표한 글에서 조동일은 민요에 대한 분석에 기초해 한국적인 미의식의 전통이 비애나 한(恨)에서 나타난다고 주장하는 논의들을 일축

.......

151 김열규, 채희완 대담, 「맺힘과 풀림으로 이루어지는 우리춤」, 『춤』 1, 1982, 재수록, 채희완, 『한국 춤의 정신은 무엇인가』, 명경, 2000, p.48.

152 위의 글, p.61.

153 조동일, 「판소리의 전반적 성격」, 『판소리의 이해』, 창작과 비평사. 1978, p.28.

154 조동일, 『탈춤의 역사와 원리』, 홍성사, 1979, p.46.

조동일(1939~)

하고 오히려 한국적인 미의식에는 해학이 두드러진다고 주장했다.

민요도 겉으로 보아서는 슬프지만 슬픔과 함께 해학을 지니고 있어서 해학이 슬픔에 빠져 들어가지 않도록 차단하는 구실을 하고 있다. 예컨대 "나를 버리고 가시는 님은/십리도 못가서 발병난다"라고 하는 아리랑의 사설 같은 것은 이별의 슬픔을 말하면서도 "십리도 못가서 발병났네"라는 해학적인 표현을 삽입하여 이별의 슬픔을 차단하며 단순한 슬픔에 머무르지 않는 보다 복잡한 의미 구조를 창출한다.[155]

조동일의 관점에서 보면 우리 예술에서 핵심은 슬픔이나 한이 아니라 "그 한을 웃음이나 여유나 해학으로 극복하거나 바꿔놓는 과정"이다. 이를테면 시집살이 노래는 일견 슬픔 속에서 자기 처지를 한탄하는 것으로 보이지만 그렇지만은 않고 그렇게 슬퍼하는 자기와 노래하고 있는 자기를 바라보는 자기가 있다는 것이 그의 생각이다. 이때 "슬퍼하고 있는 자기는 한을 풀이하고 있으나 바라보는 자기는 그것을 우습게 여기고" 있는데, 그런 형태야말로 "우리 예술의 일반적인 기본구조"[156]라는 것이다. 이와 유사한 맥락에서 그는

......

155 조동일, 「민요에 나타난 해학」, 『우리문학과의 만남』, 홍성사, 1978, p.113.
156 조동일, 채희완 대담, 「우리 민속예술의 핵심은 춤」, 『춤』 3, 1982, 재수록, 채희완, 『한국 춤의 정신은 무엇인가』, 명경, 2000, p.295.

춤을 "잘못 굳어진 것을 풀어버리는 것"으로 이해했다. 잘못 굳어진 것이 나일 때 춤은 그것을 풀어 버리는 행위이고 잘못 굳어진 것이 상대방일 때 춤은 그 잘못 굳어진 것을 흉내 내 그것을 폭로한다는 게 그의 주장이다. 가령 탈춤의 문둥이춤은 잘못 굳어진 것(양반)을 흉내 내 폭로하는 기능을 갖는다는 것이다.[157] 그는 후에 이러한 관점을 발전시켜 '신명풀이'라는 개념을 부각시켰는데, 여기서 '신명풀이'란 "비극적인 요소까지도 해학과 신명으로 승화시켜 슬픔이 기쁨이고 기쁨이 슬픔인 새로운 차원으로 나아가는"[158] 원리를 뜻한다.[159]

1970년대는 또한 굿 또는 무속(巫俗)에서 민족미의 원형을 찾는 작업이 본격화한 시기이기도 하다. 가령 1974년에 교육학자 김인회는 한국 전통문화에 대한 관찰로부터 개전일체적(個全一體的) 사고방식, 통합적, 미분화적 시간관, 생사관을 읽어 내고 이 모두를 아우르는 근본 원리로 무교(巫敎)와 무속(巫俗)을 내세웠다. 그는 특히 무교의 엑스터시(ecstasy), 곧 탈자아(脫自我) 현상에 주목했는데, 그에 따르면 엑스터시에 이른 무(巫)는 영계(靈溪)와 인계(人界)를 왕래할 수 있고 시간과 공간을 초월할 수 있는 합(合)자연의 상태에

.......

157 위의 글, p.299.

158 조동일, 이진우 대담, 「신명으로 풀어내는 우리 문화 이야기」, 『오늘의 문예비평』 6, 1996, p.17.

159 슬픔과 기쁨을 동시에 아우르는 조동일의 '신명풀이'는 김지하(金芝河 1941~)가 제기한 '그늘' 개념과 통하는 바가 있다. 김지하에 따르면 '그늘'은 "대립적인 것을 끌어안은 상호 모순적이고 역설적으로 통합된 하나의 움직임" 또는 "현실과 환상, 자연과 초자연, 땅과 하늘, 이승과 저승, 주관과 객관, 주체와 타자, 두뇌와 신체, 이런 대립되는 것들을 연관시키고 또 하나로 일치시키는 미적인 창조 능력"에 해당한다. 김지하, 『예감에 가득 찬 숲 그늘』, 실천문학, 1999, pp.28-31.

서 절대적 경험을 할 수 있다. 이러한 엑스터시의 추구는 가을 추수가 끝난 후의 축제, 제사 후에 술을 마시는 행위 등에서 나타나기도 했고 역사적으로 묘청의 난, 동학혁명, 3·1운동, 4·19혁명 등에서 나타나기도 했다는 것이 그의 주장이다.[160] 이렇듯 무속적 세계관에 기초해 '탈자아', '무아', '합(合)자연'의 상태를 논한 김인회의 논리는 무아(無我)의 자연관을 중시한 김원용의 논의와 통하면서 다른 한편으로 대립의 초극을 의도하고 있다는 점에서 '신명', '신바람'에 관한 동시대의 여러 담론을 연상시키기도 한다.

이상에서 살펴본 바 1970년대 이후 남한의 민족미 담론 또는 민족미학은 민족미 개념의 범주를 확장하는 동시에 그렇게 도출된 민족미의 범주들을 아우를 상위 범주의 모색에 주력했다. 그러나 대부분의 경우에 상위 범주로 상정된 개념들은 다시금 다른 개념과 마찬가지의 위상을 갖는 하위 범주로 전화되었다. 이를테면 1985년에 발표한 「정악에 나타난 한국인의 미의식」에서 정악의 미적 범주를 '장려미', '정관미', '유장미', '노련미', '한아미', '순응미'의 여섯 범주로 분류했던 한명희(韓明熙 1939~)는 1994년 국악 일반에 대한 관찰을 토대로 『우리가락, 우리 문화』를 발간했는데, 여기서 그는 한국 음악의 경험적 관찰에 의거해 "호흡 문화를 바탕으로 한 폐부의 음악" "진이 빠질 때까지 이어가는 은근과 끈기" "식물성 재질의 악기가 엮어 내는 자연에의 순응" "노련하고도 은근한 농현의 멋" "음향의 여백이 자아내는 육중한 침묵의 공간" "몰아의 신명을 배면에

.......

160 김인회, 「한국문화와 미국문화」, 『한국문화와 교육』, 이화여자대학교출판부, 1974, pp.376-379.

깔고 피안으로 가는 황홀미" 등의 미적 개념들을 도출했다.[161] 2005년에 간행된 『한국의 미를 다시 읽는다』에는 미학자, 미술사학자의 대담이 실려 있는데, 그 대담에서 제기된 한국미 담론의 주요 문제들을 열거하면 이렇다.[162]

1. 한국미의 관점을 '아름다움'의 차원을 넘어서는 미적 범주론의 의미로까지 확대시킬 필요가 있다. 궁극적으로 한국미 논의에 있어서는 미학, 미술사학, 철학, 인류학, 민속학, 문학 등모든 인문학을 아울러서 공통점을 찾아내야 진일보한 논의가 될 것이다(권영필).

2. 그 동안의 한국미에 대한 논의들은 기본적으로 민족 국가주의의 틀에 갇혀 진행되었다. 한국미론이 미학, 예술학적 추구의 성과로 여겨지기보다는 때론 민족신앙같이 비의적으로 비쳐진다. 한국미를 종교적 주술같이 반복하여 내면화시켜 왔다(이인범).

3. 전통에 대한 해석이 축적되지 않은 상태에서 성급하게 명제로 규정한 것이 문제였다. 이것저것 서로 다른 작품들을 끌어모아 한국미라고 엮어 낼 것이 아니라 중국, 일본과 공통되면서도 차별적인 미를 찾아 나가는 작업이 필요하다. 이론가들의 논의를 살필 때 그들이 처한 당대의 이데올로기적 지반을 살필 필요가 있다(홍선표).

........

161 한명희, 『우리가락, 우리문화』, 조선일보사, 1994
162 권영필 외, 『한국의 미를 다시 읽는다』, pp.16-25.

2) 주체미학과 민족적 특성

앞서 "인간의 자연화"에 가까운 태도를 취하는 남한의 민족미 담론과 달리 북한의 미적 담론은 "자연의 인간화"를 지향하는 입장을 취하는 경향을 보인다고 서술했다. 확실히 "철저한 아(我)의 배제"(김원용), "자연에의 순응"(한명희)을 강조하는 남한의 민족미 담론들은 자연을 변혁, 개조하는 태도에서 민족성, 민족미를 찾는 북한 체제의 미적 담론과 차이를 보인다. 이러한 차이는 종종 남북한 문예이론가들이 상대방을 비판하는 계기로 활용되었다. 이를테면 북한 문학비평가 박종식은 「남조선에 류포된 아메리카니즘과 민족허무주의의 독소」(1982)에서 남한의 문학계가 지리적 숙명론에 빠져 민족허무주의 의식을 조장, 유포한다고 비판했다. 여기서 지리적 숙명론이란 "민족이 살고있는 강토와 그 자연지리적 환경이 민족성을 결정하고 … 민족문화와 력사를 규정하였다."는 입장을 뜻한다. 그가 보기에 지리적 숙명론에 따른 민족성론, 곧 "자연지리적 환경 때문에 우리 민족은 슬픈 력사를 물려받았으며 여기로부터 우리 민족은 반항없는 민족, 환경에 순응하고 어떤 식민통치에도 량순하게 복종하는 숙명론을 가져왔다."는 관점은 "인민과 자연과의 투쟁", "외래 침략자들과의 투쟁"에서 발전된 인민의 자주정신, 문화 창조의 주체성, 근로 인민의 애국의 력사를 말살하는 획책에 지나지 않는다.[163] 반면 남한의 문예이론가들은 밝고 긍정적인 면만을

.......

163 박종식, 「남조선에 류포된 아메리카니즘과 민족허무주의의 독소」, 『조선문학』 10, 1982, p.78.

민족적 형식으로 인정하는 북한 문예의 접근방식이 현실을 왜곡하는 이데올로기로 기능한다고 비판했다. 가령 윤범모는 북한 미술계가 조선화의 본성, 인민의 미감으로 내세운 '선명하고 간결한 화법'이 조선화의 형식적 특성을 규명하는 유일한 척도가 되었다는 점을 비판했다. 그는 북한 미술을 "어둠이 없는 밝음"으로 규정하며 "어떻게 선명성과 간결성이란 특징에만 얽매여 삶의 다양한 측면을 조형적으로 소화시키려 하지 않았을까"라고 물었다.[164] 유사한 관점에서 원동석은 북한 문예가 체제 긍정의 현실주의이며 또 다른 의미의 '제도권 미술'이라고 비판하기도 했다.[165] 이제 1970년대 이후 북한의 민족미 담론을 검토해 보기로 하자.

(1) 함축과 집중의 원리

이른바 '주체시대', 즉 유일사상체제가 확립된 1960년대 후반 이후 북한의 미적 담론은 1960년대 중반까지 전개된 여러 논쟁들을 토대로 '민족적 형식' '민족미' 담론을 정교하게 다듬는 작업에 몰두한다. 이러한 작업은 『김정일 미술론』(1992), 『김정일 건축예술론』

.......

164 윤범모, 「북한미술의 특징과 조선화의 세계」, 『북한연구』, 대륙연구소, 1993 여름, 재수록, 『한국근대미술 – 시대정신과 정체성의 탐구』, 한길아트, 2000, p.482. 좀 더 최근에 쓴 글에서도 이러한 논조는 유지된다. 예컨대 「조선화-선명성과 간결성, 함축과 집중의 세계」(2005)에서 윤범모는 조선화의 '화사한' 세계가 어둠을 방기하고 있음을 지적한다. 그가 보기에 인간사는 항상 밝지 않다. 밝은 면을 강조하기 위해서라도 어두운 채색이나 다채로운 표현 기법이 요구될 것이다. 그런 의미에서 윤범모는 북한 미술이 수묵의 장점을 방기한 것을 안타까워한다. 윤범모, 「조선화 – 선명성과 간결성, 함축과 집중의 세계」, 『한국미술에 삼가 고함』, 현암사, 2005, p.271.

165 원동석, 「북한의 주체사상과 주체미술」, 『제3세계의 미술문화』, 과학과 사상, 1990, p.143.

(1992), 『김정일 음악예술론』(1992) 등이 발표된 1990년대 초반경에 마무리되고 민족미 담론은 주체미학이라고 부르는 북한식 미학에 포섭되어 규범적 담론으로 굳어지게 된다. 이 과정을 다시금 조선화의 문제와 더불어 검토해 보기로 하자.

초기 북한 문예에서 민족적 형식이 담보하는 인민의 미감을 '밝고 선명하며 간결한' 것으로 규정하는 식의 접근은 여러 면에서 유용했다. 첫째 그와 같은 접근은 조선화와 같은 전통 미술 형식 또는 장르를 사회주의적 내용을 담보하는 민족 형식으로 규정하는 데 결정적으로 기여했다. 둘째, 그러한 접근은 전통 회화 형식으로서 조선화를 '새로움'의 차원에서 논의할 단서를 제공했다. 그러한 규정은 김일성 시대를 거쳐 김정일 시대에 더욱 공고해졌고 1990년대에 이르러 마침내 수령의 이름으로 구체화, 규범화되었다. 예컨대 김정일은 『미술론』(1992)에서 조선화의 화법을 "선명하고 간결하고 섬세한 화법"으로 규정하며 "조선화를 기본으로 하여 미술을 발전시켜야 한다."고 주장했다. 그래야만 "민족적 특성이 뚜렷한 우리 식의 미술을 성과적으로 건설할 수 있다."는 것이다. 더 나아가 김정일은 "선명하고 간결하고 섬세한 조선화화법의 기본 특징은 함축하고 집중하는 것"이라고 주장하며 이른바 '함축과 집중의 원리'를 내세웠다. 함축과 집중은 "형태, 색채, 명암을 우리 인민의 미감에 맞게 생략하면서 화면의 구도를 간결하게 하고 대상의 질적 특징을 잘 나타내며 작품의 중심을 두드러지게 하는 우월한 조형원리"라는 것이다.[166]

.......

166 김정일, 『미술론』, 조선로동당출판사, 1992, pp.97-98.

그런데 함축과 집중은 실제로 어떻게 가능한가?『미술론』의 저자는 '함축과 집중' 원리를 구체화하는 방안 가운데 하나로 묘사 대상을 집약적으로 담아내는 구도법[167]을 제시했다. 이를테면 조선화의 구도법은 화면 공간을 정서적으로 살리면서 대상을 배열하고 중심과 초점을 뚜렷이 살려 현실을 생동한 형상으로 보여 준다는 것이다. 북한 평론가 김교련의 표현을 빌리자면 "조선화구도법에서는 조선화의 함축과 집중의 원리가 그대로 구현되여 때로는 구도적 중심에 집중시켜 초점을 강조하는가 하면 때로는 여백을 리용하여 대담하게 함축하면서 적게 그리여 많은 것을 보여준다."[168] 그렇다면 함축과 집중의 원리에 입각한 구도법은 실제로 어떤 모습인가? 이에 관해서는 18세기 조선 회화의 구도법에 관한 김기훈과 허금순의 논의가 좋은 사례가 된다. 그들에 따르면 "미술작품창작에서 이러저러한 인물들과 대상들을 같은 비중에 놓고 형상을 창조한다면 화면은 중심을 잃게 되며 결국 작품의 주제 내용을 선명하게 살려 낼수 없다."[169] 그러므로 화면에서 주되는 것, 본질적인 것을 두드러지게 강조하는 구도적 형상창조가 중요하다는 것이다. 그 본보기로 이들은 18세기 김홍도와 신윤복의 작품을 든다. 이들의 작품은 1) 시각적 중심을 결정하는 방법, 2) 소밀관계의 대조를 명백히 하는 방법, 3) 배경을 대담하게 생략하거나 약화시키는 방법 등 여러 가지 구도 수법으로 화면에서 주되는 것을 보다 더 뚜렷이 표현하고 있다

.......

167 위의 책, p.99.
168 김교련, 『주체미술건설』, 문학예술종합출판사, 1995, p.140.
169 김기훈, 허금순, 「주되는 것을 두드러지게 강조한 18세기 조선화의 여러 가지 구도수법」, 『조선예술』 11, 1991.

는 것이다.

『미술론』의 저자는 "색채를 쓰는데도 대상의 본색을 위주로 돋구어 내면서 전체 화폭의 색조를 조화롭게 통일시키는 수법"이 함축과 집중을 가능케 한다고 썼다. 요컨대 조선화 색묘에서 요구되는 사항은 다음의 두 가지이다. 하나는 대상의 본색을 돋구어 내는 일이다. 대상의 본색을 돋구어 낸다는 것은 자연환경에 따라 생기거나 수시로 변화되는 색깔을 생략하면서 대상의 본색을 진실하게 보여주는 일이다.[170] 이러한 조선화의 장점을 판화에 발전적으로 적용하는 방식에 관한 김옥선의 논의는 이를 구체적으로 이해하는 데 보탬이 된다. 김옥선에 따르면 현실에 존재하는 모든 물체는 다 자기의 고유한 본색을 가지고 있으며 이것은 "일기 조건과 광선에 따라 천태만상으로 변화되여 화가의 시각에 감수된다." 여기서 판화가는 어느 것이 본색이고 또 어느 것이 변색인가를 파악한 다음 그와 비슷한 성질을 가지고 있는 여러 사물들에 흐르는 공통적이며 본질적인 색조를 찾아낸다. 이렇게 다양하고 변화 많은 현실 속에서 찾아낸 본질적인 색조는 판화가의 시적 감정을 통하여 화면에서 표현성이 높은 색으로 집약화된다는 것이다.[171]

판화가는 화면을 형상화할 때 사과의 풍부한 색들을 다 묘사하는 것이 아니라 그것을 단순화시켜 고유한 붉은색을 본질적인 색조로 선택하게 되는것이다. 판화가가 형상한 함축되고 집약된

........

170 김정일, 『미술론』, p.101.
171 김옥선, 「판화에서 색형상의 집약화문제」, 『조선예술』 9-10, 1994, p.59.

색은 높은 표현성을 가지고 있다. 그것은 그 색이 개별적 사물뿐만 아니라 그와 비슷한 성질의 사물전반의 색을 집대성하고있기 때문이다.[172]

한편 『미술론』의 저자는 명암 표현에도 '집중과 함축'의 원리를 적용해 명암을 집약화할 것을 요구한다. 여기서 명암을 집약화한다는 것은 "대상을 형태적으로 뚜렷하게 특징짓고 립체적인 것으로 느껴지게 하면서도 전체 화면을 밝게 하는" 일이다. 김광철의 표현을 빌리자면 그것은 "광선에 의해 나타나는 대상의 그늘을 강조하지 않고도 량적인 부피를 생동감있게 나타내는"[173] 일이다. 이에 관해서는 리창이 1966년에 제작한 〈락동강 할아버지〉에 관한 김형락의 논의가 좋은 참고자료라 할 것이다. 여기서 김형락은 할아버지의 얼굴 묘사에 본색 원리와 더불어 적용된 박력 있는 명암 대조가 굴곡 있는 할아버지의 얼굴 모습과 표정, 성격을 시각적으로 두드러지게 나타내고 있다고 지적했다. 또한 그는 "흰 배경에 갈색조와 검은 색조의 강한 톤 대조가 넓은 화면 공간을 누르면서 초점을 이루게 하고 있다."고 했다.[174]

이상에서 확인한 대로 소위 '집중과 함축의 원리'는 조선화 제작에 있어 정해진 틀을 즉물적으로 적용하는 기계적인 접근 방식보다는 조선화 화가 개인의 주체적 견해와 사상미학적 의도를 강조하는 입장을 취한다. 이에 관해 "조선화화가의 사상미학적 의도는 화가

.......

172 위의 글, p.59.
173 김광철, 「명암의 집약화는 조선화조형형상 방법의 중요특징」, 『조선예술』 1, 1996.
174 김형락, 「회화작품창작에서 인물성격형상과 명암」, 『조선예술』 1, 1994.

리창 〈락동강 할아버지〉, 1966(조선화).
이 작품은 김일성이 『우리의 미술을 민족적 형식에 사회주의적 내용을 담은 혁명적인 미술로
발전시키자』(1966)에서 매우 잘된 그림으로 평가하여 북한 미술의 규범적 모델로 자리 잡았다.

의 능동적이고도 적극적인 묘사태도와 표현능력을 발양시키는 기본 요인으로 된다."[175]는 리봉섭의 주장은 의미심장하다. 이러한 태도는 아래 글에서도 다시 확인된다.

> 우리 시대 현실은 미술분야에서 자연 묘사의 형상적 기능과
> 역할을 더욱 높일 것을 요구하고 있다. 그러자면 우리 미술가들
> 이 회화에서의 자연 묘사에 대한 주체적 견해를 가지는것이다.
> 자연 묘사에 대한 주체적 견해는 그 발전을 위한 결정적 담보로
> 된다. 여기서 중요한 문제로 나서는 것은 자연묘사의 미적 본질

.......

175 리봉섭, 「우리식 미술리론이 밝힌 조선화수법의 원리」, 『조선예술』 8, 1996.

에 대한 견해를 바로 가지는 것이다.[176]

이것은 앞서 3절 서두에서 북한 미적 담론의 자연관을 다루며 언급했던 "자연의 인간화"를 나타내는 표지이다.

(2) 유순한 선률

1992년 김정일의 이름으로 발표된 『김정일음악예술론』(조선로동당출판사, 1992, 이하 본문에 쪽수 표기))은 이 무렵 음악 영역에서 굳어진 민족미 담론의 성격을 확인할 수 있는 텍스트이다. 텍스트 저자에 따르면 민족음악의 주된 수단은 '민족적 선률'이며 "민족적 선률을 바탕으로 할 때만 음악에 민족적 특성을 구현할 수 있고 음악에서 주체를 세울 수"(p.23) 있다. 그런데 민족적 선률이란 무엇인가?

> 우리 인민은 예로부터 맑고 우아하고 은근하면서도 깊이가 있는 음악을 즐겨왔으며 선률도 유순하고 아름다운 것을 좋아하였다. 이것은 음악에 대한 우리 인민의 민족적 정서의 구체적인 발현이다(p.23).

인용문에서 천명된 "유순하고 아름다운 선률"은 북한 음악의 민족적 형식 내지 민족적 정서 담론을 대표하는 핵심 개념이다. 가령 『김정일음악예술론』의 저자에 따르면 우리나라 민요에서 '서도민

.......
176 리철웅, 「자연묘사에 대한 주체적 견해는 그 발전을 위한 근본담보」, 『조선예술』 8, 1994.

요'는 가장 주되는 자리를 차지하고 있는데, 그것은 서도민요가 "선률이 유순하고 아름답고 류창하며 민족정 정서가 풍만하며 사람들이 리해하고 부르기도 쉽기"(p.25) 때문이다. 여기에 "선률을 아름답고 유순하게 하려면 선률에서 오르내림과 굴곡이 심한 것을 없애고 그것을 유순하게 펴야한다."(p.59)는 설명이 덧붙는다.

구체적 집단은 "보편개념을 자신에게만 관계시키고" 보편성을 배타적으로 요구하면서 '비대칭적 대응개념'을 만들어 타자를 부정적으로 규정한다는 라인하르트 코젤렉의 인식[177]을 염두에 둔다면 단수적 보편 개념으로서 '유순한 선률'은 비대칭적 대응 개념 내지 부정적 타자를 만들 것이다. 북한 음악에서 '유순한 선률'(서도민요)의 비대칭적 대응 개념은 남도민요, 특히 판소리풍 민요의 '쎅소리'이다. 따라서 남도민요를 수용하려면 "그의 본색을 살리면서도 선률에서 지나치게 까다롭거나 꺾임새가 심한 것은 펴고 노래형상에서 쎅소리와 같은 요소들을 없애야 한다."(p.26)는 식의 주장이 가능해진다. '유순한 선률'이 하나의 규범적 민족 형식으로 굳어지는 과정에서 판소리 내지 판소리풍 민요는 북한 문예, 더 나아가 북한 체제에서 추방당한 예술형식이 되었다.

(3) 애국정신과 고상한 정서

1979년에 발표한 「민족적특성과 현대적 미감 구현의 고전적본보기」에서 리영규는 민족적 특성이 "민족적 성격과 심리, 민족적 감정, 생활풍습, 언어에서 표현된다."면서 조선 사람의 고유한 민족적

.......

177 라인하르트 코젤렉, 한철 역, 『지나간 미래』, 문학동네, 1999, p.239.

특성이 "강한 애국정신과 용감하고 불굴의 기상을 가지고 있는 것이고 진리와 도덕을 그 무엇보다 귀중히 여기는 것이며 서로 도우면서 화목하게 살기를 좋아하는 것이고 문명하며 례절 밝고 외유내강한 것", 특히 그 중에서도 "어느 민족보다 애국심이 강한 것"이 우리 민족적 특성에서 중요한 자리를 차지한다고 주장했다.[178] 이런 견지에서 그는 혁명 영화 〈안중근 이등박문을 쏘다〉가 "어느 민족보다 강한 우리 인민의 애국심을 훌륭히 보여줌"으로써 "민족적 특성을 가장 정확히 해결했다."고 격찬했다.

이러한 주장은 북한 미적 담론이 말하는 '민족적 형식', '민족적 정서', '민족적 특성'이란 결국 지배체제를 지탱하는 이데올로기의 요구에 따라 주조된 것임을 시사한다. 사정은 1990년대 초반 북한에서 출판된 미학서들에서도 다르지 않다.

이미 1940년대 후반부터 북한의 문예비평에는 '미학' 또는 '사상미학'에 대한 언급이 다수 보이지만—필자가 확인한 바로는—북한 이론가가 집필한 본격적인 미학 이론서는 1990년 전후에 출판된 것

〈안중근 이등박문을 쏘다〉
(still cut) 1979,
영화문학 백인준,
연출 엄길선,
백두산창작단,
조선예술영화촬영소 제작

.......

178 리영규, 「민족적특성과 현대적 미감 구현의 고전적본보기 - 혁명영화 〈안중근 이등박문을 쏘다〉를 보고」, 『조선문학』 10, 1979, p.18.

으로 보인다.[179] 따라서 우리는 1990년 전후 북한에서 발행된 미학 이론서들[180]의 독해를 통해서 북한 민족미론의 현재적 양상을 확인할 수 있다. 특히 리기도의 『주체의 미학』(사회과학출판사, 2010)[181]은 이전에 발표된 김정본의 『미학개론』(사회과학출판사, 1991)과 더불어 북한에서 본격적으로 미학의 문제들을 다룬 텍스트에 해당할뿐더러 가장 최근 북한에서 발행된 미학 관계 저술이라는 점에서 북한 민족미론의 현재를 확인하기에 적절한 텍스트라고 할 것이다.

텍스트의 저자인 리기도에 따르면 미의식과 미적 견해는 민족적 특성을 띤다. "맨 민족마다 민족 형성의 력사적, 지리적, 인종적 또는 정치, 경제, 문화적 특수성이 있고 그들의 요구와 리해관계도 다른것만큼 매 민족에는 다른 민족과 구별되는 자기의 고유한 특성이 있게 된다."는 것이다. 민족의 이와 같은 특성으로 인해 "사람들은 자기 민족의 사상감정에 맞는 미의식과 미적견해를 형성하게 된다."는 것이 그의 주장이다. 그가 보기에 북한의 인민은 "고상한 도덕적 풍모"를 가지고 있는데, 이것이 바로 "인민의 민족적 특색의 중핵"을 이룬다. 리기도에 따르면 이는 예술에서 다름과 같은 미의

.......

179 1950년대 후반 또는 1960년대 초반에 김창석이 집필한 『미학개론』이 발간된 것으로 확인되지만, 이 책은 1960년대 초반 사상 투쟁 과정에서 수정주의 사상으로 비판받고 배제된 것으로 보인다. 김하명, 「≪미학개론≫과 ≪소문 없이 큰일했네≫에 발로된 그릇된 견해를 반대하며」, 『조선문학』 4, 1962, pp.119-125.

180 김재홍, 『주체의 미론』, 평양: 문학예술종합출판사, 1993; 김재홍, 『주체의 미학관과 조형미』, 평양: 문학예술종합출판사, 1992; 김정본, 『청년과 미학관』, 평양: 금성청년출판사, 1991; 김정본, 『미학개론』, 평양: 사회과학출판사, 1991.

181 리기도, 『조선사회과학학술집 철학편 45: 주체의 미학』, 평양: 사회과학출판사, 2010. 이 책은 1988년 1판이, 2010년에 2판이 나왔다. 이 가운데 우리가 살펴볼 텍스트는 2판이다. 이 책의 심사는 김경록(박사, 부교수)이 맡았다.

식으로 발현된다.

> 우리 인민은 예술, 정서 생활에서도 색이 진한 것보다 연하
> 고 선명한 것을 좋아하고 선률은 부드럽고 우아하고 유순한 것
> 을 좋아한다. 그리고 우아하고 점잖은 률동과 섬세하고 간명한
> 조선화, 고상하고 아름답고 힘있는 교예 등을 좋아한다.[182]

이러한 발언에서 우리는 현재 북한 미학의 민족미(민족적 특성)
담론이 지배체제의 이데올로기적 요구에 따라 주조되고 있음을 확
인할 수 있다. 선명하고(단순하고), 부드럽고, 유순한(순응적인) 인
간이야말로 체제가 요구하는 인민의 모델일 것이기 때문이다. 오히
려 흥미로운 것은 '고상함'이라는 단어인데, 이는 남한의 민족미 담
론에서는 거의 찾아볼 수 없는 개념이다. 북한 미학자 김정본에 따
르면 북한 사회에서 고상한 것은 숭고한 것과 사실상 동의어로 구별
없이 쓰인다. 하지만 그는 미학적으로 쓰일 때는 두 단어가 구별된
다고 주장했다. 그에 따르면 '고상한 인간', '숭고한 인간'에서와 같
이 어떤 개별적 인간의 성격이나 행동을 말할 때에는 두 단어가 모
두 유효하지만, 형식미에 대하여 말할 때는 고상한 것만이 유효하
다. 즉 "형식미에 대하여 말할 때에는 고상한 색갈이라든지 고상한
조화를 이루었다고 하지 숭고한 색갈이나 숭고한 선률이라고는 표
현하지 않는다."는 것이다. 따라서 고상한 것은 "인간의 숭고함에서
나 사물의 감성적형식의 숭고함에서 표현되는" 단어라는 것이 그의

.......
182 위의 책, p.49.

주장이다.[183] 다음은 북한 문예 담론에서 '고상함'이 적용된 사례인데, 그 의미를 헤아려보면 오히려 이 단어는 민족성 또는 인간의 개성이 완전히 거세된 프로파간다로서 예술의 상태를 지시하는 것으로 보인다.

예술성을 내세우면서 통속화를 반대하는것은 예술지상주의의 표현이다. 진실한 예술은 인민적인 예술이다. 고상한 내용이 절가와 같이 통속화된 인민적인 음악창작과 결합된 가극이라야 인민들에게 쉽게 리해되고 그들의 사랑을 받을수 있다.[184]

작품 창작에서 사투리를 포함한 비규범적인 언어수단을 고려없이 쓰는 현상을 없애고 고상하고 아름다운 문화어로 인물의 성격을 창조하는것은 인민들의 문화수준을 높이고 건전한 사회주의적문화생활양식을 더욱 철저히 확립해나가는데서 특별히 중요한 자리를 차지한다.[185]

········

183 김정본, 『미학개론』, p.125.
184 고희순, 「가극혁명에서 원칙을 지켜야 한다」, 『조선예술』 9, 1990, p.9.
185 한정직, 「작품창작과 문화어」, 『조선문학』 11, 1990, p.67.

참고문헌

1. 남한문헌

고유섭,『우현 고유섭 전집 1: 조선미술사 上』, 열화당, 2007.

_____,『우현 고유섭 전집 8: 미학과 미술평론』, 열화당, 2013.

권보드래 · 천정환,『1960년을 묻다-박정희 시대의 문화정치와 지성』, 천년의상상, 2012.

권영필 외(外),『한국미학시론』, 고려대학교 한국학연구소, 1994.

권영필 외(外),『한국의 미를 다시 읽는다』(2005), 돌베개, 2008.

김문환,「한국근대미학의 전사(前史)」,『한국학연구』4, 1991.

_____,「우에노 나오테루 著, 미학개론(1)」,『미학』49, 2007.

김열규,『한국신화와 무속연구』(1977), 일조각, 1982.

김용준,『근원 김용준 전집 5: 민족미술론』, 열화당, 2010.

_____,『새 근원수필』, 열화당, 2012.

김원용,『한국미술사』, 범문사, 1968.

_____,『한국미의 탐구』, 열화당, 1978.

김윤식,『한국근대문학연구방법입문』, 서울대출판부, 1999.

김인회,「한국문화와 미국문화」,『한국문화와 교육』, 이화여자대학교출판부, 1974.

김정기 외(外),「한국의 건축과 미의식」,『한국미술의 미의식』, 한국정신문화연구원, 1984.

김지하,『예감에 가득 찬 숲 그늘』, 실천문학, 1999.

박종홍,「조선미술의 사적고찰(제6회)」,『개벽』27, 1922.

백기수,『미학서설』, 서울대학교출판부, 1975.

변영로,「백의백벽의 폐해」,『동아일보』, 1922. 1. 15.

손진태,「조선심과 조선색-조선심과 조선의 민속(6)」,『동아일보』, 1934. 10. 17.

신나경,「서구근대미학의 수용에서 미적범주론의 양상과 의미」,『동양예술』31, 2016.

신석초,「멋」,『문장』3(3), 1941.

유근준,「색맹」,『동아일보』, 1977. 11. 2.

야나기 무네요시, 민병산 역,『공예문화』, 신구문화사, 1993.

_____, 이길진 역,『조선과 그 예술』, 신구문화사, 2006.

윤범모,『한국근대미술-시대정신과 정체성의 탐구』, 한길아트, 2000.

윤범모 편,『제3세계의 미술문화』, 과학과 사상, 1990.

윤희순,『조선미술사연구』, 열화당, 2001.

이어령, 『흙속에 저 바람 속에-이것이 한국이다』, 현암사, 1963.

이종석, 『(새로 쓴) 현대북한의 이해』, 역사비평사, 2000.

이혜구, 『한국음악논총』, 수문당, 1976.

이희승, 「멋」, 『현대문학』 3, 1956.

조동일, 「판소리의 전반적 성격」, 『판소리의 이해』, 창작과 비평사. 1978.

_____, 『우리문학과의 만남』, 홍성사, 1978.

_____, 『탈춤의 역사와 원리』, 홍성사, 1979.

조윤제, 『국문학사개설』, 동국문화사, 1955.

조요한, 『예술철학』, 경문사, 1985.

_____, 『한국미의 조명』, 열화당, 1999.

조지훈, 『조지훈전집 8』, 나남출판, 1996.

_____, 『한국문화사서설』, 나남출판, 1996.

천이두, 「한국적 한의 역설적 구조 연구」, 『원대논문집』 21, 1987.

채희완, 『한국 춤의 정신은 무엇인가』, 명경, 2000.

채희완 편, 『탈춤의 사상』, 현암사, 1984.

최순우, 『최순우 전집5: 단상, 수필, 한국미 산책』, 학고재, 1992.

한명희, 『우리가락, 우리문화』, 조선일보사, 1994.

2. 북한문헌

김교련, 『주체미술건설』, 문학예술종합출판사, 1995.

김순영, 「선명성과 간결성에 대한 리해」, 『조선미술』 5, 1966.

김일성, 『우리의 미술을 민족적 형식에 사회주의적 내용을 담은 혁명적인 미술로 발전
 시키자』, 사회과학출판사, 1974.

김정본, 『청년과 미학관』, 금성청년출판사, 1991.

_____, 『미학개론』, 사회과학출판사, 1991.

김정일, 『미술론』, 조선로동당출판사, 1992.

김주경, 「조선민족미술의 방향」, 『新世代』 1(4), 1946.

_____, 「조선미술유산의 계승문제」, 『문화전선』 3, 1947.

김재률, 「민족적 특성 구현에서 내용과 형식」, 『조선미술』 9, 1966.

김재홍, 『주체의 미학관과 조형미』, 문학예술종합출판사, 1992.

_____, 『주체의 미론』, 문학예술종합출판사, 1993.

김창석, 「문학 예술의 민족적 특성에 대하여」, 『조선문학』 4, 1959.

리기도, 『조선사회과학학술집 철학편 45: 주체의 미학』, 사회과학출판사, 2010.

리시영, 「군중 가요와 민족적 특성의 구현」, 『조선문학』 7, 1966.

리여성, 「우리나라 건축에 민족적 양식을 도입하는 문제에 관하여」, 『문화유산』 1, 1958.

_____, 『조선미술사개요』, 평양국립출판사, 1955, (영인본) 한국문화사, 1999.

리영규, 「민족적특성과 현대적 미감 구현의 고전적본보기-혁명영화 〈안중근 이등박문을 쏘다〉를 보고」, 『조선문학』 10, 1979.

리봉섭, 「우리식 미술리론이 밝힌 조선화수법의 원리」, 『조선예술』 8, 1996.

박문원, 「조선미술의 당면과제」, 『인민』 12, 1945.

박종식, 「우리 문학에서 주체의 확립과 민족적 특성」, 『조선문학』 2, 1961.

_____, 「남조선에 류포된 아메리카니즘과 민족허무주의의 독소」, 『조선문학』 10, 1982.

윤복진, 「동요에서의 민족적 형식문제」, 『조선문학』 1, 1957.

한중모, 「민족문화유산을 활짝 꽃피우기 위하여」, 『조선문학』 9, 1966.

제2장 한반도 민족 개념의 분단사
「민족과 국민의 구별」, 『대한매일신보』, 1908. 7. 30.
신채호, 「독사신론」, 『대한매일신보』, 1908. 8. 27~12. 13.

제3장 '민족문화' 개념의 분단과 도전
김일성, 「민족문화유산계승에서 나서는 몇가지 문제에 대하여」, 『김일성저작집 25』, 1970.

제4장 민족미학 개념의 분단사
윤복진, 「동요에서의 민족적 형식 문제」, 『조선문학』, 1957. 1.

※ 총서에 수록된 1차 자료의 상태에 따라 결락이나 누락된 곳이 있을 수 있음.

「민족과 국민의 구별」, 『대한매일신보』, 1908. 7. 30.

讀史新論　壹片丹生

敍 論

國家의 歷史는 民族消長盛衰의
狀態를 閱叙홈者라 民族을 捨ᄒ
면 歷史가 無ᄒ며 歷史를 捨ᄒ
면 民族의 其國家에 對ᄒ觀念이
不大ᄒ리니 嗚呼라 歷史家의 責
任이 其重ᄒᆷ이 如是ᄒ哉인뎌

[...본문은 한문 세로쓰기로 판독이 어려움...]

신채호, 「독사신론」, 『대한매일신보』, 1908. 8. 27~12.13.

文壇

讀史新論　壹片丹生

敍論

此가整然히組織호야 壹學民도아니오 民族發達의狀態이나 其所論이 範圍가 複雜호야 山嶽과 갓히나 其論의 要領은 … 園가 此로 말미암아 其大禍를 免호며 大利를 호리니 … 又此 考究호야 資料를 投호야 … 一壹定호 條件을 擧호야 나 讀賣호 … 精神이 有호니 …

嗚乎라 檀君은 幾理오 … 地理를 … 有호니던 斥正을 加호며 論호며 誤謬비有호거던 批評을 奧호고 好야 民族은 其殘喘을 保호다 오 扶餘族은 … 卽我神聖種族檀君의 후예 락이 四千載間 … 東方土의 主人되는者 ㅣ 오 支邦族은 韓漢兩國의 … 接近호야 오 坟干東渡호던時 … 早 후 勝利 …

壹次革命이 … 句麗의 屬部오 威鏡道 黃海道 나 喜京 쥬 … 扶餘族 … 地에 居 호니 高句麗의 高句麗가 新羅 … 又呑人호니句麗道로 此로 牢 亡고 遂瀋州에 遷入호야 渤海 …

國을 創設호던바 인대 支那大슬 大淸國 兩度 蕃國도 皆此 … 方호니오 族은 古代南北韓地 … 設立호바오 넌者 니 三種의 名種 落과 殘貊 等族의 悉 其此에 屬호 인 비 邪貊地 … 又噬氣新羅 쥬에 居호야 混 ㅣ …

진族、實日土族、이니鮮卑族은 戰初에 我族과 遂滿洲地가 竝호 호니오 其後에 大斥殤을 被호야 其窟穴에 … 即 我伯里亞等地에 … 其殘喘을 保호다 오 扶餘族 …

一. 盡夏者오 其外에 蒙古族日本族 一種이 有호니 日本族은 我民族의 … 호야 互相血戰 야 繼續 호던과 … 競爭이 最烈호 양 愈愈屬호 … 衰消長의 歷史나라 盖 四千載間 東國歷史는 扶餘族盛

二. 此世紀世界舞臺上에 出 흥야 吾我 … 民族이 雄飛 …

… 我扶餘族의 歷史나 此 와 實노이 …

按彼蒙古나 日本再族은 … 我東國民族世位 … 收 호야 東國民族世位가 據호者 … 日本族이若我 我族 … 魔末吀 … 團敎斯와 他宗教 三浦降勝公忠魂은〔此는 日本만相公의 忠魂이라 增妖謀誅호 … 開化오〔此는 非 타 時代인가 노닌此니 云々호야 寫狗却惡 …

… 云我東國 … 又扶餘新羅 … 의 歷史가 … 百年間에 二人이 … 는 卽我扶餘族의 歷史나 此 … 의 內地輻員이 … 活上에 他宗 大部分쇼 … 東國史上에 … 種이 不過 ㅣ 라 (未完)

壹人種

東國民族을 大六種으로 分 호니 一日鮮卑族、二日扶餘族、三日支那族、四日靺鞨族、五日女의 紅、과 非洲의 土人과 又치 漸 再敎 호 歷史의 埋沒 光明이 … 望 호 비니빗노라

其六種中에 形質上精神上으로 又我東國을 建設 호 者는 扶餘族이오 他五種은 征服 호며 他五種 征服 …

果 此에 屬 호야 인 바 邪貊地 … 한 他種落과 殘貊 等族의 悉 累代의 淘汰로 遺亡의 悉 …

민족문화유산계승에서 나서는
몇가지 문제에 대하여

과학교육및문학예술부문일군협의회에서
한 연설 1970년 2월 17일

나는 오늘 동무들에게 민족문화유산을 옳게 계승할데 대하여 말하려고 합니다.

지금 일부 학교들에서는 봉건유교사상을 반대한다고 하면서 학생들에게 우리 나라 력사와 고전문학, 고전예술을 제대로 가르치지 않고있으며 그에 대한 책들도 내놓지 않고있다고 합니다. 이것은 우리 일군들이 우리 나라 력사와 고전문학, 고전예술에 대하여 옳은 인식을 가지고있지 못한데로부터 나온 하나의 편향입니다.

물론 우리 나라 력사를 서술한 책들과 고전문학예술작품들을 전반적으로 검토해볼 필요는 있습니다. 그러나 오랜 력사적과정에 우리 인민이 창조한 민족문화유산을 다 무시하는 방향으로 나가서는 안됩니다. 민족문화유산에 대한 평가와 처리에서 이러한 허무주의적태도는 우리의 주체사상과 근본적으로 어긋납니다.

우리는 우리 나라의 력사와 민족문화유산에 대하여 옳은 인식을 가져야 합니다.

우리 인민은 유구한 력사와 찬란한 문화전통을 가진 슬

김일성, 「민족문화유산계승에서 나서는 몇가지 문제에 대하여」, 『김일성저작집 25』, 1970, pp.23-25.

기로운 인민입니다. 우리 당의 혁명전통은 1930년대에 항일 무장투쟁을 통하여 이루어졌지만 우리 민족의 력사는 몇천년 전에 시작되였습니다. 반만년의 오랜 과정을 거쳐 내려오는 우리 민족의 력사는 그 기간에 창조된 문화유산을 통하여 전하여지고있습니다.

문화예술은 민족과 동떨어진것이 아니며 민족의 력사와 련결되여있습니다. 문화예술은 일정한 력사적시대의 사회제도와 사람들의 정치생활, 경제생활, 생활풍습 같은것을 반영하고있습니다. 지난날 봉건사회에서 만들어진 예술작품들은 그 당시의 사회생활을 반영하고있으며 일제통치시기에 만들어진 예술작품들은 역시 그 당시 우리 나라의 생활형편을 반영하고있습니다.

우리의 예술인들이 지난해 5.1절경축공연에서 《사향가》를 불렀는데 이 노래에는 일제시기 우리 인민들의 처지와 생활감정이 그대로 반영되여있습니다. 《사향가》는 지난날 조선의 많은 애국자들과 인민들이 두만강과 압록강 그리고 현해탄을 건너 다른 나라에 가서 그리운 조국을 생각하며 눈물을 흘리면서 부른 노래입니다. 이 노래뿐아니라 일본제국주의강점시기에 우리 인민들이 부른 노래는 거의다 슬픈 노래들입니다. 일제가 조선을 강점한 36년동안 우리 민족에게는 웃을 일이란 없었으며 슬픈 일만 있었습니다. 그렇기때문에 그때 우리 인민이 부른 노래에 민족의 슬픔이 반영되지 않을수 없었습니다.

우리는 지난날의 문화예술이 혁명적인것이 못되고 봉건적이며 자본주의적인 요소가 있다고 하여 그것을 덮어놓고 부정하지 말아야 하며 우리 민족의 발전력사와 련판시켜보아야 합니다.

우리 민족의 력사를 보면 우리 나라에 불교가 들어온 때도 있었고 유교가 들어온 때도 있었습니다. 한때 불교와 유교는 하나의 사조로서 세계에 널리 퍼졌습니다. 따라서 우리 나라에서 불교가 지배적교리로 되였을 때에는 사회생활의 모든 측면이 불교적색채를 띠지 않을수 없었으며 유교가 지배할 때에는 유교교리를 따르지 않을수 없었습니다.

불교가 지배하던 때의 미술작품들을 놓고보아도 그것을 잘 알수 있습니다. 옛날의 수예품과 조각품들 가운데는 련꽃으로 장식된것들이 많은데 그것은 불교에서 련꽃을 좋아하였기때문입니다. 우리가 이런것을 고려하지 않고 지난날의 예술작품들에 불교적색채가 있고 봉건유교사상이 있다고 하여 그것을 덮어놓고 반대하여서는 안됩니다. 또 그렇게 하는것을 우리 인민이 허용하지 않을것입니다.

만일 우리가 옛날노래는 봉건냄새가 난다고 못부르게 하고 일제통치시대의 노래는 류행가냄새가 난다고 못부르게 하고 련꽃을 그려넣은 그림이나 물건은 불교적색채를 띠였다고 없애버리는 식으로 민족문화유산을 대한다면 새세대들은 지난날 우리 선조들이 어떤 길을 걸어왔으며 어떤 문화를 창조했는지 모르게 될것입니다.

우리는 민족문화유산에 대하여 허무주의적으로 대할것이 아니라 자라나는 새세대들에게 그것을 계급적립장에서 똑바로 알려주어야 하며 민족문화유산가운데서 진보적이며 인민적인것을 비판적으로 계승발전시켜나가야 합니다.

몇해전에 미술박물관을 돌아보면서도 이야기하였지만 옛날 우리 선조들이 창조한 미술작품들에는 물론 이러저러한 결함이 있습니다. 옛날의 미술작품들은 거의나 인간생활을 취급하지 않고 주로 꽃이나 산, 구름, 기러기, 병아리, 나비

동요에서의 민족적 형식 문제

윤 복 진

제二차 작가 대회에서는 우리 문학 발전에 커다란 지장을 주고 있는 무개성적인 도식주의에 대하여 많이 이야기되었다.

우리 아동시문학, 그 중에서도 특히 오늘 우리 동요에 있어서 그 어느 갈르에서보다 그것은 더 많이 발현되고 있을 뿐만 아니라, 그 표현 형식까지도 그 몇개의 도식적인 타이프로 고정되어 있다.

이러한 실정에 비추어 우리 동요 시인들을 앞에는 자기의 특유한 개성들로써 우리의 동요 시문학을 백화란만한 화원으로 만들어야 할 과업이 제기되고 있다.

나는 오늘 우리들이 쓴 적지 않은 동요에서는 조선시의 감정이 부족하다고 생각한다. 때로는 우리들이 쓴 것은 조선의 자연, 조선 아동의 사상 감정이라 할지라도 마치 어느 한 외국 동요 시인이 조선의 자연의 조선의 사정을 쓴 거나 별다름 없이 느껴지는 그러한 작품들이 없지 않다.

사람은 누구나 자기의 얼굴과 자기의 목소리를 가지고 있는 것처럼 시안도 또한 그렇다. 그것은 매개 사람에게만 아니라 매개 면족에 있어서도 그와 마찬가지로 표현된다. 그러므로 진정한 社설주의의 작품이라면 그것은 반드시 민족적 기품을 가지고 있다.

때문에 우리 시인들은 우리 인민의 사상, 감정을 더 섭각혀 료해하며 우리 인면의 기질을 료해하며 우리 인민이 오늘 진행하고 있는 위대한 사업을 잘 료해하는 데서 우리 력들의 작품은 비로소 민족적인 새로운 스타일을 가질 것이며 우리의 작품을 본 사람들이 비로소 조선 시인의 작품이라고 인정할 수 있게 될 것이다.

우리 시대를 보다 잘 반영하기 위하여, 우리의 생활을 보다 풍부히 모사하며 우리의 사상, 감정을 심각히 표현하기 위하여, 우리 시대의 감정에 적응한 새로운 시의 형식을 탐색하며 시험하며 그려가 위하여 고전시의 민족적 형식에 대하여 더 많이 관

147

윤복진, 「동요에서의 민족적 형식 문제」, 『조선문학』, 1957. 1, pp.147-151.

시의 새로운 형식의 탄생은 어느 한 천재 시인의 머리에서 짜낸 고안이 아니라, 그 시대의 많은 시인들이 자기가 생활하는 시대를 표현하기 위하여 진행한 장기적인 창작의 실천과 그 시대의 사회적 풍조로 형성된 것이며, 이 새로이 창조된 형식은 그 시대의 우수한 것을 토대로 하여 창조된 것이다.

그러면 우리의 고전 동요에 있어서 우리 조상들의 어린 시절의 생활 감정이 어떻게 표현되였는가를 살펴보기로 하자.

⋮⋮⋮⋮ 달아 달아 밝은 달아
리태백이 놀던 달아

보름달은 예나 이제나 한결같이 둥글고 밝다. 이것은 옛사람이나 지금 사람이나 다 마찬가지로 느낀다. 조선 사람이거나 중국 사람이거나 또한 마찬가지이다. 그런데 다 같은 보름달도 그 보는 곳과 때와 그보는 사람과 그 보는 각도에 따라 각기 다르게 노래된다.

이상의 고전 동요에서 어디인지 모르나 조선의 보름달을 보게 되며 어디인지 모르게 보름달에 대한 조선 사람의 특유한 심정을 느끼게 된다. 이 고전 동요에서는 우리 나라의 어느 한 사람의 유명한 시인 리태백이를 가져 왔다. 이 아니라 중국의 유명한 시인 리태백이를 가져 왔음에도 불구하고 조선 사람의 특유한 생활 감정은

여실히 나타나고 있다. 그것은 진 선명이나 복잡한 디테일로서가 아니라 선명한 시적 형상으로 단적으로 나타내고 있다. 즉,

초가 삼간 집을 지어
량친 부모 모셔다가
천년 만년 살고 지고

이렇듯 같은 보름달이나 우리 조상들의 특유한 생활 감정이 간결하고 선명한 우리의 민족적 형식에 잘 나타나고 있는 것이다.

이렇게 말하면 혹자는 질문할 것이다―그럼, 「초가 삼간」이라고 하면 그저 우리 민족의 정서가 풍겨 나고 또 「초가 삼간」만이 조선적인 표현이냐고. 나는 이 질문에 대하여 다음과 같이 대답한다.

첫째로 그저 「초가 삼간」이란 소리를 한다고 해서 나타나고 또 작품에서 수십번 그것을 부르고 큰 소리로 웨쳐도 조선 사람의 생활 감정은 나타나지 않는다. 그것은 단 한번이라도 또 조용히 작은 소리로 속삭여도 독자들의 가슴에 선명한 화폭으로 절한 감정을 불러 일으킬 때가 있다. 즉 그러한 감정은 그것이 시적으로 잘 안배되고 구성된 후 적당한 곳에서 그것을 불러 일으킬 수 있도록 읊는 때라야만 된다.

이 고전 동요에서는 그러한 시적 안배와 구성으로 초가 삼간과 량친-부모를 결부시켜 그 시대의 우리 조상들의 심정을 잘 나타내였다고 생각된다.

다음으로, 그러한 심정은 무엇보다 우리 조선말 이 가진 특유한 운율로써 되여 있기 때문이며 우리

148

말의 간결하고도 인상적인 색채와 채재와 격식과 수
법으로써 표현되어 있기 때문이다. 즉 우리 시의 특
유한 민족적 형식으로 되어 있는 것이다.
한 작품이 민족적 풍취를 가진다는 것은 다만 그
것이 체재상 다른 민족의 작품과 다른 데만 있는 것
이 아니라 주로는 그 작품이 반영한 생활, 사상, 감
정이 민족적 풍취를 가지고 있는 데 있다.

때문에 진정한 시인은 자기의 인민을 사랑하며 자
기 민족의 풍속과 습관을 잘 알며 자기 민족이 세계에서
전통을 잘 알며 우리 민족이 세계에서 처하고 있는
위치를 잘 알 뿐만 아니라 또한 자기 민족의 발전
전망을 잘 내다볼 수 있는 때라야만 민족적 형식의
의의를 옳게 그리고 심각하게 리해할 수 있는 가능
성을 가질 수 있다. 따라서 그 민족과 그 인민의
문학은 그것으로 하여 빛나는 것이며 그것으로 하여
다른 민족과도 구별되며 그 존재의 의의를 가지게
된다.

─그러면, 이 「초가 삼간」으로 하여 조선 인민의
록 유한한 생활 감정을 나타내는 것은 그 어느 시대에
도 통용될 수 있는가.

나는 이 질문에 대하여 다음과 같이 대답한다. 즉
한 민족의 생활 감정이나 풍습이나 습관과 그 민족
의 생활 양식과 기질과 타이프는 고정 불변의 것은
아니다. 세월이 흐르고 력사의 발전에 따라 그것들
은 변하거나 발전한다. 지난 한 때에 있어서 초가
삼간은 조선 사람의 생활 양식을 말하는 것이였으나
그것은 오늘에 있어서는 어울리지 않는다. 더구나

공화국 북반부에서 제반 민주 개혁이 성과적으로 수
행되고 전체 인민들의 물질 문화 생활이 날로 향상
되고 있는 오늘에 있어서는 그것은 부적당한 것이다.
오늘 우리 시대에 있어서는 초가 삼간보다는 날아가
는 듯한 기와집이 어울리고 새로운 벽돌 양옥이 더
어울린다. 물론 벽돌 양옥이 새로운 것은 아
니다. 그러나 조선 인민은 자기들의 재로운 미를
첨가하여, 조선 사람의 취미와 기호와 심미관으로써
새로운 민족적 형식을 창조하고 있다.

이렇듯 민족적 형식은 그 시대의 인민들의 생활
감정에 따라 변하며 발전되어 간다.

리순영은 그의 등등 「색동저고리」에서 전후 찬
란한 복구 건설로서 생활이 부유해지며 즐거운 五·
一절을 맞이하여 귀여운 우리의 아동들이 색동저고
리를 차려입고서 아빠네 공장 아저씨를 찾아 가서 나비 같은
고운 춤으로 공장 아저씨를 즐겁게 하며 또 자기
들의 행복된 오늘의 생활 감정을 아름다운 시정으로
노래하였다. 사실 이 동요에서는 전체 감정이 「색
동저고리」라는 말이 없더라도 조선의 아동들을 련상
케 한다. 이것은 이 시인이 그 자신 속에 아름다운
조선 인민의 감정이 흠벅 젖어 있으며 이 시인이 그
러한 조선 인민의 감정을 잘 나타낼 수 있으며 그것
에 잘 어울리는 시의 민족적 형식을 부단히 탐구하
고 있기 때문이다.

참으로 다른 문학 쟌르에 비하여 우리의 동요 시
문학처럼, 우수하고 수많은 자기의 고전 동요를 가
지고 있을 뿐만 아니라 자기의 고전 민요, 속요, 시

149

조、 가사 등에서 훌륭한 영양소를 많이 가지고 있는 잔르는 드물다。 이런 점으로 보아서도 조선의 동요 시인들은 참으로 행복된 환경에 처해 있다。 우리의 고전 동요는 실로 다채로운 생활 감정이 오늘 우리의 다종 다양한 형식으로 써여져 있다。 오늘 우리의 적지 않은 동요처럼 한두 가지의 피리나 한두 가지의 음률로 노래하지는 않는다。 비통한 감정이 있는가 하면 명랑한 것이 있고, 아가씨처럼 얌전한 시정이 있는가 하면 선사내처럼 거들거리는 것도 있다。 오늘 우리의 동요에서는 유머와 웃음이 드문데 고전 동요에서는 그러한 시정이 수두룩하다。 오늘 우리 적지 않은 동요에서는 글방 훈장처럼 점잔만 뽑고 시정이 없는 교훈은 조심스럽게 감추고 있다。

우리의 고전 동요는 내용에 있어서만 아니라 형식에 있어서도 또한 실로 다양하다。 서정 단시가 있는가 하면 서정 서사시가 있고, 수수께끼 형식이 있다。 그런데 우리의 많은 동요 시인들은 이 훌륭한 고전 동요에서 배우려는 노력이 부족하다。 이렇듯 우리는 훌륭한 동요 시문학의 보물고를 가지고 있다。 이 글을 쓰는 나 자신부터 또한 그러하다。 고전 동요를 연구하는 체 하나 그다지 심오하게 연구하지 않는다。

우리는 리 원우의 창작과 그의 문학 행정을 주의 깊이 살펴 볼 필요가 있다。 리 원우는 항상 우리의 우수한 고전들과 더불어 살고 있다。 고전을 꽃베개 처럼 항상 베고 자며 고전 시문학을 다시 없는 애인처럼 가슴에 품고 산다。 그의 수많은 동요와 동화는 바로 그러한 사실을 웅변적으로 실증한다。 그의 력작 동화 『도끼 장군』은 바로 그러한 작품의 하나이다。 나는 이 작품을 하나의 동화로서 보지 않는다。 이 작품은 우리 민족의 기질과 특성을 잘 나타낸 동화 형식을 빌린 하나의 민족 서사시로 본다。 물론 이 작품은 산문으로 씌어졌다。 그럼에도 불구하고 시정이 충만하며 우리 민족의 고유한 맛이 전편에 풍겨난다。 그것은 리 원우가 자나깨나 조선 인민의 생활 감정을 우리 시의 민족적 형식으로 노래한데서 그러하며, 부단한 로력으로 우리의 고전시 문학들에서 배우고 그것을 자기의 것으로 섭취하고 발전시키고 있기 때문이다。 이러하여 리 원우의 개성은 더욱 두드러지게 나타나며 조선의 동요 시인으로서의 리 원우는 그 존재를 뚜렷하게 나타낸다。 이 밖에도 우리는 그 민족적 형식을 잘 활용하고 자기의 것으로 발전시킨 작품으로 그의 유회 동요 『수박따기 놀이』를 들 수 있으며 수수께끼 동요 『이름난 소가 뭐냐』를 들 수 있다。

리 원우는 최근에 동요 『떠돌던 깃속 노래』(아동 문학』 一九五六년 九월호)에서도 항일 빨찌산 시기의 김 일성 원수의 형상을 그 당시 수많은 조선 인민들이 어떻게 그를 받들어 왔으며 그의 벗나는 루쟁이 조선 인민을 어떻게 승리에로 불러 일으켰는가를 아주 재미나게 흥겹게 노래하고 있다。 우리는 이 동요에서도 (잡지에는 동시라고 하였으나 그 운률로 보

나 형식으로 보나 이 작품은 동요라고 나는 생각한
다) 이 시인은 우리의 고전 동요들에서 재미나는 표
현 형식을 자기의 것으로 창조 발전시킨 것을 보게
된다. 이 동요는 五련으로 된 비교적 긴 동요이다.
련수만 많은 것이 아니라 행수 또한 많은 작품이
다. 이 동요의 한 련은 四四조로 된 四행과、七五조
(때로는 그것을 변조를 하여)로 된 四행으로、총
九행으로써 한 련을 엮고 있다. 그런데 四四조로 된
四행이 매 련에서 거의 똑같은 내용으로 반복될 뿐만
아니라、마지막 련에서는 시의 템포를 빨리하며
거의 같은 내용을 반복하는 듯 하면서 시의 내용을
비약적으로 발전시키고 있다. 거듭되는 레프렌이
있음에도 지루한 감을 주지 않는다. 이러한 수법은
우리의 고전 동요의 민족적 형식을 잘 섭취하여 자
기의 것으로 창조 발전시킨 것이다.

이렇듯 이 동요는 류창한 운율로 읊어져 있으며
그 내용과 그 형식이 단순 간결하고、명백하다. 이
와 같은 단순、간결、명백은 다만 이 시인의 사상
및 감정상에서 일련의 단련을 거침으로써만 비로소
도달할 수 있었다. 다시 말하면 다만 이 시인이 사
물의 본질을 깊이 인식하고 쩌색하는 데서만이 그러

한 경지에 도달할 수 있었던 것이다.

마지막으로 강조할 것은 우리가 시의 유산을 계승
한다거나 고전 시문학의 민족적 형식을 학습한다
거나를 막론하고 이것은 우리들이 조상이 남긴 보물
고를 열고서 다시 이러한 보물의 모양에 비추어 몇
개의 형식을 그대로 만들어 놓는 것이 아니라는
것이다. 우리의 목적은 그것들 중에 어떠한 것이 좋
은 것들이고 섭취할 것들이며 어떤 것이 발
전할 수 있는가를 찾아 내는 데 있다. 즉 그것들이
생활을 여하히 표현하였는가를 배우는 데 우
리의 목적은 우리 시대의 새로운 생활을 표현하는 데
민족적 스타일을 가진 새로운 형식을 창조하는 데
있다.

나는 우리의 수많은 고전 시학문들에서 훌륭한 민
족적 형식에 전체 동요 시인들이 적극적으로 관심을
돌려 계속 배우며 그것들을 잘 섭취하여 자기의 것
으로 창조 발전시킴으로써 각자의 개성을 뚜렷하게
나타내며 우리의 동요 시문학을 백화란만한 화원으
로 만들기 위하여 앞으로 더 많이 로력하자고 호소
한다.

찾아보기

ㄱ

「가정의례준칙」 148

가토 히로유키(加藤弘之) 33, 34, 36, 38

감정의 공동체 45

갑오개혁 118

개념의 분단체제 14, 23, 24, 55, 99

『개벽』 121, 122

「견우직녀」 134

경제 자립 69, 70, 72

경제공동체 60, 75, 151

경제생활 48, 64, 76, 81, 86, 95, 117

경제생활의 공동체 65, 95

계급 48, 56, 62, 92, 95, 123~126, 130, 131, 151, 162, 163, 165, 215, 219, 222, 243

계급성 140

고급문화 158, 159

고급예술문화 149

고난의 행군 162

고려민주련방공화국창립방안 81, 84

고유섭 188~190, 193~201, 205, 207, 210, 223, 225, 229, 250, 253, 257

고전문화유산 165, 168

고향의 봄 164

공간적 켜 23, 24

『공산당선언』 45, 234

관념철학 119

교조주의 142, 143, 150, 246

국가건설 33

국민 30~40, 44, 61, 67, 72, 77, 80, 93, 114, 118, 135, 137, 148, 152, 166, 167

「국민교육헌장」 78

국민의 정부 163

국민총화 148

국수주의 57, 79, 120, 128, 130, 133, 157, 167

국제주의 46, 47, 65, 125, 157, 235

국체 32, 33, 39

국토 완정 62

국풍81 153

굿 155, 258~260, 263

근대주의 21, 26, 45, 80

근대화 36, 44, 69, 71, 78, 141, 142, 144, 148, 171

기억의 공동체 32

기자조선 120

긴급조치9호 147

김교련 269

김구 55

김남주 87

김남천 139

김대중 92, 162

김덕수 사물놀이패 159

김동리 56

김영삼 90, 91

김용준 185, 186, 202~210, 213, 218, 257

김원용 250~253, 257, 264, 266

김윤식 209

김은호 209

김일성 24, 52~54, 57~59, 62, 63, 65, 75~77, 83, 85, 86, 94, 131, 139, 150, 162, 165, 166, 240, 268, 272

김일성민족 90, 94, 95, 98, 162, 166, 168, 169

김정은 166

김정일 82~84, 94~97, 143, 268, 273

ㄴ

남북예술단 교환 공연 163
남정현 87
낭만주의 119
노무현 92
농악 155

ㄷ

단군 41, 42, 51, 57, 69, 71, 94, 120, 122,
 128, 134, 162
단일민족론 55, 57, 59, 60, 61, 74, 97, 134
대동강문화 163, 165, 168
대중문화 137, 148, 149, 152, 153, 157, 158
『대중정치용어사전』 140, 164
『대중 정치 용어 사전』 64
『대한매일신보』 22, 38~42
대한제국 38, 40, 42, 118, 119
『독립신문』 37, 38
독립협회 37, 38
『독사신론』 41, 42
『동아일보』 79, 121, 122, 124, 185, 202
동포 37, 38, 64, 67, 69, 84, 95, 168
동화주의 120, 122, 123

ㄹ

라틴아메리카 26
량치차오(梁啓超) 22, 36~39, 117
레닌, 블라디미르(Lenin, Vladimir) 48~50,
 234, 235
력사주의 152
『로동신문』 94, 116
르낭, 에르네스트(Renan, Ernest) 28, 29
리글, 알로이스(Riegl, Alois) 212
리얼리즘 157

ㅁ

마당굿 155
마당극 153, 155
마당놀이 159
마르크스, 카를(Marx, Karl) 45~48, 234,
 235, 249
마르크스주의 29, 45~48, 50, 51, 53, 59,
 64, 88, 234~236
마한 정통론 120
만주파 공산주의자 24, 52~54
『목민심서』 150
무솔리니, 베니토(Mussolini, Benito) 124
문민정부 90, 163
문예중흥5개년계획 146, 147
문일평 42
『문장』 207
문치교화 118
『문학예술사전』 151
문화 118, 119, 121, 122, 124, 125
문화공동체 43, 44, 47, 54, 55, 71
문화공보부 144
문화보호법 136
문화산업 160
문화어 150, 244, 278
문화운동론 125, 149, 154
문화재관리국 141
문화재보호법 141
문화적 민족주의 118
문화주의 121~126, 128, 130, 154
문화콘텐츠 161
물질문명 119, 210
민담 155
민속극 155
민속놀이 155
민속문화 147, 149, 153, 154, 158, 159
민예미 183, 186, 187
민요 155, 248, 261, 262, 273, 274
「민족개조론」 43, 121, 123

민족경제론 87, 88, 153

민족 문제 47, 48, 50, 67, 93, 164

민족문학 16, 45, 55~57, 78, 79, 113, 249

민족문학예술 132, 133

민족문화 58, 62, 86, 111~171, 196, 215,
　　232, 244, 256, 260, 266

민족문화말살정책 164

민족문화예술 132, 133, 136, 148, 151, 168

민족문화운동론 147, 149, 153, 157, 168

민족문화유산 131~133, 135, 136, 143,
　　150~152, 163~166, 168, 169, 247

『민족문화유산』 166

민족문화육성론 144, 145, 147, 149, 157,
　　168

민족문화의 창달 152

민족미술 16, 113, 213, 215

민족소멸론 54

민족어 65, 140, 151, 245

민족의 넋 90, 98, 99

민족적 전환 47, 50

민족적 특성 28, 151, 239, 244, 248, 266,
　　268, 273~277

민족적 형식 140, 165

민족주의 21, 22, 24, 26, 27, 36, 39, 41~47,
　　53, 54, 58, 60~63, 65~67, 69, 70, 72,
　　77~79, 82, 83, 85~92, 96, 97, 113,
　　117, 118, 123~127, 130, 131, 134, 137,
　　141, 142, 144, 151, 157, 160~164, 166,
　　170, 171, 210, 233~235

민족주의 우파 43, 121, 123, 125, 126, 129

민족주의 좌파 123, 125~128, 131

민족주체성 146

민족통일전선 164

민족허무주의 77, 82, 139, 143, 150, 151,
　　164, 266

민족협동전선 123, 127

민주당 정권 141

민주주의 59, 66, 68~70, 72, 81, 88, 90, 222

민중교육론 153

민중문화 149, 154~159

민중문화론 153~157

민중문화운동 154, 157

민중사학 149

민중신학 153

민중적 민족문화 153

민중적 표현 155

민중적 형식 155

밀, 존 스튜어트(Mill, John Stuart) 31, 32

ㅂ

바우어, 오토(Bauer, Otto) 47~50, 52, 85

박은식 42

박정희 67~73, 78, 80, 87, 88, 91, 140, 141,
　　148, 233

박종홍 184, 185, 195

박현채 54, 67, 73, 87, 88

반공주의 60, 61, 66, 72, 79, 166

반둥회의 76

반미 81, 87, 93, 160, 163

반민생단 투쟁 52~54

반북주의 156, 166, 167, 169

발생 23, 25, 59

백낙청 78, 79

백남운 59, 127

백두산 호랑이 162

백색주의 216, 217, 237

번역 13, 15, 22, 23, 25, 27, 30~36, 38~40,
　　80, 93, 112, 113, 117, 119, 120, 129,
　　212, 259

베네딕트 앤더슨(Benedict Anderson) 234

베델, 어니스트(Bethell, Ernest T.) 22

베버, 막스(Weber, Max) 45

변영로 216

변용 15, 17, 23~25, 27, 30, 33, 37, 38, 41,
　　42, 44

복고주의 70, 127, 139, 143, 150, 236

부르주아민주주의혁명 130
북아메리카 26
분단사학 149
「불함문화론」 122
블룬칠리, 요한(Bluntschli, Johann C.)
　　33~36, 39, 40
비애미 183~186, 188

ㅅ
사대주의 70, 82, 142, 143, 150, 211
『사상계』 63, 64, 66, 70~73
사회주의 44, 45, 49~52, 54, 57, 61, 65, 73,
　　74, 76~78, 82, 85, 86, 88, 90, 95, 124,
　　126, 147, 150, 152, 161, 165, 167, 168,
　　219, 220, 233~236, 239, 241~243,
　　268, 278
사회주의적 민족문화 140, 152
사회진화론 38, 120
상상된 공동체 92
새문화정책 152
서울올림픽 158
선비문화 149
세계문학 45, 79
세계주의 134, 170
손진태 129, 217
순수문학 56
스탈린, 이오시프(Stalin, Iosif
　　Vissarionovich) 46, 48~51, 54, 58,
　　61, 64, 65, 74~76, 83, 88, 95, 97, 151,
　　234~237
시간적 켜 23
시민사회 24, 63, 64, 66, 71~73, 78, 80, 87,
　　90, 99, 156, 190
시민운동 92, 93
시민적 60, 93
시민적 민족주의 27, 28, 33, 91
식민주의 123, 210
식민지 14, 40, 41, 43~45, 51, 54, 55,

57, 88, 92, 113, 119~121, 127, 181,
　　185~189, 195, 202, 203, 207, 209, 210,
　　216, 218, 220, 223, 227, 237, 248, 257
식민지 민족해방 투쟁 50, 53
신간회 54, 123
신동엽 87
신민 36, 40, 118
신민족주의 128, 129
신용하 38, 89
신익희 55
신좌파 161
신채호 41, 42, 118, 123
신탁통치 55, 58
실학 89, 126, 145
쌕소리(탁성) 247, 248, 274

ㅇ
아리랑 164, 168, 262
아리랑민족 164, 168, 169
아시안게임 158
안막 59
안재홍 42, 55, 124, 125, 129
애국주의 85, 151, 235
야나기 무네요시(柳宗悦) 183~190, 194,
　　213, 215, 222, 223, 253
양기탁 22
언어공동체 28, 31, 34, 44, 73
엥겔스, 프리드리히(Engels, Friedrich)
　　45~48, 234, 235
『여유당전서』 126
영토공동체 75
예술원 136
오스트리아 47, 48, 50, 52, 84
오오니시 요시노리(大西克禮) 182
오오츠카 야스지(大塚保治) 182
오지호 211, 212
우리 식 사회주의 95, 161
우에노 나오테루(上野直昭) 181~183, 188,

189

운명의 공동체 48, 50

원민족 89, 93

원분단 25, 54, 55

원초론 22, 26, 80, 89, 91, 93, 99

유럽 26, 27, 36, 46, 47, 84, 89, 97

유신체제 145, 147, 152

유일사상체계 24

유일체제 147, 240

윤범모 267

이광수 43, 44, 121, 123, 124

이범석 60, 61

이병철 188

이순신 51, 163

『이순신』 124

이승만 56, 61, 63, 64, 66, 68, 134

이어령 71, 227~231, 233

이여성 245, 246

이재유 51

이청원 127

이태준 205~207

이희승 226, 227, 229

인민 15, 25~28, 32, 38, 48, 62, 83, 95, 97, 118, 130, 131, 135, 136, 150~152, 161, 162, 165~167, 233, 236, 240, 241, 244~246, 266~268, 273, 275~278

인민성 140, 151

인쇄자본주의 27, 43

인종 21, 22, 28, 31, 32, 35, 37~39, 41, 42, 47, 48, 77, 80, 83, 88, 118, 122, 186, 213, 276

일민주의 61, 66, 134

일본 14, 22, 30~36, 38~40, 42~44, 51, 71, 82, 112, 117, 119~121, 123, 124, 126, 127, 135, 142, 163, 181~183, 186, 224, 265

『임꺽정』 124

임화 51, 54, 57, 139

ㅈ

자본주의 45~48, 51, 57, 58, 61, 72, 74, 76, 77, 84, 86~88, 97, 98, 127, 132, 143, 145, 149, 150, 163, 211

자유당 정권 141

자유민주주의 68, 69, 72, 134

자주 68, 72, 76, 78, 128, 162, 249, 266

자치론 43, 44, 121~123, 128

자치운동 121

장준하 63, 70

전두환 152, 158

전유 23, 24, 25, 38, 112, 114, 141, 144, 150, 168, 170

전주대사습놀이 159

전통문화 129, 141, 146, 148, 149, 153, 154, 158, 159, 263

전파 22, 23, 25, 30, 37, 43

정신문화 148, 149

정신문화연구원 148

정약용 51, 126

정인보 42

『정치사전』 77, 86, 151

정현웅 238, 239

제3세계 72, 73, 76, 79, 89, 155, 157

제3세계론 153

제5공화국 152

제국주의 39, 40, 44, 50

조동일 261~263

조선 38, 40, 44, 45, 51, 52, 61, 117~128, 130, 132, 145, 168, 181~195, 198, 199, 201, 202, 205, 207, 209, 210, 213~215, 217, 218, 220~224, 237~241, 245, 253, 274

조선 민족 41, 43, 44, 59, 61, 62, 84, 94, 123, 135, 161, 162, 168, 217, 218, 222

조선민족제일주의 82~85, 91, 95, 97, 161, 164~168

조선민주주의인민공화국 65, 114

조선색 125, 126
조선소 125, 126
『조선일보』 42, 124
조선적인 것 126, 209
조선전사 59
조선중앙역사박물관 135
『조선통사』 64, 74
조선학 122, 125
조선학 운동 51, 125, 126
「조선혁명선언」 123
조소문화협회 132
조요한 225, 253~255, 257
조용범 79
조윤제 226, 227, 229
조지훈 227, 231, 232
족민 34, 36
종속이론 153
종족적 33, 41, 44, 48, 60, 92, 99
종족적 민족 68, 74, 151
종족적 민족주의 27, 33, 37, 78, 87, 91, 93,
 118, 134
주체 14, 15, 17, 63, 70, 76, 112, 114, 119,
 120, 154, 155, 162, 170, 234, 245, 249,
 261, 263, 266, 271~273
주체사상 77, 82, 84, 87, 140, 143, 144,
 156, 161
준민족 32, 46, 49, 64, 74
중국 22, 30, 36, 37, 39, 73, 78, 90, 112,
 117, 119, 120, 161, 183, 213, 220, 226,
 265
중국공산당 24, 52, 53
「쥬라기공원」 160
지구사 22
지구화 90~92, 97
집체창작 156

ㅊ
차기벽 27, 80, 81

참다운 민족주의 85
참다운 애국주의 82
참정권론 128
『창작과비평』 78, 80
챔버스 형제(William and Robert
 Chambers) 30
천안함 사건 165
『철학사전』 76, 77, 81
『청맥』 72, 73, 79
청초미 213, 216
최남선 122, 125
최순우 223~225, 227, 250
최창익 61
「춘향」 134
「춘희」 133
충효 148

ㅋ
카우츠키, 카를(Kautsky, Karl) 46, 47
카프 143
코젤렉, 라인하르트(Koselleck, Reinhart)
 18, 23, 116, 274

ㅌ
탈민족 90, 91, 93, 99
탈식민국가 60
텐느, 이폴리트(Taine, Hippolyte
 Adolphe) 185, 186, 214, 249, 253
토착어 27
통일
통일 14, 59, 60, 62, 65~67, 69, 72~74, 78,
 81, 84, 85, 113, 156, 162, 166, 170, 171
특성의 공동체 48

ㅍ
파시즘 70, 80, 91, 124~127, 131
「파우스트」 133
판소리 155, 159, 258, 261, 274

평화 운동 93
포스트모더니즘 161
풍속조사 122
프롤레타리아 46, 130, 202, 219, 220
프롤레타리아 국제주의 52, 54, 234, 235
프롤레타리아혁명 130
「피바다」151
피히테, 요한 고트리이프(Fichte, Johann
　　Gottlieb) 27, 28, 33, 37
핏줄공동체 67~69, 71, 98

ㅎ

학생운동 67, 70, 87
학술원 136
한국 민족 61, 63, 89
한국독립당 129
한국문화 160, 167, 168, 170, 224
『한국민족문화대백과사전』148
한국적 문화 160, 167
한국학 118, 149, 160
한설야 62
한일협정 71, 72, 228
함석헌 64, 70, 71
해학미 225, 226, 254
햇볕정책 162, 163
향토색 205
혁명적문화유산 165, 168
혈연 44, 55, 59, 64, 89, 96, 118, 134, 167
혈연공동체 41, 55, 98
혈통 28, 31, 36, 39, 51, 55, 56, 60, 61,
　　74~77, 83, 87~89, 91, 96, 117, 121,
　　134, 145
홉스봄, 에릭(Hobsbawm, Eric) 29
홍기문 127
홍명희 123
『황성신문』38, 41
후설, 에드문트(Husserl, Edmund) 198,
　　199

후쿠자와 유키치(福澤諭吉) 30~33, 37
휘턴, 헨리(Wheaton, Henry) 30
히라타 도스케(平田東助) 34~36
히틀러, 아돌프(Hitler, Adolf) 124

4·19혁명 66~70, 140, 142, 264
5·16군사쿠데타 66~70, 73, 140
6·15선언 163
6월 항쟁 158
7·4 남북공동성명 152
NL(민족해방) 그룹 156
PD(민중민주) 그룹 156